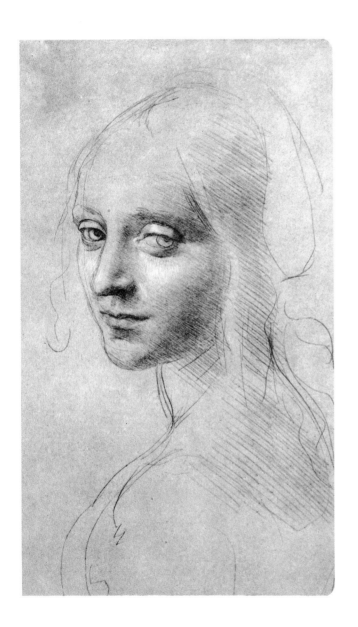

像藝術家一樣

開發創意

貝蒂‧愛德華

DRAWING
ON THE
ARTIST WITHIN

Betty Edwards

著

杜蘊慧——譯

「創作時的心智有如包藏餘燼的熱炭，因一陣若有似無的微風，將耀眼的火光自內部煽起……而我們的意識既無法預知它的到來，也無法預知它的離去。」

——詩人波西・比希・雪萊（Percy Bysshe Shelley）

我由衷感激我的家人、朋友、同事和學生
在這本書的創作過程中對我的鼓勵。
謹將此書獻給他們。

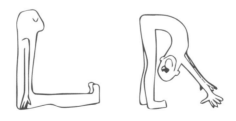

目錄 Contents

在黑暗中作畫

這本書的寫作過程，也是一次發現之旅。剛開始，我只是隱然覺得：視覺感知、繪畫、創意三者之間或許互有關聯。接下來的寫作過程開始轉化成一場探索，促使我獵尋各種線索，將支持這個概念的拼圖碎片結合在一起，終於形成容易理解的完整全景。

在寫作的一開始，我腦海裡對作品的最終樣貌根本毫無概念。說實話，在寫作過程中，這本書就像是自己有了生命似的，是它引導我進行各種探索，而不是我主導整本書的走向。有趣的一點是，到後來我發現在寫這本有關創意的書籍時，也等於在發掘自己的創意——我的探索本身和我所探索的對象合為一體，成了同一件事。

我的探索，是從追訪許多富有創意的前人話語開始。透過他們自身的描述，我了解到光是文字，並不足以完整描述他們經歷的創造過程。其中幾位前輩指出，若想真正成為有創意的人，我們必須跳脫慣用的思考模式，以期用不同的方式看待事物，從新的角度觀察整個世界。還有些人嚴肅地認為語文語言（verbal language）對於某些創意發想並無幫助，有時文字甚至會妨礙思考。

然而，語文語言和分析式思考長久以來主導人類生活，我們很難想像還能用其他完全不同的方法來詮釋我們的經驗或應用於思考。我們已經習慣了不同形式的語言：音樂、舞蹈、數學和科學，以及相較之下比較新的電腦語言，當然還有藝術語言——這已經不是新的概念了。但視覺性的感知語言就如同分析性的語文語言，能使我們從中獲益，這樣的想法或許是屬於我們這個時代的新概念。這個想法源自於 1968 年由生物心理學家、

★　我的數學家朋友 J·威廉·博奎斯特（J. William Bergquist）發明了一個形容詞：「識數的」（numerate，與「識字的」〔literate〕併用），來描述「理解與使用數字」的能力。「識數的」已成為一個常用語。那麼什麼樣的新詞彙，會用以形容「理解與使用視覺訊息」的能力呢？

諾貝爾獎得主羅傑‧W‧斯佩里（Roger W. Sperry）所發表的先驅研究，這份關於大腦功能與人類認知雙重性的研究，大幅改變了現代人對於思維的概念。事實上，全面的、視覺的、感知的思考模式，已被人們所接受，認為這與連續的、語文的、分析性的模式有相輔相成的價值。

而對於我的信念，亦即，**直接感知**（direct perception，另一種觀看方式）是思考過程——也是創作過程——不可或缺的一部分，這樣的想法，似乎隨處都能獲得證實。如果這個說法確實為真，那麼找到近用的管道將大有助益；這個管道本身應該不是文字，而是某種視覺呈現。因此，為了尋找創意的關鍵，我也開始探索各種途徑，以表達大腦中視覺與感知的思維模式。如我所料，我所找到的這種語言已受到廣泛運用——也就是繪畫的語言。我們以繪畫記錄現實所見或腦海中的影像，與使用文字記錄我們思想和點子的手法十分類似。繪畫就和文字一樣，**具有意義**——它表達的力量經常比文字更為強大，且可貴地能讓我們一團混亂的感受被他人所理解。

★　這本書裡的練習看似是在做藝術上的學習，但實際用意並非如此。藝術和這些練習並不一樣——正如詩詞和基礎閱讀訓練有別。身兼藝術家與教職的唐‧達美（Don Dame）教授建議，也許我們需要一個新的詞：

「『藝術』這個詞太含混了。你需要一個能夠傳達『秩序』、『健全』、『美』、『均衡』，以及『關係品質』（quality of relationship）的詞。你在書裡討論的內容，其實比藝術更為自然，這個自然而然的過程如此有條有理、恆常一致，它隨處可見，並且不受任何情感影響。觀看和純粹的看是截然不同的，純粹的看只為了能在俗世層面中存活。」

「畫畫是與時間有關的觀看活動，它能使腦子裡的雜音靜止，替我們打開一扇窗，讓我們像自動的神經系統那樣獨立運作。這個過程似乎因為難以捉摸而顯得更為奇特。」

「如果（透過本書的練習）你能找到一扇通往這個過程的門，我相信你會發現這和藝術沒有太大的關聯。藝術在我們的文化裡是供專業人士投入的活動，也只是觀看過程的**表徵**之一而已。」

——節錄自我們在加州聖塔莫尼卡的對話，1984 年 9 月 15 日。

　　有了如此的體悟，我相信自己找到了視覺感知、繪畫、創意三者之間的聯繫。但這趟探索之旅仍未結束，因為我又面對更進一步的疑問：視覺語言在創意過程中扮演何種角色？以及，如果可能的話，它能夠如何被應用？找到這兩個問題的答案，就是本書的寫作主旨。在本書中，你會學到如何畫畫——畫畫只是工具，不是目的。因為在學習繪畫的過程中，我相信你會學到如何「以不同的方法觀看事物」，進而增強你的創意思考能力。

　　我想你會很驚訝自己竟能迅速嫻熟地學會畫畫；也會驚訝地發現，事實上自己早已經懂得視覺與感知的語言了，只是這時候的你可能還不知道。我希望你也能發現，在將這個新語言與語文語言、分析式思考結合之後，它不僅會為真正的創造力——無論是嶄新和前所未見的點子、洞見、創新，或各種對社會有價值的發現——提供重要的材料，也能為日常生活中的問題，找出既有用又有創意的解決辦法。

PART I
觀看藝術的新面貌
A New Look at the Art of Seeing

「雖然創作這件事很嚴肅，卻也具有某種古怪的特質。與創意有關的寫作也同樣具有古怪的特性，如果它是個靜謐的過程，那一定是創作性的。古怪，嚴肅，又靜謐。」

——傑羅姆‧布魯納（Jerome Bruner），《論認知：關於左手的論文》（On Knowing: Essays for the Left Hand），1965。

李奧納多‧達文西
《天使頭部的習作》（Study for the Angel's Head）（局部）
銀針筆、紙張
杜林皇家圖書館

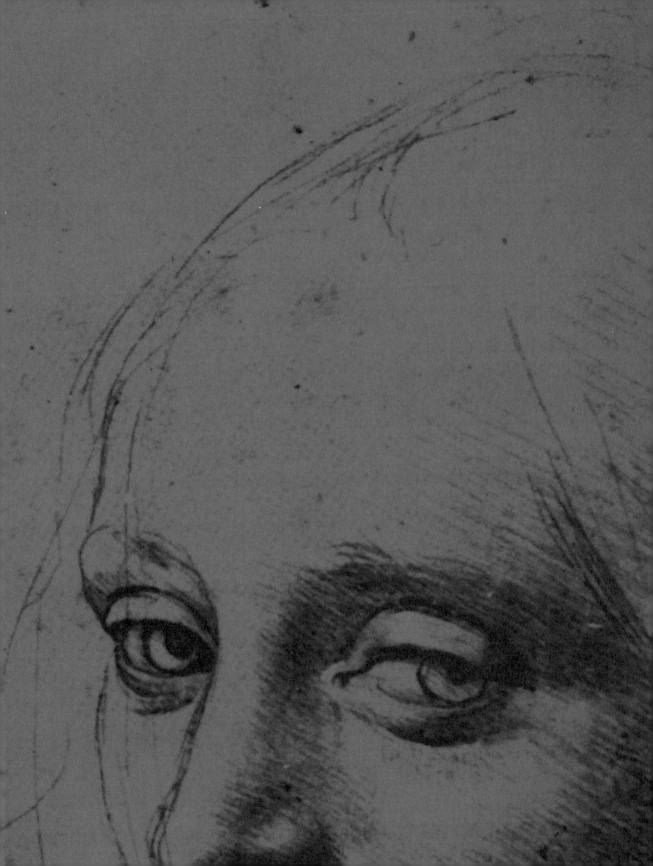

1 創意：善變的概念 ▪ ▪ ▪ ▪ ▪
Creativity: The Chameleon Concept

創意究竟是什麼？它對人類思考如此重要，在人類歷史上不可或缺，每個人都對它抱有極高評價，為何卻如此難以掌握？

創意被我們不斷地研究、分析、解剖、記錄。教育工作者談到創意這個概念時，彷彿它是一個可以觸及的物體，一個能夠達到的目標，就像學會數學除法或是演奏小提琴一樣。專精於認知理論，深深著迷於創意的科學家，發表了無數提供蛛絲馬跡的研究資料，仍無法將這個概念拼湊成一個易於理解的全貌。時至今日，我們還是沒能為創意提出廣為大眾接受的定義：對於創意究竟是什麼東西，沒有統一的說法，也沒有通用的學習或教授方式；我們甚至不知道創意是否能夠被學習或教授。就連辭典裡的定義也很簡單：「**創意**：創造的能力」。我的百科全書裡甚至乾脆略過這個詞，但卻對另一個公認難懂的概念詞「智識」，做了整個篇章的闡述。儘管探討相關主題的書籍多不勝數，讀者也追尋著創意的概念，但矛盾的是，似乎每當讀者前進一步，這個概念也以同樣的速度往後退了一步。

照尋寶指引來畫畫

幸運的是，通往答案的路線已有可循之跡。數世紀以來，富有創意者的各種書信、私人紀錄、日記、證人的描述和傳記十分豐富，就像藏寶圖上的線索，這些線索促使尋寶人勇往直前，雖然（如同任何一場精采的尋寶歷險）線索看似不合邏輯，彼此之間還常互相牴觸，深深困惑著尋寶人。

然而，在這些資料字裡行間反覆出現的論題和想法，確實顯露出創意過程的大致輪廓。輪廓的形貌看來如下：腦中儲存了各種感受的創意發想人，深陷於一個概念，或是一個已花了很長時間研究卻仍未找到解套的問題。

一陣不安或焦慮感經常隨之而來，然後突然間，並非出於意識地，創作者的思緒變得專注，洞見的瞬間便出現了，許多創作者將這段時間描述為深刻的感動經驗。接下來創作者會心無旁騖地投身於思考（或工作），

在這段期間，原本在腦中的洞見會慢慢成形，成為某種具體的形式；它逐漸被攤開，彷彿是自概念形成的那一刻起，它本來就應該要有的樣子。

這個對於創作過程的基本描述，自古以來多有所聞，傳說阿基米德在坐入浴缸，沉思如何測量王冠中金銀比例的問題時，突然靈光一現，令他驚呼「Eureka！」（我找到了！）這句呼號便永遠進入了我們的語彙，一如創意迸發時的「啊哈」。

不過，創意發想過程的幾個步驟直到十九世紀末才被搭建起來。德國生理學和物理學家赫爾曼・海姆霍茲（Herman Helmholtz）描述他關於創意三階段的科學發現（圖1-1）。他將第一個階段命名為**準備**（Saturation）；第二個深思的階段稱為**醞釀**（Incubation）；第三個突然找到解答的階段則是**啟發**（Illumination）。

1	2	3
準備	醞釀	☀

啟發

圖 1-1 海姆霍茲的創意概念發展階段

★　關於創意過程的內在矛盾性，舉例來說，詩人羅伯特・布朗寧（Robert Browning）的妻子曾說：「羅伯特會等待靈感出現，斷斷續續地寫作，他說除此之外別無他法。」但後來 W・M・羅塞蒂（W. M. Rosetti）提到布朗寧的創作過程時，說他「天天規律有系統地依照計畫寫作──固定在清早寫作三個多小時。」
　　　　　　　　──F・G・肯永（F.G. Kenyon），《羅伯特・布朗寧生平及書簡》（Life and Letters of Robert Browning），1908。

★　「我還記得很清楚，當我欣喜地悟出答案時，正坐在馬車裡，連窗外道路的景色都還記得。」
　　　　　　　　──摘自《查爾斯・達爾文生平及書簡》（The Life and Letters of Charles Darwin），1887。

海姆霍茲的創意三階段論，在 1908 年時加入了第四個階段：**驗證**（Verification）。這個階段是由偉大的法國數學家亨利·龐加萊（Henri Poincaré）建議的。在龐加萊的定義中，創作者可以在驗證階段裡將解決辦法化為具體形式，檢視錯誤和實用與否（圖 1-2）。

1	2	3	4
準備	醞釀	✳	驗證

啟發

圖 1-2 龐加萊的創意概念階段

然後，在 1960 年代早期，美國心理學家賈可布·W·葛佐爾斯（Jacob W. Getzels）提出了一個重要的階段，發生在海姆霍茲的準備階段之前：在這個階段中，創作者**找到**或**闡明**問題點（圖 1-3）。葛佐爾斯指出，創意本身並不只是解決已經存在、或是生活中不斷出現的問題。富有創意者通常會主動**找出**並發現他人從未察覺到的、應該解決的問題。正如本頁下方愛因斯坦和魏泰默爾（Max Wertheimer）所述，提出具有成效性的問題，本身就是一個有創意的行為。

另一位美國心理學家喬治·奈勒（George Kneller）將葛佐爾斯的前置階段命名為**初步洞見**（First Insight）——涵蓋了解決（現有）問題和找出問題（尋找、提出新問題）的過程。

✱ 愛因斯坦說：「整合問題通常比找到解決辦法更重要，後者也許純粹只需借助數學或做實驗的技巧。提出新問題和新的可能性，從新的角度審視老問題，都需要創造性的想像力，是這些標示了科學的真正進步。」

——摘自愛因斯坦與英費爾德（L. Infeld）合著，《物理之演進》（The Evolution of Physics），1938。

✱ 馬克思·魏泰默爾回應愛因斯坦的論點：「思考的作用不僅在於解決實際的問題，還包括發現、揭露、找到更深處的問題。在偉大的發現之中，最重要的往往是找到問題。揭露、提出具成效性的問題，經常比為既定問題找出答案更為重要，也是更為偉大的成就。」

——馬克思·魏泰默爾，《有為的思考》（Productive Thinking），1945。

如此一來，我們大略得到創意發想過程的五個階段：❶初步洞見階段，❷準備階段，❸醞釀階段，❹啟發階段，❺驗證階段（圖 1-3）。這些階段是循序漸進的。如下圖（圖 1-4）所示，每個階段的所需時間長度不一，可以有無窮無盡的變化，只有啟發階段幾乎在每個發想過程中都很短暫——像一道忽然劃過研究主題的靈光。需要注意的例外是，對完形心理學家＊來說，創意是一個無階段之分的過程，是一條為了解決**整個問題**而持續不斷思考的單一直線。研究人員大致都同意這樣的基本概念：創意發想是循序漸進的，包含了時間長短不一的各個階段。

1	2	3	4	5
初步洞見	準備	醞釀	✳	驗證

啟發

圖 1-3 葛佐爾斯的創意發想概念

圖 1-4 不同的創意發想過程

＊完形心理學派是 1930 年代興起於德國的心理學流派，後來活躍於美國。該學派將現象視為有組織的整體，而非各個不同部分的集合，強調事物的整體大過於其所有構件的總和。

除了通常很短暫的啟發階段，其他每個階段的歷時長短並不一致。另外，在同一個案例之中，也有可能需要重複經歷數次發想階段的循環。

有了這個創意的雛型，二十世紀的研究人員繼續在難以定義的創意概念上添枝加葉，互相辯論創意的各種面向。如同《愛麗絲夢遊仙境》一樣，創意的面貌不停變換，不禁讓人認為，即使對整體結構有大致的理解，這個善變的概念仍在我們眼前不斷變化，令人難以一窺全貌。

而今，這個概念又開始變形。現代生活中的改變以越來越快的速度發生，人們需要以創新的精神來回應，因此對創意更為深刻的理解、對發想過程更全面的掌握，變得重要而急迫。這樣的迫切伴隨著數世紀以來人們對於創意性表達的渴望，我們對創意概念的興趣因此益發濃厚，從坊間相關書籍數量的倍增，就能看出一二。

在這些創意相關書籍中，許多作者探討的一個問題是：創意究竟是罕見的，還是在許多人身上都看得到？「我是個有創意的人嗎？」也是我們常常自問的問題。這兩個問題的答案，似乎取決於我們稱之為「天分」的東西——我們要不就是生而具有創意天分，要不就是毫無天分。然而，答案真的如此簡單嗎？天分又究竟是什麼呢？

天分：狡猾的概念

我在大學所教授的繪畫課簡介通常如下：「繪畫：為非美術系學生設置的繪畫課程。本堂課專為完全不會畫畫、認為本身毫無繪畫天分，而且認為自己永遠學不會畫畫的學生所設計。」

這段課程簡介總是得到熱烈的回應：我的課永遠滿座。但每學期剛開始時，總有一兩個新學生告訴我：「我只是想讓你知道，雖然你教會了許

★ 在成為畫家之前，文森・梵谷曾寫道，自己渴望具有創意。也因此，他覺得自己像是「一個心靈……被某樣物體禁錮住的人，這樣的人經常不知道自己可能可以做什麼，卻直覺性地感到自己必定擅長某件事，也意識到自己是為了某個理由而存在於這世上！……某種具有生命力的東西在他體內：但那到底是什麼！」
——引自布魯斯特・紀斯靈（Brewster Ghiselin），《創意過程》（The Creative Process），1952。

多人畫畫，但是，在我身上，你一定會慘遭滑鐵盧的！我就是那一個**永遠不可能學會畫畫的人！**」

我問學生為何這麼想，千篇一律的回答都是：「因為我毫無天分。」而我會回答：「好吧，我們過一陣子就會知道了。」

果不其然，幾星期後，當初聲稱自己毫無天分的學生，會開開心心地畫畫，達到與班上其他同學無異的高完成度。但即使如此，他們仍然會將剛學會的繪畫技巧打個折扣，稱之為「**潛藏的**天分」。

<div style="float:left">扭轉奇怪的局面</div>

我相信，該是時候檢視我們對創意天分的傳統定義了——無論那是否為「潛藏的」天分。為什麼我們認為繪畫需要某種罕見特殊的「藝術」天分呢？我們可不會那樣評斷我們具備的其他能力，譬如閱讀。

假如我們相信，只有某些基因裡具有天分，深受眷顧的幸運兒才能學會閱讀；假如老師認為教授閱讀最好的辦法，就是給孩子許多讀物，讓他們自己摸索，然後靜觀其變，那又會如何？這種老師當然永遠不會破壞孩子主動閱讀的機會，以免妨礙他們在閱讀領域裡的「創造力」。萬一有孩子問：「這個該怎麼讀？」那老師會回答：「想怎麼讀就怎麼讀！只要讀得開心就好！」然後老師會從旁觀察哪個孩子顯露出閱讀的「天分」——要是孩子沒「天分」，那麼教授閱讀技巧根本無濟於事，任何閱讀指導都沒有幫助。

✱　「天分是個狡猾的概念。」
　　—— 葛哈德·戈爾維策（Gerhard Gollwitzer），《繪畫的喜悅》（*The Joy of Drawing*），1963。

✱　那麼所謂「生下來就有天分」的人呢？我相信這些人，是不知怎地掌握到了轉換大腦運作模式的方法，能將大腦轉換到執行某種技術所需的狀態。我在1979年的《像藝術家一樣思考》第一版裡，曾討論過我的自身經驗：
　　「從我很小的時候，也許是八歲還是九歲時，我就能畫得很好。少數幾個小孩偶然發現，有種觀看方法能讓人畫得好，我想我是其中之一。我記得還是小孩的我會告訴自己：如果要畫出某個東西，就得做『那件事』。我從未確切定義出『那件事』究竟是什麼。但是我清楚知道自己得盯著要畫的主題，久到『那件事』開始出現。然後我便能使用以孩童來說相當高水準的技巧來作畫。」

顯然，如果上述狀況是閱讀課上的實際情況，那麼一班二十五個孩子裡，可能只有一兩個，也許頂多三個孩子，能透過某種方式學會閱讀。人們會說他們有「閱讀天分」，而且一定有人會說：「那也難怪，因為莎莉的奶奶很擅長閱讀，莎莉八成遺傳到她奶奶。」或是「喔，對啊，比利的閱讀能力很棒。他們一家人都蠻擅長閱讀和寫字的，你知道吧？我猜跟基因有關。」與此同時，其他孩子長大之後會對自己說：「我不會閱讀。我對閱讀一點天分都沒有，我相信我**永遠**學不會了。」

● 1-5 受測學生第一次畫的書本

● 1-6 受測學生第二次畫的書本

在 1916 年出版的一本晦澀難懂的書裡，兩位有洞見的老師建議從學生就讀低年級開始，就密集教授他們繪畫技巧，以幫助他們學習其他學科。這本書裡附了實例，強調好的指導和「天分」一樣重要。

四個學生在接受指導前先畫了圖。「A 畫得最好，其次是屬於中上水準的 B，C 位於中下水準，D 的程度則是班上 35 個學生裡最糟的。」（● 1-5）。然後是接受繪畫指導之後，同樣四個學生的畫作（● 1-6）。

作者寫道：「前後兩幅畫作差距，大到連孩子都對自己畫的前一幅畫感到好笑。」

——華特·薩真特（Walter Sargent）和伊莉莎白·E·米勒（Elizabeth E. Miller），《孩子如何學會畫畫》
（How Children Learn to Draw），1916。

我在前面描述的情況，當然或多或少符合人們對繪畫的想法。假設我們說，天分多寡會對閱讀能力造成阻礙，就如同會對繪畫造成影響，這樣的說法，想必會受到家長的大力抨擊。但出於某種原因，多數父母和學生都毫無異議地，甚至不抱希望地接受「毫無繪畫天分」的說辭。

這種情況一路延續到大專院校的美術課程。學生在課堂上坐立不安，因為他們認為自己毫無繪畫技巧，擔心自己毫無天分。有些學生甚至在第一堂課上，就碰到老師以「靜物已經擺好了，開始畫吧」作為課程的開端。學生往往害怕這句話中暗藏的警告：「來看看你們之中有誰能待下來。」

這個情況就好比我們報名參加法文會話課，結果在第一堂課時老師就說：「開始講法文吧！」言下之意是假如你還不會說法文，就根本不該待在這個班裡。我想美術課的學生之中，很少有人能接受這種狀況，但他們卻通常不會對缺乏指導的美術課提出異議，即使這種情況發生在其他課程中時，他們理所當然地會提出不滿。也許是因為他們對自己的「毫無繪畫天分」感到過意不去——幾乎是到了內疚的程度。

無論要完成何種型態的創意表達，天分都的確是個狡猾的概念。但或許「藝術天分」之所以**看似**如此稀有而脫俗，只是因為我們**預期**它是稀有而脫俗的存在。我們已經習慣認為藝術能力基本上無法教授，而教學方法也始終未受檢視。此外，許多教育工作者、家長以及學生都不約而同地深信，藝術能力在現代的科技社會裡並不重要。

然而我們還是相信創意有其價值。無論我們的職業和興趣為何，人們總是不斷尋找讓自己更有創意的方法。但難道我們必須先有天分才能具備創意？還是創意其實是**可以**被教授的？

★ 矛盾的是：老師擔心教授繪畫技巧會傷害或阻礙孩子的「美術創意」，在判斷孩子是否具有「藝術天分」時，卻又往往以孩子**能否將物體如實畫出**來評斷。

另一個矛盾之處：我們這時代最富創意的藝術家畢卡索，正是出身於傳統的繪畫科班訓練，他的繪畫技巧嫻熟到曾有人說他「畫作就像出於天使之手」。

更矛盾的是：所有藝術史上的重要畫家都學習過繪畫技巧，很顯然他們的創意並未因此受損。只有在這個世紀——尤其是在杜威（John Dewey）和完形心理學理論出現之後——人們對於「損害創意」有所恐懼，才避免了繪畫技巧的指導。

和一群沒受過美術訓練的人們一起工作之後，我發現凡是能正常思考的人，就能學會畫畫；學會的可能性就和與學習閱讀一樣高。只要學會基本的感知技巧——即繪畫必備的觀察技巧就行。我認為，任何人都能學到足夠的**觀看**技巧，將真實世界裡的物體畫得唯妙唯肖。

一旦學會這些基本的感知技巧，它們廣泛的用途，足以媲美我們活用的基本語言和算術。有些人也許會就此留在藝術領域，最後成為了藝術家，就像有些留在語言或數學領域，後來成了作家或數學家的人一樣。但是幾乎每個人都能運用感知技巧——如同使用語言和算術——來提升**思考**能力。

更進一步地說，我認為感知技巧和創意發想過程的五個階段密不可分。我也認為視覺感知技巧可以透過訓練來提升，正如教育能增強語言和分析技巧。最後，我認為學習觀看和畫畫，能夠極有效率地訓練我們的視覺系統，好比學習閱讀和寫作，能有效率地訓練語言系統一樣。我並不是說視覺系統在道德上或任何方面比語言系統來得高級，但這兩個系統確實是不同的。當我們平等地訓練兩個系統時，一個思考模式能加強另一個，兩者結合之後便能釋放出人類的創造力。

當今我們的社會文化很少為這樣的訓練提供機會。我們已經習慣用大腦裡的語言系統思考了，數世紀以來，這種運作模式已經證明了它的效用。而我們現在才剛開始了解大腦中語文與視覺系統複雜的雙重功能，新的契機也正隨之出現。在我看來，打開通往感知的大門並釋放創意，總共需要兩道手續：第一道，打破令人卻步的觀念，理解天分並不是學會感知技巧的必要條件；第二道，在重新認識大腦運作的方式後，以此為基礎，教授、學習視覺感知技巧。

✱ 教育家維克多・羅文菲爾特（Viktor Lowenfeld）和許多學者都認為，創意是很尋常的人類特質，通常已存在於人腦中，之後再伴隨某些天分向外展露。羅文菲爾特告誡教育工作者：「我們神聖的責任在於發掘、培養每個人的創意能力。這個能力原本如星火般晦暗，我們須將火苗煽起，使其茁壯成應有的勢態。」

——維克多・羅文菲爾特，《創意思考基本面向》（*Basic Aspects of Creative Thinking*），1961。

我的論點其實很平凡：如果你能接棒球、穿針引線或拿筆寫出自己的名字，你就能學會如何嫻熟地、藝術性地、有創意地畫畫。透過學會畫出你感知到的物體或人，就能夠學會新的觀看方式，引導你有創意地思考，解決問題；如同透過閱讀，你能得到語文知識，學會邏輯分析思考。將這兩個方式組合起來之後，無論你的創意目標為何，整體思考將更具生產力。你對這個世界提出的創意回應，將會是獨一無二的，是你在這個世界上留下的記號。同時你將邁出巨大的一步，獲得**走在時代尖端**的大腦。我相信在未來，視覺感知技巧和語言技巧的結合，將會被視為人類創意思考的基本技巧。

你能透過畫出感知到的人和物，學習新的觀看方式。學生凱文‧布瑞斯南（Kevin Bresnahan）畫的《街景》（*Street Scene*），1984 年 11 月 7 日。

2 利用發自內在的靈光作畫 ■■■■■

Drawing on Gleams from Within

遵循愛默生（Emerson）的建議，我試著利用發自內在的靈光。絕大部分是基於頻頻出現的直覺，再加上富有創意者的筆記和日記；部分是基於我自己的創作經驗，有些則是基於類似啟發階段——發出「啊哈！」的讚嘆時刻——對於觀看和創意的關係所萌生的想法，我相信學習畫畫必能增進創意。

有一項關於大腦左右半球運作方式與功能差異性的研究，雖在近年才提出，卻已為人所知。內容指出，繪畫能力主要倚賴右腦的視覺和空間功能。一份對於這項研究的簡短評論，或許會對理解這些事情有幫助。我發現在我的某些學生身上，這項資訊不知怎地從他們的記憶中被抹去了，喪失了它的吸引力和重要性。我半開玩笑半認真地認為，也許是他們的左腦（職掌語言功能）不想和安靜的右腦同伴合作，造成左耳進右耳出的結果。

右腦思考
和左腦思考

人腦兩個半球的主要功能（我簡稱為 L 模式和 R 模式），最早是在 1950 年代末至 1960 年代初之間，由生物心理學家羅傑・W・斯佩里根據他的創新研究結果所提出的。斯佩里的研究在 1981 年獲得諾貝爾生理／醫學獎，該研究顯示人腦的左右兩半使用完全相反的方法處理接收到的訊息。兩種思考模式都牽涉高級的認知功能，但是左右腦各自有其

★ 「一個人必須學習探知並觀察自心智深處閃耀而出的靈光，而非詩人和智者輝耀穹蒼的光芒。亦不可忽視內在思想，因為思想乃屬於自身。

在每一部天才之作中，我們看見被自己摒棄的想法；它們帶著陌生的崇高氣息重現在我們眼前。偉大的藝術作品能帶給我們的深刻教訓莫過於此。它教導我們在呼吼的聲浪從另一方傳來時，仍以心平氣和的彈性遵從內心自然而然的感受。否則明日當某位富有洞見的陌生人準確說出我們原有的想法和感覺時，我們將因從他人之處聽取己見而羞愧。」

——拉爾夫・沃爾多・愛默生（Ralph Waldo Emerson），《論自助》（Self-Reliance），1844。

思考型態，以及屬於它自己的獨特能力。左右腦的兩種思考模式互相合作形成互補，但同時也保持其獨特的思考風格。

雖說如此，這兩種思考風格有**根本性**的不同，並且從某方面來說，會使兩個思考模式以不同的角度觀察現狀。因此在回應「外面發生的」事件時，其中半邊的大腦會先跳出來主導意識的認知——或者在某些情況之下，針對同一事件，兩種思考模式會出現相異，甚至相衝突的反應。有時候，其中一個反應也許會被壓制，排除在意識的認知之外。舉例來說，某位母親咬牙切齒地對孩子說道：「我管教你是因為愛你」，而孩子可能出於潛意識的自我保護機制，選擇相信這句話的字面意義，（有意識地）忽視母親的怒氣。但從另一方面來說，對同一件事件互相衝突的反應，也許都會成為有意識的認知，並且經由語言或文字表達出來。譬如，某個人在看完電視上的政治演講後可能會說：「他講話還行啦，但他身上就是有些我不喜歡的地方。」

L 模式：線性、邏輯性、以語文為基礎的思考模式

（對大部分人來說）左腦的專長是語文、邏輯、分析式思考。命名和分類是它最喜歡做的事之一。左腦擅長抽象符號、說話、閱讀、寫作、算數。一般來說，左腦的思考系統是線性的：先來先到，後來的之後再解讀。它傾向倚賴一般性原則，將經驗簡化成符合其認知方式的概念。它偏好清楚的、有序的、邏輯的思維，討厭若假若真和模稜兩可的複雜化想法。也許正因為它令人眩目的複雜性，我們的文化普遍傾向著重 L 模式思考，將複雜的事件過濾成可以掌握的文字、符號或抽象概念，便於我們處理現代生活的許多面向。

一個常見的日常左腦活動是家計簿。我們會使用文字和數字，遵循已經訂立的規則。計算收支平衡是一個以語言為基礎，連續的線性過程。

首先得假設過去所有的紀錄都正確無誤，你就能預期收支的結餘為 0元。但如果你結算後多了 35 元，（對算帳過程一點都沒興趣的）右腦會用（無聲的）衝動告訴你：「別管它，就寫 0 吧，沒關係的。」然而 L 模式會認為這件事**大有關係**，不留情面地回應：「不行不行不行！我得重算一次，一步一步驗證，直到抓出錯誤。」當然，L 模式才是最適合用來算

帳的，因為它的認知方式適合這項任務。R模式一點都不適合這種左腦任務，你肯定不會想要一本創意十足的家計簿。

與L模式相反，大腦右半邊（對幾乎所有人來說）以非語文方式運作，專長於視覺性、空間性、感知性的訊息。它處理訊息的方式是非線性、非連續性，同時處理不同的外來訊息——一眼看到整個訊息。它傾向於尋找不同部分之間的關聯，將區塊組成一個整體。它喜歡觀察訊息，找出視覺感知所需的重複模式或關聯，以及空間的秩序和連貫性。它不介意模稜兩可、複雜或矛盾，也許是因為它沒有左腦具備的「化簡鏡片」（reducing glass）：傾向於通則，不願接受模稜兩可和弔詭。因為R模式處理事件很快，再加上它的複雜性以及非語文特性，使我們難以用文字去定義R模式的思考。

日常生活中，運用R模式功能的極佳範例之一，就是在高速公路上開車。在高速公路上開車時，外來刺激不斷出現，還需要配合視覺，並持續接收訊息。L模式難以處理這項任務。如果左腦負責主導在高速公路上開車，就會以線性和語言方式處理這項任務，比如說：「現在一輛道奇汽車從右邊以大約時速九十公里的速度接近，在4.2秒之後就會超過我；現在那輛小貨車從左邊以大約時速一百公里的速度接近……」諸如此類。很顯然這個系統對行駛高速公路來說太遲緩了。因此L模式（幾乎不會承認自己無能）會說：「我不喜歡開車，太無聊了。就讓那個你知道的半邊腦子來幹這件差事吧。」然後L模式就扔下任務不管了。

★　「今日的西方教育系統犯了一個普遍的錯誤，那就是歧視右腦。沒錯，我們的教育系統只用了半邊大腦，這種作法是否過於傾向左腦思考？無疑地，左右兩邊大腦的學習風格有極為重要的差異：左腦負責架構、演算、逐步進行，並且具有邏輯。它能從範疇中的事例和試誤（trial and error）中受惠；它透過規則學習。右腦則不然，它無法自規則和事例中得到經驗。我們的研究顯示右腦自身沒有解決問題的程序，不能反覆提問並更新結果。它需要接觸豐富、有關聯性的事件型態，進而捕捉事件的整體性。刻意設計的指示顯然不適合右腦，但是我無法確定何種方法才最適合指引這安靜的半邊大腦。右腦的神祕之處在於，釐清那些不屬於它的特點，比定義它更容易。」

　　　　　　　　　——亞蘭‧塞德（Eran Zaidel），《神祕的右腦》（The Elusive Right Hemisphere of the Brain），1978。

反之，R 模式非常適合處理這項需要視覺和觀察的任務，很輕鬆地就能駕馭它，就連它同時得處理其他外來刺激也無妨。我有許多學生說，他們在高速公路上開車的時候，也同時產生許多有創意的想法。某些學生說他們因為太專注於思考問題了，甚至偶爾會開過頭，但是同時仍能在**不需要刻意監控**的狀態下，完成開車時需要的視覺、感知處理等複雜任務。有幾個學生甚至說他們記得一開始開車上路和抵達目的地，中間的路程卻因陷入沉思之中而根本不記得了。

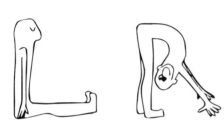

L 模式和 R 模式

某天下課之後，一位學生將這些圖塞進我手裡。我認為這些圖將左右腦合作的狀況描繪得極為傳神：L 模式直直地坐著，既端正又無懈可擊，緊閉雙眼不看外在世界。R 模式則調皮地上下顛倒，永遠用不同的角度，睜大雙眼觀察。

（遺憾的是，我並不知道這位創作者的名字。）

L 模式	R 模式
語文性（Verbal）	非語文性（Nonverbal）
遵循句法（Syntactical）	遵循感知（Perceptual）
線性（Linear）	整體性（Global）
按序處理（Sequential）	多工同時處理（Simultaneous）
分析性（Analytic）	綜合性（Synthetic）
邏輯性（Logical）	直覺性（Intuitive）
象徵性（Symbolic）	具體性（Concrete）
時間性（Temporal）	非時間性（Nontemporal）
數位性（Digital）	空間性（Spatial）

對多數人而言，上述功能通常分別歸屬於左腦和右腦處理，但對特定的人來說，特別是左撇子和左右兩手都能活用的人，這些功能所處的位置可能會很不一樣。此外，和早年研究不同的是，近年來的研究顯示，左右腦的功能劃分不如我們從前認為的那麼明顯。我用 L 模式和 R 模式兩個詞彙來區別**思考的風格**，而不是較刻板的左右腦功能所在位置。

L 模式和 R 模式兩個認知模式經由稱為胼胝體（corpus callosum）的大量神經纖維共享訊息，並和對方溝通迥異的意見。胼胝體連結大腦的兩半，向左右兩邊傳達彼此處理訊息的過程。如此，兩邊的意見互相協調，結合成統一的人性思考，也就是「我」的自身認同。

附帶一提，在許多日常活動中，這兩種主要的大腦模式功能可以針對同樣的訊息或任務彼此合作，但又負責各自的角色。以比喻來說明的話，就像縫紉時，我們一手持布料，另一手負責針線活動；打網球時，雙腿負責將身體帶往正確位置，手和手臂負責揮動球拍。以音樂來說，L 模式負責讀樂譜，保持節拍；R 模式控制音調、旋律以及情緒表現。在大部分的人類活動中，這兩種模式的差異並不會顯露出來，我們往往也無法意識到這些差異。

然而，大腦的雙重面貌仍然深深存在於人類的意識之中，就像冰山一角。比如許多世紀以來，哲學家認為有兩條認知外在世界的途徑：透過智性，或者透過心緒；透過邏輯式的分析，或是透過隱喻式的綜合。如同這些相對的詞彙：陰與陽，理性與感性，抽象和具象，科學與空想。人們常常用兩個相反的詞彙形容自己：「一部分的我很想這麼做，但另一方面我又知道自己應該那樣做比較好。」或者「有時候我實在很理性，很準時可靠，但是別的時候我卻天馬行空。」

左右手的使用習慣，最明顯反映出大腦的雙重面貌。右手（通常）由負責主導的語文性左腦控制，左手則（通常）由居於從屬地位的視覺性右腦控制。瑪麗蓮・湯普森（Marilyn Thompson）的詩便反映出藝術家對左右手特性的看法，進而暗示左右腦的功能。

互助合作：
兩種主要的思考模式

位於內在深處的意識

★ 「我們不應過於強調左右腦的獨特功能……右腦其實具有基本的語言能力。再者，左右兩腦無疑地合作處理許多任務。」

——諾曼・葛許溫（Norman Geschwind），《人腦的專長》，（*Specializations in the Human Brain*），1979。

瑪麗蓮·湯普森，〈左右手之詩〉（Poem for the Left and Right Hands）

左手在水中擺盪　　　　　　　　喔　左手　你如此安靜
右手負責打結　　　　　　　　　　你是否有孩子，小狗，情人，債務

右手縫合衣料　　　　　　　　　　右手負責買菜
左手在絲料中沉睡　　　　　　　　換排檔
　　　　　　　　　　　　　　　　追求更高的成就
右手負責進食　　　　　　　　　　以銀湯匙餵嬰兒
左手在餐桌下聆聽　　　　　　　　就是右手抓起刀子
　　　　　　　　　　　　　　　　斬斷左手
右手發誓
左手戴戒指　　　　　　　　　　　左手等待
　　　　　　　　　　　　　　　　一隻盲眼狗
右手贏，右手輸
左手持紙牌　　　　　　　　　　　叼在牠嘴裡的
　　　　　　　　　　　　　　　　是右手手套
左手奏出和弦時　右手奔跑
上下　上下　　　　　　　　　　　那刀落下，噹啷一聲
　　　　　　　　　　　　　　　　左手
當右手無法成眠
　繞著地球旅行　　　　　　　　　是右手唯一的機會
　與時間賽跑
左手則被埋藏

───《大西洋月刊》（Atlantic Monthly），第 236 卷第 3 期，第 38 頁，
　　　　　　　　　　　　　　1975 年 9 月。經作者同意轉載。

R 模式通常被擺在相對詞彙的第二部分（但在湯普森的詩裡則相反），是兩種模式中較難解，也較不易掌握的。語言似乎凌駕了管理非語文的半邊大腦，因而有了「可以不用字詞去思考嗎？」的老問題，令人類不斷思索辯論。羅傑・W・斯佩里的研究最後像是為這個問題提供了答案：「有。」但感知是一種非常迥異的思維。因為語文系統無法確切描述安靜的 R 模式，於是 R 模式時常被屏除在意識或語文認知之外，甚至在需要大量借助其空間感知功能的日常活動（比如在高速公路上開車）中也不例外。

創意發想過程並不是尋常的活動：它究竟是什麼，又是如何完成的？幾世紀以來，人們尋思探討這樣的問題，答案卻彷彿始終藏在一片幽暗的玻璃之後。但是斯佩里對人類大腦的見解卻為創意提供了新的看法。譬如，創意看起來像是階段性地產生，或許是因為每一個階段都要求大腦「換檔」（shift gears）──也就是促使我們的認知從一個大腦模式轉換到另一個，再換回來。本頁下方的文字，是喬安娜・菲爾德（Joanna Field）對這種大腦轉換模式的描述。

畫畫常常被視為一種創意形式，能夠為這種大腦模式的轉換提供具體實證：作畫過程中，圖形能顯示哪一邊的大腦具有主控權，雖然畫畫的那個人並沒意識到畫作受到大腦運作方式影響。我相信，學畫的最主要原則，在於學會意識到哪一邊的腦子處於主導地位，更重要的是進一步學到如何控制轉換大腦模式。我也相信這些技巧是增加創意發想能力的主要條件。

★ 在這本勇敢的自我探索著作裡，英國作家梅莉恩・糜爾納（Marion Milner，筆名為喬安娜・菲爾德）發現，她大部分人生都處在「盲目思考」（blind thinking）之中，也就是內在的不斷自我絮叨。漸漸地，她學會逃離「盲人」（blind）的思考，達到她稱為「明眼人」（seeing）的思考。她寫道：「所以我得到的結論是，我們的心智不光是能在我們日常生活中，以對我們有利的方式感知事物……我們只需要多付出一點意願，就能更進一步感知，這項行為卻足以改變世界的面貌，令厭煩和疲憊轉化為無盡的滿足。」

——喬安娜・菲爾德，《個人自己的生活》（*A Life of One's Own*），1936。

在進一步討論這個概念之前，我建議你做一個有趣的實驗：跟著下面的指示，依據視覺化訊息，用圖畫記錄你目前的「心智狀態」。這份紀錄共有三幅圖畫，能用來與你稍後的作品相較，包括繪畫技法以及新的思考技巧兩個方面。也許你以前已經畫過同樣的圖，或是接受過其他的技巧指導，但畫出這些接受指導前的圖非常重要。無論你目前的程度為何，都將會看到自己的進步。

在每堂課剛開始時，我都會在指導學生前建議他們做這個實驗。這個實驗除了能讓學生親眼目睹自己的進步，還有一個重要的原因：我們似乎需要某種形式的失憶，忘掉原本已經具備的能力，才能學會新的觀察和繪畫能力，進而控制大腦模式轉換。你要記得，L 模式寧願你永遠不會畫畫，它才能保有主控權，有時即使你的繪畫技巧已經很高超了，它仍然傾向於找出畫作不對勁之處。「指導前」和「指導後」的畫作會為你的進步提供有力且難以否認的視覺證據，能防止「遺忘」發生。

也許你會覺得這個實驗很難，但是我強烈建議你遵循簡短的指示，畫出三幅指導前的圖畫。你不需要讓任何人看過這些畫；只需要將它們保存好，以便和之後的練習做比較。「指導前」的圖畫是你在受訓前的作品，類似於你將在第 30-34 頁看見的「指導前後」學生作品。就像我的學生總是很開心看到自己進步的幅度，我相信你也會很高興留下這些視覺紀錄，看見自己從哪裡起步，又有多大的進步。

拿一枝鉛筆和影印紙以及備用的橡皮擦，畫三幅圖畫。你想花多久時間都行，大部分的學生在每幅畫上花了 10 分鐘、15 分鐘、甚至 20 分鐘。記得為每一幅畫命名（比如「指導前的畫 1 號」，以此類推）。加上日期，在每一幅畫上簽名。

指導前作品 ❶：畫一個人物——可以是全身、半身像，或是頭像。你可以請別人當模特兒，也可以邊看電視邊畫出電視上的人，甚至可以畫鏡子裡的自己。

指導前作品 ❷：畫你自己的手。如果你是右撇子，就畫左手；若是左撇子就畫右手。你的手可以擺出任何手勢。

指導前作品 ❸：畫一樣物品，比如椅子或桌子，或一組物件。舉例來說，吃完早餐後，將餐桌上的情況畫下來，或是盆栽、一雙鞋子、一疊在桌上的書本；任何你想畫的靜物都行。

畫完之後，可以在畫作背面寫下你對它的想法。這一條並不是強制的，但是等你學會觀察和畫畫之後再回頭看這些想法，也許會很有趣。

學生的畫作

讓我給你看一些學生的畫作（圖2-1至圖2-18）。「指導前」的作品是學期一開始時畫的，「指導後」的作品是過了大約十二週的訓練後完成的。

畫這些畫的學生從不認為自己有美術天分。他們都對自己的進步感到驚訝，並為發掘出過去內藏於自身的能力而開心。此外他們還表示，透過學習繪畫學到「觀看」技巧，能讓他們用不同的角度感知周遭的生活。當我請他們描述這些改變時，每個學生的回答都不同：「現在我看見的比以前多了。」、「我以前根本沒注意過這麼多東西。」、「我看事物的方法不一樣了——也可以說是，思考的方式變了。」

我總是對這些說法感到好奇，而且問過許多學生：「告訴我，在學了如何看和畫之後，如果你的感知和以前很不一樣，那麼以前你是怎麼看和畫呢？」

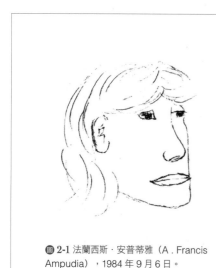

圖 2-1 法蘭西斯·安普蒂雅（A . Francis Ampudia），1984 年 9 月 6 日。

圖 2-2 法蘭西斯·安普蒂雅，《自畫像》，1984 年 12 月 13 日。

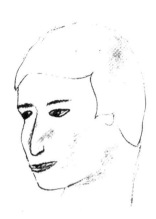

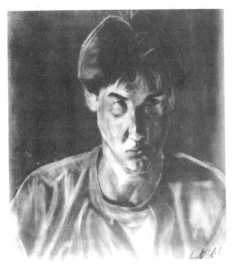

◉ **2-3** 史考特‧埃爾德金（Scott Elderkin），
1984 年 9 月 8 日。

◉ **2-4** 史考特‧埃爾德金，《自畫像》，1984 年
12 月 9 日。

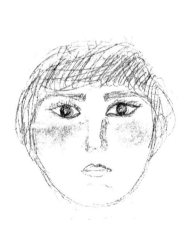

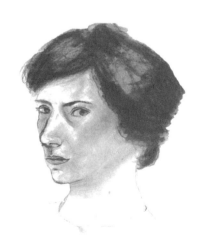

◉ **2-5** 法莉妲‧賈拉利（Farida Jalali），1984
年 9 月 6 日。

◉ **2-6** 法莉妲‧賈拉利，《自畫像》，1984 年 12
月 13 日。

◉ **2-7** 德雷莎・特拉克（Theresa Trucker），
1984 年 9 月 8 日。

◉ **2-8** 德雷莎・特拉克《同學的頭像》，1984 年
11 月 3 日。

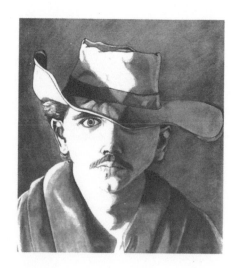

◉ **2-9** 史提夫・哥史東（Steve Goldstone），
1984 年 9 月 8 日。

◉ **2-10** 史提夫・哥史東《自畫像》，1984 年 12
月 9 日。

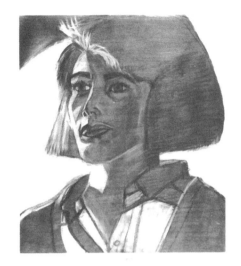

◉ **2-11** 勞里・韓德森（Lauri Henderson），
1984 年 9 月 6 日。

◉ **2-12** 勞里・韓德森，《同學的頭像》，1984 年
12 月 13 日。

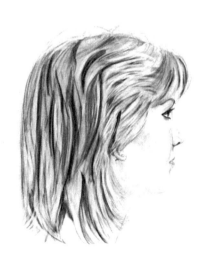

◉ **2-13** 戴比・格雷吉（Debbie Grage），1984
年 1 月 31 日。

◉ **2-14** 戴比・格雷吉，《同學的頭像》，1984 年
4 月 26 日。

◉ **2-15** 朱雷（Ray Ju），1984 年 2 月 2 日。　　◉ **2-16** 朱雷，《自畫像》，1984 年 5 月 17 日。

 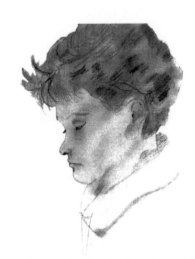

◉ **2-17** 席拉・舒馬赫（Sheila Schumacher），　　◉ **2-18** 席拉・舒馬赫，《同學的頭像》，1984 年
1984 年 1 月 31 日。　　　　　　　　　　　　3 月 30 日。

大多數的回答都是「很難講得清楚，但我想從前我只是辨識出那些物體——雖然盯著它們，卻不是真正在觀看。」我想，這些說法代表了 L 模式帶來的影響，它主導和強迫，甚至恐嚇人們用它的方式去觀看。

從新的視角觀察

為了反轉左腦的影響力，我會在下一個練習中要求你畫更多圖。這次就不像第一次那麼痛苦了，反而很有意思。這個練習是要你控制自己的思考模式，騙過左腦，不讓它介入工作。整個過程設計成這樣是為了表明幾個重點。首先，在特別的條件之下，你可以將 L 模式「晾在一旁」，馬上開始觀看和作畫。第二，當「外物」以你不熟悉的狀態擺設時，我們慣用的識別和命名程序就會慢下來，受到阻礙，直到左腦放棄想出那件物體的名字，或將它分門別類。第三，那些「外物」（未命名）的部分會自己變得有趣起來，各部分之間的關係也一樣會變得有趣。最後，當特別的外部條件重新調整為「一般」狀況時，我們的大腦會感到驚奇甚至震驚，（語文）認知將再度出現。

我在此設定的特別條件是：畫出上下顛倒的物體。

挫折產生的靈感

我的第一個顛倒畫經驗大大地啟發了我。1965 年，我在一所高中教書。那是我第一年在公立學校裡當老師，對於自己無法教會所有的學生畫畫而感到氣餒。雖然其中幾位學生似乎理解我在教什麼，但是我想要每一個學生都懂。我不了解問題出在哪裡。在我看來，與任何學習經驗相較，學習繪畫相對簡單：畢竟你只需要畫出**眼前看到**的物體就行了。不過就是看著它、觀察它、然後畫出來。「為什麼他們就是看不見眼前的東西？」我大惑不解。「問題出在哪裡？」

我對畫不好靜物畫的學生說：「你看見那顆蘋果在碗的前面？」學生會回答：「我看見了。」「可是，在你的畫裡，蘋果和碗並排。」「我知道。」學生的聲音聽起來很困惑：「我不知道要怎麼樣才能畫出來。」「這樣，」我邊說邊指著前方的靜物擺設：「看著蘋果和碗，畫出你眼裡所見。」「我不知道該看什麼。」學生回應。我說：「你需要的東西都在那裡，就在你面前，只要好好盯著它們看。」「**我正在看**啊，」學生說，「可是我畫不出來。」

這類對話令我瞠目結舌且困惑。直到有一天,純粹出於沮喪,我向全班宣布:「今天,我們來倒著畫。」我把一些大師作品的複製畫上下顛倒地放在學生的桌上,告訴他們**不能**將畫反過來,必須用同樣的顛倒方式臨摹這些畫作。我相信,剛開始那些學生認為我發瘋了。但是教室裡很快就安靜下來,學生顯然畫得愉快又專注。當他們畫完時,將臨摹作品反過來擺正,學生和我都感到十分驚訝,因為班上每個人都畫出了**很好的**臨摹作品,也可說是很好的畫。

我根本不知道該如何解釋這個臨時起意的實驗。認為臨摹顛倒作品會比正著畫來得容易,根本就不合常理。「到底是怎麼回事?」我感到十分疑惑。

我詢問學生,希望得到啟發。他們說:「我們不知道自己在畫什麼,所以辦得到。」「辦得到什麼?」我問。「用眼睛觀察它。」他們說。我又問:「那為什麼正著擺的時候就看不出來呢?其實都還是同一幅畫,**線條**根本沒變。」「正著擺時很困難,太令人困惑了。」我思索他們的回答。我知道他們說的沒錯,但不知道這究竟代表什麼。

<div style="writing-mode: vertical-rl">只用一門心思來畫畫</div>

在我的高中教職生涯裡,還有另一個疑惑。當我示範畫畫時,也許是畫某個學生的肖像,我希望能藉此解釋我正在畫的部分——我眼裡看到的是哪一個角度,或哪一條弧線,這些重點又如何被畫進肖像裡。奇怪的是,我發現自己會停止講話,而且多半是在句子中間就停下來。我覺得自己應該繼續講下去,卻無法開口。如果我想辦法讓自己繼續解說,就會發現無法同時畫畫。同樣地,我不了解問題出在哪裡——我為什麼不能邊講邊畫?從此之後,我開始訓練自己「雙軌並行」(double-track),也就是在課堂上一邊示範畫圖,一邊講解。但是學生說我聽起來很奇怪,他們的說法是:「我說的話好像從天外傳來的外星語」。

✱　一位和美國知名爵士歌手比莉·哈樂黛(Billie Holiday)合作過的早期爵士鋼琴手曾說:「比莉有時候會從天外丟來一個音符。」

—— *KUSC 廣播電台,1982 年 8 月,洛杉磯。*

在那些年裡，我還遇到其他的疑問。比如，學生繪畫技巧進步的狀況多半是斷斷續續，而不是穩定的漸進式。學生可能某天突然不會畫畫，隔天卻又掌握了要領。

突如其來的洞見和幸運的突破

幾年之後，大約是 1968 年，我偶然在幾份期刊和雜誌裡讀到羅傑·W·斯佩里的左右腦研究，經歷了「啊哈！」式的啟發。我告訴自己：「一定就是這個道理！畫畫需要某種大腦功能，也許必須轉換成另一種觀看事物的模式。」

我的每一個疑問都正符合腦半球功能理論。上下顛倒畫圖強迫我們暫停擅長命名分類的 L 模式，轉換到視覺性感知的、適合作畫的 R 模式。我之所以無法邊講邊畫，是因為 L 模式和 R 模式互相衝突。學生斷斷續續的進步速度可以視為大腦認知模式轉換的結果：今天用了不適合畫畫的 L 模式，但是明天又換成適合畫畫的 R 模式。

扭轉 L 模式的優勢

現在讓我們試著顛倒作畫。記得，這個練習是為了欺騙 L 模式暫時放下工作，原因也許是因為，對 L 模式而言，辨認出顛倒的訊息並分門別類太困難了。為了示範，你可以先試著閱讀下方的句子，辨識出這些顛倒的語句，再從正確的方向閱讀。

在看本頁的顛倒句子和下頁顛倒的德拉克洛瓦畫作時，你是否感受到一絲不耐？將德拉克洛瓦畫作轉為正向之後，你是否很驚訝畫面馬上有了大幅轉變？這就像是當 L 模式被迫以顛倒方向觀看一樣物品時，它實際上會說：「聽好了，我不喜歡上下顛倒的東西，我喜歡物體永遠端正地擺放，這樣我才知道自己看見的是什麼。如果你堅持看這些顛倒的東西，可別想靠我。」正合我意！在畫畫的時候，這正是我們想要的！

顛倒的手寫字很難辨認。

圖 2-19

尤金·德拉克洛瓦（Eugène Delacroix,
1798-1863）

《馬背上遭到獅子攻擊的阿拉伯人》
(*An Arab on Horseback Attacked by a
Lion*)，1839。鉛筆、描圖紙
福格藝術博物館，麻州劍橋市哈佛大學（梅
塔和保羅·J·薩賀斯藏品）
顛倒時，這幅畫令人難以理解。相反地，再
倒過來之後，你很快就能看懂整幅畫了。

　　圖 2-20 是畢卡索的作品，但是上下顛倒。在你畫出眼中所見的線條之後，也同樣會得到一幅上下顛倒的畫面。你必須抵抗——不對，是拒絕！——將這本書倒過來看個明白的衝動。

　　記得，你**並不想知道**自己正在畫的是什麼，你也**不需要知道**，不需要依照習慣將一切化為文字。你還要記得，如果畫到某一個你忍不住認出來和命名的部分，別說出口！不要用文字和你自己溝通。要求你的 L 模式：「請好心地保持安靜。」

你將這麼做 ————————————————————

在開始之前，請先讀完所有的指示：

1. 你可以用任何一枝鉛筆，備好一塊橡皮擦。

2. 用一張影印紙或空白銅版紙。

3. 臨摹畫尺寸可以和圖 2-20 一樣大，或小一點，你可以自行決定大小。
當然，你的臨摹畫會是上下顛倒的，就像書裡的圖。

4. 你可以從任何一個角落開始臨摹。由於這是一幅完整的畫作，並沒有特殊

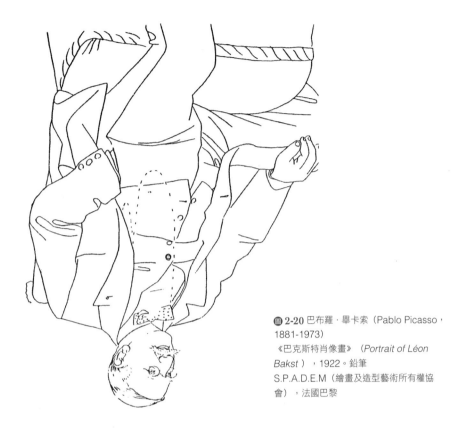

的順序，因此也就沒有「先來後到」之別。R 模式可以從任何一個部分開始，如果你想，也可以跳著畫，最後回到一開始的起點。但是你也有可能決定從頂端往下方畫，無論如何，我建議你在一條線畫完之後，隨即畫緊鄰它的另一條線，或從一條線畫到緊鄰的空白區塊，請參考圖 2-21。

5. 如果你不能避免和自己對話，請將對話內容限於畫面元素的關聯性，以及彼此組合的方式。比如說，這條線和紙張邊緣的夾角有多大？與第一條線相較，下一條線的角度如何？這條弧線距離紙張上方邊緣有多遠？這塊空白區域的形狀為何？不要用任何負面的評語苛責自己（譬如「這會很難」或「我從來都不擅長＿＿＿」）。你只要放手畫，以紙張邊緣為參考基準，檢視角度和弧線，畫出形狀和空間的相對位置。

6. 也許你會比較畫中的幾個基準點：如圖 2-22 所示，將兩點用與紙張邊緣平行的虛構線條連起來。這個做法能幫助你替不同區塊定位。

🔳 2-21

🔳 2-22 在畫的時候，用虛構的垂直線和水平線檢查點與點之間的關係（你也可以畫出實際的線條，或將鉛筆放在畫紙上作為檢查基準）。

這些區塊將會像拼圖一樣拼湊起來，你會發現自己開始對看出這整個過程如何依照視覺邏輯自行組合在一起，而感到有趣。

7. 如果可能的話，將畫顛倒畫的過程中出現在你腦子裡的想法記下來。試著留意你的心理狀態。最重要的是，觀察你在畫完後將畫轉為正向時所出現的反應。

8. 找一個沒人會打擾你的靜僻之處做這個練習。你會需要大約 20 分鐘。有些人畫得比較快，有些人則比較慢，但兩者都是有價值的，並沒有誰好過誰的區別。

現在就開始畫吧。

當你將完成的臨摹畫轉為正向之後，你多半會很驚訝，也很開心地看到自己畫得有多好。其實你會畫畫！別人看到你的畫時肯定也會說：「我不知道你這麼有天分！」你是否也注意到，你在作畫過程中似乎以不同的方式觀察那些線條和留白？然而等你將畫轉正後，發現自己又用平常的方式看那些線條和留白了。我認為，這就是我們要追求的認知轉換。現在，試著回想一下，找到兩種觀看方法的不同之處。

也許你還有其他的反應，比如說，你是否驚喜地發現，畫中人物的左膝看起來向你逼近，表示你在不知不覺中用了前縮透視的技法（foreshortened view）？你是否訝異於畫作中強烈的立體感？左手看起來真的像是放在口袋裡？你對面部表情感到訝異嗎？認為五官「看起來好正確」？

我有些學生為此感到很困惑，甚至有些不安，因為他們當初根本不知道自己在畫什麼。這就是畫畫的矛盾處之一：富有邏輯的左腦很難接受這個論點。為了滿足左腦對命名和追根究柢的喜愛，我在此告訴你，畢卡索畫的是他的俄國畫家兼設計師朋友里昂・巴克斯特（Léon Bakst）。

我們能從這些驚喜中學到什麼？我想最主要的是：上下顛倒地看物體，會強迫我們用不同的方式去觀察。物體與其慣常的聯繫脫節。一條線就單純只是一條線，顛倒過來看時自身就顯得有趣，但當它被轉回正向時，似乎又消融在我們習以為常的形狀裡了。

我相信，我們對物件習以為常，就是創意路上的真正絆腳石。顛倒過來時，我們會清楚看見平常不會注意的部分和整體。無論是畫畫或者創意思考，矛盾之處在於：有時候不知道眼前看見的是何物，或者不知道你在追尋什麼，反而更重要。先入為主的概念，無論是視覺性還是語文性的，都能令我們盲目，看不見創新的發現。

由下往上
畫畫和思考

現在，你已經完成了指導前的三幅圖畫和顛倒臨摹畫了。這兩者記錄了你目前的能力，是非常珍貴的證據，雖然也許你覺得畫作看起來毫無價值可言。指導前的畫讓你看見你自認的畫畫能力，顛倒畫則證明了你真正的畫畫能力。也許在你對自身創意能力的概念之中，也存在同樣的矛盾。我相信，顛倒畫傳達出的訊息是，你已經具備繪畫能力了，那個能力就在你的腦子裡，只等你發揮出來，只要**任務的條件能喚起對工作的正確感知**。

★ 「我所認為的創意真正標竿，在於創造確實的驚喜……確實的驚喜發生時是顯而易見的，它能撼動一個人的認知，在那之後不會再有任何令人驚異的事了。」
　　—— 傑羅姆・布魯納，《論創意條件》（The Conditions of Creativity），1979。

我希望你能多畫幾張顛倒畫加強認知轉換功能，我相信這個轉換功能對繪畫來說不可或缺──對創意思考也是。 2-23 的《裸體習作》（*Study of a Nude*），出自偉大的法蘭德斯畫家彼得・保羅・魯本斯（Peter Paul Rubens）之手， 2-24 是亨利・馬蒂斯（Henri Matisse）所繪的《在摩爾座椅上的宮女》（*Odalisque with a Moorish Chair*），分別以顛倒方向呈現在第 43 和 44 頁，方便你練習作畫和觀看的技巧。這兩幅畫正著擺時看起來也許很難畫，又很複雜；但是一旦顛倒過來，你就會發現自己連這些困難的畫作都能夠完成。

　　最後，在創意發想的歷史上，曾經有因為將問題顛倒過來，而優雅地解決問題的故事。

　　1838 年，美國發明家艾利司・哈維（Elias Howe）埋首研究縫紉機。在創造出幾個完美的結構之後，他仍然面對一個大問題：針。針的一端永遠是尖的，另一端有洞，方便穿線。艾利司・哈維的問題是：針眼一頭必須和機器連結，那麼針本身又該如何完整地向下穿過布料，向上拉提回原本的位置，然後繼續進行縫紉動作？機器不能放掉針，讓它穿過布料另一面再回來，就像以人手縫紉時的動作。哈維無法從另一個角度「看見」針的運作方式。有一天晚上，他夢見被野人攻擊，野人手裡的矛頭上有個洞。啊哈！他一驚而醒，馬上著手做出針尖有洞的針。顛倒之後，問題迎刃而解，全靠哈維將針反過來「看」，在相反的位置安排針眼。

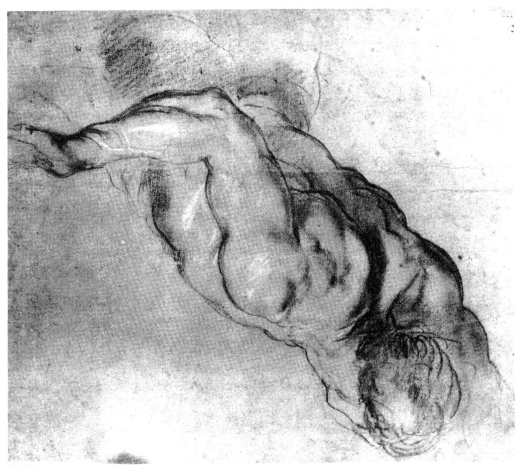

圖 2-23 彼得‧保羅‧魯本斯（1577-1640）
《裸體習作》，炭筆、白色不透明水彩
阿什莫林博物館提供

● 2-24 亨利·馬蒂斯（1869-1954）

《在摩爾座椅上的宮女》，筆、墨水

紐約現代美術館。莉莉·P·碧奎斯特（Lillie P. Bliss Bequest）遺贈

3 讓我們久久地凝視創意 ■ ■ ■ ■ ■
Taking a Long look at Creativity

　　過去這八、九年來，我遍讀所有與創意有關的資料。我的研究顯示，許多作者一致同意某部分的創意過程。比如套用 L 模式喜歡的命名和分類習慣，我們歸納出五個創意發想階段：❶初步洞見階段、❷準備階段、❸醞釀階段、❹啟發階段、❺驗證階段。許多作者也同意，要產生創意，思考必須「獲得解放」。

　　但是一次又一次地，正當我以為自己逐漸了解創意的過程時，新的問題卻又席捲而來。我發現，在追求創意的過程中，當事人仍然會問：「我連要創造什麼都不知道，該如何下手？」、「我找到感興趣的主題了，也蒐集到相關資訊，但是我怎麼知道蒐集的資訊足不足夠？」（或是以我自己探索創意的過程為例，「我該繼續看多少與創意有關的書籍和研究報告？」）還有「我要如何才能進入醞釀階段？」、「我怎麼知道當我需要啟發的時候（也就是靈光一現或洞察力大增的『啊哈！』），它就會出現？」、「我該如何曉得我獲得的洞見是正確的？事實上，我要怎麼知道自己看見的就是洞見？」、「怎麼樣才能知道我沒和現實脫節，不是在做白日夢──也就是說，我的洞見將是新穎而有用的？」、「我怎麼知道何時該暫停，何時該行動？」總而言之，根本的問題是：「我要怎麼知道自己是，或我能否變成，一個真正有創意的人？」

★　「創意的問題受到許多因素困擾，包括神祕化、不清不楚的定義、價值判斷、心理分析式的訓誡，以及自古流傳下來，足以壓垮人的哲學理論。」
　　　　　──阿爾伯特‧羅森柏格（Albert Rothenberg），摘自詹姆士‧H‧奧斯汀（James H. Austin），《追逐，機會和創新》（Chase, Chance, and Creativity），1978。

★　亞歷克斯‧奧斯本（Alex Faickney Osborn）說，創意會受突發的感覺激發，譬如「要是……會怎麼樣？這樣做……如何？有沒有其他的……？然後再問一遍，有沒有其他的……？」
　　　　　──《應用想像力：創意性解答之規則與過程》（Applied Imagination: Principles and Procedures of Creative Problem-Solving），1957。

我希望在採取一些行動後能回答這些問題，便親自「試了」許多同類書裡幾乎所有的「創造力」練習。我數了◉ 3-1 的文字裡有多少個字母 f；算出正方形的面積；做了「替代用途測驗」（Alternate-Uses tests），比如磚塊的替代用途；用僅僅三條線將圓分成十份；我也做了九點連線測驗。

（我邀請你一起來解出這些謎題。答案在本章最後。）

The necessity of training farmhands for first class farms in the fatherly handling of farm livestock is foremost in the minds of farm owners. Since the forefathers of the farm owners trained the farmhands for first class farms in the fatherly handling of farm livestock, the farm owners feel they should carry on with the family tradition of training farmhands of first class farms in the fatherly handling of farm livestock because they believe it is the basis of good fundamental farm management.

總共有 _____ 個 f。

◉ 3-1 你的觀察力有多好？算算有多少個字母 f。

◉ 3-2 替代用途測驗
在最短的時間裡，列出一塊
磚頭所有可能的用法。

◉ 3-3 正方形的面積是多少？

◉ 3-4 九點連線測驗
畫四條連續不斷的直線，
將九個點連起來。

——吉瑞·I·紐倫堡（Gerard I. Nierenberg），《創意思考的藝術》（*The Art of Creative Thinking*），1982。

也許你會和我一樣，發現這些類似的練習，都需要從一個新的、不同的角度「看待」問題。一旦你想出（或讀到了）解答，你的反應也許是「難怪，其實很明顯嘛，為什麼我沒在一開始時就看出來？」人們或許會以為，那些一開始就看出答案的人，會比沒看出答案的人「更有創意」。

大多數的創意練習都有特殊的目的：讓點子的產出更具流動性或流暢性（你試過「腦力激盪」嗎？）；加強視覺化和想像（試著想想看：1. 將你家大門的樣子在腦中視覺化；2. 將你的媽媽放到天花板上；3. 像蒼蠅一樣在牆上走路）；移除文化、環境、語文或情緒造成的絆腳石；增加自信，減少自我批判；增加特殊的思考策略。我的假設是，創意是可以熟能生巧的，就像打高爾夫球或網球一樣。

我進一步閱讀更多資料，卻發現這樣的做法有它的缺點在。雖然一般來說，這些測驗和練習做起來都很有趣，在相當程度上也釐清了創意的定義，但是擅長這些練習能否確實幫助人們創作——比如創作出原創的作品或想法，這方面的證據卻有些匱乏。事實上，真正有創意的人，也就是曾經創作出創意性作品的人，說不定在做這一類以創意解決問題的練習時，成績並不理想。

借用心理學家莫頓・亨特（Morton Hunt）的說法，原因似乎是這些測驗「缺乏知識性」（knowledge-poor），它們並不針對任何主題，也沒什麼內容。我發現我的感知能力，以及激發性思維（stimulate thinking）確實得到挑戰，但同時也覺得這些問題除了機關處處之外，做起來還非常花時間，我付出的腦力和回報不成比例。

此外，有一種看圖會意的練習題型尤其令我受打擊。

★　「並無令人信服的證據證明，解決問題的練習課程能提高人們的想像力；而想像力經常是解決問題的關鍵。」

——莫頓・亨特，《內在的宇宙》（The Universe Within），1982。

儘管這類練習的用意並不在於衡量創造力，但它們也確實考驗了你的感知力。測驗內容是看一些圖形，然後要你建立起圖形間的關聯性。我發現自己的問題是，我眼中看到的，往往不是測驗希望我看到的。還好，我的氣餒並不算是壞事，因為我反而對觀看和創意之間的關聯有了新的想法。

　　姑且讓我也用幾個這類的測驗打擊你一下。第一個測驗（圖3-5）很直接：

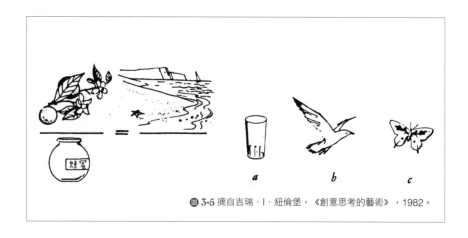

圖 3-5 摘自吉瑞‧I‧紐倫堡，《創意思考的藝術》，1982。

　　它的類推邏輯很顯然是：「開花的果樹」和「蜂蜜」之間的關係，就像「海洋、沙灘、海岸、海星」和____（？）。「建議答案」是「b」，海鷗。這個答案我還算能接受，但是爭議點在於選項 a：蜂蜜最後是用玻璃瓶裝起來的，而來自海洋的水分也可以裝進玻璃杯裡。下一個練習（圖3-6）可以說令我感到一頭霧水：

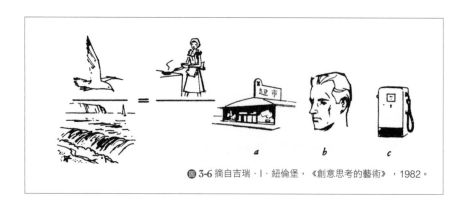

圖 3-6 摘自吉瑞‧I‧紐倫堡，《創意思考的藝術》，1982。

我解讀的練習主旨是：「海鷗」和「海洋、海岸、海星」之間的關係，就像「正在做菜的女人」和＿＿＿＿（？）。「建議答案」是「a或b」，超市或男人。這是什麼意思？海鷗從海洋取得食物，就像女人從超市取得食物？或是，海鷗為了伴侶在海中尋覓食物，而女人做菜給她的配偶吃？雖然我不想再繼續旁生枝節，腦中卻仍然忍不住出現其他可能的解釋：海鷗無視大海，飛到別處覓食；而女人無視超市買到的現成食物，自己親手準備所有食材。又或者，海鷗依賴大海提供食物，女人也依賴男人存活（我承認，這是很過時的想法）。為何我們得忽略答案c也是正確答案的可能性呢？海與海鷗的關係，不也很像烹飪裡用到的燃料，燃料也和加油站裡的汽油有關？

　　也許讀者的大腦和我的一樣，忍不住想出越來越多連結性，當我看見唯有某某答案才正確時，不禁感到厭煩。

　　後來，我發現困難之處在於圖畫本身：不像圖表、文字、數字和許多謎題那樣「缺乏知識性」，圖像具有「豐富的訊息」（information-rich），就連看圖會意測驗裡的簡單圖畫也不例外。設計測驗的人必須忽略圖畫豐富的訊息，才能確保答案只有一個（請留意在第二個例子，即圖3-6中，測驗設計者罕見地提供了兩個可能的答案，卻仍然無法與圖畫的視覺複雜度相稱）。

　　另一個廣為人知的常用測驗裡，則清楚地顯現出這個問題（圖3-7）：

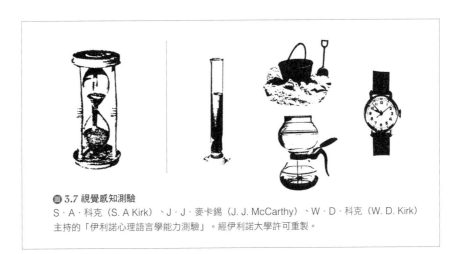

圖3.7 視覺感知測驗
S・A・科克（S. A Kirk）、J・J・麥卡錫（J. J. McCarthy）、W・D・科克（W. D. Kirk）
主持的「伊利諾心理語言學能力測驗」。經伊利諾大學許可重製。

測驗主旨明確地說，這個問題的目的是找出畫中物件的相似功能，而不是相似外型。測驗設計者預設的「正確答案」是將沙漏配上手錶，而不是配上外型看起來像沙漏的咖啡壺。

研究人員用這個和其他幾個類似的測驗測試三位成年病人。三位成人的左腦（語言式思考）都曾受過損傷。實驗的目的在，判斷病人的右腦（專門處理視覺感知）能否處理向來由左腦負責的語言—概念分析過程。研究人員的報告指出，三位病人對圖形測驗的反應很弱，等同於五或六歲小孩的程度。病人都沒選到「正確的」答案。

不限於單一答案的圖畫

像 3-7 這樣的測驗，真的只有一個答案嗎？就算嚴格遵循測驗指示，我仍然能為同一個圖畫找到幾個同樣正確的答案。我同意，計時是沙漏和手錶之間的類似功能，但是沙漏裡的物質（沙）從上方空間落入下方空間，和咖啡壺裡的液體從上方向下方流，也算類似的功能。除此之外，鏟子將沙從一處移動到另一處（水桶裡），沙漏也有同樣的功能。還有，酒精燈可通過加熱讓試管裡的水進入大氣裡，而地心引力會令沙漏裡的沙向下掉，諸如此類。

同樣三位病人也做了另一個看圖會意的測驗。這個測驗裡的圖更具體地呈現出解題難度（ 3-8）：

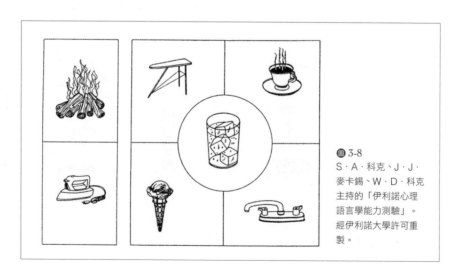

3-8
S・A・科克、J・J・麥卡錫、W・D・科克主持的「伊利諾心理語言學能力測驗」。經伊利諾大學許可重製。

測驗設計者問：「右邊的四樣物件中，哪件和中央物件之間的關聯與左邊上下兩者的關聯相同？」

研究人員自己認出了測驗的盲點，因為他自我解嘲般地在紙上寫道：「每次我做這個實驗時（對象是同事和學生），得到的回答多到我不想聽。」儘管如此，他仍然繼續執行測驗：「我想要你聯想到的語意關聯，是兩者相同的溫度。熨斗和柴火都是熱的東西，而冰淇淋和冰水都是冷的。」顯然，這才是「正確」答案，但是病人這次的測驗成績仍然非常低。

可是等一下！在我看來，這一回所謂的「正確答案」其實一點都不正確！熨斗明明就是冷的，因為電線沒插在插座上，還收得好好的，更別提它的金屬底部貼在桌面。沒人會讓很燙的熨斗貼著桌面放，所以這個熨斗肯定是涼的。這個測驗的類推邏輯應該是：從熱到冷。火顯然是熱得燙人的東西（因為在冒煙），它和冷熨斗的關係，應該就像熱茶（有蒸氣就表示是熱的）之於有冰塊的冷水一樣。至少對我的思考方式來說，測驗設計者的答案和他呈現給我的視覺訊息完全不符。

在我看來，設計這種測驗的人，根本無視於視覺訊息的複雜度，光是對自己說：「我不管圖是怎麼畫的，我堅持要你忽略熨斗收好的電線，也別管它是否平擺；別在乎茶水冒出的蒸氣。你必須意會我的想法：一種語意上的關聯，一種類別，所有的圖畫細節都是無關緊要的。別看見你看見的東西。火是熱的，熨斗也是熱的，重點只有這個。」

如此僵硬的規定令人忍不住發火，而且我相信將這個測驗施加在大腦並未受損的學生身上，最後的成效會是讓他們對眼前所見視而不見，以抽象的語言概念取而代之，而那些概念事實上可能和他們的視覺感知互相抵觸。況且，左腦（專管語文）受損的受試者的狀況，也許令他們無法以測驗設計者能接受的方式觀看事物，設計者卻以為他們看了圖而又做出錯誤的評斷。在我理解到這些問題後，也領悟出現代教育正是以這種規則訓練學生，從一開始就壓抑了直接的感知。

「畢竟有的時候，一個字勝過千張圖片。」——加州州立大學長堤分校藝術系，唐・達美教授。

為什麼？我如此自問。視而不見怎麼可能有好處？生活中又有多少視而不見正在發生？我出身自鼓勵視而不見的教育系統，自己又有多常視而不見？如果就像我深信的，觀看和創意之間有某種緊密的聯繫，那麼視而不見對創意又有什麼影響？

沒錯，過濾掉視覺訊息有其道理：無論數字形式再怎麼變化，二加二永遠等於四；過於仔細觀察各個字體，對理解文義來說也容易適得其反。用一板一眼的語言分類模式來辨認文字的組成、不同紙鈔和硬幣的幣值，記得各種物件、人物以及地點，都比較有效率。

* 「心理學者對智力的預設，使得社會對其產生了錯誤的概念。學者宣稱智力是極為特殊的——像某種『金雞蛋』——我們因此非常珍惜，儘管它是以各種微不足道的事物來呈現與衡量，也受到這些瑣碎的事物挑戰，無法（而且也並不意在）刺激想像力。」
「更糟的是，學者認為對於學習技巧與理解能力不可或缺的智力，是不能透過後天的努力而發展的，儘管它已經成為我們最為珍視的金雞蛋。在我看來，社會上的紛擾、個人信心的破壞，以及教育和工作機會的關鍵性決定，全都是建立在由神祕的 IQ 測驗所製造出的智商金雞蛋幻覺上。」
—— 理查・L・葛瑞格里（Richard L. Gregory），《科學中的心智》（Mind in Science），1981。

但要是某人一輩子所受的教育幾乎都是叫他過濾掉視覺資訊，只著重語言概念，會發生什麼情況呢？例如，他最後會不會失去用眼睛觀察的能力？還是只會失去一部分觀看能力，並選擇性地使用？在我自身的訓練過程中有什麼樣的不同，使得我和那三位做測驗的病人一樣，必須在某些時候，即使是在違背本意的情況下，依賴視覺感知？那麼其他那些不太能學會壓抑視覺訊息，不太能使用語言分類的人又會怎麼樣呢？他們會被如何評價，關於他們的潛力、人生中的機會，以及他們的未來？

試著專注在連結上

在這個時候，問題一個接一個地累積起來，為了釐清這些問題，我試著更專注在連結上，在我的第一本書裡嘗試探討觀看、繪畫以及創造力之間的任何連結。在書中，我表示自己希望學畫能夠加強創意、增加藝術上的自信。我對於第二個目標非常有信心：我所有的學生都對自己的美術能力有了更多自信，無一例外。

然而，關於加強創意這部分，我卻並未獲得清楚的證據。我的學生告訴我，他們因為學會畫圖而覺得自己更有創意了，其中幾個學生也提出成功運用創意的實例。我也知道繪畫會以某種方式釋放出創意，但確切來說是以什麼樣的方式，我卻不太清楚，也沒辦法明白地解釋這個道理。

可是我很確定，繪畫和創意之間的關聯應該和**觀看**有關。然後我發現，繪畫在許多方面都複製了創意的發想過程。首先，畫畫需要的時間很長，我們必須長時間用眼睛看，往往忘記時間的流逝。喪失時間感是作畫的一個驚人特點，在我看來十分接近優游於意識之外的創意醞釀階段。在作畫當下，我們曉得認知反應正在運作著，但卻是在心智中不同的、更為遙遠的地方進行。

★ 「繪畫使富創意的心智正視自身的運作。繪畫揭露出視覺思維的核心，聯合精神和感知，喚出想像力；畫畫是一種冥想活動。」
　　──愛德華・希爾（Edward Hill），《繪畫的語言》（The Language of Drawing），1966。

第二，畫畫時，我們感覺眼前看到的物體有時看起來很類似於另一個物體——頭髮看起來像海浪，擺好姿勢的手看起來像連著莖的花朵。這種充滿譬喻與類推的思考方式深植於繪畫過程，也和研究人員以及富有創意者所敘述的創意過程頗具關聯。

第三，富有創意者獨自創作的過程，就如同獨自畫畫般，尤其必須徹底擺脫語文的干擾。絕大部分的藝術家在寂靜和孤獨之中產出最好的作品。

最後，而且最重要的就是，畫畫能力講求感知技巧，也就是觀看的能力。我認為，創意發想五個階段中最難捉摸的三個階段（初步洞見、醞釀、「啊哈！」啟發）也許在某方面和視覺感知息息相關。這裡講的視覺並不僅僅是「看見」，而是藝術家所運用的特殊視覺感知能力。

特殊的觀看方法包括：綜觀全局時，也看見畫面中各元素之間以及與整體的關聯（這就是你在畫顛倒畫的過程）；不分心地觀察真正擺在眼前的「外物」，不依賴語言解讀；同時感知物體本身和物體可能具有的衍生意義。

當我思索視覺感知和創意之間的連結而不得其解時，我的內在靈光顯得晦暗不清。即使感到些許不安和不確定，我仍持續探索。矛盾的是，後來我找到了藏在語言之中的關鍵線索。

★ 第 46 頁的測驗答案。

◉ 3-1 **字母 f 測驗**

答案：我們往往漏算「of」裡的「f」。所以總共有 36 個「f」。

◉ 3-2 **替代用途測驗**

答案所屬的用途類型越廣泛，就被評定為越有創意。比如說：蓋牆；磨成粉後製作為紅色顏料；丟向對你最糟的藝評人；做秤錘。

此外，能在有限的時間裡想出更多答案，表示想法比較有彈性——這也是創意的特色之一。

◉ 3-3 **正方形的面積**

把圓的半徑轉到正方形的邊上，使其相切，問題就變得簡單了。

◉ 3-4 **九點連線測驗**

多數人會在方格狀的圖形裡鑽牛角尖。如果他們能跳脫方格形狀，從而思考問題本身，也就是「連起九個點」，就能找到解答。你可以用三條、兩條、甚至一條線串連九個點。

4 依循定義作畫 ■ ■ ■ ■ ■
Drawing on Definitions

為了尋找線索，釐清觀看在創意思考裡扮演的角色，我又重新閱讀富有創意者說過的話、撰寫的信件和日記。瀏覽許久仍不得其果，我突然不知何故地**專注於**讀眼前的文字，並且以新的靈光**看到**了它們的意義：我了解到幾乎每一位富有創意者，都從視覺觀點描述了創意過程的第四個啟發階段。

富有創意者不約而同地使用「看到」（to see）這個說法：「我猛然看到答案了！」「我在夢裡看見問題的答案。」法國詩人保羅・梵樂希（Paul Valéry）如此形容靈感：「有時我會觀察感覺和心智相呼應的時刻；那是一絲靈光，也並不耀眼閃爍……你會對自己說『我看到了，明天我看到的會更多。』」這其中牽涉某種活動，某種特殊的感知：很快地你就會走進暗房裡，而相片會隨之浮現。」

這個發現非常令人振奮。我的眼界終於打開，發現了觀看和創意之間的關聯——這個關聯早已在我面前。一旦這個概念出現在我的視野之中，我便一次次地發現，與視覺有關的字眼（多數是用動詞「看到」），被用來描述發明、發現、探究，以及解答突然出現的時刻。

為什麼我之前都**沒有看到**這個重點？這條線索直指核心，卻深藏在語言背後，被我熟悉的語言型態所掩蔽，以致於我根本沒察覺到它的含意。我還發現，視覺相關字彙也時常被用於定義創意：「創意就是用新的方式看問題的能力。」「創意就是從新的角度（或不同的視角）看問題的能力。」「創意是一種在意想不到的地方尋找（looking for）答案的妙法。」我覺得自己已經「走進了暗房」，相片很快就會浮現。

★ 「有人說過，很多時候，創意就是將我們所知的重新排列組合，以期找出我們還不知道的。……因此，為了能有創意地思考，我們必須重新檢視已經司空見慣的訊息。」
　　　—— 喬治・奈勒（George Kneller），《創意的藝術與科學》（*Art and Science of Creativity*），1965。

首先，我發現「啟發」，這個由海姆霍茲命名，位於創意發想過程中的第四個階段，在英文字典中的解釋是「為了更清楚地看見物體，而投以光線」。這個解釋挑起了我的好奇心，又繼續查找常常和啟發交互使用的另外兩個詞彙：**直覺**（intuition）和**洞見**（insight）。這兩個詞彙的詞源揭露了更多隱藏線索。「直覺」的字根是 intuitus，拉丁動詞 intueri 的過去式，意指「看」；定義為「不透過理性思考和推論，直接獲得知識或認知的能力或方法。」也就是直接看到事物或「看清全貌」，而不需要透過推測。

至於「洞見」這個詞，又引領我走上另一條有趣的路。洞見是直覺的合作夥伴，矛盾的是，它除了指涉觀看和視覺行為之外，也有看見不全然可見之事物的意思，比如「看透」（seeing into）或「領會」（apprehending）某物。領會的意思是「透過理解掌握」，而洞見的同義字是洞察（discernment）：「以眼（或其他感官）覺察」，或「心智上認知或認識」，都指向觀看和理解之間的關聯，總而言之就是創意的關鍵元素：掌握意義。

先見之明，**後見之明**，以及**清晰的眼光**，這些詞語都是從同一個概念發展出來的。其他句子巧妙地轉移重點，以區分正在發生的「觀看」和「掌握意義」的類型：從不同角度看、以不同比例來看、換個方法看事情、看穿某個人（或某個謊言）、看見希望、著眼在事情的焦點上。事實上，當一個人已經苦於無法理解某事一段時間，隨後「曙光乍現」或是「黎明到來」，他會說：「我**看到了**！」

★ 「進行任何一種探索時，我們必會察覺真相不斷用各種可能性試探我們，過往也以種種暗示撩動我們；如果有了這些協助仍無法得到結果，那麼絕不是這些神奇助力的錯，而是我們人類過於駑鈍。」

—— 西瑞爾・康納利（Cyril Connolly），《前科》（Previous Convictions），1963。

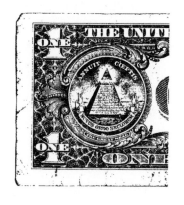

「在獨立戰爭的一段黑暗時期，喬治·華盛頓（George Washington）指示幕僚不可打擾他。他企圖以心智內負責創意和直覺的部分，思索棘手的問題……他親口說，自己在整段總統任期內以洞見引導決策。亞伯拉罕·林肯（Abraham Lincoln）和其他人也不例外。開國元勛認為洞見極為重要，因此在一元紙鈔背面提醒我們。在紙鈔背面，你會發現一座未完成的金字塔，上方有一隻眼睛。這個圖像的意義有數千年之久。無論這座建築代表的是個人生命或國家，它都是不完整的，除非那隻看見全貌的眼睛坐落在建築的頂端，讓我們富有創意和直覺的心智，主導我們做決策的過程。」

——威利斯·W·哈曼（Willis W. Harman），〈現今二十年〉（This 20 Year Present），《公眾管理季刊》（Public Management），1980。

<h2>與繪畫連結的語言線索</h2>

此時，我驚訝地觀察到，學生終於因為繪畫引導出的視覺感知看見某個獨特的事物時，往往會和富有創意者得到大發現時有同樣的驚嘆：「我找到了！」「啊哈！」我也發現對學生來說，這是洞見的一種形式，這段經驗也是他們有意識的。（回想一下你完成顛倒畫後將它轉回正向時，會突然看見「整幅畫」。）

對我來說，事情的全貌還不算完整，但畫畫的觀看經驗也許可以用來釐清洞見這個概念：具體揭示洞見是什麼、如何知曉和認出洞見、如何設置條件達到初步洞見階段。畢竟，邏輯論理和分析的前置訓練要點不在於邏輯和分析，而是語言與數字技巧。

✱　「我對這幅圖畫知之甚詳，甚至可以用黏土將其塑型。我也極為清楚這段描述，甚至能以圖畫表達。在很多情況下我們會認為，可以用圖畫表達句子的意義，才代表真正的理解（我指的是正式的認知測驗）。」

——路德維希·維根斯坦（Ludwig Wittgenstein），摘自安德魯·哈里森（Andrew Harrison），《創造和思考》（Making and Thinking），1979。

假如洞見、直覺和啟發都是其字根所指的意思——透過特殊感知掌握意義——那麼感知技巧的初步訓練，或許能讓我們更深刻理解創意發想過程的全貌。

也許你會有異議：「等等，我沒有失明，可以看得很清楚啊。」當然沒錯，每個視力正常的人都具備普遍的視覺能力，但是我講的是另一種視覺。經由繪畫發展出來的觀看能力，在質和量上都與一般的視覺不同。

繪畫與語言的相似之處

在語言領域裡的類似情況，可以說明上述的不同：一個從沒學過閱讀和寫字的人仍然能夠使用語言：他能夠講話。講話能展露人的情緒、靈活性、智力以及理解力。但他不能運用重要的識字能力：讀懂當代或古典文學作品的能力；將想法付諸文字而進一步應用的能力；透過閱讀增加知識的能力。幾乎所有人都同意，學會閱讀和寫作，能為**思維**帶來品質上的差別。

觀看也是一樣的。一個沒受過覺察訓練的人的確能以雙眼看清楚事物，注意力甚至非常敏銳，比如說：細微的面部表情變化、數學算式中的小差錯，或是運動的細部動作模式。然而我的學生同意，用畫畫學習觀看能夠得到不同的學習品質。他們以前從來不知道眼睛能夠觀察到這麼多訊息，每一樣事物竟然能夠看起來如此不同，觀看方式竟能徹底影響他們的思考。

感知技巧的價值

因此，我再次重申，學會觀看和繪畫，能應用的範圍並不僅限於藝術創作活動，正如同閱讀和寫作的應用並不侷限於文學作品的創作上。學習藝術家的觀看方法，也不光是看得多或看得清楚；更不是為了成為專業藝術家（至少對大多數人來說），雖然有少數人確實走上藝術創作之路。感知技巧就如同語言技巧，價值在於幫助我們思考。

★　法國數學家賈克‧阿達馬（Jacques Hadamard）談論自己如何使用感知技巧：
「當出色的數學家頗為常見地犯了錯誤時，能夠迅速察覺並改正這些錯誤……原因是當錯誤出現時，我的洞見——我們講過的同樣一種科學感知能力——就會警告我，筆下的計算看起來不像它們應有的樣貌。」
——《數學領域的發明心理學》（*The Psychology of Invention in the Mathematical Field*），1945。

就這樣，我慢慢地收集起拼圖的碎片。但是要如何將它們拼湊在一起？在創意思考的過程中，語言和感知技巧的位置究竟在哪裡？

比較容易進入的兩個階段

為了找到這個疑問的解答，按照邏輯，第一步應該將創意發想五個階段裡，比較不難理解的第二和第五個階段，也就是準備階段和驗證階段獨立出來。簡單地說，準備階段就是蒐集訊息。許多書籍的主題都是關於如何做研究。圖書館的用途就在於幫助研究人員蒐集訊息：事證、數字、數據以及程序。特別是在西方世界裡，教育有絕大部分是建立在蒐集以及記憶訊息上：哥倫布在哪一年發現美洲？《哈姆雷特》是誰寫的？七乘以七的結果是多少？在高等教育階段，學生通常會專精於單一專業，記憶越來越細的事實和程序，使專業達到飽和程度。因此，至少我們已經熟悉訊息蒐集了。

驗證是創意發想的最後一個階段，通常也易於理解。一個新的點子必須經過驗證，形塑成某個便於他人應用的形式。雖然富有創意者舉出許多迅速完成的驗證實例，諸如將夢境或靈光一現記下這種簡單的做法，但是驗證也有可能極為困難耗時，有時甚至需要多年的努力才能得到令人信服、無懈可擊的證據。不過，透過研究、分析、統整和集中重點，驗證階段易於被人們所理解。再次重申，西方教育的主要目標就是教導學生如何驗證。「證明它！」的指令迴盪在數不清的教室裡。

★ 「一個人如何靠思考理解事實？那就像畫一張臉孔時，更深入地觀察它一樣。」
——路德維希・維根斯坦，摘自安德魯・哈里森，《創造和思考》，1979。

★ 「（創意發想的）準備階段就是徹底探尋可能萌芽的點子。在寫就〈老水手與忽必烈汗〉（The Ancient Mariner and Kubla Khan）之前，柯立芝（Coleridge）遍讀旅行文學。為了準備書寫《白鯨記》，梅爾維爾（Melville）埋首於自古以來的獵鯨活動紀錄。」
——喬治・奈勒，《創意的藝術與科學》，1965。

★ 「有關驗證的艱鉅性，一個經典的例子就是居禮夫婦在瀝青中尋找未知的元素。發現新能量來源的興奮之情背後，是多年的辛勤研究。」
——喬治・奈勒，1965。

神祕難解的三個階段

棘手的是創意發想的第一個階段和中間階段：初步洞見、醞釀以及啟發。這三個階段無論從哪一方面看來，都是最神祕、最難以理解的階段。大腦究竟是如何進入初步洞見階段，找出問題？在醞釀階段中，大腦如何處理在準備階段裡蒐集到的訊息？本頁下方有偉大的法國數學家賈克·阿達馬對自己的創意思考所做的描述。但是當他在「真正思考」（really think）時，大腦是如何運作的？他引用法國哲學家艾提安·蘇修（Étienne Souriau）的話，後者曾說過「從旁思考」（think aside）的重要性。然而「從旁」究竟是哪裡？是什麼意思？當愛因斯坦離開友人身邊去「稍稍思考一下」（a little think）時，腦子裡又在想什麼？這些都是創意令人疑惑之處。而得到靈感的啟發階段應該是所有階段裡最神祕的一個了。

若將創意發想視為一個整體，我認為準備和驗證階段最符合我們習慣的有意識思考。初步洞見、醞釀和啟發階段則符合不自覺或潛意識思考的概念。

驗證階段符合邏輯分析思考，而初步洞見、醞釀以及啟發階段較符合一般的想像和直覺概念。以繪畫領域來說，準備和驗證就像用眼睛看以及辨認物體；初步洞見、醞釀和啟發階段，則比較像以藝術家的方式去觀看和視覺化。

✱　「一個人必須從旁思考方能創新。」
　　　　　　　　　　　　　　——艾提安·蘇修，《發明理論》（*Théorie de l'invention*），1881。

✱　「當我在真正思考時，會堅持將文字完全自腦中摒除，並且學習高爾頓（Francis Galton）的做法：即便剛讀過或聽見問題，只要我一開始思考，文字就會全部消失……我完全同意叔本華所寫的『思想在被付諸文字的那一刻便已死亡』。」
　　　　　　　　　　　　　　——賈克·阿達馬，《數學領域的發明心理學》，1945。

✱　愛因斯坦的友人曾說過一個他十分喜愛的故事：
　　在和同事討論某個科學問題時，有時愛因斯坦會自友人身旁走開，用迷人的德國式英語說：「我要稍稍思考一下。」
　　　　　　　　　　　　　　——A·P·法蘭區（A. P. French），《愛因斯坦百歲紀念文集》（*Einstein. A Centenary Volume*），1979。

長久以來，我相信繪畫時需要將大腦模式從主導的語文性 L 模式，轉換到位於從屬地位的視覺感知性 R 模式。無論這個理論正確與否，藝術家的確證明了在繪畫過程中，他們能意識到心理上的認知模式會有些微改變，這種改變通常被形容為「以不同方式觀看」。如果我們問藝術家：「你在創作時，是否處於另一種心智活動狀態？」大部分的人甚至不反問這個問題的意思，而直接回答：「對。」他們知道這個問題的意思，因為這正是藝術創作必須的心智轉換。然而請注意，藝術家唯有在經歷了「以不同的方式去看」之後，才能有切身的體會，並且通常不會繼續深究這個心智狀態的細節。就如法國藝術家喬治·布拉克（Georges Braque）所說，我們必須「尊重」這種神祕感。

　　然而，「以不同方式觀看」的某些面向，是能夠被檢視到的。比如說，無法繼續對話（就像我不能邊講話邊示範作畫），而且非常厭惡被打斷。此時心智會進入高度的專注狀態，與「做白日夢」相反，並且會失去時間感，絲毫不覺得無聊，伴隨著近乎自覺或近乎神祕的洞見。如同下方菲德里克·法蘭克（Frederick Franck）所說，心智「投身至真實」（a dive into reality）中時，也解放了自我。

★　法國藝術家喬治·布拉克不願過於深究他的創作：

「我的作品中有些神祕之物和祕密，是連我自己都不理解的，我也並不試著理解。……越深究，就會越陷入謎團：答案往往遙不可及。若神祕有其力量，便必須受到尊重。藝術令人不安，科學安撫人心。」

——摘自喬治·奈勒，《創意的藝術與科學》，1965。

★　「看見和觀看兩者皆始於感官覺察，但相似之處僅只於此。當我『看見』世界，並為發生其中的各種事件下定義時，我會迅速選擇，即時評斷：我喜歡或不喜歡，接受或拒絕眼前看到的事件，完全根據該事件對『我』的有用與否決定。」

「『看見』的目的在於生存、因應、控制……是我們自出生第一天就開始訓練的能力。但是另一方面說來，觀看時，我會突然之間眼界大開，忘記『我』，從『我』中解放出來，投身進入眼前向我挑戰的『真實』。」

——菲德里克·法蘭克，《觀看的禪學》（The Zen of Seeing），1973。

我繼續拼湊拼圖，勾勒出了在創意發想過程中，心智轉換的假設性結構。我想，假如畫畫時發生的認知模式轉換類似於創意發想過程中的轉換，那麼也許看起來會像下面這樣：

❶ 假設已經找出要調查的部分──問題的表面。在這個「初步洞見」階段裡，需要跨出直覺性的一大步，並且伴隨「眼中所見」的大量訊息，也就是「綜觀全局」，然後尋找被遺漏、格格不入，或是過於明顯的部分。我們會注意到某個細節，關鍵問題會突然出現在腦中。這些關鍵問題通常是有關某個遺漏的線索，或從新的、具有想像力的角度重新被我們看見。因為 L 模式對這樣廣泛的探索不在行，我相信初步洞見大部分屬於 R 模式。

❷ 接著，L 模式在準備階段啟動，蒐集、整理、分類與問題有關的訊息。這個階段絕大部分為有意識的活動，也就是「一般的」語文、分析、線性思考模式。在這階段，心智確實因接收訊息變得飽和，理想狀況是達到無法再接收更多訊息的極限。

❸ 也許在這個時候，L 模式會開始退縮。富有創意者在日記裡的回憶指出，當調查進度停滯、邏輯式問題找不到解答、謎團沒有出口、眼前的死巷阻擋他們更進一步時，不安、焦慮、挫折感便隨之出現，思考失去了架構。蒐集到的訊息就像散落在桌面上的拼圖碎片（也許邊緣或角落有幾塊拼好的部分），拒絕向邏輯式思考低頭。當事人尋找的重複模式、組織原則、能夠使拼圖完整的關鍵要素並未現身。而當 L 模式受到阻礙無法再往前進時，問題往往會被擱置一旁。

我假設問題會在這個時候被「轉交」給另一個更朦朧的大腦模式，亦即更具視覺性、感知性、全面性、直覺性、善於察知重複模式的 R 模式。它會用 L 模式在準備階段蒐集的訊息自行──也就是在意識層級之外──運作。這就是醞釀階段。R 模式也許透過其非時間性、不靠字詞、自由合成的運作方式，在想像的視覺空間中操控蒐集到的訊息，將訊息元素和分區的位置交互轉移，尋找「最適合」的拼接方式，即使此時缺少某些拼圖碎片，它仍然試著找出最一貫的模式，看出整幅拼圖，想辦法填滿空白處，用既有的部分在視覺邏輯結構上找出各部分之間和整幅拼圖的「正確關係」。要留意的是，這個結構不是遵循規則和邏輯分析，也就是線性語言的合成方式，而是以**啟發性**或視覺邏輯原則組成。

關於這一點，研究顯示右腦並沒有自己的內部問題解決模式，也不能藉著暴露在特別的規則和實例下學習。這個說法或許對 R 模式的某些運作過程來說有其道理，卻不符合我自己和其他人的繪畫經驗。畫畫有它的規則和啟發性，負責引導觀看和作畫的過程。這些規則並不符合語法的邏輯，也就是說，它們並不像語言主控字詞般，組成短句、子句和長句那種有秩序的文法性規則。畫畫的規則和啟發性兼容並蓄，能夠容納無盡的變化可能：這個特色是必要的，因為外界的訊息千變萬化，非常複雜。R 模式內部似乎沒有固定的解決問題方式，因為它解決問題的方式與 L 模式不同，當我們企圖以 L 模式尋找這個方式時，往往遍尋不著。

舉例來說，菊花的花瓣幾乎都是一樣的外型。在畫（寫實）畫時，我們必須**知道**這一點，卻又必須**刻意不知道**，因為我們知道作畫的要點就是：在將每一片花瓣視為單獨個體的同時，又要看見花瓣彼此之間、花瓣和花莖、花瓣和葉片，以及整體外圍留白（還有緊鄰花瓣、葉片和花莖的留白）的關聯性，並且時不時以紙張形狀為基準，留意到花的全貌，以及每一條線的明暗、每一個表面紋路的清晰或模糊度，諸如此類。

從某個方面來說，這與 L 模式的思考型態正好相反。L 模式會看著為數眾多的花瓣自問：「一個典型的花瓣形狀是什麼樣子？」接下來就是不再多做思考地畫出可以重複使用的形狀，「代表」一般認知的「菊花花瓣」分類。然後，L 模式會進入下一個分類，問道：「最常見的菊花花莖是什麼樣子？」以此類推，再界定菊花葉片的常見形狀。最後，L 模式會說：「畫好了。這幅畫就是『菊花』。」

✳ 字義的變化

啟發性（heuristic）：形容詞或名詞。

取自印歐語中的 wer（我找到了）；在希臘文是 heuriskein（發現），阿基米德的「Eureka!」（我找到了！）自此衍生而來。

——路易士‧湯姆斯（Lewis Thomas），《細胞的生命》（*The Lives of a Cell*），1975。

時至今日，《韋氏大字典》裡的定義是：

啟發性：一般定義：用於引導、發現或揭示；

特殊定義：對研究有價值、但未經過證實或無法證實的規則。

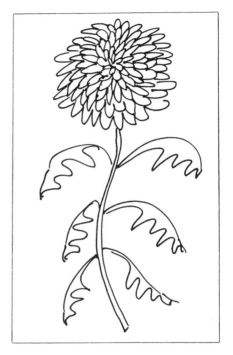

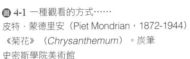
圖 4-1 一種觀看的方式⋯⋯
皮特・蒙德里安（Piet Mondrian，1872-1944）
《菊花》（*Chrysanthemum*）。炭筆
史密斯學院美術館

圖 4-2⋯⋯另一種觀看菊花的方式。

圖 4-1 和圖 4-2 顯示的是兩種不同思考型態的結果。第二幅圖畫可以依樣畫葫蘆地重複無數次，因為它符合 L 模式內在所認知的任何菊花或是「花朵」的類型。

由荷蘭畫家皮特・蒙德里安畫的第一幅畫，則運用了完全不同的繪畫策略：它並非建立在一種典型的花瓣形狀上，而是精確畫出菊花獨特而且複雜的型態。由於蒙德里安筆下菊花的複雜性，若要複製這幅畫，複製者必須付出很多努力、遭遇很大的困難。再者，如果蒙德里安拿到另一朵菊花，勢必得重新開始下筆。假設同一朵菊花稍微改變角度，他也得從頭開始再畫起。

我相信，這種願意接納極大複雜性、處理特殊例子的態度，正是 L 模

式所無法忍受的 R 模式。也許更令它氣憤的，是 R 模式如此不同：這讓我想到音樂劇《窈窕淑女》（*My Fair Lady*）裡的那首歌：「女人為何不能更像男人？」L 模式問：為什麼 R 模式不能更像我？為什麼它不能像我一樣直來直往，只挑揀出最重要的？找到通用的規則照著走！幹嘛管那些複雜的東西？就算每片花瓣都有點不一樣又如何？反正它們基本上長得都很像，差異不重要。R 模式不同意這些說法（正如 L 模式不同意記帳很無趣或不重要），就像瑞士藝術家保羅・克利（Paul Klee）拒絕對眼前看到的「外物」做任何先入為主的假設。即使眼前的事物極為複雜，R 模式也要找出其中的獨特之處。

如此深層的思維差異伴隨著不同程度的意識覺察。也許大多數 R 模式處理訊息的過程，都並未被意識（L 模式）所覺察；L 模式並沒——或是選擇不——意識到 R 模式的「從旁思考」。

我認為這也許就是在醞釀階段裡的運作方式，進而產生啟發階段的創意。大量的訊息和隨機的空間性感知如此複雜，超出線性思考方式的處理能力，不適合有秩序的語言式思考模式。L 模式也許沒意識到發生了什麼事，也許正忙著處理更「一般的」意識活動、更符合它思考風格的認知，在此同時它的右腦同伴正在……從旁思考。

在富有創意者的信件和日記中，他們通常將這段時期描述為不安且焦慮的時光。也許我們用以有意識地與自己對話、向自身解釋自己正在想什

✻ **以兩種模式作畫**

下面的小練習能幫助你釐清兩種繪畫方式的差異：

1. 在一張紙上，模仿蒙德里安的菊花風格，畫一片葉子或一小塊花瓣。試著準確複製眼裡所見的每一處線條。

2. 然後在同一張紙上，複製第二幅畫，● 4-2 裡的單片葉子，也許加上一小部分花瓣。當你在畫第二幅圖時，留意自己的心智狀態、畫線條的速度、繪畫的困難度與複雜度是否有所不同。

3. 最後一步，拿一朵真花，用以上兩種方法畫畫看。

✻ 「我不能從假設著手，而必須從特殊的實例開始。」

——保羅・克利，《老婦人》（*Altes Fräulein*），1931。

麼的 L 模式，處於如喬安娜‧菲爾德所說的「盲目思考」狀態，能感覺到某個念頭正在發生，並等著……連它也不知道是什麼的事件發生。

繼續假設性的結構……

現在回到我對創意過程所做的假設性結構，下一個階段也許會是這樣：

❹假設醞釀階段的潛意識過程歷時數天或數個月。也許 L 模式會因為指令受到檢視而感到不安。然後又假設某一天，想解決問題的當事人正在高速公路上開車或下公車，甚至像阿基米德一樣坐在澡盆裡時，終於「看到光亮」。直到這個時候，R 模式都還處於意識之外，仍繼續在想像的空間裡操作訊息，依循它獨特的規則和啟發式思維，尋找解開拼圖的關鍵模式。突然之間，所有部分都變得清晰，每個碎片彼此配合，組合起來的結構看來十分正確，空間和形狀無縫接軌，符合所有的問題點。眼前不再模糊，終於獲得啟發，「啊哈！」、「就是這樣！我看見了！」、「我找到答案了！」

在那一瞬間，這道啟發看起來**很正確**。當事人欣喜若狂地擁抱解答，因為它減輕了醞釀階段的不安和焦慮感。富有創意者的紀錄和日記告訴我們，通常伴隨啟發階段而來的，是近似美感帶來的喜悅之情。解答通常被形容為「美麗的」或「優雅的」。但更重要的是，啟發令人感覺對了，「看起來」對了，而且當事人往往知道是對的。那是一種充分的確定感，新發現令人振奮。

★ 1922 年，偉大的原子物理學家尼爾斯‧波耳（Niels Bohr）埋首解決當時看來無解的原子動力學（atom dynamics）問題。在一場 1980 年的演講裡，哈佛大學的物理學教授傑拉德‧霍頓（Gerald Holton）如此形容波耳「近乎無望」的心境：

「波耳當時已經知道問題不僅僅牽涉物理學，還包括認識論。人類語言不足以形容原子內部發生的情況，因為我們對其僅有間接的經驗。由於理解和討論都仰賴我們可使用的語言，如此的語言缺乏使當時任何的解法都變得困難。」

「波耳承認，他當初並不是使用經典力學研究出複雜的原子模型；那些發生在原子裡的模型是『直覺式……像照片一樣』出現在他的腦子裡。」

——傑拉德‧霍頓，《追蹤初始時刻》（*On Tracing the Nascent Moment*），1982。

❺ 從某方面看來，R 模式可說是以某種與 L 模式互補的型態來解決問題。當一切平靜下來之後，L 模式也許會自問：「那個忽然之間跳進我腦子裡的答案到底是哪來的？我根本沒思考那個問題，答案卻不請自來，真奇怪！我猜大概只是運氣好吧。我八成只是不小心碰見那個半路殺出來的答案。不管了，不重要。反正我知道這個方法是對的，我現在能看到出路了，就繼續工作吧，這會兒我真的可以開始著手了：驗證這個方法，看看它是否真的管用；如果它真的管用，就提出證據。」如此，L 模式開始主控創意過程的最後一個階段：驗證階段。

由於醞釀階段和其後衍生出來的啟發階段都是意識之外的階段，會突如其來地發生，有如一個驚喜、一個謎、一件無法解釋的事件，解答常被歸功於好運、謬思女神或所謂的「上帝眷顧的天分」，也就不奇怪了吧？有意識、語文主導的左腦通常如此解釋整個過程（這個說法真有意思）：答案就像「天上掉下來的禮物」或來自「不知何處」，或來自「外界」——最後這個形容也許是出於左腦對其安靜的同伴的認可，也就是對大多數人來說，實際上控制著左手和左邊視野的右腦。

但是這些針對啟發階段根源的思考通常很簡短，因為負責處理最後一個階段的 L 模式已經開始接手做它最擅長的事了。創意發想者在此時對結果產生了新的信心，開始動手寫作、譜曲、畫建築藍圖、驗證數學方程式、重新組織公司人事架構，或分部件逐步打造機器——總而言之，就是一步一步地驗證「受到啟發的」解決方法。

★　「法拉第（Faraday）、高爾頓、愛因斯坦，以及其他幾位知名的科學家都曾說，他們是以視覺圖像來解決科學問題，只是後來將他們的思考轉換為文字。

有名的例子是，愛因斯坦的相對論無法和牛頓物理學相融合，便想像出一個從高處自由落下的箱子，箱內有個人從口袋裡拿出硬幣和鑰匙並讓它們自手中落下。愛因斯坦能看見這些物體在半空中和那人一起落下——因為他們以同樣的速度向下墜——這個暫時的狀態就如同在重力作用之外的太空中。

有了這個視覺架構，愛因斯坦便能感覺到運動和靜止，以及加速和重力之間相衝突的關係，並在之後以數學和文字方式寫成相對論的基本理論。」

——莫頓‧亨特，《內在的宇宙》，1982。

我告訴自己，到目前為止一切都很順利——創意發想的五個階段依照不同的思考模式組合被概念化了。初步洞見大部分屬於 R 模式，但是一剛開始時是被有意識的問題挑起：「如果……會怎樣？」或「我想知道為什麼……」或「為什麼會……」；準備階段大部分屬於 L 模式；醞釀和啟發階段大部分屬於 R 模式，將 L 模式意識到的訊息化為想像出來的視覺空間；最後的驗證階段則大部分屬於 L 模式。

1	2	3	4	5
初步洞見	準備	醞釀	☀	驗證

啟發
（啊哈！）

★　1907 年，愛因斯坦記錄自己掌握到重力作用等同於變速運動時，是他「這輩子最快樂的時刻」。
　　　　　　　　——摘自漢斯・裴傑斯（Hans Pagels），《宇宙密碼》（The Cosmic Code），1982。

★　柏拉圖（Plato）解釋啟發詩人的神聖靈光：
　　「因為這個原因，神凌駕了這些人的心智，令他們作為他的傳道者，正如他凌駕占卜者和預知者，使聽聞這些人的我們知道，當超越其智識的珍貴話語出自其人之口，事實上，乃是神透過其人向我們說話。」
　　　　　　　　——摘自詹姆斯・L・亞當斯（James L. Adams），《思維突破》（Conceptual Blockbusting），1974。

★　並非所有的創意發想者都覺得，從圖像模式轉換回語言模式（驗證階段）是件容易的事。偉大的十九世紀遺傳學家法蘭西斯・高爾頓如此寫道：
　　「不擅長使用文字思考，是我在寫作上的嚴重短處，在需要解釋自己時更是。這種障礙往往發生在我努力工作後，發現研究結果如此清晰，如此令我滿意，卻在試著將它付諸文字時，意識到我必須將自己轉移到另一個完全不同的智識平面上。我必須將想法轉譯為不甚通暢的語言。因此，我浪費許多時間尋找適當的文字和語句，並且非常清楚，當我突然被要求發言時，笨拙的言詞往往令我的思想變得模糊難辨，與我企圖表達的清晰認知恰恰相反。這是人生中令我感到略為不耐的一點。」
　　　　　　　　——摘自賈克・阿達馬，《數學領域的發明心理學》，1945。

在我看來，這道方程式看起來挺「優雅的」。至少我已經朝對的方向跨出一步了，但仍然離我給自己設定的目標遠得很：首先，如何進入這些階段。尤其是創作發想過程中晦暗不明，有如迷霧的初步洞見、醞釀以及啟發階段；第二，如何傳授整個過程。我要怎麼樣才能找到方法，教導學生開發創意？

PART II
將想法視覺化
Making Thought Visible

「問題在於誰對創意感興趣?我的答案是幾乎所有的人。這股興趣已經不再限於心理學家和精神科醫師,而是擴及全國和全世界。」

——亞伯拉罕‧馬斯洛（Abraham Maslow）,《人性能達到的境界》（The Farther Reaches of Human Nature）,1976。

李奧納多‧達文西
《自畫像》（Self-Portrait）（局部）
紅色粉筆
杜林皇家圖書館

5 以並行的語言作畫 ▪ ▪ ▪ ▪ ▪

Drawing on a Parallel Language

身為老師，我必須依賴文字指導學生。但是身為教畫畫的老師，我也擅長另一種語言——繪畫的視覺語言。因此，我決定透過這兩種語言來釐清如何教導創作發想過程的問題。

但是我碰巧看見一篇少有人知，大約在 1940 年（確切日期不詳）由喬治‧歐威爾（George Orwell）寫就的短論〈論新語詞〉（New Words）。儘管這篇文章是關於語文語言的，卻將我的研究與想法連在一起，包括我對富有創意者日記的探討、對於 L 模式和 R 模式在創意發想階段裡扮演的角色的概念，以及近二十年來我拾起又放下的想法：圖畫——以筆觸在紙上留下可辨與不可辨的圖像——也可以被視為一種語言，並且向創作者（以及觀者）揭露創作者落筆時的心智狀態。

這並不是一個全新或獨創的想法，但是我對這個推論越來越感興趣（我在第 4 章裡已經用蒙德里安的菊花圖畫介紹過），圖畫似乎能夠揭露作畫時究竟是 L 模式還是 R 模式主導。再者，我已經和學生一起研究得出：純粹的繪畫——也就是純粹為了表達思想情緒在紙上留下筆觸，而非寫實或符號式的圖像——能夠傳達甚至連作畫者都不自覺的想法。

挖掘視覺想法

在〈論新語詞〉裡，歐威爾用了「使想法可見」（making thought visible）的說法，看起來正是我在尋找的概念，是一條指向 R 模式語言的線索，和 L 模式的語文語言（verbal language）相互平行卻又全然不同，也許能夠帶我走進創意發想過程中由 R 模式主控、朦朧不明的階段。

在歐威爾的短論中，他推測了文字描述思想的限度以及被限制住的能力——這個看法呼應了高爾頓所說的「略為不耐」（參見第 69 頁下方文字）。

★ 「……繪畫，在所有的視覺藝術中，是我看來最接近純粹思想的藝術形式。」

——約翰‧艾德菲爾德（John Elderfield），紐約現代美術館繪畫部總監。麥可‧齊莫曼（Michael Kimmelman）於訪談中引述。

歐威爾說：「凡是曾深思的人，都會注意到我們的語言可說完全無法形容腦子裡的思想。」為了對付這個問題，歐威爾首先建議發明新詞，但是他隨即說明，假設每個人都不斷發明新詞來形容自己的思想，將會造成混亂。於是他接著提出一個想法：創造新詞描述思想的第一步，就是「使思想可見」。

　　「實質上，」歐威爾寫道：「必須賦予文字具體的（也許是可見的）存在。貧乏地討論文字定義毫無益處，在我們企圖定義文學評論裡使用的字詞時就知道了（比如『感傷的』，『粗俗的』，『病態的』，諸如此類）。所有都不具意義──或者說對每個使用者的意義都不同。目前所需的是以某種無可置疑的形式表示字義，接著，當不同的人能夠在腦中辨認該字，並認為值得為其命名時，再加以命名。問題僅僅在於我們如何賦予思想一個客觀的存在。」

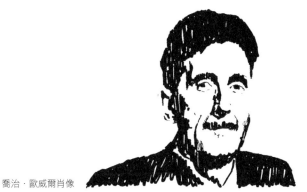

喬治·歐威爾肖像

★　歐威爾的說法摘自〈論新語詞〉，1940（？），收錄於《喬治·歐威爾散文、報導與書信集》第二卷：《我的國家，右派或左派》（*The Collected Essays, Journalism, and Letters of George Orwell, Vol. 2: My Country, Right or Left*）。

★　詩人霍華德·奈莫洛夫（Howard Nemerov）感興趣的想法是，也許我們湊巧還有另外一個和語文語言完全不同的語言。奈莫洛夫說，法國作家馬塞爾·普魯斯特（Marcel Proust）「輕觸思想，一碰到就放手」。普魯斯特寫道：「而正如某些生物是大自然遺棄的生命形式中僅存的證據，我自問……假使語言從未被發明，文字不曾被組成，想法也從未被分析……這就像是一個可能性，最後什麼都沒有。」
　　──霍華德·奈莫洛夫，《論詩、畫以及音樂》（*On Poetry, Painting, and Music*），1980。

歐威爾繼續懷疑，影像也許是能夠用以溝通大腦活動的媒介：「若我們仔細想一想，影像具有神奇的力量，能夠以某種手法表達出幾乎所有的大腦思想。假設某個百萬富豪有一部私人的攝影機、所有必要的道具和一組聰明的演員，便可隨心所欲將他的內心世界公諸於世。他可以解釋自身行為的真正原因，而不需要說出合理化的謊言；展示所有他認為美麗、可悲、好笑的事物，諸如此類——所有凡人因為缺乏表達的字詞，而必須深鎖在內心裡的看法。大致上來說，這富人能使其他人了解自己……雖然將思想轉化為可見的形體不見得容易。」

歐威爾表示自己匆匆寫下這些想法，但這些想法都是有價值的：「快速發展的先是我們的知識，然後是複雜的人生，進而是（我認為接在後面的應該是）我們的思想，但奇怪的是溝通的主要工具，語言，卻幾乎不曾變動。」

以歐威爾的概念來作畫

在我看來，歐威爾的概念和繪畫不謀而合。繪畫能夠將想法具體化——想法會公諸於世，為人所見。繪畫確實和語文語言大不相同，特別是套用歐威爾的說法，它能夠對付「複雜的人生」。舉例來說，繪畫並未被鎖定在（L 模式的）線性時間裡，因此能夠釐清牽涉了過去、現在以及未來的複雜關係。並且，我們能夠透過繪畫表達出在文字的「簡化鏡片」下，顯得複雜或不明確的概念和感覺。更進一步地說，繪畫可以用單一畫面捕捉即時的關聯性，但是文字卻不得不遵循既定的秩序。

此外，繪畫能包含豐富的訊息，既能描繪差異，也能指出相似點。在作畫時，右腦似乎並不分門別類地挑揀訊息，而是一視同仁地看見外界的（或內心的）訊息，同時還會尋找連結不同部分的重複模式和關聯性。換句話說，繪畫能幫助我們看見全貌和真實情況，聚焦於事物，專注在問題

★　「我們這些自認全知之人，對自己其實一無所知：這一點自有極佳的原因。我們既然從未搜尋自我——又何來找到自我？」
　　　　　——弗里德里希・尼采（Friedrich Nietzsche），《道德系譜學》（On the Genealogy of Morals），1887。

上，讓我們同時見樹又見林，得以挪動視覺空間裡的組成元素，一切就有如置身於天光下那麼清晰可見。我不禁想，它是否也能夠幫我們進入初步洞見階段，找到問題點，提出美麗的疑問？

以可能性作畫

能夠幫助我們進入 R 模式的視覺語言會是什麼樣子？它的規則是什麼？那些規則是否類似於所謂的「藝術原則」——也就是構圖的原則？如果它們是更複雜的規則，那能否被轉譯為語言，還是它們永遠都和語文語言不同？視覺秩序和配置是否有特殊的條件？L 模式是否能理解視覺語言構成的言論，還是這些言論對語文語言來說過於複雜，難以「讀懂」（在此我並非故意講雙關語）？是否有視覺和空間關係專用的詞彙和文法？機會和意外扮演的角色又是什麼？如果朝向經驗的大門徹底敞開，視覺語言的使用者，又該怎麼應付排山倒海而來的複雜訊息？

這些都是我自問的問題，並且對答案毫無頭緒。可是我相信，人腦的確具備使用這種語言的能力。只是，它的形式、規則、詞彙以及轉譯的可能性，目前仍不得而知。

至少我們暫時可以說，這種語言所表達的言論和意見也許是視覺性的，有一組（也許無窮無盡）符合感知策略或啟發性思維，字彙沒有固定結尾、沒有制式規定，視覺形式不斷變化卻又具有能夠令人理解的**基本定義**（符合歐威爾將想法視覺化的要求）。秩序和配置則必定是視覺的、空間的、有關聯性且隨機的，不是語言分析式的，也不是講求次序的。如果我們能掌握符合以上條件的 R 模式，就能掌握深度、複雜度和靈活度或可與語文語言相抗衡的視覺語言，進而得到將思想視覺化的能力。

與 L 模式並行的 R 模式所用的語言，顯然依賴視覺感知來「讀懂」畫面，但是將畫面捕捉下來或譯為文字也會很有用——能使 L 模式理解視

★　「美麗的答案，永遠來自於更美麗的疑問。」
　　——E・E・卡明斯（E. E. Cummings），摘自內森・高德斯坦（Nathan Goldstein），
　　　　《回應式繪畫的藝術》（The Art of Responsive Drawing），1973。

覺概念並進一步處理。無疑地，這是困難的轉譯過程，如同第 3 章裡的看圖會意測試，以及高爾頓所描述的「略為不耐」（參見第 69 頁）。

在我看來，最主要的問題在於兩種表達模式之間的複雜度差別：圖像幾乎永遠都非常複雜；文字則通常經過去蕪存菁、簡化、使複雜之處抽象化。換個方式說，文字之於圖像，類似畫作名稱之於畫作本身。文字（或畫作名）無法取代圖像，但假使字眼選擇得當，卻能切實地描述圖像。文字能夠為圖像貼上標籤，使「心靈之眼」（mind's eye）之後還能憶起圖像內容，保留了圖像的複雜度。

<div style="writing-mode: vertical">文字和圖像的雙重性</div>

先將複雜度放在一旁，我繼續探究，假設非語文的視覺繪畫語言的確存在，與語文語言雙軌並行，即使在此時此刻我無法以 L 模式熟知的詞彙為它命名。當然，繪畫語言也許不是唯一與語文語言並行的語言。許多非語文的語言明顯存在：聲音語言（音樂）、動作語言（舞蹈或運動）、抽象的符號式思考（數學和科學）、色彩（彩繪）、影像（如歐威爾所說），還有大自然本身的語言——比如遺傳密碼。這些可能都有助於為 R 模式的思考編碼——使思想可見。

但繪畫很簡單。其他的非語文語言或許同樣有效率，卻比較複雜：它們需要借助設備、空間、材料或靈活的身體。比如（除唱歌之外的）音樂需要樂器，同時也因為具備雙重大腦模式的特點而顯得複雜。

彩繪需要的材料通常既占地方又昂貴——畫筆、顏料、畫框、畫布（雖然 🔴 5-1 裡畫的前英國首相溫斯頓・邱吉爾〔Winston Churchill〕和無數人，都不認為這些需求有任何不便）。舞蹈和運動需要相當程度的肢體能力與活動空間。數學和科學至少需要基本程度的訓練。假如我們想探索大自然的祕

✱　「至於文字，在我將結果以書寫或口語方式溝通之前，在我的心智中都是完全缺席的……」
——賈克・阿達馬，《數學領域的發明心理學》，1945。

密，就必須具備先進的科學技術、冥想或哲學素養。而且正如歐威爾點明的，用影像傳達思考，可能要有相當的財力。

🖼 5-1
作畫中的邱吉爾。
「繪畫使人全然地轉移注意力。我還不知道有哪種活動，能夠不消耗體力，就讓心靈完全沉浸其中。無論我在當下的憂慮或眼前的威脅為何，一旦畫面開始流洩而出，憂慮和威脅在心中就沒有空間了，退回陰影和黑暗之中。我的心智完全專注於眼前的畫，時間彷彿停滯下來。」
——溫斯頓‧邱吉爾，《我的繪畫消遣》（Painting as a Pastime），1950。

藉
由
繪
畫
簡
單
地
思
考

　　反之，繪畫只需要最簡單的材料。史前人類的洞穴壁畫清楚地示範了畫畫需要的極簡材料：一塊平面，以及能夠留下線條的材料。光是使用最基本的繪畫工具——燒焦的樹枝或蘸了黏土灰的尖棒——幾世紀以來，原始部落的人就已經創造出精緻的繪畫。通常這些圖畫以自然形體為基礎，表現出他們的想法和信仰。

　　繪畫對肢體條件的要求也不多。一般的肢體活動技巧和手眼協調能力就夠了——我在前面提過，就是穿針引線或接球之類的基本能力。許多有

肢體障礙的人證明了繪畫只需極少的肢體活動技巧。就算是失去雙手的身障者或癱瘓的病人，也能學會以牙齒咬住鉛筆畫出美麗的畫作；截肢的病人亦能以腳趾握住鉛筆，或將鉛筆綁在手臂上創作。重要的是如何觀看。

以它的純粹性而言，繪畫可說是閱讀無聲的同胞手足。閱讀和繪畫，在從幼童到人生最後一刻之間的任何一個年齡都能進行，只要眼力許可。兩者在幾乎任何環境中都能投入，無論是白天或晚上，不分年齡，只要具備最基本的肢體和心理健全條件即可。如同閱讀，繪畫能夠在任何的空間、教室、甚至戶外教授，根本不需要現今美術教室裡常見的複雜設備。

至於繪畫可能是語文語言的並行語言這一點，首先我想向你證明繪畫語言確實存在，而且你已經有能力讀懂這個語言了——至少懂一部分。史前人類的畫比書寫早了約一萬年，因此繪畫語言有可能是來自天生的大腦結構，正如同語文語言顯然是來自天生的構造（心理語言學家諾姆·杭士基〔Noam Chomsky〕假定腦子裡有主掌語言的「深度結構」，具備既存的組成方法，供人類組合語言）。你已經懂得（部分的）並行視覺語言——即使如同麥可·波拉尼（Michael Polanyi）所說，也許你並不自知——這代表腦子裡可能的確有與生俱來的視覺語言結構。

那麼，要如何將這種與生俱來的能力付諸應用，並且理解它的表達力量呢？很顯然是透過畫畫——以及透過學會如何畫畫——就像我們藉由學習閱讀和寫作，掌握語文語言一樣。

圖 5-2 《巫師》（Sorcerer），三兄弟洞穴（Trois Frères），約史前 15000 至 10000 年。高約 60 公分。法國阿列日省。

圖 5-3 伊莉莎白・雷頓（Elizabeth Layton），《母親節》（Mothers Day），1982。
伊莉莎白・雷頓在 68 歲時開始畫畫，希望能減輕中風之後出現的嚴重憂鬱症。事實證明了繪畫具有療癒功能，她便持續畫了下去。從那時起，她的畫作在全國各地展出，深受讚譽。我認為她足以被視為國寶級的畫家。

★　哲學家麥可・波拉尼寓意深遠的說法：
「我們知道的比我們知道自己知道的還多。」

——賈克・阿達馬，《數學領域的發明心理學》，1945。

6 做出會說話的記號 ■ ■ ■ ■ ■
Making Telling Marks

　　如果你說自己「完全不會畫畫」，這個說法並不全然正確。幾乎每天，你都用線條畫畫，線條是藝術的基本元素之一：你用它來「畫」你的名字。那幅「畫作」——我指的是你的簽名，不是組合起來的名字——具有大量的視覺訊息。每個人都能看見、「讀懂」的訊息。

　　有些人認為自己很擅長看懂手寫字跡，雖然分析手寫字跡的筆跡學（graphology）從未被多數人認真當作人格分析的證據，卻也沒人能否認，每個人的手寫字跡都是獨一無二的。你的簽名表達出你這個人，而且只屬於你。事實上，你的簽名是一種由你擁有的合法財產，就如同你的指紋一樣，是你的一部分。

　　由於字母不會變化——無論看起來如何，a 就是 a ——你用來「畫」字母的線條就是使簽名獨一無二的原因。線條的獨特個性來自於你的心理、生理以及你的過往。因此，沒人能精確地複製你的簽名，因為你筆下的線條包含既豐富又複雜的訊息，除了你之外沒有人能創作出來。

幾組名人的筆跡

　　拿一張白紙，試著做做看：

　　首先，照你平常簽名的方式，寫下（畫出！）你的簽名。

　　然後，將紙放到一旁，看看下一頁的簽名。為了不造成混淆，每個簽名的姓名都一樣（這個名字是我虛構出來的）。我閉著眼睛隨便在電話簿裡點了兩下——第一下是名，第二下是姓）。

畫出你的名字

大衛・賈科比（David Jacoby）是什麼樣的人？內向還是外向？他喜歡哪種顏色？開哪種車？你會借錢給他嗎？他會不會成為你的好朋友？你信任他嗎？他在不在乎時間——比如說，準時赴約？你認為他最近看過書嗎？哪一種書？

David Jacoby

現在，先別想那個人，想想下面這個大衛・賈科比是什麼樣的人：

David Jacoby

這個人和第一位大衛・賈科比不一樣，對嗎？他的個性內向還是外向？喜歡什麼顏色？開哪種車？你會借錢給他嗎？他會不會還錢？對於時間觀念：他會準時赴約嗎？他最喜歡看的電視節目又是什麼？

現在，第三個大衛・賈科比出現了：

David Jacoby

同樣的，他內向還是外向？做哪種工作？他喜歡的顏色是？開哪種車？（根據這個手寫字體的風格，我的部分學生說：「他是搭公車的」。）他喜歡看的電視節目？守不守時？你會借錢給他嗎？他是不是一個值得信賴的朋友？

再來一個：

第五個：

David Jacoby

我現在要問你的問題是：「你怎麼會如此了解這幾個虛構的人物？」我猜答案是（呼應波拉尼的說法）：你知道的，比你知道自己知道的還多。作為一種「圖畫」，簽名包含豐富的訊息，而深植於訊息之中的語言，被你出於直覺地解讀。你的反應是立即的，且無須經過訓練。你對簽名主人的人格直覺也許很正確，至少有一部分是正確的，因為我們的人格特徵會影響我們的筆跡。

接下來，拿出簽了自己名字的那張紙。手臂伸直將它拿遠，當它是圖畫來仔細看（它確實也是圖畫）。試著以直覺讀出線條的表現品質（expressive quality）。先別管自動出現在你腦中的語文論斷：「我的字老是不太好看。」、「寫得真亂。如果我好好寫，就能寫得更漂亮。」、「我的字比以前寫的還醜了。」諸如此類。相反地，試著觀察線條組成的外型，筆觸顯得快還是慢，整幅「圖畫」的表現品質。也可以試試將它上下顛倒，看看線條之間的表現力是否更強。

你正在看的，是你自己的肖像。那個簽名透露出的訊息有關你這個人、你的個性、你的態度、你的特徵，全包含在這既豐富又複雜的語言裡，能

<div style="writing-mode: vertical-rl;">讀懂你自己的筆跡線條</div>

★　畫家瓦西里・康丁斯基（Wassily Kandinsky）在 1896 年時放棄了俄國的學術生涯，轉往德國成為畫家，曾經試著定義視覺語言的文法。他在 1947 年寫道：
「點：休息。線：由動作向內部造成的張力。這兩個元素互相交錯或結合，發展出屬於它們自己，文字無法達成的『語言』。」
——摘自《點、線、面》（Point and Line to Plane）。

夠以視覺、感知和直覺讀出來。這個和語文語言處理方式不同的語言，與語文語言並行，並為心智具有一定程度覺察的所有人存在。

為了驗證上述這個說法，做做看下一步，如 ⬛ 6-2 所示。不要用你習慣寫字的那隻手。也就是說如果你是右撇子，就用左手，反之亦然。然後在第一個簽名下方再簽一次名。

現在觀察那張圖形。筆畫之間會出現新的、陌生的特色。如果旁人同時看這兩張簽名圖，將會對你有不同的判斷。再來，用習慣寫字的那隻手持筆，但是倒著寫名字：不是從左邊開始寫，而是先從右邊，名字的最後一個字開始寫。

同樣地，再觀察一下這張圖。你會看見，線條流速慢下來了，變得比較不確定，也許還有些歪歪扭扭地，很不自然。你對「這個人」又有什麼感覺（只看線條的特質，暫時假裝你不知道這個簽名是倒過來寫的）？

最後，再以非慣用手寫一次你的名字，但這次在書寫時，眼睛別看著手，將頭轉往另一個方向或閉上眼睛。然後觀察這個簽名。它會顯示出極度的緊張、焦慮以及不確定感。同樣地，因為你簽的每個名字內容都一樣，改變觀者想法的只有線條本身。

⬛ 6-1 請依照下圖中作家傑佛瑞‧哈里斯（Geoffrey Harris）的方法，依序簽你的名字。

用正常方式簽名

用非慣用手簽名

使用慣用手，但是從右邊寫到左邊

用非慣用手簽名，眼睛不看著手

現在再看回你第一個、用正常方式簽的名。這個圖像透露出真正的你，沒因為外力影響而變形——所謂外力就是我剛剛的建議，包括用非慣用手簽名、從右方簽到左方，以及其他練習。但要注意的重要一點是，其他幾個簽名也傳達了真實的個性和正確的訊息：你對外在的反應。在每個簽名中，你的字跡都是你的精神和心理狀態的實證，它們包含複雜又有趣的訊息，筆跡顯示你是否有安全感或不確定感、樂在其中或緊張、輕鬆或困難、明白或困惑、喜悅或厭煩、速度快或慢：所有的感覺都客觀而可見。線條不但能夠確確實實地記錄下「最好的狀態」（你正常的簽名），也能透過各種面貌記錄所有精神狀態。而這些不同的線條仍以獨特的方式反映出你這個人。

線條的視覺語言——無論是簽名或任何一種繪畫的線條——都能被轉譯成文字，但這項任務極為困難，因為視覺訊息是如此密集複雜。我們可以用冗長的文字描述不同簽名包含的複雜訊息，但是心智卻能在一秒的時間內讀懂整個簽名，藉由我們的「乍現洞見」（leap of insight）理解其中的訊息。當然，這種洞見能夠透過進一步的研究和思考被強化加深，但在最初就立刻掌握到的意義，對於之後的深入了解經常是必要的。

很顯然地，你剛才所展現的「閱讀」線條語言的能力是廣泛且常見的，卻不常被我們有意識地應用在日常生活中，尤其是在我們由語文化、數字化、科技化、傾向 L 模式主導的文化裡。因為這種文化偏重 L 模式思考，視覺語言在一開始也許看起來不太可靠、不精確、難以捉摸、沒秩序、稍縱即逝。

事實正好相反，視覺語言並非如此：線條的語言很精確、細膩、有力、能令人迅速理解，也滿足美感和智力所求。閱讀線條語言必須使用的思考方式，類似於我們在辨識臉孔時所運用的思考模式。識別人臉是個複雜而困難的工作，我們潛意識地倚賴 R 模式的視覺思考，來處理複雜細膩的訊息——不光是知道眼前的人是誰，還要看出對方當時的情緒。

在我的課剛開始時，學生往往對我在每個星期的作品討論會上，「讀出」他們畫中的意義而感到驚訝。比如我會說：「你這張畫大概花了 15

分鐘，下一次得多花點時間。」或「我看得出來你大約花了 45 分鐘畫這張畫。」「我看得出來你很喜歡畫襯衫領子，但不怎麼喜歡畫模特兒的頭髮。」或「你畫畫時，房間裡發生了什麼事嗎？你的畫顯示出你不停被打斷。」或「我看得出來，畫這張畫讓你心情很好。但是這一塊有些緊張。當時發生什麼事？」諸如此類。

在這些討論裡，曾經揭露過一些個人祕密。比如說我常讓學生畫自己的腳。有一回，我觀察到其中一張畫的每道筆觸都顯示出焦慮和緊張感。雖然那張畫很漂亮，每個細節和相互關係都被精確地畫了出來，但是畫的一部分卻被橡皮擦重複擦除過，幾乎快擦破紙了（對這張畫來說卻無傷大雅；重複擦除和重畫，使整張畫看起來具有柔和的表現力）。「談一談這張畫吧。」我問學生。「您是指哪一方面？」她反問。「這張畫很有個性，也很漂亮。但是在我看來，似乎當時你心裡有某件事——好像有什麼事情讓你很煩惱。你能告訴我是什麼事嗎？」

★　匈牙利藝術家暨設計師拉斯洛・莫霍利－納吉（László Moholy-Nagy），在 1947 年的著作《新視界》（*The New Vision*）裡談到非語文性的理解力：
「準確地說，直覺是一種速度很快、潛意識的邏輯，和有意識的思想並行，但是更細緻，也更流暢。通常這種歸因於直覺的深層意義，更適合透過感知來理解；那裡有著難以言喻的愉悅。這種經驗在根本上就是非語文的，卻不表示對視覺和其他感官來說難以捉摸。在語文的領域中，直覺總有被解釋的可能。至於在所有藝術形式中，包括詩歌，直覺也許永遠無法被有意識地語文化。」

★　在許多研究人員眼中特別引人入勝的是，某種針對臉孔的辨識困難——這個現象稱為臉盲症（prosopagnosia，來自希臘文的 prosopon〔臉孔〕＋ agnosia）。臉盲症患者通常很容易辨認物體，語言功能良好，在大多數情況下智力並未受損。他記得自己認識的人，也能認出對方的聲音，用語文語言形容對方，甚至注意到某些附加特徵，比如八字鬍、戴眼鏡，或喜歡戴的帽子……
臉盲症患者有困難的是辨識沒有附加特徵的臉孔……即使是至親好友，甚至是他自己的臉，在他們眼裡也常顯得面生。若向病人表明臉孔主人的身分，他會表示難以置信，也許還會認為那人（包括他自己！）和上一次見面時長得大不相同。
——霍華德・嘉納（Howard Gardner），《破碎的心智》（*The Shattered Mind*），1975。

學生看起來很驚訝。片刻之後，她露出非常可愛的笑容，一隻手緊緊地貼在額頭上說：「我告訴你原因吧，其實我很討厭自己的腳。」

每個人都笑了。另一個學生說：「我認為你的腳很好看。」同樣的想法在教室裡此起彼落地呼應，最後注意力再度落回那個學生身上。她若有所思地看著自己的畫，終於以略帶驚喜的聲音說：「也許它們真的沒那麼醜。我想我會再畫一次。」

畫一條線，看見一條線

為了觀察線條語言，讓我們從基礎開始。在一張紙上畫三條線：第一條線用非常快的速度畫出來——以鉛筆在紙上瞬間劃過；第二條線用稍微慢一點的速度畫；第三條線則畫得盡可能地慢。

在圖 6-2 裡，我也用不同的速度畫了三條線，排列順序卻不同。你認為哪一條線的速度最快？你怎麼知道的？

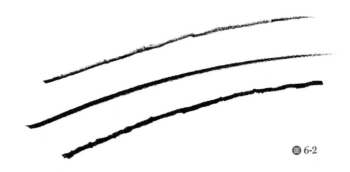

圖 6-2

答案當然是：你知道，因為你就是知道。你可以**看出**線條顯示的快或慢：快慢的質感與筆觸密不可分。如果你將自己畫的三條線和我畫的擺在一起，也許能看出來六種不同的速度，因為我們的畫都獨一無二。筆觸的質感、重量、粗糙或細緻感能夠揭露畫畫的速度。因此，我們可以說時間本身被記錄在圖像裡——不是透過 L 模式的線性量測方式，而是像歲月在臉上留下痕跡的記錄方式。時間成了嵌在線裡的質感，能被觀察和理解。

現在，在同一張紙上畫另一組非常快的線條。這一次，試著準確地複製這些快速的線條，但是要用非常慢的速度來畫。你會觀察到如下方圖例（圖 6-3）所示，無論你多麼小心地畫慢速線，都永遠無法完全複製出快速線。因為在線條語言裡，線條被畫出來的速度，都顯露在線條本身。

圖 6-3

　　再試一次這個概念：以很快的速度畫一條曲線，然後試著以非常慢的速度複製，如同圖 6-4。接下來，把作法反過來：先慢慢畫一條曲線，然後以很快的速度複製。

圖 6-4

　　圖 6-5 到圖 6-9 的圖例，畫面都是用線條的快或慢，作為主要的表現手法。想像你在臨摹馬蒂斯或柯克西卡（Oskar Kokoschka）的畫時，必須用何種速度。觀察德拉克洛瓦的畫，雖然是以很快的速度畫成的，線條間卻多了些刻意經營的質感。現在，比較一下林布蘭（Rembrandt van Rijn）畫牧師肖像的線條。線條慢下來了，經過深思熟慮而且刻意描繪。最後，看看班‧尚（Ben Shahn）畫的物理學家羅伯特‧歐本海默（Robert Oppenheimer）。線條慢得要命，緊繃，甚至顯得乖戾執拗。

現在試著畫出這些線條，進入馬蒂斯、柯克西卡、德拉克洛瓦、林布蘭，以及班·尚的心理狀態。你不用畫出畫作裡的圖像，只要複製線條的速度和型態——換句話說，就是在短短的時間內扮演這些偉大畫家，如同 圖 6-10 至 圖 6-14 所示。當然，你的筆畫和原作永遠不一樣，原因如前面所述：你是不同的人，你的筆觸永遠只屬於你自己。無論如何，在自己的心智中體驗偉大藝術家的作品，即使只有其中一項元素——比如這個練習裡的運筆快慢——也仍然充滿直覺性和啟發性。

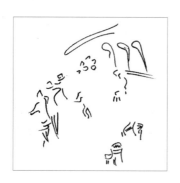

◄做點「法式記號」。
當代英國藝術家大衛·霍克尼（David Hockney）藉由機智的文字遊戲，說他用「法式記號」（French marks）替自己為大都會歌劇院於 1981 年上演的歌劇《孩童與魔法》（L'enfant et les sortilèges）的舞台設計添加法國風。舉例來說，霍克尼認為，這類「法式記號」可以在法國畫家勞爾·杜菲的水彩畫中找到。

▼勞爾·杜菲（Raoul Dufy），《杜維埃賽馬場》（Racetrack at Deauville）（局部），1929。福格藝術博物館，麻州劍橋市哈佛大學。

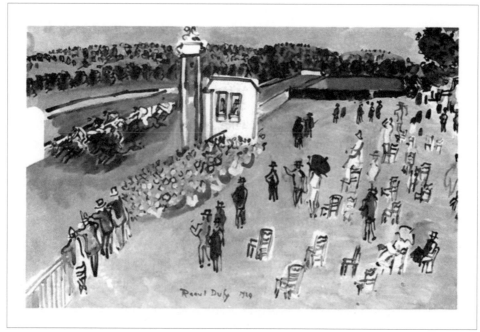

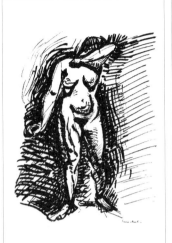

◉ **6-5** 亨利‧馬蒂斯，《人體習
作》（Figure Study）。筆、墨水。
紐約現代美術館。愛德華‧史泰
欽（Edward Steichen）捐贈。

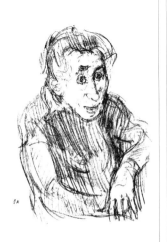

◉ **6-6** 奧斯卡‧柯克西卡（1886-
1980），《藍易太太肖像》
（Portrait of Mrs. Lanyi）。蠟筆。
紐約大都會藝術博物館。

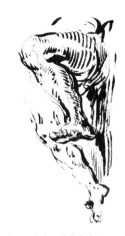

◉ **6-7** 尤金‧德拉克洛瓦，《手
臂與腿的習作》（Studies of
Arms and Legs）（局部），
臨摹魯本斯的《受難像》（The
Crucifixion）。筆、深褐色墨水。
芝加哥藝術學院。

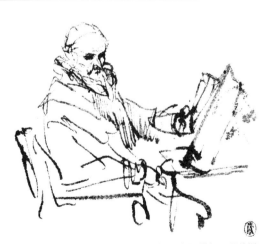

◉ **6-8** 林布蘭（1606-1669），《揚‧科尼利斯‧西爾維斯，
牧師》（Jan Cornelius Styvius, Preacher）遺像。羽毛筆、
墨水。國家藝廊，華盛頓特區。

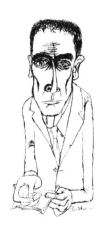

◉ **6-9** 班‧尚（1898-1969），《J‧羅
伯特‧歐本海默博士》（Dr. J. Robert
Oppenheimer），1954。毛筆、墨水。
紐約現代美術館。

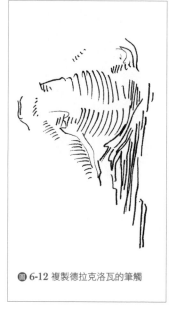

◉ 6-10 複製馬蒂斯的筆觸

◉ 6-11 複製柯克西卡的筆觸

◉ 6-12 複製德拉克洛瓦的筆觸

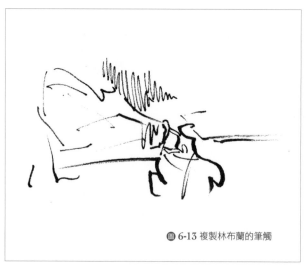

◉ 6-13 複製林布蘭的筆觸

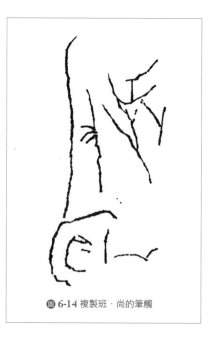

◉ 6-14 複製班・尚的筆觸

因此，每條線都是一種陳述，是畫線的人和觀者之間的一種溝通形式。一幅畫遠比它的表達方式來得更複雜，能大幅揭露思想和情緒，而這兩者大多源自於我們意識之外的國度。既然我們可以「閱讀」一條線，那麼也能「閱讀」一幅畫嗎？若是這樣，或許我們能朝那個方向前進，進入那個……所知比它自己以為的還更多的心智國度——大腦的那個部分，能夠問出美麗的問題、思考無解的難題，然後走入創意發想過程的第一個階段：初步洞見。

7 畫出洞見 ■ ■ ■ ■ ■
Drawing Out Insight

在〈論新語詞〉裡，喬治・歐威爾認為我們每個人都有外在的和內在的精神生活：前者藉由我們日常生活使用的語言和文字表達，後者則是另一種思想形式（也許更好的說法是「對感覺的想法」），由於一般文字無法表達它的複雜性，因此這種思想形式不常浮現。我們的目標是用別的語言，也就是視覺語言（在此處指的是畫畫）來描述內在的精神生活，使其具有具體的形式——簡而言之，就是使內在思想可見。

從內心深處畫出情緒的比擬

我們已經畫過了基本的快速和慢速線條，接下來的第一個練習會揭露出更多視覺語言的複雜和細膩。

你將這麼做 ─────────

在開始之前，請先讀完所有的指示：

1. 將一張白紙如下圖所示，對折一次，對折第二次，再對折第三次之後，將紙面分成八個區塊。

★　藝術理論學者馬克斯・比爾（Max Bill）相信，藝術是使思想可見的媒介：
「思想本身似乎無法直接向感官傳達感覺，除非透過藝術媒介。因此我堅持，藝術可以傳達思想，使其被直接感知。」
——馬克斯・比爾，《從數學看當代藝術》（*The Mathematical Approach in Contemporary Art*），1955。

2. 在每個區塊上從左到右標出數字 1 到 8，如 ◉ 7-1，將數字放在每個格子的底部。

3. 如 ◉ 7-1，用以下（符合 L 模式認為）描述人類特徵或情緒狀態的字詞，寫在每個區塊裡：(1) 憤怒、(2) 喜悦、(3) 平靜（或安寧）、(4) 沮喪、(5) 人類能量（或力量）、(6) 陰性氣質、(7) 病痛、(8) ＿＿＿（這個空格由你決定——任何人類的特色、優缺點、條件或情緒都行。也許你會想到：陽剛氣質，孤獨，嫉妒，焦慮，歇斯底里，無望感，罪惡感，狂喜，愛，恨，欣賞，恐懼。）

4. 我在後面舉了幾個學生按照指示所做的練習結果，但你現在先別看。重要的是，你在做這個練習時，不要想著這些圖畫「應該」看起來像什麼。這個畫沒有「對」或「錯」，「好」或「不好」，每個圖都應該是「對的」，因為符合你的看法。

5. 畫的時候，最好用鉛筆，而不是原子筆或簽字筆。區塊裡的每一幅畫會由各種記號或線條組成；你或許想畫上一條線，許多條線，或者覺得那是對的，便用線條填滿整個區塊。你可以只用鉛筆尖，可以用筆芯側邊畫出很寬的筆跡，可以施加很重的力道或放輕，也可以將線條畫得短或長——你怎麼使用鉛筆都行。如果你想的話也可以用橡皮擦。

(1) 憤怒	(2) 喜悦	(3) 平靜	(4) 沮喪
(5) 人類能量	(6) 陰性氣質	(7) 病痛	(8)（由你決定）

◉ 7-1

6. 一個區塊畫完後再畫下一個。在每一區塊裡畫出你認為代表該格詞彙的圖畫。你的畫會比擬你對每個詞彙的想法，正如畫畫能賦予主觀想法一個客觀的形體。

但是這個練習有一個（唯一的）明確規則：你不能畫上任何圖案或使用任何象徵性的符號。不能畫雨滴、流星、心型或花朵、問號、閃電、緊握的拳頭。只能用線條語言：快速的、慢速的、顏色淺的、顏色深的、平滑的、粗糙的、斷斷續續的或流暢的線條──任何你覺得適合用來表達你想表達的。你想表現的內容會從紙面上的筆跡浮現，這就是並行的線條視覺語言。

7. 我從學生身上觀察到，做這個練習最好的方法是像下面這樣：

先看第一格裡的詞彙：憤怒。回想上一次你生氣的情況。不要使用任何文字，甚至不要解釋當時的場合，或你那時為何生氣，只要體會憤怒在你體內的感覺。想像那種感覺再度升起，從體內深處向外奔流，進入你的手臂、你的手、你的鉛筆，從筆尖傾洩而出，用與感覺完全相符的筆觸記錄下內心的情緒──你的筆觸要看起來像你感覺到的情緒。不需要一次完成這些線條，可以調整、更改，有必要的時候可以擦除，讓圖畫看起來就像你內心感覺的情緒。

8. 你想花多久的時間畫完這八張圖都行。試著不要審查你的線條；這些圖屬於你自己，不需要給任何人看。只要試著用筆跡表達你個人的內心想法，或是讓它們顯而易見。你的目標是以視覺圖像比擬或代表這些想法。

這些圖像沒有對或錯，每一張圖對你來說都是對的，都是獨一無二的，因為世界上沒有第二個人可以畫出一模一樣的圖來見證你的心智、思想和情緒。

在下筆之前，你不必知道這些線條將會是什麼樣子。實際上，從某種意義來說，你無法事先知道它們的樣子。這些線條會在你下筆時向你顯示

★ 「思想所需要的精神圖像，不可能是某些可見場景完整、多彩而如實的摹本。」
　　　──魯道夫‧阿恩海姆（*Rudolf Arnheim*），《視覺思考》（*Visual Thinking*），*1969*。

它們的樣態。畫完之後，那時你就會知道它們長得什麼樣。因此，請先別試著設想完成後的圖像會像什麼。允許它們以自己的方式出現——簡而言之，讓它們自己陳述它們所要說的。

試著一次完成所有的圖。我的學生通常需要 15 到 20 分鐘，但也有幾位以更多時間，或是在更短時間裡就能完成。等你完成後，我會在後面讓你看他們所畫的，但現在先別偷看！你的頭腦不能受到別人的影響，屬於你的獨特圖像才會浮現。記住，這些圖沒有對或錯、好或壞。它們代表的是作畫者，正如你的簽名代表你這個人。

現在開始畫吧。

等你畫完之後，將圖放在第 99-101 頁，⊞ 7-2 至 7-7 的學生作品旁。我們將找出使你的圖畫和他人的圖畫獨一無二的不同之處。但同樣重要的是，我們也要找找圖畫之間的相似之處。廣義來說，不同之處和相似之處，都是視覺語言的「詞彙」。

視覺詞彙：
廣泛的相似性中
有無窮的變化

首先是廣泛的相似性。你會注意到，不同的人針對同樣一個詞彙所畫出的圖，都有某些類似的特徵——就像是某種「家族相似性」（ "family" resemblances）*。比如說，在標示「憤怒」的區塊裡，往往是顏色深、粗重、曲折的線條。

另一方面，「喜悅」的線條通常是輕快、彎曲且上揚的。在標了「平靜」或「安寧」的格子裡，線條通常是水平的，或者輕柔地彎曲、向下延伸。描繪「沮喪」的圖畫位置則多貼近區塊底部。

或許你會在自己的畫裡發現這些類似之處，也可能沒有。你的圖也許和我舉的例子完全不同，顯然有無窮的變化性。雖然從廣義的角度來

*編註：family resemblance 在哲學上譯為「家族相似性」，出自維根斯坦的意義理論，指的是語言中以同一個字來代表不同事物或狀態，雖然指涉的事物／狀態不同，彼此卻像家族成員一樣，具有某些相似的特徵。

看有相似性，但是我從未發現兩幅極為相像的畫，正如兩個人是不可能一模一樣的。

我想在後面繼續探討廣泛相似性，但現在先來看看單一類別無窮的變化可能。請看我在第 102 頁（⬚7-8）舉出的例子「憤怒」。每一張圖都是出自不同學生之手。

在你心裡，將你的「憤怒」圖像加進來。如你所見，雖然你畫的「憤怒」和別人畫的有大致相似之處，卻顯得十分獨特—— 就像雪花有廣義的相似性，然而每一片雪花都有自己獨特的形狀。

依照這個道理看你自己的畫，你會發現畫中呈現的是你自己的憤怒（就像每個學生畫的也是他們自己的憤怒）。每幅圖畫之所以不同，是因為每個個體都不同，對憤怒的體會大致上類似，但是分別具有不同的特質、程度、歷時長短、原因以及其他因素。

你的畫將你的憤怒視覺化了，那就是你的憤怒的長相。另一個人看你的畫時，將能以視覺感知「讀出」你的憤怒，而且能夠透過直覺了解那個感覺，就像你看其他學生的畫作時，也能在每個人的畫裡感受到對方的憤怒。當然，這種理解也許能被文字化，但是因為這些小小的圖畫裡包含了巨大的複雜性，要用文字表達出所有的訊息非常困難（想實驗的話，你可以現在試著找出適合的文字或一小段話來說明你的比擬畫作「告訴」你的訊息）。

我自己的切身經驗，告訴我文字和比擬圖像之間的表達困難度。一位學生拿著她剛完成的同樣練習來找我。她的「憤怒」圖像吸引了我的注意力，我說：「喔，我希望你永遠別對我發火！」她的畫很像第 102 頁的⬚7-9。（當然，我沒辦法精確地複製出原稿，因為我們是不同的人）。

學生問我為什麼，我卻拙於用文字解釋。我**知道**為什麼，我也希望你知道為什麼，我也感覺到那位學生知道為什麼，但是除了某些無法完全達意的說法（我試過了），我們沒有人能找到足以精確解釋的文字，說明為何畫中的怒氣看起來會持續很久。她畫裡的訊息量遠超出我的文字表述力。

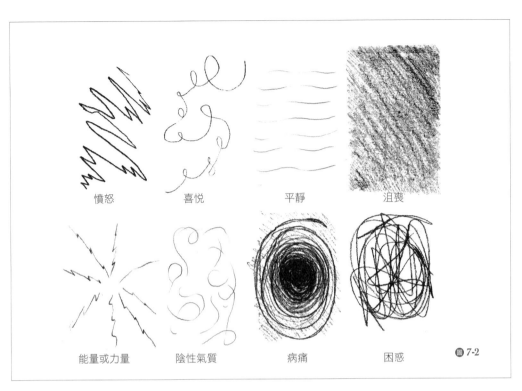

憤怒　　喜悦　　平靜　　沮喪

能量或力量　　陰性氣質　　病痛　　困惑

圖7-2

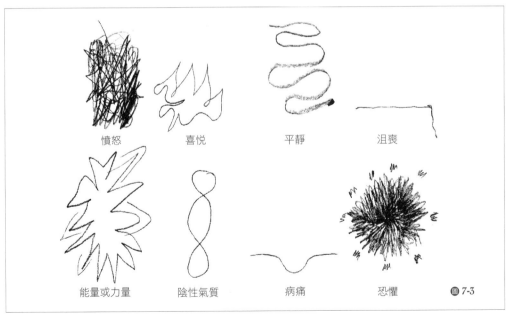

憤怒　　喜悦　　平靜　　沮喪

能量或力量　　陰性氣質　　病痛　　恐懼

圖7-3

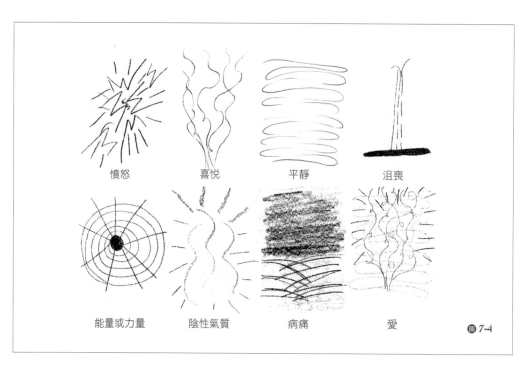

憤怒　　喜悦　　平靜　　沮喪

能量或力量　　陰性氣質　　病痛　　愛

圖 7-4

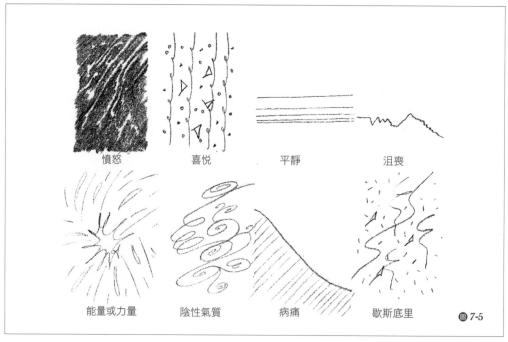

憤怒　　喜悦　　平靜　　沮喪

能量或力量　　陰性氣質　　病痛　　歇斯底里

圖 7-5

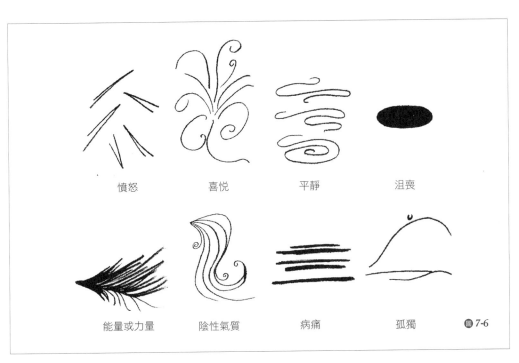

憤怒　　　喜悦　　　平靜　　　沮喪

能量或力量　　陰性氣質　　病痛　　　孤獨　　　⦿ 7-6

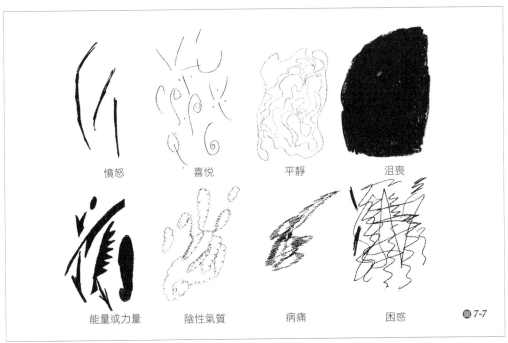

憤怒　　　喜悦　　　平靜　　　沮喪

能量或力量　　陰性氣質　　病痛　　　困惑　　　⦿ 7-7

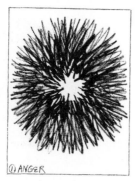

圖7-9 學生描繪的「憤怒」

　　當我想為這一頁圖畫中可見的想法和感覺貼上標籤時，情況也是一樣。對我來說，圖7-8 左上角的第一幅畫似乎像是突然爆發的憤怒，憤怒的對象也許會從一個遷怒到下一個。然而，對於這點，我無法用語文語言描述，我也無法將圖片中央的厚重筆觸所傳達的意義化為文字。不知怎地我就是知道它的意義，但我無法用文字說明它。

再看圓 7-8 最上排的下一幅畫：是的，那表現出的是嚴肅的憤怒；我看得出來。你也看得出來，對吧？同一排的第三幅，我也認出了那股憤怒，對我來說，那是一種尖銳而傷人的憤怒。（畫這幅圖的學生告訴我，讓他驚訝的是，他發現自己不斷用鉛筆戳刺那張紙──就是在線條之間留下的短小尖銳的痕跡。）再來是第四幅畫：是的，我相信我了解那種抑鬱沉重的憤怒……諸如此類。

　　請注意，這些圖畫在傳達訊息方面，都和手寫筆跡揭示的一樣。譬如，在第二排左邊數來第三張圖裡（如下方的圓 7-10 所示），筆跡向右邊靠，並碰到右邊邊框，這個現象很重要，正如下頁中身兼教師及作家的菲利·羅森（Philip Rawson）所說的。

　　再次強調，用文字完整解釋這個偏移構圖對整幅畫的影響，是很困難的，但你能和我一樣感覺到構圖造成的效果。這張圖讓我聯想到某人出於憤怒地大聲咆哮，同時抵著（或靠著）牆壁，形成羅森所說的「強大的阻礙」。以同樣的方式類推，這種憤怒和位於空間正中央（圓 7-11）的憤怒不同。偏右邊的「憤怒」和右邊邊框接觸的情形也值得注意。如果圖像碰觸的是左邊邊框，畫裡的訊息也會跟著改變──看來似乎更具侵略性，而且出於某種原因，防衛性少了點。你可以將書反過來，看出這個變化。

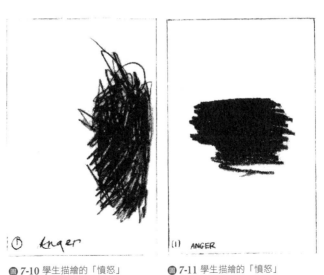

圓 7-10 學生描繪的「憤怒」　　　　圓 7-11 學生描繪的「憤怒」

「我們西方藝術的傳統，建立在規格化製造的長方形紙張格式中，絕大部分的偉大畫作都是以這種形式創作；因此我們被迫非常認真地看待正確的圖畫走向。為了說明這個重要性，讓我們看看線條走向和標準方形紙張間的關係，如何影響表現力。一個重要的因素是我們慣常的書寫方向，因為畫畫和書寫有非常密切的關聯。大部分書寫西方語言的人都有一個感覺：從左向右的移動方式表示『向外部移動』。而反向則具有『向內部倒退』的意味。因此你也許會覺得一條向右方變粗的線表示越走越遠，直到走出紙面。

而在右邊加上一件直立的物體，你會覺得它是強大的阻礙。

一條自右向左的強力線條則讓你感到一種朝向內部的暴力行為，有如刺向心臟的一刀。」

——菲利浦・羅森，《繪畫的藝術》（*The Art of Drawing*），1984。

比擬畫的開創性實驗

　　魯道夫・阿恩海姆在 1969 年出版的《視覺思考》中，敘述了一個「透過繪畫思考」（thinking-by-drawing）的簡短實驗，由他的兩個學生在他的指導之下主持。受試者為一群學生，是實驗主持人的同學。他們被要求描繪「過去、現在、未來」、「民主」、「成功和失敗的婚姻」，以及「青春」等概念。阿恩海姆將這些繪製的結果稱為「非模仿式」圖像，也就是和任何物體或事件沒有任何相似性。實驗主持人並在受試者作畫時和作畫後，記錄下他們的口頭解釋。

過去、現在、未來

「過去是結實完整的，但仍然影響現在和未來。現在是複雜的，不僅是和過去、未來重疊，導向未來、屬於過去的結果，同時也是獨立的（黑點）。未來受到的限制最小，但是受過去和現在影響。一條穿過三者的線代表三者共同的元素——時間。」

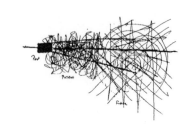

民主

「所有不同類型的人和概念全部被一個系統（外圈）收納，彼此之間產生共鳴，卻又不失去他們的特性。大家一起為全體付出。」

民主

「人人平等。」

成功和失敗的婚姻

「一段成功的婚姻（上方的線）是兩個人在一起卻又保持獨立。他們都意識到彼此是不同的個體，同時也能涵納對方。失敗的婚姻（下方的線）是兩個人彼此依賴，相互汲取，但是當衝突發生時，卻無法幫助對方。」

成功和失敗的婚姻

成功的婚姻　　　　　　　　失敗的婚姻

　　這個實驗過程似乎是要描繪出語文式的想法（實驗指示包括「你在畫的時候，想到什麼畫什麼，而且畫的時候要解釋你正在畫的內容！」），而不是試著觸及意識之外、大腦語文模式無法進入的思維。阿恩海姆說：「這些圖畫是為了替概念找到精確的視覺圖像。它們純粹出於感知，其原理和科學家用概念簡圖來表達沒有差別。但它們常能超

越組成圖樣的視覺力量。繪圖者或多或少成功喚起與這些力量強烈共鳴的思想，進而以藝術工具表達出來。」

總之，這些圖畫很顯然和比擬畫一樣，表達出豐富的視覺詞彙。其中一組圖畫中，學生可以不計數量地使用紙張，每一張圖之間的變化顯而易見。阿恩海姆認為這是因為概念逐步地細緻化——近似於他以繪畫思考的主張。

阿恩海姆指出，他的學生受試者顯然對藝術不陌生，因此對作畫的實驗要求毫無異議，不加思索便立刻著手畫圖。他不禁猜測，假如受試者「教育程度不同，且與對藝術較不熟悉，對實驗的反應是不是就不會如此順利。」事實正好相反，當我以一大群對藝術陌生的學生來作這個實驗時，他們同樣不加思索，也不多問問題。他們既不質疑自己畫出複雜概念的能力，也不懷疑概念是否能夠被視覺化。一旦不需描繪物體，他們就能勝任、愉快地動手畫。

<div style="writing-mode: vertical-rl">語言和繪畫中的意義</div>

為何會如此？或者說真是這樣嗎？每個人，或至少是文化背景雷同的人們，「閱讀」這種並行語言的方式和結論都很類似嗎？一幅圖畫怎麼會有意義？談到其他語言——語文語言——我們會同意喬治‧歐威爾所說的，雖然文字的數量和表達範圍有限，但基本上文詞意義明確，使人們容易達成一致的理解內容。正如作家葛楚‧史坦（Gertrude Stein）所指出，「玫瑰」這個詞的意義，畢竟指的就是玫瑰花，不是其他事物。繪畫是否也有通用的意義？如果有的話，這個論點似乎便進一步提供了證據，證明人類的藝術內部也許有一個「深度結構」，將視覺形式連結至人類大腦，類似諾姆‧杭士基假設的人類語言表達結構。比擬畫似乎顯示這種結構確實有可能存在。

符號式語言是人類與生俱來的能力，而藝術創作——繪畫、彩繪、雕塑，和其他代表、象徵事物或概念的物件——也是人類固有的。然而，我們眼前的比擬畫卻不算具有代表性。從繪畫的目的來說，它們並不代表任何能夠辨認出來的物件，因此從視覺符號的角度來看，它們並不能以多數人公認的意義來和觀者溝通（是的，也就是一個人、一棵樹、一碗水果這類的視覺符號）。如果這些比擬畫確實能夠溝通，那麼必定是透過另一種層次的共通意識。

圖 7.12
現代藝術中的比擬畫先例。
瓦西里‧康丁斯基（1866-
1944），《黑線》（*Black
Line*）。油畫。
索羅‧R‧古根漢美術館，紐約。
康丁斯基廣泛地使用線條「語
言」來作畫。

英國布里斯托大學大腦及知覺實驗室主任理查‧L‧葛瑞格里，
在 1971 年時提出了知覺的「深度結構」：

「人類語言的特殊之處在於文法結構。假如諾姆‧杭士基是對
的，文法結構存在於任何與他所稱的深度語言結構有關的自然
語言之中，這種自然語言是透過遺傳繼承而來，並非透過學
習，我們可以推測它源自於感知分類，而且可能大部分都是由
感知分類組成的。然而諾姆‧杭士基理論的生物性問題在於，
在生物時間標度（biological time-scale）上，文法語言的發
展飛快；也許發展之所以如此迅速，是因為深度結構具有更古
老的，甚至可說是在人類出現前的生物性起源。」

——理查‧L‧葛瑞格里於《科學中的心智》一書中引述自
己的文章〈視覺的文法〉（*The Grammar of Vision*），
1981。

　　比擬畫的差別非常大——沒有兩幅畫是相似的。但令人驚訝的是，在表達同一個概念，比如「憤怒」（圖7-8）、「喜悅」（圖7-13）、「平靜」（圖7-16）等概念的不同畫作之中，會有結構上的相似性。這種結構相似性很常見，足以表示我們對於一些藉視覺性圖畫表達的概念，具有共通的直覺和理解。如果一位觀者同時看見大量同樣概念的比擬畫，就最能看出這種結構相似性。我們已經看過一批描繪「憤怒」的畫作了，現在讓我們來看看第二個概念「喜悅」。

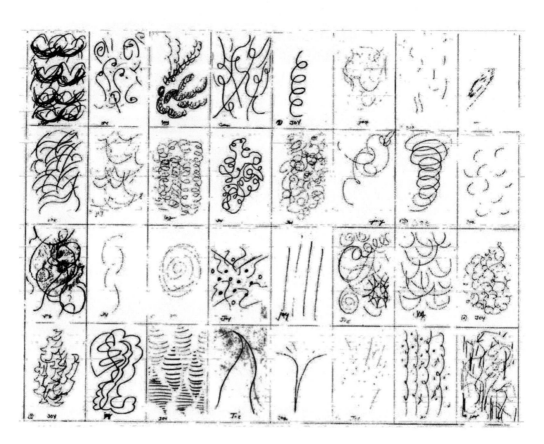

圖 7-13 學生們描繪的「喜悅」集結

同樣地，就像表達「憤怒」的圖畫，你可以看到這裡的每一幅畫都不一樣，但是卻具有雷同的基本結構。「喜悅」的概念並沒有那些充斥在「憤怒」比擬畫中的曲折線條、黑暗色調以及尖銳的形體；取而代之的是輕盈、彎曲、圓潤的形狀，從畫紙低處向上揚升（圖7-13）。圖7-14和圖7-15 可以看到知名畫家如何用線條語言表現喜悅。梵谷的畫作中，情感的表現特別深刻，在描繪柏樹時，層層加入了隱喻性的意義。

學生們描繪的「喜悅」

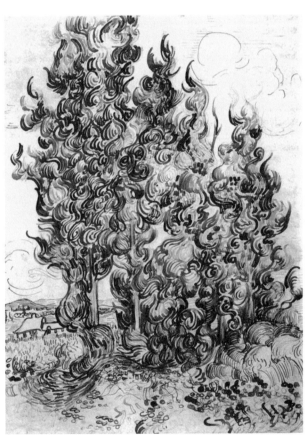

圖7-14
文森·梵谷（1853-1890）
《柏樹》（*Grove of Cypresses*）
鉛筆、墨水、蘆葦筆
芝加哥藝術學院

圖 7-15
西蒙內・坎塔里尼（Simone Cantarini，1612-1648）
《嬰兒不同角度的習作》（*Studies of an Infant in Various Poses*）
紅色粉筆
摩根圖書館與博物館

學生們描繪的「喜悅」

另一個更令人驚異的結構相似性例子，可以在「安寧」和「平靜」的比擬畫裡看到。我的學生大部分都畫出水平線——雖然也有其他的表現方式。學生的創作見於圖 7-16。你自己對這個概念的詮釋也許同樣是水平線條居多。同樣的，圖 7-17 和圖 7-18 中，知名畫家表現安寧的畫作裡也有這種相同的水平特質。

圖 7-16 學生們描繪的「平靜」集結

111

圖 7-17
約翰・馬丁・馮・羅登（Johann Martin von Rohden，1778-1868）
《風景》（*Landscape*）
鉛筆畫
慕尼黑國家平面藝術收藏館，德國慕尼黑

學生們描繪的「平靜」

圖 7-18
馬丁‧約翰遜‧海德（Martin Johnson Heade，1819-1904）
《薄暮，鹹水沼澤》（*Twilight, Salt Marshes*）
炭筆、白色和彩色粉筆
波士頓美術館

學生們描繪的「平靜」

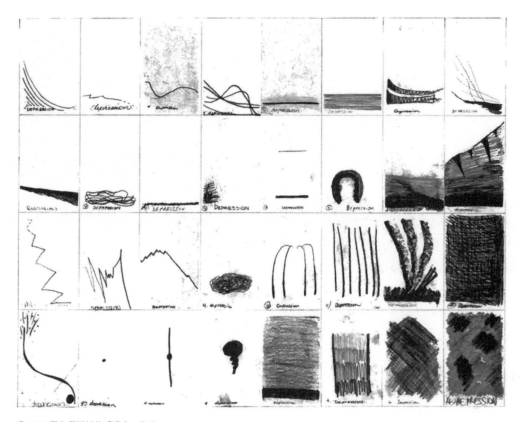

● **7-19** 學生們描繪的「沮喪」集結

<div style="float:left">表
現
沮
喪
的
低
垂
線
條</div>

學生畫的「沮喪」概念（●7-19）中，結構相似性特別耐人尋味。我的許多學生將線條和形狀安排在長方形的底部，顯然是刻意而不是巧合，因為這樣的安排不斷出現。也許我不該覺得訝異。語言裡的「沮喪」往往和「低」相關聯——所以才有「我今天心情好低落」的說法。這個現象再一次挑起有趣的問題：早期的人類文化裡，語言的發展是為了替已經存在的視覺結構貼上標籤；還是先有語言，視覺結構再配合語言結構成形？無論答案是哪一個，學生將比擬「沮喪」概念的圖形安排在區塊裡的特定位置，這樣的布局與圖形本身同樣重要。

學生們描繪的「沮喪」

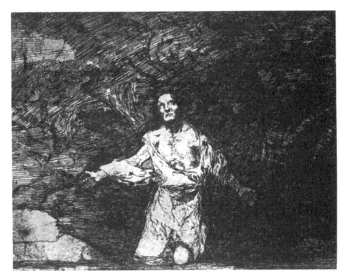

　　在學生的描繪裡，「沮喪」有三種主要的表現方式：下垂的線條、位於格子下方的水平圖形、填滿格子的交叉線。西班牙畫家法蘭西斯科‧哥雅（Francisco Goya）的蝕刻版畫《悲傷地預見必將來臨之事》則結合了三種表現手法。

最微妙的畫作是表現「人類能量」或「力量」的概念（圖7-21）。使我大為驚訝的是，畫作中相繼出現同樣的基本形態，大致分成兩個表現方式：放射狀的圖形，或是上揚的三角形。你自己的畫也許同樣具有這兩種基本形態——當然也可能完全不同。

在分析「人類能量」或「力量」畫作時，數字顯得很有趣：第一組受試學生共有83位，其中47位畫出放射的爆炸圖形，22位畫上揚的三角形或線條，14位畫的是其他圖形。第二組共有80位學生，41位畫出放射的爆炸圖形，23位畫上揚的三角形，16位畫其他圖形——比例分布幾乎和第一組一樣。然而，即使基本結構很相似，每個學生的畫作仍然不一樣，每一幅畫所傳達的視覺訊息都有細微的不同。

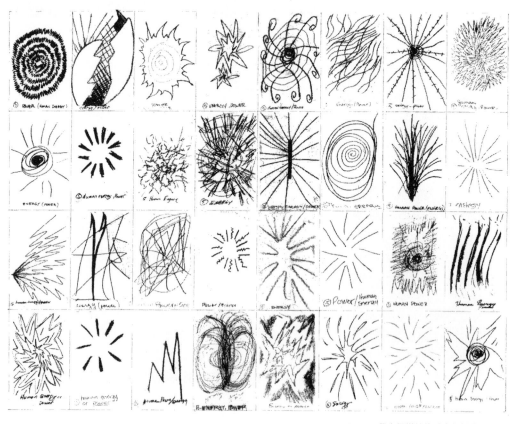

◉ **7.21** 學生們描繪的「人類能量」集結

116

ENERGY (POWER)

⑤ Human energy, Power

⑤ Power / Human Energy

學生們描繪的「人類能量」

　　當然,大師的畫作裡,除了深度結構之外,也堆疊
了畫面和意義,使觀者感同身受。◉ 7-22 和 ◉ 7-23 的
大師作品用暗藏的爆炸性結構,表現人類的能量或力
量。羅伊·李奇登斯坦(Roy Lichtenstein)的作品幾
乎可說是比擬畫。深藏在林布蘭《啞劇演員》(◉ 7-23)
裡的結構也許乍看之下並不明顯,寫了許多知名繪畫專

論書籍的內森·高德斯坦（Nathan Goldstein）則如此描述畫中的結構形態：

「接近畫作的正中央，握住韁繩的手是中心點，向外爆射而出的線條、形狀、色調是如此有力，從畫面中的帽子、領子、手肘、腿和左邊人物的韁繩，我們感覺得到放射出來的力量。這股力量也延伸到馬的頸部和胸部，以及右邊男人身旁的線條。釋放爆炸性的能量，造成周邊濃厚的緩衝空間……從畫作中央輻射而出的『放射線』（spokes）形成的韻律感，替畫中人物的動作增添了力量。……留白空間吸收了能量的『震波』，又將其反彈回去。」（《回應式繪畫的藝術》〔*The Art of Responsive Drawing*〕，1973。）

圖 7-23
羅伊·李奇登斯坦（1923-1997）
《爆炸速寫》（*Explosion Sketch*）
鉛筆、色鉛筆、墨水。14×16.5 公分
赫拉斯·H·所羅門夫婦（Mr. and Mrs. Horace H. Solomon）收藏，紐約

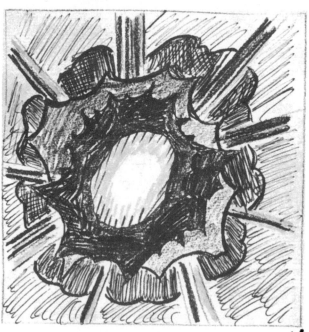

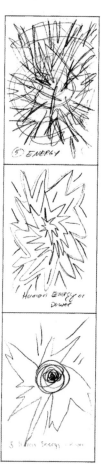

學生們描繪的「人類能量」

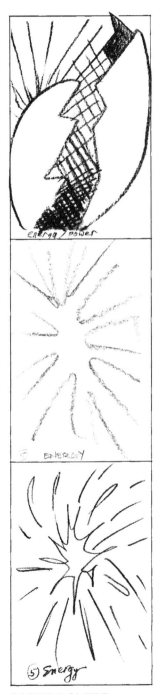

學生們描繪的「人類能量」

圖 7-24

威廉・杜克（William Duke）
攝影，1984

　　另一個類似的結構可以在威廉・杜克的攝影作品裡
看到（圖 7-24）。杜克談論這件作品：「我認為這張照
片的故事是，一個練習技藝的男子，在技巧攀升到平穩
停滯的階段之後，終於得到突破。」主題：人類能量和
力量；隱藏的結構：爆炸的圖形。

　　至於「陰性氣質」，我的學生多半以曲線表示，線條就和畢卡索（圖 7-25）、莫迪里亞尼（圖 7-26），以及葛飾北齋（圖 7-27）畫女性時所運用的相似。曲線的使用並不令我意外，但是大約有一成的學生畫出交叉圖形的奇怪結構，你在第 122 頁可以看到。這個結構是我完全意想不到的。

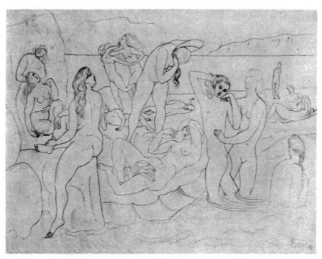

⬚ *7-25* 巴布羅‧畢卡索
《浴女》（*Bathers*）（局部）
鉛筆畫
福格藝術博物館，哈佛大學（保羅‧J‧薩賀斯〔Paul J. Sachs〕遺贈）

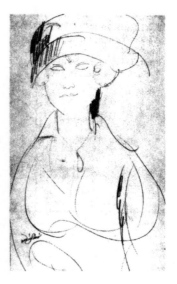

⬚ *7-26* 亞美迪歐‧莫迪里亞尼（Amedeo Modigliani，1886-1920）
《女人肖像》（*Portrait of a Woman*）
鉛筆
紐約現代美術館

學生們描繪的「陰性氣質」

圖 7-27
葛飾北齋（1760-1849）
《準備掃除的女傭》
（A Maid Preparing to Dust）
毛筆、墨水
弗瑞爾美術館，華盛頓特區史密森尼學會

| FEMININITY | femininity | FEMININITY | femininity |

學生們描繪的「陰性氣質」

圖 **7-28**

這幅馬蒂斯的畫中也有交叉圖形。

亨利・馬蒂斯（1869-1954）

《枕著手臂的模特兒》（*Model Resting on Her Arms*），1936

鉛筆、紙

巴爾的摩美術館。孔恩家族藏品，由克萊芮寶・康尼（Dr. Claribel Cone）和艾塔・孔恩小

姐（Miss Etta Cone）收藏，馬里蘭州巴爾的摩市

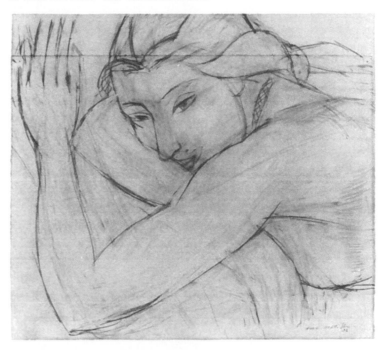

學生們描繪的「陰性氣質」具有交叉圖形

學生再次給了我驚喜。我從沒注意到這種交叉結構,也從沒將它和陰性氣質聯想在一起。然而,這個連結非常合乎邏輯——令人不禁恍然大悟:「對,當然囉!不然你以會是什麼?」雖然結構並非一眼就能看穿。真正讓我驚奇的是,對藝術不熟悉的學生憑著直覺,得到如此纖細而富表現力的視覺表現方法。

被挑起好奇心的我,開始在女性肖像畫裡尋找這個獨特的表現方式,而且找到不少例子,比如圖 7-28。我也剛好看見一則廣告,細部特寫如圖 7-29。交叉圖形又出現了!椅腳和模特兒的毛衣,正呼應學生對陰性氣質的直覺式比擬。這則廣告的設計師是特意使用交叉的造型,或只是出於潛意識?廣告「有效」,是因為觀者潛意識讀出這個視覺語言的含意?

圖 7-29

★ 路德維希・維根斯坦於 1919 年寫給英國哲學家伯特蘭・羅素(Bertrand Russell)一封有名的信,信中說道:「我不知道思想的組成要素為何,但是我知道思想必定具有和語文語言相呼應的組成元素。」

羅素於是問道:「思想是否由文字組成?」

維根斯坦回答:「不,但是和文字一樣,具有和現實相聯繫的實體要素。但是我不知道這種要素究竟為何物。」

——摘自理查・L・葛瑞格里,《科學中的心智》,1981。

　　另一個令我驚訝的是學生畫的「病痛」。大家的畫作大致表現出一個圖形疊在另一個圖形上（圖7-30）。這個表現方法再次證明有道理，你會說：「當然是這樣。」然而，隱藏在表面下的結構並不明顯，而且細微。

　　至於學生自己選擇描繪的概念（圖7-31），範圍很廣泛，包括意象較大的「死亡」和比較確切的「好奇」、「嬉鬧」和「優柔寡斷」。但即使同一個概念的比擬畫數量有限，結構相似性還是很明顯：比如「孤獨」的比擬表現都很類似，並且呼應第127頁詹姆斯‧喬伊斯（James Joyce）小說中所描繪的人物布盧姆（Bloom）。「興奮」、「極樂」、「快樂」都以安排在畫面上方的躁動線條表現。「嬉鬧」則是遍布畫面的圓形。

圖 7-30　學生們描繪的「痛苦」集結

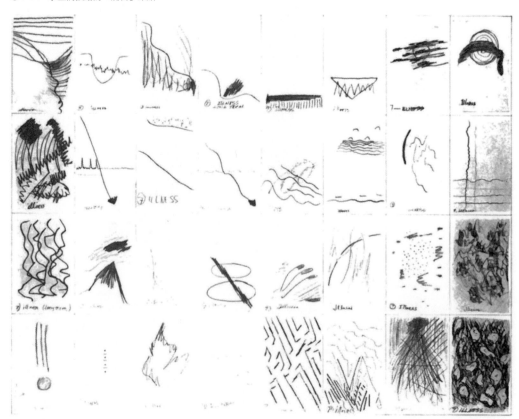

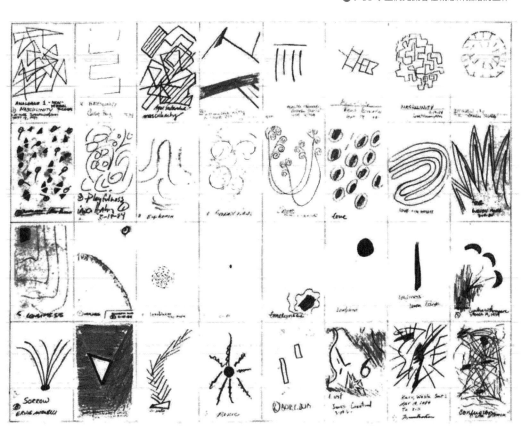

圖 7-31 學生們比擬各種概念所描繪的畫作

我相信對我和學生來說，這些畫作證明了比擬畫是非常有價值的練習，因為它們說明繪畫的視覺語言確實有它的「字彙」；這些字彙包括線條、形狀以及結構——我們能夠「讀懂」它們的意義。因此，我相信比擬的手法確實賦予概念一些客觀的存在型態——也就是歐威爾主張的，使潛意識的思想變得可見。

　　正視這種視覺化的思想需要相當的心智強度。比擬有時不請自來，但同時又十分精確。作為一種視覺語言，也許比擬畫和「自由寫作」也有相似性，有時候作家會運用自由寫作來產生點子，或克服寫作過程中的「瓶頸」。比擬畫和自由寫作，顯然都是以 R 模式在潛意識裡快速瀏覽，避過 L 模式的思考過程所遵循的規矩和法則、限制和障蔽，然後才真正地算是不請自來，而且極為精確。

★　「藝術家表現的是感覺，但並不像政治人物宣洩怒氣，或像嬰兒那樣哭笑。藝術家將現實中難以捉摸的面向（通常是沒有固定型態或混亂的面向）整理出來，也就是將主觀的世界變得客觀。」
　　——蘇珊・K・朗格（Susanne K. Langer），《哲學新解》（Philosophy in a New Key），1942。

8 以直覺作畫 ■ ■ ■ ■ ■

Drawing on Intuition

　　現在我們已經進入主題核心了：並行的視覺語言在思考中的運用——尤其是在帶來初步洞見階段，也就是創意發想過程第一階段的思考。

　　比擬畫顯示這個視覺語言確實存在於腦子裡，在某些狀況下能被我們接近，也準備好讓我們應用。既然創意仰賴在舊問題上覺察出新方法、為現有的事物或點子找出新組合方式的能力，或是以新方法觀看事物，過程的第一步就是思索問題——問問題，將洞見用視覺化的思考形式呈現給大腦，使眼睛能看見問題。

用比擬的形式畫肖像

　　讓我們做另一個練習。這個練習的用意在於延伸加強你使用視覺語言的能力。你要畫的是一幅肖像，但是**請先看完下頁起指示後再開始畫**。

詹姆斯・喬伊斯的小說《尤利西斯》（*Ulysses*）的主人翁布盧姆（Bloom），在許多方面都可說是普通人的代表。布盧姆獨自遊走在他生命中的某一天，被人們忽視、拒絕，幾乎沒人對他有耐性。最後，到了深夜，他的孤獨有了戲劇性色彩。他獨自一人，被無盡的空間所包圍。接著布盧姆上床，而我們見到他的最後一幕無比生動。

《尤利西斯》的早期版本裡，有一個大大的黑點代表布盧姆，像這樣：

●

——摘自羅伯・S・萊夫（Robert S. Ryf），
《從新的角度剖析喬伊斯》
（*New Approach to Joyce*），1962。

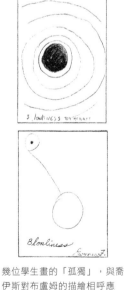

幾位學生畫的「孤獨」，與喬伊斯對布盧姆的描繪相呼應

你將這麼做 ————

1. 將你的思緒專注地放在某個人身上——這個人的人格或個性對你目前或過往的人生很重要，但也許同時令你不解。不要使用一般畫人的方法，而是以比擬的畫法，用能代表那個人的線條或形——如同代表布盧姆的黑點——不要畫出具像的人物外貌。簡而言之，你要發自自己的感知，畫出他的人格和個性，只使用上一章裡練習過的視覺語言。

2. 選定主題人物之後，替這張肖像畫畫出一個「框架」，作為畫作版面（圖8-1）。你可以選任何你想要的版面：長方形（最常使用的）、正方形、圓形、橢圓形，或不規則形狀。任何你覺得適合的都可以。

圖 8-1 各式各樣的版面

就像你之前畫過的比擬畫，這幅畫也不需要任何美術訓練或經驗。如上一章所示，你已經有能力運用線條的力量了，將這個能力應用在這個練習中。記得，你不能畫任何能夠辨認的物體，也不能使用符號、字母或文字。

3. 你不需要在畫好前預想畫完的樣子。事實上，你也不想知道，因為這個練習的目的在於揭露你對這個人在某種認知程度上感覺到，卻也許還未浮現在意識或日常思考中的面向——讓你看見你還不知道自己知道的。

4. 首先，腦中想想這個人，將對方的人格掃描一遍。如果可能的話，不要使用文字。看這個人臉上的表情，感覺隱藏其中和沒說出來的訊息。如果在你的想像中，這個人正在說話，那麼試著不要聽那些話的內容，看著對方但不聆聽，就像在看默片。

5. 讓鉛筆開始畫，就像它們必須被畫下那樣地畫。不要阻擋任何線條。這幅畫只屬於你，不用給任何人看。畫會說實話，畢竟至少是經過你的個性過濾過的感知，你負責視覺感知的右腦即使不願意，卻也一定會看見某些在那裡的「外物」。讓鉛筆畫下你認為如實代表這個人的記號，即使看起來自相矛盾或似是而非。你不用一次就畫完，可以依你的想法分次畫。

6. 要記得，等你畫完後，這幅畫會告訴你，你心裡（右腦）對這個人的感覺。再次強調，你不可能在畫完前知道結果，因為透過作畫，你才能從日常思維難以觸及的那部分心靈中知道一些東西。這個練習的目的是讓既存於心中的東西化為可見——不是學習新東西，而是「飛越」語言的網來觀看。

現在開始畫吧。

畫好之後，看著這幅畫。嚴格說來，這並不是一幅「肖像」畫；你畫的是深度的洞見——你「看透」那個人，而不是他的表象。你的洞見和感知也許和別人察覺到的不同，或與你畫的人對自己的感知不同。但這不是我們要討論的主題。請記得，畫這幅畫的目的不在畫出你認為自己知道的或別人知道的，而是練習找出你心中感知到的、不屬於意識層級的覺察。

✱ 在愛爾蘭作家詹姆斯・喬伊斯 1904 年至 1914 年寫就的《一個青年藝術家的肖像》（*A Portrait of the Artist as a Young Man*）中，主角史蒂芬（Stephen）指認出三張威脅他的「網」：「人的靈魂生在這個充滿網的國度，有許多網扔向它，阻止它飛走。你和我談國籍、語言、宗教。而我將要飛越這些網。」

✱ 「於製圖者和其自身經驗的靜默對話中，線條是調停者。製圖者企圖維持一種狀態，讓感官直接與現實交會……他尋找的是表象、關聯和秩序的結構。」
——愛德華・希爾，《繪畫的語言》，1966。

你現在可以「讀」這幅畫，找出其中的意義。你畫下的筆跡對你來說是可以理解的，因為它們代表已經存在於你腦中的想法。也許你可以接著完成下面這些句子：

「我沒意識到……」

「我現在看見……」

「我很驚訝……」

「我從前並不了解……」

「我發現自己畫了……」

由於創意思考的一個要求是將洞見提升到意識可察覺的層次，現在試著用文字描述你看到的——給這幅畫加上「標籤」，用文字捕捉稍縱即逝的微弱洞見。再次提醒你，面對洞見，看出畫中的含意需要勇氣。另一方面，這幅畫也許能讓你看見對方某些可愛之處，是平常你沒意識到的。如果你發現自己不在乎這幅畫，告訴自己：「看起來什麼都不像。」我建議你可以從另一個新的角度看它，或以同一人當作主題重畫一次。

你為這幅畫加「標籤」的方式，可以是用文字寫下洞見，也可以是和自己（或別人）聊聊這一幅畫。

學生的比擬肖像

讓我給你看幾幅學生創作的「肖像」畫，還有他們的評語（圖 8-2 至圖 8-7）。

我首先想指出這些畫作新穎、不流於制式的風格——我敢說你的也一樣。如同之前的比擬畫，一旦我們不要求畫出可辨認的圖像，就連沒受過藝術訓練的人，都能創造出富有新意和表現力的畫。此外，如同之前的比擬畫，這些比擬肖像畫是完完全全獨特的創作，也包含相似的結構形式，屬於視覺語言的一部分，向觀者傳遞含意。

現在，來看這些肖像吧。

圖 8-2

賈南·古揚（Janan Guyan）畫
的《D 的肖像》（*Portrait of D*）

賈南如此描述：

「我現在看出來他對自己的情緒如
此疏離。他有一些還沒面對的憤
怒，而當他對某些事發火的時候，
怒火會毫無預警、非常猛烈地爆發
出來。

他的個性偶爾會非常陰鬱、嚴肅、
孤僻；其他時候又很傻氣——相處
起來很有趣——而有時候又會挖苦
人，開人玩笑。

我現在比從前更掌握住他的個性
了，但我還想知道更多。我不懂他
為什麼不愛我。」

圖 8-3

帕梅拉·克萊門斯（Pamela Cremens）
畫的《SK 的肖像》（*Portrait of SK*）

「憤怒，她在有機會認識一個人之前，
就先討厭對方。

她是真誠的朋友，卻也是好鬥的敵人。

她是個好人，也很有趣。喜怒哀樂全
掛在臉上；如果她不喜歡你，你會是
第一個知道的。

她是個很複雜的人。

我發現我比自己想的還喜歡她。我覺
得必須把紙面的空間填滿。」

圖 8-4
查克‧卡羅（Chuck Carroll）畫的《一位朋友的肖像》(*Portrait of a Friend*)

「我現在看得出來，這個人被心中許多情緒起伏所困擾——有時候很焦慮，並試著讓自己維持穩定。從這幅畫裡我得到一些新訊息：他覺得孤單，而且想家。」

圖 8-5
娜塔莎‧朱尼爾（Natasha Joiner）畫的《A 的肖像》(*Portrait of A*)

「一星期幾乎有六個晚上都去跳舞。原來跳舞是他的重心——讓他穩定。畫中這個部分的構圖，完全是出於無心的！黑暗處是我無法接近的部分，可是我現在了解了，或許就連他自己都無法接近那裡。然而，這幅畫展現出他美好的人格，閃耀了他生命的每個角落。」

圖 8-6
依芙琳‧摩爾（Evelyn Moore）畫的《JS 的肖像》(*Portrait of JS*)

「他讓人捉摸不透。他非常關注自身，對於與他沒有直接關係的事物非常漠然。他的生活完全依照習慣行事。他努力試著成為他認為自己應該成為的人，卻沒有考慮過自己是個什麼樣的人。

我看到的新訊息是，也許他內心的東西不如表面看起來這麼多，也有可能他還有某些地方是我一無所知的？」

圖 8.7
芭芭拉·保羅（Barbara Paul）
畫的《JMB 的肖像》（*Portrait of JMB*）
「我想畫一個內斂寡言（不太世故），但容易相處，也容易預測的人，除了偶爾會刻意說出帶刺的話。
可是我似乎畫出了一塊硬石或是冰塊。」

凝聚新的想法

　　看完學生的說法，你畫的「肖像」又告訴你什麼？你現在是否「看到」之前沒看見的？那個人是否不像之前那麼神祕了？對於對方人格的某些洞見是否令你驚訝？你是否也對自己很驚訝——你竟然如此輕易地完成這幅畫，輕鬆使用視覺語言，將你內心的想法和感知視覺化？

　　比擬肖像畫的最後一個重要步驟是：凝視你的畫許久之後，將它記在你的視覺記憶裡——像是用心靈拍張快照並儲存，以便隨時存取。當你又和那個人相處，或是之後又想起他或她時，把這幅肖像「拿出來」。你也許會清晰地記得它。如此一來，你已經用繪畫的視覺語言，創造出對理解你的人際關係相當有用的圖像，這幅圖像比你用文字表述的任何東西都豐富，它還能幫你進入「感受式思想」（thought-about-feelings）。你再一次將想法視覺化了。

9 依循初步洞見找到問題 ■ ■ ■ ■ ■

Drawing on First Insight to Find the Question

　　創意的探索之旅通常始於我們單純地以好奇心和感興趣的眼光「環視」（looks around）周遭，也許我們明確地（視你對這個主題的關注程度，可能是隨意地也可能是刻意地）尋找缺少的、格格不入的，或是多少有些「顯眼」的那些部分。

　　在上一章裡，你對描繪肖像畫的對象還有些不了解，而也許在視覺化你的想法和感知後，你已經獲得了一種了解對方的策略或洞見。我們在這裡會再嘗試同樣的技巧，檢視你自己的個性或人生，找到看似缺乏或格格不入，或者你還不太了解的的部分。同樣地，藉由比擬畫，你會讓你的想法和感知視覺化，將問題提升到意識層級。你會「看見」問題，也許畫裡的某個東西會點醒你，使你產生新的問題。那可能是很美麗的問題。

　　在創意過程裡，美的事物與相應的美學反應，有著很深的交互作用。十三世紀的義大利哲人聖・多瑪斯・阿奎納（St. Thomas Aquinas）曾說（見第 135 頁下方），要達到美的境界，有三個要件：完整、和諧、煥發。阿奎納將美與真實連結在一起，認為信仰和理性構成兩個和諧的境界，在那裡，心靈（信仰）的真實補足了心智（理性）的真實。

　　接下來你要畫的圖有一個美學目標：成為一件作品，無論它多麼微不足道；從心靈出發，進而呈現一個能在理性領域中被理解的美麗真實。

★　美國心理學家賈可布・W・葛佐爾斯說，他在名為〈創意心理學〉（The Psychology of Creativity）的演講稿備註裡發現如下的句子：

　　「……在一本我保有多年，署名葛楚・史坦（Gertrude Stein）的筆記本裡；我已經不知道這些句子的出處，但我當時一定很欣賞這些句子，直到現在。

　　『我們著眼於問題而不是答案，這是個有趣的大問題。要是沒有人問問題，答案又在哪裡？』」

　　　　　　　　　　　——摘自《卡內基創造力文集》（Carnegie Symposium on Creativity），1980。

在練習後面，我會給你看幾幅學生的作品——同樣地，先不要偷看。不要對你的畫看起來會長什麼樣子有先入為主的成見，這很重要。

你將這麼做

在開始之前，請先讀完所有的指示：

1. 在你的心裡，掃視自己的近況，選擇一個問題點：某個格格不入之處，或你不太了解的。這個問題點可以是只與你有關的個人問題，或是牽涉到與你相關的某人甚至某群人。問題可以跟你的工作或事業，或與你相關的社會狀態有關聯。然而，它一定要是個問題，而解決辦法在某方面能夠大大嘉惠你和其他人——事實上，對你越重要的問題越好。你要針對這個問題畫出比擬圖。

2. 畫之前，不要為這個問題命名。在你畫完之後，才是最好的命名時機：我們必須「飛越」文字的網，才能真正看清問題；提前替問題命名會讓你陷於文字的網裡，屏除某個其實屬於問題的重要部分。如果你用文字和自己對話，試著將文字限縮在：「關於這個狀態，我所知道的是……」，「困擾我的是……」或「當下，我是用這個角度來看的……」

3. 如同比擬肖像畫，記得你不需要在完成前知道畫作的模樣。這張圖的目的就在於發掘訊息。同時也記得，這張圖並不能解決你的問題——因為那不是這張圖的目的。這張圖的目的是用新的眼光、新的角度「看見全貌」。

★ 聖‧多瑪斯‧阿奎納（1225-1274）用符合其風格而精準簡明的語言，陳述他關於美的哲學：
「藝術，是人類為了達到美的目標，配置可感知或可理解的元素。假使元素配置得當，便能合於美學目標，達到了美的境界……Ad pulchritudinem tria requiruntur integritas, consonantia, claritas. 我將之翻譯為：『美的三大要件：完整、和諧，以及煥發』。
這些特質和理解美學對象的過程相輔相成。首先，思想先為欲理解的美學對象劃定邊界，使其與無法衡量的空間和時間背景有所區隔，便於以一件事物，亦即一個整體來理解。此為完整。
第二，進行理解過程之人逐步審視美學對象，察覺每個部分在整體內的平衡關係，進而體會其結構上的韻律。當下的感知匯整之後，繼之以分析性的理解：『你理解到該物體的複雜、多樣、可分割、可分離，它由各個部分及其總和組合起來，達成協調。此為和諧。』
最後，進行理解之人將覺察出物體的真貌，而非任何其他事物。這個諸多元素的總和符合邏輯與美學，其真實面貌亦開始向外煥發，表現其真意。心智在理解它的那一刻，也被它的完整吸引，對它的和諧著迷。帶有審美上的愉悅，靜定地煥發光彩。」
——羅伯‧S‧萊夫，《從新的角度剖析喬伊斯》，*1962*。

4. 用鉛筆畫，準備一塊橡皮擦。

5. 第一步，先畫出外框。這樣做能為問題提出一個格式——把它用線條框起來。畫框的尺寸和形狀由你決定，線條潦草或仔細，或者經過測量再用尺畫出直線，都沒關係。這條界線能將問題和無邊無際的周遭隔離，將它簡化成單一事件，一個統合起來的整體——也就是阿奎納所說的第一個美的要件，完整。

6. 不要審查自己畫出的東西。這張圖只屬於你自己，不用給任何人看。但是不要畫物體、能夠辨認的符號、文字、圖碼、彩虹、問號、箭號、閃電符號——紙上只有線條，亦即視覺思考的證據。要是一張圖不夠，或者你想修改卻又不想大幅清除內容，就拿另一張紙，重新開始畫——有必要的話可以再重畫更多次。有些人比較喜歡逐步釐清問題。

現在開始畫吧。

畫完之後，伸直手臂拿著它，仔細端詳。你已經步入創意問題解決法的第一個步驟了。你已經用視覺並行語言陳述出問題，眼睛能夠清楚看見它了。

請將這幅畫視為大腦主管視覺及感知的部分——R 模式的感知——想告訴你的訊息。你的任務是理解這個訊息，讀懂它，也就是阿奎納所述的美的第二個元素，和諧。你——身為理解者，也是訊息的觀看者——必須逐步檢視圖畫，在畫框的界線之內感知各部分之間的關係。試著在看見整幅畫的同時，也看見個別的部分。你要找出自己真正的想法，也許它會以意料之外的形式出現。你也許畫出了自己沒預料到的訊息。但出於潛意識地，你知道視覺語言的詞彙——線條、圖形、結構。你知道如何解讀它們，也知道這幅畫傳達了什麼。你之所以知道，是因為……你就是知道。你看得很清楚。比如說，我的學生芭芭拉・保羅（圖 8-7，第 133 頁）發現她無預期地畫出了「一塊硬石或冰塊」，是因為那就是她需要的訊息，並非對方長得像硬石或冰塊，而是芭芭拉如此感覺，只是她原本不知道。

現在，在你的畫裡尋找新的訊息。

下一步是藉由文字描述比擬畫的內容，以掌握訊息。如同本頁下方安德烈‧布勒東（André Breton）的說法，我們必須將比擬訴諸文字，使視覺語言（R模式）和語文語言（L模式）結合。但是要記得，文字只能用來為比擬畫「貼標籤」或下標題——僅能捕捉些許——它甚至無法完全囊括比擬畫的複雜面貌。

但我們仍必須試著捕捉訊息，否則羅伯特‧穆齊爾（Robert Musil，1880-1942）所謂「其他狀態」的微弱訊息便會稍縱即逝。訣竅在於同時將代表同一樣事物的雙重陳述——視覺的和語文的——放在腦子裡，這兩者同樣有道理，具有同等價值，彼此互補。

讓我們繼續完成這個練習。看著你的畫，裡面究竟有什麼訊息，然後用文字將訊息表達出來，也許是無聲的（手寫），或是大聲對自己或別人講。

如果你選擇寫下來，我建議你寫在另一張紙上，或寫在這張畫的背面。這麼做是要讓畫作保持獨立，持續傳達它複雜的訊息，不受通常凌駕並限制視覺語言的語文語言所影響。你的文字長短和細節多寡由你決定，簡短到只用一個字也可以。記得，文字只能視為勉強表達圖畫複雜內容的起始工具，而且既然你已經具有雙重的陳述方式，你其實並不需要冗長的文字描述。

現在，下一個步驟，開始默記比擬畫。試著使腦中同時呈現圖畫和描述文字。看著你的圖畫。想像你替它照了一張照片：記得它的樣子。閉上眼睛，試著在腦海裡重現這幅畫。如果沒辦法，就睜開眼再看著圖畫，再在腦海裡替它照相，再閉上眼睛，看見圖畫。在你的腦海中，

★ 「也許想像力即將重拾它的權力。若在我們思想深處暗藏著強大的力量，足以增強或克服表面所見，那麼我們絕對有必要捕捉並且馴服這種力量，並在必要之時藉以掌控理智。」
　　——安德烈‧布勒東，《超現實主義宣言》（*Le Manifeste du surréalisme*），1924。

★ 奧地利作家羅伯特‧穆齊爾的「人類經驗的兩種主要狀態」似乎適用於此。穆齊爾的想法簡介請見第138頁。

奧地利小説家和散文作家羅伯特‧穆齊爾在其著作中苦思，人類對於智力和感覺的需要，往往與二十世紀的文明生活相衝突。在他深思熟慮歸納的人類經驗結構中，他假設了現代生活中的兩個主要人類經驗狀況：「一般」狀態和「其他」狀態。他如此描述「一般」狀態：「我們的演化——若要描述一般狀態與其他狀態的關係——是藉由智力的尖鋭性而成為現在的我們：今日的地球主宰。在這廣袤的空間中，我們曾什麼都不是；活躍、大膽、狡猾、奸詐、躁動、邪惡、有狩獵天分、愛好征戰和類似活動，這些道德特質都是拜我們在地球地位的提升所賜。」

穆齊爾描述的「其他」狀態則是「在歷史的進程上並不少見，即使它在我們的過去留下的印記比較淺。」「其他」狀態是「深思、想像……逃脱、不抱希望、內省……在這個狀態中，每個物件的形象並不是一種實際標的，而是一種無語的經驗。」

穆齊爾體悟到，「其他」狀態稍縱即逝的特質使它看似虛幻，不具實質，沒有關聯性，而且無趣，從「一般」狀態的角度來看甚至顯得病態。它無法經由語言表達，因此難以和「一般」狀態融合。

但穆齊爾爭辯，「一般」狀態其實並不比「其他」狀態更真實、更客觀、更理智或更不具感受性。每個狀態都有它自身的實質、實際性、客觀性、理智性以及感覺，只不過彼此不同。

穆齊爾向自己提出的主要問題是，釐清如何使「其他」狀態更和諧、更有生產力，改善與「一般」狀態之間的關係。

在他最有名的小説，1930、1933、1943 年出版的三冊《沒有個性的人》（*A Man Without Qualities*）中，穆齊爾探討了這兩種認知世界的模式間，令人困惑的緊繃關係。
——摘自大衛‧S‧勒夫特（David S. Luft），《羅伯特‧穆齊爾和歐洲文化危機，1880-1942》（*Robert Musil and the Crisis in European Culture, 1880-1942*），1980。摘句出自穆齊爾的評論文章〈新美學：論電影編劇法〉（*Ansätze zu neuer Ästhetik Bemerkungen über eine Dramaturgie des Films*），1925。

將描述文字放在圖畫旁邊。你讀得出那些文字嗎？將圖畫和文字放在一起。若有任何部分看不清楚，就張開眼再看一次你的圖畫／文字，重覆同樣的步驟。這個過程不需要太久，片刻就足以使圖像印在你的腦海裡，因為它來自於你自己的（右和左）腦。

最後，將你的畫視為「它本身，而非其他任何事物」。這就是阿奎納所謂美的第三要素——事物的真貌及真意向外煥發。以哲學家的說法，這些簡單、「從心靈出發」的畫作，具有一種完整性，我認為是出自這些畫的真實性，出自畫作中自然而然、和諧、不受刻板印象左右的內容。你在看自己的圖畫時，請觀察它的完整性和和諧之處，體會「帶有審美上的愉悅，靜定地煥發光彩。」

現在讓我給你看幾位學生畫的人生問題比擬畫，請見下一頁。他們選擇的問題，自然而然地反映出人生特定階段裡，令他們感興趣和關心的狀況，這些狀況也許和你的不一樣。然而，這些比擬畫仍描繪出創意思考以及解決問題過程中的一個階段，我相信適用於每個人身上。

我也加入了一個商業世界裡的例子（第 142-143 頁），是某知名廣告公司管理團隊使用的視覺形式——其實也是比擬畫。這種比擬畫被稱為「方格」（grid），只使用非常少的視覺語言詞彙，卻已被證明是非常強大的問題解決和溝通工具。我相信它從 R 模式裡汲取這種力量，也認為它讓我們看見比擬畫在解決商業問題上的潛力。

圖 9-1
潘・佛蘭（Pam Folan）的問題比擬畫
她在旁附上 L 模式描述：「我該選哪條
路？一部分的我想選商或法律，成為有
權有勢的人；另一部分的我想做服裝設
計。另外還有一部分是毫無頭緒！」

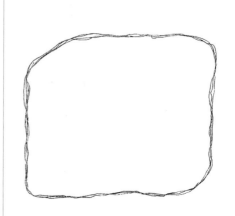

圖 9-2
茱蒂・絲塔索（Judy Stasl）的問題
比擬畫
「問題：前途茫茫。人生沒目標，不
知該往哪個方向走。」

圖 9-3
克雷格・阿爾伯特（Craig Albert）的問
題比擬畫
「問題：電腦程式。」（之後克雷格告訴我，
這幅畫讓他得以解決問題，寫出順利運作
的程式。）

圖 9-4
沒署名的問題比擬畫
「體重過重──為我的人生各
方面帶來困擾──我生命的其
他部分蒙上陰影,一片黑暗。」

圖 9-5
沒署名的問題比擬畫
「試著融入,找到我自己的『棲身之
處』,和他人有所連結。」(請注意,
這位學生仔細地指出畫面的上方位在
何處。他這樣做是對的,因為下方單獨
的圖形和上方大圖形之間的關係,正
切合本圖的比擬。如果你把本書上下
顛倒過來,就會發現意義全然不同。)

圖 9-6
露絲・馮・西度(Ruth Von Sydow)
的問題比擬畫

「我站在高處,懷抱所有的複雜面向。
事物和想法從四面八方向我襲來。主
要的問題是我無法決定做哪一類工作
──其實該說是人生的方向。」

「一邊傾向科學文憑,另一邊傾向藝
術、語言、創意、快活。能讓我快樂
的答案在中央某處,但是越來越難決
定──因為越來越複雜。我覺得自己迷
失了方向。」

最實用的工具通常也是最簡單的

斜面
西元前 30 萬年

輪子
西元前 5000 年

阿基米德式螺旋抽水機
西元前 300 年

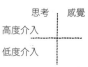
FCB 方格
1978

迪克‧馮恩（Dick Vaughn）的文章〈廣告如何有用：一種計畫的模型〉被刊登於本期《廣告研究期刊》的特刊中，令我們 FCB 的每一分子引以為榮。我們為此驕傲，但並不感到意外。

各位知道，我們已經使用這個方格圖 5 年了，我們將它修改、測試、驗證並做下紀錄。10 個國家裡的 18 個消費者研究；250 個產品和服務類別。我們得到一個結論：

方格確有其效用。對我們，以及我們的客戶來說。

方格改變了我們的能力，能夠看見客戶產品在消費者心目中的位置。它有獨到的能力，能夠精準指出產品的整體特性，而非僅止於一兩個特點。

方格能做出所有研究工具預期達到的目標：它並非只做出總結，而是實用的工具。由於方格讓我們看到產品根本的真實面貌，我們的思考、討論以及後續工作都變得更有意義，也更明確。

各位必須承認，方格上這些點連結起來，效果的確不錯。

現在，我們正在探索方格新的發展性，應用在新的大型研究上。

如果你想知道更多細節，請致電並親赴我們各地的辦公室，與我們聊聊。　🔲 9-7

一個將 R 模式的視覺語言應用在商業領域中的例子是「方格」，於 1978 年由跨國廣告公司博達大橋（Foote, Cone & Belding，FCB）的研究部經理理查‧馮恩（Richard Vaughn）提出。🔲 9-7 的方格是一個簡單有力的圖像，能夠凝聚大量複雜的資訊。FCB 的丹‧福克斯（Dan Fox）說：「方格能夠在我們的思考外圍標出界線。」研究總監大衛‧伯格（David Berger）說：「方格提供了洞見—— 以及溝通的方法……是概念式工具，而不是方程式。它也不會限制發展，是能讓我們思考溝通的工具。」

方格的效能仰賴畫面中的位置，也就是我們在第 6 章第一個比擬畫練習裡，視覺語言中一個重要元素（高與低的位置，分別象徵喜悅和沮喪；左／右位置則在憤怒的比擬畫中分析過）。

方格的「高」位置留給予人重要或高價印象的產品，如車子；「低」位置是比較低價，較不重要的產品，比如家用品。

「左方」位置（和通常居於主導地位、大部分由左腦控制的右眼相對）則（正確地）留給語言、數字、分析式認知型產品，購買者通常偏好先取得訊息和數據——比如交通工具和相機。反之，「右方」位置則是傾向情感和欲望的產品，比如旅行和化妝品（見下一頁的🔲 9-8）。

產品在方格裡的位置，是經由對產品和潛在消費者的研究決定——通常透過市調、問卷、過往的銷售紀錄等等。這些數據資料經過特殊的程式計算過後，產品就會以圓點標示在方格裡——高或低，左或右，可能性無窮無盡。正如伯格說的，方格不會限制發展。

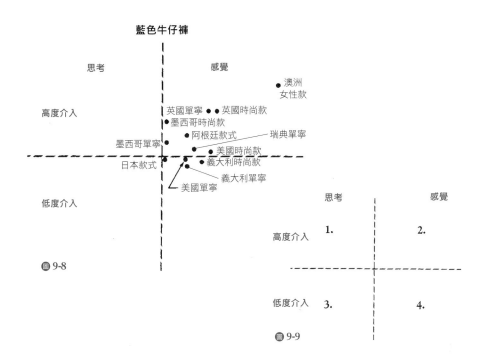

圖 9-8

圖 9-9

在標示圓點之後，這個簡單有力的視覺圖像就成為廣告策略的基石，也許更重要的是，提供廣告公司和客戶溝通策略時的有效方法：客戶可以閱讀並馬上看懂方格，因為方格裡的位置是並行語言（視覺語言）的元素，能被我們直覺式地了解。

方格有一個有趣的特點，就是特定產品的方格位置，相關係數非常高，大約高於 +0.80。藍色牛仔褲全落在方格上的同一區塊──縱軸的中央，而且位於右邊象限（圖 9-9）；殺蟲劑位於低／左象限；人壽保險位於高／左象限。在不同國家裡，比如英國、義大利、日本、美國、波多黎各，這些位置依然近似。

FCB 成功地只使用直覺性的強大單一視覺元素，證明了這種語言只要使用得更徹底，也能解決商業問題。

「我們使用方格的過程，其實就是創意過程，在所有創意過程中，你會發現純粹性慢慢浮現。馮恩設計的第一個版本中有些地方禁不起經驗的測試，有些已經被取代了。最重要的是，當人們將自己的思考套入其中時，這個工具能發揮最大的功能。所以我們才選用這個簡單的方格。」

──大衛‧博格，〈對 FCB 管理團隊的報告〉（Address to an FCB management group），1984。

　　不少學生與我分享他們對這個練習的反應。最常聽到的評語就是「畫出問題，能夠改變問題，讓問題顯得更客觀，彷彿它現在在『外面』，而從前是在『裡面』」。另一個常出現的反應是，學生驚訝於問題的「長相」，或是某些原本位於意識之外的問題組成部分。

　　因此，藉著作畫，我們可以打開一道其他時候無法通向意識的門。我記得富有創意者的文字紀錄中說過，創意元素向來神祕難解，位於意識能覺察到的領域之外。偉大的俄國藝術家康丁斯基在 1910 年寫道，我們必須「以神祕的角度談論神祕」。在我們尋找創意過程第一個階段「初步洞見」的路上，比擬畫的功能在於將神祕的主觀領域變得客觀。而這，正如第 126 頁哲學家蘇珊・K・朗格所說的，就是藝術的功能。

一張問題比擬畫，J・J・迪摩斯（J. J. De Moss）的《關於我父親的問題》（The Problem of My Father）
「我在畫裡看到極度的痛苦。在畫這張畫之前，我從未明白父親對我的傷害——不只是令我憤怒，或冒犯我，而是真的傷害了我。」

* 「如同進入新的未知領域的探險家，我們在日常生活裡有新發現，原本無聲的周遭事物開始以益形清晰的語言說話。」

——瓦西里・康丁斯基，《點、線、面》，1947。

10 從內向外畫出意義 ■ ■ ■ ■ ■
Drawing Meaning from the Inside Out

幾年之前,我在成人學校裡教閱讀的補救教學,得到一個難以磨滅的經驗。我看著一個男人從印刷的文字中理解那些意義,那顯然是他生平的第一次。他大概三十歲,從來沒學會閱讀。我們用的是小學教材,以「男孩爬到山丘上」的句子做練習。他用手指指著單字,費勁而大聲地逐個唸出那些字,中間還得停滯許久。當他終於念完句子時,我問他剛剛唸的句子是什麼意思。他回答「我不知道」。我要他再唸一次句子,同樣地,他仍然說自己不懂。我建議他閉上眼睛,想像他看見一個男孩沿著通往山丘的小路往上走,爬到山丘上。我問他能不能看見腦中的這幅景象。「可以,」他說:「我看見了。」一會兒之後,他睜開眼睛看著我,疑惑地說:「那然後呢?」我回答:「這就是你剛剛唸的:『男孩爬到山丘上。』」他臉上出現了我永遠忘不了的表情。突然之間,他了解了印刷文字有意義,可以被理解,並連結到實際的經驗和腦海裡的圖像。在那個時刻之前,很顯然地他只看到文字——印刷文字,一堆一堆,等著被認得被唸出來——**沒看到**它們其實有意義。

和學生畫畫的過程中,當他們猛然**看見**圖畫(和其他類型的藝術作品)有意義時,往往會令我想起那次的經驗。當然,我指的並不光是圖畫中的對象——肖像、風景、靜物。那種圖畫的意義可以只用幾個字總結出來。意義同時也透過畫畫這個並行的視覺語言表達出來,無論它再現了可以辨認的物件,或完全是抽象的。這種不同的意義需要不同的理解能力,正如同我閱讀補救教學班上的學生,必須借助另一種由心中圖像催動的思考模式來理解字串的意義。

同樣地,要了解一幅畫的意義,就必須使用藝術家的語言來解讀。那些被理解的含意也許無法用文字表達,但無論是它的片段或整體,它都能夠被閱讀。

在你的比擬畫中,已經使用藝術家的語言來創作圖像了,你也已經發現自己能夠出於直覺地讀懂這些圖像。也許你是第一次體驗到這種不同的理解方式。一旦你體驗過**不同的心智模式**,這種可與字詞理解技巧相比的技巧,也能夠透過訓練和練習來增強。

因此我認為引導你「閱讀」幾幅比擬畫作是很有用的——提升你閱讀自己的比擬畫的技巧,加強你的信心,相信自己對畫作的洞見是正確的。

考慮到比擬畫中非常個人的成分，我承認，這麼做有點冒險。但在藝術領域裡，某些基本的組成基礎是有其道理的，無論是大師的作品（如第118頁內森・高德斯坦解析林布蘭的《啞劇演員》），或是你追求自身洞見的比擬畫。意義就在畫作的並行視覺語言裡面；就在線條、形狀、空間以及結構中。意義也許源自於觀者的潛意識。讓我們試著將意義訴諸文字——將主觀化為客觀。

「解讀」問題比擬畫

我選了三張問題比擬畫來做分析。其中兩幅被圖畫的原作者以簡短的文字「貼標籤」了，所以你可以知道圖畫的主題為何。第三幅沒有「貼標籤」，我會試著在沒有標題和標籤幫助的情況下「解讀」畫作。

第一幅❶ 10-1 是由學生 A・G 畫的，標題是《破碎的關係》。我對本圖的「解讀」如下：

非常沉重、具有阻礙性的形狀（右邊的黑色區塊）表示具有約束力的障礙，將這段關係中發生的各種事件牽制在內（我在第 103-104 頁討論過形體位置——右邊——的「詞彙意義」）。這段關係牽涉到兩群人，也許是家人或朋友（畫面中央對角線上，三角形和相對的正方形），而且這兩個群體彼此迥異。不過，在這兩個群體中都有重複性和僵固性，似乎「道出」了兩者都講求從眾。發生了某些事件（漂浮在群體和黑色障礙物之間的形體），而且是個別獨立的事件，常見而且重複發生——全被囊括在一個結構裡（刻意安排的等距斜線，位在群體上方；這些線條是另一個邊界，層疊又密集）。但是「當事人」（畫面中央的花蕊狀圖形）向外遁逃，體驗到新生能量和個人力量（爆炸性的形狀：請回想

✱ 華特・薩真特和伊莉莎白・E・米勒在 1916 年合著的一本小學教師參考書裡，對繪畫教學有新穎得令人驚訝的看法：

「特別強調繪畫的兩種用途：首先，它是表現智力的一種方式，根本上和語文語言相異，因此提供了分析和處理主題的獨特方法，讓主題面目一新；第二，它是表現美感的一種形式，是發展藝術鑑賞力的一種方法，帶領孩子享受美感。」

——摘自《孩子如何學會畫畫》。

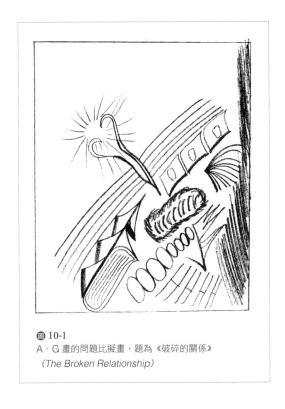

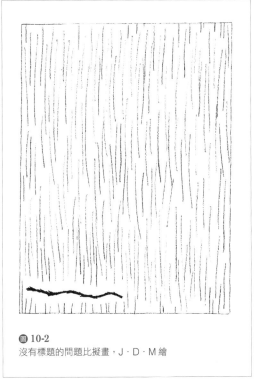

「人類能量」和「力量」的比擬圖）。「他」逃入自由之中（左上方的留白，和位於右下角的問題「版圖」差不多大）。

《破碎的關係》是一幅快樂又有自信的畫（線條清晰明確，有力又充滿生氣），向上方飛躍的花朵形狀比擬著「喜悅」。

第二幅圖 10-2 就很不一樣了。請回想，在繪畫的詞彙中，位於畫面下方的圖形代表「感覺低潮」或「沮喪」。在這一幅 J‧D‧M 的畫裡，「人物」被安排在畫面的低處，可說已經不能再低了，而且占據了非常少的空間。「他」的位置是水平式的——也就是靜止的（請回想「平靜」的比擬詞彙）。所有的「其他人」（垂直線條）都在活動著，卻不和水平方向的人交會。那個人保持孤立的狀態，受到其他人迴避，而且有些卑微，就像一條蟲。然而，這幅畫有一股奇怪的自信和清明的氣氛，彷彿那個人在說：「沒錯，情況就是這樣。很糟糕吧？可是我覺得很有趣，甚至讓人樂在其中！」

◉10-3
沒有標題的問題比擬畫，
S・K繪

　　在畫作背面，J・D・M寫道：「問題是我覺得孤單，與眾人疏遠。像是我無法融入。」這兩句「解讀」完全符合畫面。

　　但是我無法忽略埋藏在線條裡的其他訊息：繪製的手法非常仔細。外框漂亮地畫得筆直，代表「其他人」的直線，是很細心地用充滿藝術感的筆法畫出來的。蟲子形狀畫得也很漂亮，線條微微向外分岔。

　　這種精確度和愉悅感，以及對藝術的自信和作者的文字訊息相衝突──但是兩種訊息都有其道理。

　　第三幅◉10-3是S・K畫的，非常神祕也非常美麗。如果有人懷疑「非美術專科」學生創作藝術作品的能力，這幅畫將能證明他多慮了。但是這幅畫究竟是什麼意思？它想表達的問題究竟是什麼？它提供了哪種洞見？畫面中央的漩渦令人目不轉睛，強大的力量足以催眠觀者。中央的形體是受限的、封閉的，沒有開口，毫不留情地被鎖住。但被鎖住的究竟是什麼？一個像眼睛的形狀，堅定、向內探索、能看見事物，卻彷彿

無感。眼睛外有色層圍繞（深淺不一的螺旋線條）。但是眼睛仍然不為所動，置身事外。這幅畫面令人害怕，就像某種恐怖的癡迷或畏懼。你一定也感覺到了，跟我一樣。你看見的是另一個人的現實人生。我想你會了解我說的，面對這幅畫需要勇氣。

將我自己從具催眠性的漩渦中央拉出是有難度的——那些漩渦色層畫得多漂亮啊！但是這幅畫的一切都很重要。魚鰭狀的形狀看似有自我保護的意味，護衛著中央的圖形，重複的 8 字形圖樣像是古代的鎖子甲，更加強了防衛的訊息。因為主要圖形位於左手邊，看起來像是有著前進的「心願」。但這個行動卻被保護中央漩渦的圖形阻擋住了。

這幅畫立刻令我聯想到 ◉10-4 法國畫家奧迪隆・魯東（Odilon Redon）的畫作《有如古怪氣球的眼睛，飄向永恆（致敬愛倫坡）》（*The Eye, like a Bizarre Balloon, Drifts Toward Infinity〔to Edgar Poe〕*）。正如魯東本人指出的：在視覺語言的詞彙中，這種有如夢境的眼睛含意過於複雜，難以訴諸文字。一種解釋也許是眼睛和個人內心有關，不過仍有其矛盾之處。魯東的畫裡，眼睛是夢境般的幻想畫面主角。我學生的畫也有同樣的夢境意味，但充滿恐怖感、防衛性和疏離感。

◉10-4
奧迪隆・魯東（1840-1916），《有如古怪氣球的眼睛，飄向永恆（致敬愛倫坡）》，石版畫，1882。
奧迪隆・魯東如此描述他的畫：
「神祕的主旨在於保有矛盾狀態，透過雙重或三重可能的解讀；透過細微的解讀線索（畫中有畫）；透過能變成具體的圖形。但唯有在觀者的意識中才能產生這些結果。」

我對這些問題比擬畫的解讀，只是用來作為看畫的參考。你也許對這些畫有完全不同的詮釋。或許最中肯的解讀是原畫作者自己的解讀，那些由他的大腦所告訴他的訊息。

可是我希望這些解讀能幫你讀出你自己的比擬畫訊息。這並不難，你只要記得線條、形狀、結構全都具有意涵，就能理解它們想傳達的。

顛倒式思考

我想不需要多做解釋，你也知道一旦單字裡的字母重新排列後，就會產生一個具有不同意義的新詞彙。同樣的道理也可用於句子裡的字彙，或是段落裡的句子：在這兩種情況下，改變語文語言的結構，就可以改變意義。繪畫的視覺語言也有同樣的特性。改變任何線條、形狀或者結構，就改變了意義。最戲劇性也最令人信服的證據，就是將你的問題比擬畫上下顛倒。

記得，我們正在尋找初步洞見。這個階段大部分是由潛意識中的 R 模式主導，當某件事物令人迷惘或被遺漏了，或者不能完全融入個人的問題或狀況，那麼感知就會驅使思考者找出問題的創意解法。你已經用你的問題比擬畫捕捉到那種感知了。那麼將畫上下顛倒的目的是什麼？它會傳達完全不同的視覺訊息嗎？會，當然會。我相信解讀那則訊息能夠揭示畫中原本被你錯過的，別具意涵的元素。你其實是從不同的角度觀察同樣的問題。當畫作重新轉回正向時，這個觀察結果將會有所幫助。

你在第 2 章已經學到，顛倒方向能有效地引出 R 模式回應。它能讓你同時觀看和作畫。但是這個顛倒方式在創意過程中能玩弄的「把戲」有多大的效果？很顯然，我們能將圖畫顛倒過來，卻不能把整個世界任意顛倒過來，只為了從另一個角度觀察問題。你會問：「那何不乾脆上下顛倒地視覺化事物，然後藉著這幅腦海中的視覺化結果畫出圖畫（或研究問題）？」我會回答：「這個做法太難了。」正確地將事物視覺化，再畫出顛倒的圖像極為困難，即使對經驗豐富、受過專業訓練的藝術家來說也一樣。我自己是絕對做不到的，雖然我認識幾位能夠完成這項挑戰的藝術家。嘗試看看會很有趣，不過我對結果並沒有太大的信心。我比較喜歡嘗試觀察真正「在大腦外」的事物——也就是現實狀態！如果我們能夠叫人體模特兒倒立⋯⋯或是整片山水顛倒過來。

然而，我們做不到，這種複雜的視覺化方式，也許點出一個我在許多作家的創意思考建議裡看見的問題。例如，發明領域裡知名的專家亞歷克斯・奧斯本，提出了長長的「原創性思考清單」，他在其中建議了一系列經過思考後的方法，用以操縱物件：「它能不能更大、更小，或是分開？它能不能被反向操作、上下顛倒，或裡外互換？」這些建議看似簡單，但是類似「要更有想像力！」的建議聽起來也很簡單。要將這些改造方法付諸實行並不容易，雖然或許我們能隱約看見一幅模糊的圖畫，也或許這幅模糊的圖畫就已經足夠我們用新的角度思考問題了。

　　一般來說，我相信 R 模式最適合具體的素材。有些創意練習似乎很符合 R 模式對真實世界裡的事物偏好。一個實例就是「隨機造詞」（Random Wordplay）的技巧：負責解決問題的人根據選定的字，延伸出許多相關意義。另一個技巧是「生命啟發式思考法」（Bioheuristics），圍繞著一幅能與眼前問題作聯想的生物或自然物體圖片——動物、鳥、微生物、植物、貝殼、岩石進行思考。另一個例子是有四千年之久的中國《易經》，基於由六條線以各種排列方式組成的六十四種圖形，幫助直覺性思考。

　　在我的創意思考過程中，幫助我思考的具體物件當然是繪畫。我的看法是，繪畫勝過上述任何一種方法的一點，就是它源自於解決問題者的內心，也能讓想法變得可見。圖畫還能被顛倒過來，拿在手裡用不同方向觀察，有時圖畫會透露出第一眼沒能立刻察覺的訊息。

✸　「心理學家指出，我們絕大部分的人都有自己的思維模式。也就是說，我們容易陷入限制思考的慣性裡。
　　將問題顛倒過來也許能提供新的解決方法。據說，福特發明的生產線便出自於這種反向思考。與其問慣常的『我們該如何讓人拿起材料完成工作』，福特問：『我們該如何讓工作來到人的面前？』就是這種新穎的想法，才有了生產線。」
　　——歐倫・烏利斯和珍・班薩爾（Auren Uris and Jane Bensahel），〈工作：職場問題的快速解決之道〉（On the Job: Quick Solutions to Job Problems），《洛杉磯時報》，1981。

讓我們試試。翻回本書第一批比擬畫（第 99-103 頁），並且拿出你自己的比擬畫：情緒比擬畫、肖像比擬畫，以及目前的人生問題比擬畫。將你的畫作上下顛倒，用這個新的視角觀察它們。

你會注意到，當顛倒著看時，畫裡的情緒比擬畫傳達出不同的非語言訊息。「憤怒」似乎往不同的方向「移動」了。「沮喪」變成激狂——高能量的瘋狂。「平靜」變得沒那麼平靜，更像是「快樂」或「喜悅」。「喜悅」卻變得有些哀傷。現在看看你自己的圖畫，讀出新的訊息。你現在看見的，是相反的情緒狀態——與原本情緒狀態完全相對，或可能相對的狀態。就如同你用正常方向「解讀」你的畫，你現在也可以「解讀」方向相反的畫，你接收到的訊息能夠在圖畫轉回正向時，加強它傳達的意涵。

<p style="float:left">顛倒解讀比擬畫</p>

同樣地，我會針對顛倒過來的學生圖畫發表我的看法。再一次提醒：我的解讀只是我自己的看法——並非絕對準確，因為這些畫都是很個人的。

現在看看第 131-133 頁的肖像比擬畫，將本書顛倒過來。你會發現用這種方向看的時候，肖像傳達出「要是……？」的問題。要是原作者看見的主題線條是另一個方向會如何？要是一開始位於肖像畫面下方或底部的圖形被放在上方會如何？

相反圖像讓我們從另一個角度、另一個新的視角看這個人。我們對那個人的感覺並未真正改變——畢竟線條還是一樣的——但你可能會注意到有些之前沒出現的細節：也許是，被憤怒占有的空間有多少？或是，這個人大部分時候有多愉快？相比之下，在 ⑧ 8-6《JS 的肖像》（第 132 頁）裡，依芙琳・摩爾所說 JS「關注自身」的個性，在畫作被顛倒過來的時候可以看得更清楚。

現在從新的角度，閱讀你自己的肖像比擬畫，問自己「要是……？」的問題。為了替這個新的觀察「貼標籤」，我建議你在畫作背面或另一張紙上，用文字寫下從新視角看到的洞見。

現在來看第 140-141 頁的問題比擬畫，再把本書顛倒過來。你會看見這些顛倒圖畫也帶來新的洞見。就連原本看來對稱的圖像（茱蒂・絲塔索的《前途茫茫》圖 9-3 那幅），在顛倒之後看起來也有稍微向前進的動作了——右下角的向上揚升線條，稍微向右方靠。很矛盾的是，唯有在將這幅畫倒過來之後，我才看出來這幅畫原本擺正時，向下方及向後方的自我擊潰特質。那是因為當我反過來看它時，才看到與正向相反、稍微前進的動態。

　　另一幅未署名的對稱畫圖 9-4《體重過重》（第 141 頁），反過來之後透露了一點新訊息：中央的交叉線條（也許代表內心的自己、意願、想法，或任何意思）是（擺正時）稍微向前移動的——具有正面意義。再一次，若不是把這張畫倒過來，我也不會看見這個訊息。

　　在第 9 章裡，我提到標題為《試著融入》的圖 9-5 未署名畫作倒過來看的時候有多麼不一樣。當它被倒過來看時，「要是⋯⋯？」的問題就非常明顯了：要是置身群體之外，這個「未署名者」其實會有更不同、更輕鬆愉快的感覺（態度、位置、看法、想法、展望、喜好、面向等等）？在顛倒方向裡，一個小形體似乎將大形體吸引了過來。從這個方向看，我可以更清楚地看見擺正時被排擠的感覺和悲傷。

　　最後，本章一開始分析的三幅問題比擬畫：

　　首先是顛倒過來的《破碎的關係》（下頁圖 10-5），揭露出問題的另一個面向：尖銳具有穿刺力的個性。原本正向時的愉悅和自信，此時看起來具侵略性和爭議性——也許也揭露出 A・G 本身為這段破碎的關係帶來的影響。

　　第二幅圖，J・D・M 自己寫道：「當我把圖畫顛倒過來時（圖 10-6），看起來每個人都被我吸引過來，或是向我靠攏，我卻是那一個讓自己保持孤立的人。我懷疑自己是故意的？」很漂亮的問題！

第三張是 S・K 的畫，我認為顛倒過來之後跟原本的畫大大不同（圖 10-7）。它生氣勃勃，變得很有活力，像是在跳舞。封閉的漩渦形狀看起來很活潑，被一個可愛的結構輕輕托住，保護它的同時卻不拖累它。沒錯，眼睛形狀仍然是向內觀察而且漠然，但是顯得溫柔，少了那股不祥之氣。要是畫這幅畫的人能夠反轉這些感覺，將問題倒過來看會如何？

◉ 10-5
A・G 畫的問題比擬畫，標題《破碎的關係》，顛倒之後

◉ 10-6
J・D・M 繪，無題問題比擬畫，顛倒之後

比擬是鏡子，但不是魔鏡

　　當然，比擬畫裡的訊息只是訊息；它不是魔法。看見某樣事物，並不能讓態度或思考習慣的改變變得容易。但是圖畫確實提供了具體的圖像，是從潛意識裡挖掘出來的，能夠提供有意識的想法和行動一個依據——讓象徵或比擬將隨機的想法和行動組織起來，想像可能的解決之道。

　　我還有一個關於顛倒畫和顛倒問題解法的想法。我相信它對創意發想過程的貢獻，是抒解焦慮。L模式似乎認定了任何顛倒方式都不具重要意義，一旦L模式鞠躬離場之後，就能讓以感知為主、直覺性、玩心十足的R模式創意性登場。

　　在用顛倒方式解讀了你自己的問題比擬畫之後，也許你會想再畫一幅新的比擬畫，加入這些察覺到的訊息，將第一幅問題比擬畫帶往下一個階

段。或者你想畫另一幅完全不同的比擬畫。許多有創意的問題解決者同時研究數個問題。記得，問題可大可小，可以是重要或瑣碎的，可以關乎大環境，也可以只和個人有關。比擬畫能讓你看見自己腦中並未被意識到的想法。

留意漂亮的問題

在看著「問題」畫作裡揭露出的（關於你自己的）事實時，要留意那些令你困惑的、格格不入或遺漏的，或是改變了你的視角而躍入眼簾的訊息，如同顛倒方向看畫時發現的線索。問這些問題：「為什麼……？」、「要是……？」、「怎麼會……？」、「……在哪裡？」、「那是什麼？」或「那是什麼意思？」。在這些問題當中，也許有一個會是與眾不同的漂亮問題。

如果不容易找到這個問題的答案，但是你卻覺得找到答案很重要，代表你多半已經進入創意過程的第一階段了：初步洞見。R 模式用一種神奇的方式，促使 L 模式問出無法被壓抑下去的問題，探索之旅突然啟航了。要找到答案，L 模式必須知道更多，盡可能獲取資訊，使大腦的資訊量達到飽和，從各種方向探索這個盤據在腦海裡，非得找到答案的問題。

PART III
新的思考策略
New Strategies for Thinking

「如果你和我面對面,你問我:『我能學會如何畫畫嗎?』
我會毫不遲疑地回答:『可以。』因為只要有一般智力的人
都可以學會。這是一件毋庸置疑的事。」

——亞瑟‧L‧格普蒂爾(Arthur L. Guptill),《自學手繪》
(Freehand Drawing Self-Taught),1933。

林布蘭
《留著小鬍的林布蘭》(Rembrandt with Three Moustaches)(局部)
蝕刻版畫
羅伯特‧英格爾夫婦(Mr. and Mrs. Robert Engel)收藏
帕薩迪納,美國加州

11 畫出遊戲規則 ■ ■ ■ ■ ■
Drawing Up the Rules of the Game

富有創意者的傳記清楚地歸納出，若是心智已富有充足的知識，將更易於產出具有創意的解決之道。如果尋找創意的人已經是某個主題的專家了，那麼更好，因為創意過程的第二個階段，亦即準備階段，（理想的狀況中）就是要獲取關於問題的任何資訊。很自然地，大部分的問題解決過程並不需要透過如此嚴謹的方式，但即使是最微小的問題，我們也必須蒐集足夠的資訊才能向解決之道邁進。

我相信準備過程主要是 L 模式的功能。「主要」在此是一個重要的詞彙，僅僅蒐集資訊也許無法產出解決眼前問題的方法，還有其他東西必須被納入這個過程裡：一種從大量可得的資訊裡找到和初步洞見相符訊息的方法，而那些找到的資訊至少具有解決問題的潛力。

向內看，向外看

我認為，要「到處觀察」對搜索而言至關重要的訊息，需要**如何觀看**的知識——觀看在這裡並不是字面上的意思，而是藝術家在運用這個字時所指涉的意思。這種觀看的規則和啟發都很簡短，毫不意外地，它們和寫實地畫出眼前的客體或人物——那些「外物」——的基本要求相似，因為在這個創意過程的階段裡，我們必須向外看，與第一個階段的向內看正好相反。

你在前一章裡已經學到了，初步洞見經常以一個推測性問題的形式出現。另一方面來說，為了找到該問題的答案，準備階段裡通常會做出類似這樣的說法：「某人說……」或「歷史經驗顯示……」，或「在 1972 年，發生過某個事件……」。如此，初步洞見就會給第二階段一個目標和方向，探索現有的訊息、為搜尋過程提供某種引路之光。

★ 「創意的弔詭之一似乎在於，為了能創新思考，我們必須讓自己熟悉別人的想法。」

—— 喬治·奈勒，《創意的藝術與科學》，1965。

雖然初步洞見有可能在研究過程中改變或甚至轉化，但它通常會貫徹全部的五個階段，是組織整個架構的基本原則——也就是**靈感**，亦即為追尋解答的過程「注入生命」。

要使你的心智因為接收問題相關訊息而達到飽和，我建議你用下面的啟發式思維幫助你檢視訊息是否符合問題的條件、如何符合、何處符合，以及它為何重要（或不重要）。你必須能夠：

❶ 感知問題的邊緣。一件事在哪裡結束，另一件事從哪裡開始？問題的邊緣（將問題和周遭事物區隔開來的界限）在哪裡？

❷ 感知問題的負空間（negative spaces）。在問題實體（或目標）的周圍及後面，那個空間（或那些空間）裡有什麼？既然空間的邊緣就是問題實體的邊緣，這些空間對於定義問題實體是否有幫助？

❸ 感知問題的關聯性和組成比例。對於你的觀點來說，相對於情境中不變的——或是不能改變的——因素，問題的狀態是如何？問題的不同部分之間的關係，以及與問題本身的關係如何？

❹ 感知問題的光線和陰影。哪些是可見的（位於亮面）；哪些又在暗面？哪些部分是此時無法「看透」的？

❺ 最後，**要感知問題的完形**（Gestalt）。它的特質為何？它的「事物的事物性」（thingness of thing）——阿奎納所謂的事物真實面貌（quidditas）——讓問題成為問題本身而非其他的特質，究竟是什麼？

弔詭的是，回答這些文字問題最好的方法不是透過語言，而是純熟的「觀看」技巧。

這些問題會形成**策略**，更確切地說是五項一組的策略，讓我們用「不同的角度」觀察可取得的資訊。而要運用這些策略——也就是觀看的啟發性思維，你必須了解詞彙的意義：比如說「負空間」。我相信最有效的理解方法，就是藉由學習畫畫來學習觀看，正如學會使用圖書館為某個主題尋找資料的最有效方法，就是先學會閱讀。

基本的準備階段策略

在藝術界有一句老話：「若你能教會一個人觀看，那個人一定能畫畫。」必須學習的不是**畫畫**，而是**觀看**。觀看本身就是一種弔詭。雖然許多證據證明人類的視覺感知充滿謬誤，一般人仍普遍認為觀看是「自然而然的」，就像呼吸，並不需要教授或學習。這種想法使得視覺感知受到忽視，不被視為學校教育可能的一項科目——如果我們不將縫紉、製圖或木工這類能意外學到視覺感知技巧的課程算在內的話。即使在美術課程中，老師也幾乎不會教導孩童觀看的技巧。

可以說，學校根本沒使用類似系統式的閱讀教學手法，來教學齡兒童如何觀看。大部分的孩子花費多年的學習和努力才學會閱讀，但是觀看卻被視為理所當然。雖然孩子的教科書通常都有插圖，但是他們真正依賴的卻是文字。插圖的功能只在於輔助閱讀。孩子不需要教學就能看懂插圖——這通常只是假設。

至於對一般的觀看來說，上面的假設顯然是正確的。孩子和成人不需要靠任何文字指示，就能完成極為複雜困難的視覺感知活動。例如，嬰兒在很早期就對個別臉孔有所反應——這個視覺任務必須倚賴複雜精確的識別力。與閱讀不同，沒有哪個孩子需要學習如何看電視。與我同輩的成年人看一張西點軍校的畢業生合照時，很可能可以輕易認出年輕的艾森豪總統（Dwight D. Eisenhower）。

奇怪的是，電腦的出現，反而令我們更敬佩原本視為理所當然的人類視覺技巧。對電腦來說，就連最基本的辨認或識別也需要極為複雜的程式計算。人類能輕鬆在瞬間完成的感知，是現今機器遠遠無法辦到的。人類的視覺感知太複雜了。

★ 「我們切勿輕視弔詭；因為弔詭正是思考者熱情的來源，沒有弔詭的思考者正如沒有感情的愛人：無價值的平庸之輩……思考的最極致弔詭是發掘眾人認為無法思考的事物。」
——索倫‧齊克果（Søren Kierkegaard），《哲學片段》（Philosophical Fragments），1844。

★ 「如果右腦藉由象徵運作，正如我們相信感知也是象徵，那麼我們就必須知道它的密碼——象徵的規則。在這個領域，物理幾乎完全不重要，正如西洋棋中的物理概念也同樣不重要。」
——理查‧L‧葛瑞格里，《科學中的心智》，1981。

預測向右腦擴增的科技發展年表

初始化階段 右腦擴增階段

全球低價
寬頻通訊 英文語言編譯器 語音辨識 自動學習
的電腦

機械化直覺

1981 2000

超大型積體
電路 生物密度
低溫電路
□
全像儲存 聯合數據庫 自適應硬體／軟體 右腦式
元語言

圖 11-1
文森‧拉烏季諾（Vincent Rauzino）在 1982 年提出：「一台真正模擬人類右腦的強效電腦的目標，是讓它能處理複雜的關聯性裝置、模組整合，將右腦機械型態式地處理為連貫而可預測的公式。」
拉烏季諾還指出，較之於計算和相關性──電腦的強項──連結、推斷的特性通常被界定為較高等的智力條件，而且是現今電腦所缺乏的。
──文森‧拉烏季諾，〈和智慧型混沌對話〉（Conversations with an Intellect Chaos），《自動數據處理》
（Datamation）期刊，1982。

所以人類的視覺感知能力已經被公認是神奇的天生能力，那麼學會如何像藝術家那樣「用別種方式」看──確實需要經過指導的觀看方法──對我們又有什麼好處？

學習這種觀看方式的一個重要理由（除了我認為感知技巧能加強創意思考策略）是，藉此訓練無聲的另一半大腦的特殊功能──處理視覺化的感知結果。幸運的是，只要使用適當的教學方法，這項訓練並不困難。技巧並不多，任何足以勝任其他複雜任務（比如閱讀）的人們都能夠徹底學會。

★ 「藝術之所以被忽視，是因為它建立在感知之上，而感知不受重視，是因為它被認為與思想無關。事實上，教育工作者和教育行政人員無法將藝術教育放在重要地位，是因為他們不了解藝術是加強感知能力的最有力工具。沒有感知能力，就不可能在任何學術研究上發揮創意思考。
如今最需要的不是更美觀或更深奧的藝術教育手冊，而是使視覺性思考更讓人信服。一旦我們理解其中的道理，也許就能試著藉由實作彌補對判斷能力訓練有害的那道裂縫。」
──魯道夫‧阿恩海姆，《視覺思考》，1969。

我之所以了解到繪畫的基本視覺策略，完全是出於一次奇怪的經驗。某天，大約在我第一本書《像藝術家一樣思考》第一版出版後六個月，我突然醒悟到這本書真正的意義。我很失望地發現，那本書的主旨和我以為自己所寫的內容並不相同。這是一個非常奇怪的經驗，但顯然對作家來說並不陌生，因為從那天開始，我也聽過其他作家描述書籍出版許久之後的類似醒悟。

在那本書中，我原本以為自己寫的是兩種大腦模式處理訊息的方式，以及如何學習繪畫，但書裡還包含了我沒意識到的內容。那個內容是我在撰寫那本書時尚未具備的知識——或者，更好的說法是，那是當時的我不知道自己已知道的東西。

<div style="writing-mode: vertical-rl">五項觀看的基本技巧</div>

那個潛藏的內容定義了基本的繪畫技巧。書裡提供了設計過的練習，用來引起（預先設定的）大腦認知轉換，幫助初學者學會畫畫。我不經意地從許多繪畫面向中，選擇了幾種適用在所有繪畫的基礎認知技巧。我將這五項基本技巧列出來，卻沒說明——或體悟到——它們究竟是什麼。

現在我曉得，為了要做到基本的觀看，以畫出被感知的物體，需要五項特殊技巧（在本章一開始列出來的五項法則）。提醒你，我講的只是畫出與觀察到的物體相符的圖畫——也就是說，寫實地畫出物件或人物的能力。我說的並不是「專業的藝術能力」。以語言能力類比的話，會是高中程度的基本閱讀和寫作能力，或是音樂領域裡讀譜和彈奏鋼琴的能力。

我對這個發現感到非常興奮。在之後的幾星期和幾個月裡，我和同事們長談，在既有的繪畫書籍裡搜尋，同事和我都並未發現，要畫出基本寫實畫作，需要任何額外的基礎感知技巧。

顯然地，在基本感知技巧之外還有許多其他的技巧，最後才能創作出偉大的藝術；正如在基本的閱讀寫作技巧之上，還需要更高超的語言技巧才能成就偉大的文學作品。另一個很明顯的是，能夠畫得寫實，並不保證就具有藝術創作能力；正如會閱讀，也不保證非凡的文學或詩詞本領。

但是對於想用「另一半」大腦來補足語言和分析過程的人，對於想學習觀看和手繪進而加強問題解決策略的人，這五項法則就夠了。更令人興奮的是，絕大多數的人都能在合乎情理的短時間之內學會畫畫——進而將他們的觀看／繪畫技巧應用在創意過程的每一個階段裡。

我相信關鍵之處在於，繪畫與閱讀極為類似。對於閱讀，基礎的啟發——紙頁上的文字有意義——理想上應該在童年早期就已經完成了。接著，這個啟發會提供動機，使人想逐一學習基本的閱讀構成技巧（發音、認字、寫字、文法，諸如此類）。逐漸地，這些構成技巧被融合為一組幾乎自動自發的策略，用在有意義的、邏輯的、語文的、連續性的、分析式的思考。當這部分完成後，完整的閱讀技巧便長存在腦子裡，畢生受用。

當我發現閱讀和繪畫的相同策略之後，我對教授繪畫和思考的想法就改變了。我用一個新的角度看繪畫：我看見第一個必要條件就是了解繪畫有其意義，而且這個啟發會提供動機，使人想學習基本的繪畫構成技巧——一組能夠彼此融合的視覺感知策略。這些技巧可以在年幼時學會，用於組織思考——簡言之，以認知訓練而非以（或者額外施加）藝術訓練的方法學繪畫。

★ 設計師裘‧莫洛伊（Joe Molloy）將設計和寫作視為並行策略。在教平面設計的學生時，莫洛伊建議他們應用由威廉‧史壯克（William Strunk）和 E‧B‧懷特（E. B.White）合著的一本著名小書：《英文寫作聖經》（*The Elements of Style*）裡的想法。這本書從 1935 年出版之後，便被無數作家奉為圭臬。

史壯克和懷特為作家制定的規則中，有一些被莫洛伊應用在設計領域：

避免贅字。	不要故作自信。
不要故意凸顯自己。	清晰明確。
修改及重寫。	寫作手法要自然。
不要過於堆砌。	從適宜的構思著手。
不要誇飾。	確保讀者了解說話者是誰。

我相信這個想法之前被我忽略了，是因為任何整體技巧一旦被學會之後，就會彼此融合，直到分不出彼此。個別技巧的區隔在學習過程當中很明顯，之後卻被大腦忽視了，不再出現在意識層級。

　　常用的藝術訓練也許使繪畫的整體特色更形模糊。學生上的課往往叫做「人體素描課」、「風景寫生課」、「肖像畫課」。這種依主題將課程分類的手法，使得學生以為主題不同，繪畫手法就必須不同。比如說，當學生被問到他們的繪畫技巧時，他們會如此回答：「這個嘛，我的靜物畫畫得很不錯，風景寫生還可以。但是人物就畫得不怎麼樣了，至於肖像畫則完全不在行。」

　　這樣的回答顯示出，學生的基本繪畫技巧並不紮實，因為畫畫總是同樣的任務，需要同時使用同樣的基本構成技巧（雖然作畫的人也許會偏重某一個部分，比如在這幅畫裡著重線條，另一幅畫裡著重負空間，第三幅畫裡著重光線／陰影，就如第 168-169 頁的畫作）。

　　當我們思考整體技巧時，我們會發現必須純熟使用所有的構成技巧。好比你問一個人的駕駛能力如何，對方回答：「我很會開一般公路，高速公路還好，但是不太會開泥土路，根本不會開山路。」那麼你會認為對方肯定沒學到某項基本構成技巧。

　　或是你問某個人的閱讀能力，對方說：「我很會閱讀書本，讀雜誌還可以，但是報紙讀得不怎麼樣，根本不知道怎麼讀百科全書。」你會認為這個人的基本閱讀技巧需要從頭學過。

　　重點是，畫肖像需要的感知技巧和畫人物、風景、靜物（或是大象、蘋果）所需的完全一樣。毫無差別。每一項構成技巧都必須備妥，正如踩煞車之於開車，或認字之於閱讀。

看看其他的整體技巧，或許也能說明之前所提到的，個別技巧會彼此結合，順利融合為整體性的技巧。再舉開車這個好例子。開車是由不同構成技巧融合而成的整體技巧：要學會控制方向盤、踩煞車、打方向燈、看後照鏡，諸如此類。剛開始，新手駕駛會刻意想到這些技巧，再加上腦中的自我提醒：「現在我必須轉動方向盤（別忘了打方向燈！）；現在我最好加速；快點，踩煞車！」

然而一旦學會之後，開車就變成一項整體技巧，包含不同動作、想法、行動和調整手法，全部被平滑地融合成一個整體。有經驗的駕駛人不再需要刻意思考開車的個別構成元素，甚至可以在開車的時候思考別的事情。很顯然地，無論目的地或車種為何，駕駛人都運用以相同元素構成的相同技巧。

另一個例子是跳舞——剛開始學的時候是個別構成元素，然後被融合為一個整體技巧。對於這個整體技巧，心理學家大衛・蓋林（David Galin）講過一段有名的玩笑話：「我之所以學不會跳舞，是因為我永遠跳脫不出『一、二、三，一、二、三』。」

繪畫／觀看／R 模式也是一樣。當一個人逐樣學會繪畫的五項基本構成技巧之後，它們馬上就會被融合為一項技巧。到那個時候，你就可以畫任何主題——任何眼睛看見的主題（我認為畫想像中或腦海裡視覺化的主題，需要目前不在五項基本構成技巧之列的想像技巧）。當一個人學會繪畫的法則之後，就幾乎能自動自發地，不需刻意思考而流暢地操作這些技巧。當然，每個人使用構成技巧的嫻熟度各有不同，無論是閱讀、跳舞、繪畫、打網球、騎腳踏車、演奏樂器，或任何整合技巧。但在吸收及融合構成技巧之後的某個時間點上，這個人會說「我會閱讀了」或「我會畫畫了」。

在創意過程中的準備階段裡，看見「外物」就和看見以其他方式呈現在你腦中的訊息一樣重要。學習繪畫構成元素時，你會發現新的將訊息呈現給大腦的方法：用視覺化策略將訊息重新整理轉化，同時讓組織原則——探索的目標——保持清晰。這個探索方法比較不同，但是我認為和慣用的方法同樣有價值。

在學習觀看／繪畫的構成技巧時，你也能以比擬畫裡的啟發──圖畫有其含意──為基礎。你會快樂地發現，你在比擬畫裡出於直覺大量使用的線條、形狀和結構都是**相同**的構成元素，已經存在於潛意識層級，能夠讓你進一步發展，在意識層級中加以運用。如此，你就能發展出一組視覺詞彙和意識層級的視覺策略，任你發揮最大效用，此時你就能將感知到的力量用畫筆表現出來。

⬤圖11-2
學生黑山
（Kuroyama）繪，
刻意強調負空間。

⬤圖11-3
學生阿布德·哈米·薩
布里（Abdel Hamid
Sabry）繪，強調光線
／陰影。

12 從新的觀點作畫 ■ ■ ■ ■ ■
Drawing On New Points of View

　　繪畫和創意一樣充滿悖論。面對這些弔詭，我們的腦中必須同時保有兩種相反的想法，以及如小說家 F·史考特·費茲傑羅（F. Scott Fitzgerald）所說的，「不要瘋掉」。

　　我們在此要面對的弔詭是：創意的第二個階段，準備期，需要盡量找出關於問題的各種線索——理想的狀況是對主題做徹底的探索。同時，借用詹姆斯·L·亞當斯的句子，我們必須「以空明的心智面對問題」，亦即我們必須**一無所知**。我們必須過濾、吸收、配置、再配置進入大腦的新資訊，使它們與已知的「舊」資訊共存，卻不做任何結論。我們必須留意錯誤的資訊或錯誤的解讀，但同時卻願意冒險。我們必須在自身心智之外探索與初步洞見有關的任何訊息，藉著檢查訊息的融入與否，測試原始問題或洞見的正確性。但在同時，我們必須默許自己不確定下一步的方向，正確地說應該是整個過程的走向。完全就是種弔詭。

★　詹姆斯·L·亞當斯說：「在我看來，解決問題的過程中，最佳狀態是以空明的心智面對問題，即使你的腦袋充塞著資訊。……擁有越多關於問題的訊息以及越多次的嘗試，就越能幫助解決問題……然而，豐富的資訊量往往會阻礙你看見巧妙的解決之道。」
　　亞當斯又接著引述 J·J·高登（J. J. Gordon）在其著作《提喻法》（*Synectics*）裡的說法：「常規有如沒有窗戶的城堡，阻礙我們用新的方式看世界。」
　　保持開放的心智，原因當然是如此一來，觀看「外物」時所獲得的資訊，便不會因為過早做下結論而受到忽視、否定或修改。

<div align="right">——《思維突破》，1979。</div>

★　「那麼，你應該如何開始（繪畫）呢？盯著這個物體，**好像你以前從未見過它一樣。**」（粗體為戈爾維策所加）

<div align="right">——葛哈德·戈爾維策，《繪畫的喜悅》，1963。</div>

畫畫就是需要這種態度。無論畫中主題是人物、物件或風景，藝術家都必須全力避免對主題做任何文字性決定。比如畫肖像畫時，理想的狀況是對那個人一無所知，幾乎是進入禪定的狀態，就算藝術家剛好和畫中人物是朋友也一樣。藝術家必須視客體為從未見過的物件。如果藝術家——或思考者——抱有各種概念、標籤、想法或結論，必會遇見困難，探索的主題或問題的解決之道也許會永遠難以觸及。

⬤ 12-1
尚·西美翁·夏丹（Jean-Siméon Chardin，
1699-1779）
《野兔，獵物袋及火藥罐》（*Hare with Game Bag and Powder Flask*），油畫

十八世紀的法國畫家尚·西美翁·夏丹對自己說：
「眼前這個物體，就是要被畫下來的物件。要將它如實畫出，我必須忘記我曾經看過的實體，甚至是別人畫過的相同物體。」
——摘自查爾斯·N·柯升（Ch. N .Cochin）在夏丹過世不久之後所寫的手稿〈夏丹生平〉（Essai sur la vie de Chardin），1780。

舉例來說：某位女學生在畫男模特兒的肖像。男模特兒瘦削的頭部結構看起來有點不尋常，也有點有趣。我經過正在作畫的學生身邊時，發現她把模特兒的頭部比例畫錯了。我停下來建議她重新檢查真人的比例。她照做了，擦掉原本的畫，重新開始畫起來。

我走開，以為她會將比例修正好，但當我再走回來時，卻驚訝地發現她又犯了同樣的錯誤。我再次建議她觀察比例，她又照做，然而錯誤仍然再犯，跟之前一樣。

在這時，我問學生：「你是不是告訴了自己關於這個模特兒的任何特徵？和他的頭部有關的？」她說：「他的臉真的很長。」我們都笑了起來；她馬上就發覺問題出在哪裡。她的既有概念蒙蔽了她的心智，使她看不見眼前的實際狀況，繼而畫錯；她畫出「很長的臉」，拉長了模特兒的頭部

比例。矛盾的是，後來當她依照觀看結果畫出模特兒的頭時，雖然仍然看得出「很長的臉」，輪廓卻沒之前那麼明顯了。

自然地，藝術家經常為了情緒和表達效果，刻意修改、扭曲外來訊息，這些扭曲也能使畫作更有趣——你可以再看一次第 91 頁 ◉ 6-9 班·尚的畫。但是對初階繪畫課程裡的學生來說，繪畫的目的在於訓練雙眼看見「外物」，所謂的「有趣的錯誤」並不符合程序。而對於一個正在創意過程第二階段，蒐集相關訊息、試著看見問題脈絡的人來說，過早「驟下結論」將會使探索範圍大幅縮減，讓搜索的品質下降。和既有假設牴觸的新訊息也許會潛意識地被排拒在外，正如那位學生排拒她親眼所見一樣。在問題解決過程中，也許被我們剔除的那一點資訊，正是下一個醞釀階段裡所需要的。

另一方面來說，同樣弔詭的是，藝術家或創意思考者不能害怕犯錯。只要我們牢記探索的目的，錯誤可以非常有用，我們必須嘗試任何可能切合問題的新訊息。錯誤能夠讓你看見何者不適用（愛迪生在研究燈泡燈絲時，嘗試了一千八百種材質），而且能引導探索之旅走向正確的方向。

兩種模式之間的不穩定平衡

那麼，如何保持心智開放，同時又專注在特定的問題上呢？如何尋找正確答案，同時又刻意冒險犯錯？我的建議是，把大腦分成雙軌：L 模式蒐集訊息並分門別類、將感知翻譯成語言；與此同時，R 模式以純真的眼光（也就是沒有既定概念）觀察探索主題和外來訊息。R 模式在視覺空間裡重組訊息，不斷尋找能和問題切合的點滴資訊——這項新資訊和整體的哪個部分相配？——並且試著看到更多外界線索。此時，L 模式則忙著將想法和既有觀念裡的文字和記憶連結起來。

我必須再次說明，這兩種模式並無優劣之分。它們只是功能不同。

★　「我們不能強迫潛意識，它不能製造出新的想法——除非它刻苦地填塞大量的事實、印象、概念、和一系列無窮無盡、意識層面的反覆思考和解決問題的嘗試。針對這一點，我們有許多創意人的親身經歷做為實證。」

　　　　　　　　　　　　　　　　　　　　　——莫頓·亨特，《內在的宇宙》，1982。

因為 R 模式不能將感知轉換成語文陳述或判斷，必須忠於它看到的。它吸收大量的視覺資訊，尋找重複樣式，試著將點點滴滴與和諧的整體拼湊起來。

另一方面，L 模式也有自己的任務，就是將細節抽絲剝繭，進而命名、分析、分類，聚集成一個解決方法。如果新的細節和決定或判斷相牴觸，L 模式便很有可能說：「別再拿新的細節煩我了。我已經做了決定。」但 R 模式會抗議：「我不管你的決定是什麼。我告訴你，外面還有新的訊息。讓我告訴你這項新訊息能夠放在哪裡。」

特偉哥和特偉弟
同意不打架

為了讓創意思考者順利走向接續的創意過程階段，我們必須使特偉哥和特偉弟（Tweedledee and Tweedledum）*停止打鬥。我們並不想要二擇一——這個概念或那個感知——而是兩者都要，讓它們交織扣合，事實上，就如同《愛麗絲夢遊仙境》裡不打架時的特偉哥和特偉弟一樣。

但是 L 模式和 R 模式並非同卵雙生，一旦彼此衝突時，L 模式往往是占上風的那一方。那麼，該如何給 R 模式一個盡其本分的機會呢？

📖 12-2 特偉哥和特偉弟準備對決

📖 12-3 和平共處時的特偉哥和特偉弟
圖像由大英博物館提供

* 編註：特偉哥和特偉弟出自英國傳統童謠，最早可追溯到十八世紀。在路易斯・卡洛爾的筆下，他們在《愛麗絲夢遊仙境》第四章登場，吵鬧到最後演變成決鬥。後來 Tweedledee and Tweedledum 成了一個片語，指相似的或難以區別的人、事，也常帶有混亂的貶義，被譯成「半斤和八兩」。

為了進入居於從屬地位的視覺感知大腦模式，必須向大腦提出一項能讓居於主導地位的語文分析模式自動關閉的任務。

　　換句話說：和強勢主導的大腦語言模式對抗不是個好方法，你沒辦法對它說：「現在你先下去休息一會，因為我要換一個視角看事情。」因為 L 模式會回答：「喔，我能做啊。我們來瞧瞧吧，我剛剛說到哪兒了？」然後它會繼續線性、語文式、分析式的主導做法。因此，要進入 R 模式，我們必須找到讓 L 模式主動退出的任務。

★　　企業管理專家 F · D · 巴瑞特（F. D. Barrett）舉過幾個我們比較熟悉的障眼法：
　　「許多經理告訴我們，他們常在開車時產生重要的想法。其他人也告訴我們，刮鬍子是個好時機。有人發現他們最棒的點子出現在洗澡時。對某些人來說，高爾夫球場是絕佳場所，或是靜靜地坐在湖上的小船裡，以及在花園裡慢條斯理地做些瑣事時。」
　　巴瑞特推測，「當肢體被簡單重複的活動牽制時，大腦便能自由思考。」
　　　　——《如何成為一個自主的經理人》（How to Be a Subjective Manager），1976。

★　　「某位知名的英國物理學家曾告訴（美國心理學家）沃夫岡 · 柯勒（Wolfgang Kohler）：『我們常常講到三個 B：巴士、浴室、床（the Bus, the Bath, the Bed）。在我們的科學中，偉大的發現就是在這些地點發生的。』」
　　　　——朱利安 · 傑恩斯（Julian Jaynes），《二元心智的崩塌：人類意識的起源》（The Origin of Consciousness in the Breakdown of the Bicameral Mind），1976。

13 優雅的姿態：依循美麗的姿勢作畫 ■ ■ ■ ■ ■
Beaux Geates: Drawing on Beautiful Gestures

　　我們的目的在於將部分思考過程從語言的陷阱裡解放出來，使你能夠跟隨詩人威廉‧布雷克（William Blake）的建議，「將想像提升為可見狀態」。蘿莎蒙‧哈汀（Rosamond Harding）在她的著作《解剖靈感》（*An Anatomy of Inspiration*，1948）中評論布雷克的說法：「這個建議非常了不起，無疑地，將想像提升為可見狀態，或將任何活動提升為可見狀態，都是創意思考者應該使用的手法。」

　　當 L 模式被說服暫時放棄任務時，視野（vision，在我的詞彙裡，也就是 R 模式）將會浮現。但對於準備階段來說，視野必須以文字記錄下來，所以我們需要兩種模式互助合作：語文式思考接受視覺式思考的引導。

　　然而這種合作方式並不容易。在面對看似互相衝突或無比複雜的資訊時，你會傾向於相信你已經「知道」或是你「認為」自己知道的資訊。同樣的狀況也發生在畫畫時，你總是想畫出你「認為」自己看見的，而不是實際上的狀態。再一次，L 模式在作祟，所以它一定得要被拐騙，暫時放棄任務。

　　在布雷克的「可見狀態」中，我們短暫地打開紗幕。這層紗幕將複雜的、深度的、多層次的、大部分位於人類意識層面之外的真實宇宙與我們區隔開來。很弔詭地，藝術家令人著迷的想像畫面，正如作家亞瑟‧柯斯勒（Arthur Koestler）所說，通常來自從新視角感知到的**現實**。許多藝術家曾提到他們會「用不同的方式去觀看」，亦即打開紗幕，即使打開的時間極為短暫。如同布雷克所說，這種藝術視覺手法就在那裡，隨時可以拿取，就像一種選擇，只要使用的人相信它，並且加以培養。讓我們用「姿態」（gesture）畫來試試：這個練習能令 L 模式困惑，同時展示繪畫的第一項基本構成技巧。

★　詩人兼藝術家威廉‧布雷克（1757-1827）告訴他的藝術家友人：「你和我有同樣的身體機能（眼力，但是你並不信任它，也不培育它。如果你願意，你能看看我是怎麼做的。」有一回，他告訴某位年輕畫家：「你只需要將想像提升為可見狀態，就能完成創作了。」
　　　　——摘自 A‧吉爾克里斯特（A. Gilchrist），《威廉‧布雷克的一生》（*Life of William Blake*），1880。

「姿態」畫是一種非常快速的繪畫技巧，一幅接著一幅，也許在 15 分鐘或更短的時間之內就能完成十五幅圖畫。我相信它能夠讓強勢的左腦語文模式「晾在一旁」，或許原理如下：L 模式偏好（相對來說）比較慢的、一步一步的、線性的、連續的、分析式的繪畫過程，它喜歡用比較熟悉的名稱，比如「首先，我們畫頭（看，它的形狀是橢圓形）；然後是脖子（兩條線）；然後是肩膀（從脖子延伸下來的兩條斜線）……」。但是在畫姿態畫時，L 模式發現你在紙上四處揮毫，並告訴你自己：「趕快畫完！快點快點！」L 模式排斥這種方式：「如果你繼續用這種笨方法畫圖，我就不幹了！我喜歡用理性的方法做事——我的方式！一次做一樣，我們……習慣的……做事方式。」然後 L 模式就下台一鞠躬了。完美！這正是我們要的！

在姿態畫裡，你將學到的構成技巧是**感知邊緣**。在繪畫中，邊緣是由兩樣相會的東西所定義的：邊緣會出現在空間和物件相會的地方；空間或物件和邊框相會的地方；一樣物件銜接到另一樣物件的地方。

你將這麼做

在開始之前，請先讀完所有的指示：

1. 拿出十五張影印紙，疊成一疊。你可以用鉛筆或原子筆；簽字筆也很適合用於姿態繪畫。你不需要橡皮擦，因為沒時間停下來塗改。

2. 如果可能的話，用計時器輔助，廚房用的計時器也可以。也可以找個人幫你看時間，雖然你自己來的話真的會比較好。

3. 在你的畫紙旁放一本雜誌、書本，或任何幾乎每頁都有圖片的印刷品。隨便翻開其中一頁——只要有圖就行了。

★ 勞倫斯‧威利（Laurence Wylie）在他 1977 年的著作《優雅的姿態》（*Beaux Gestes*）裡說：「如同想法和文字，姿態也有其生命。」

威利描述姿態為「溝通的橋樑，語言學家愛德華‧沙皮爾（Edward Sapir）所稱『精細的密碼，無處記錄，無人知曉，但為所有人理解』。」

——《優雅的姿態》，1977。

4. 每一幅圖畫都要照下面的順序畫：

a. 將計時器設定 1 分鐘。

b. 看著雜誌頁面。不管你的眼睛看到哪一張圖，它就是你的主題。

c. 很快地畫出版面（將你的畫和其餘的世界隔開的邊線），確認版面形狀近似於你要畫的圖片形狀。

d. 畫出你看到的圖片，將邊緣作為你的主要訊息來源。你必須畫得很快，幾乎是塗鴉，不要讓鉛筆有停頓的機會，試著畫出相符的邊緣、形狀、線條方向以及曲線。別管細節──比如面部表情；你沒時間畫那些。只管畫完！快點！快點！1 分鐘到了，停筆！

5. 重新設定時間，看一張新的圖，在一張新的紙上畫新的版面，然後畫你所看到的──只能在 1 分鐘之內。停筆。然後是另一張，又一張……15 分鐘裡畫十五張畫。

我想你會發現頭幾張姿態畫並不有趣。L 模式照慣例抗拒著說：「這實在很蠢。浪費時間。別畫了！翻到下一章！也許作者有比這個笨點子更有道理的建議。跳過去吧！」之類的。

別管它。繼續畫。L 模式很快就會安靜下來──又被騙過了！事實是，你畫的速度太快了，L 模式跟不上。姿態畫就如顛倒畫，很快就會變得有趣起來。你的畫甚至會很棒，充滿力量、表現力以及說服力。看看大

✱　「形式，狹義地說，就是一個平面和另一平面之間的邊緣：這是外在意義。但是它也有強度不同的內在意義；正確說來，形式是內在意義的外在表現。」

　　　　──瓦西里・康丁斯基，《藝術中的精神》（Concerning the Spiritual in Art），1947。

✱　引自加州藝術家及教育工作者霍華德・華沙（Howard Warshaw）：

　　「偉大的西班牙畫家法蘭西斯科・哥雅據信曾經說過，當藝術家看見某人從三樓高的窗戶落下時，應當有能力在他落地的同時完成這個人的畫像。

　　這樣的一幅畫並不能透過分析、大拇指的測量或應用透視法而完成……對畫作主題的理解會在畫下線條的時候浮現，而不是在下筆之前或之後。」

　　　　──霍華德・華沙，《以畫論畫》（Drawings on Drawing），1981。

師畫的⬤ 13-1 到⬤ 13-4；它們也是在很短的時間裡畫好的——用快速線
條記錄下來的直覺洞見。

最後，你在畫的時候試著不要思考。R 模式不需要你的監控就能完成這
個工作，如果你任由它自由發揮的話，效果會更好。

現在開始畫吧。

⬤ 13-1
艾德加・竇加（Edgar Degas，1834-1917）
《馬背上的騎師》（Mounted Jockey）
黑色蠟筆
巴黎國家圖書館

⬤ 13-2
尤金・德拉克洛瓦
《老虎與鱷魚》（Tiger and Alligator）
筆
巴黎羅浮宮

⬤ 13-3
亨利・馬蒂斯
《半抽象的裸女》（Nude, Semi-abstract）
筆、墨水、紙
紐約大都會藝術博物館
阿爾弗雷德・史蒂格立茲（Alfred Steiglitz）收藏

畢卡索為其鉅作《格爾尼卡》（*Guernica*）所做的最初習作都是小尺寸的速寫。如你所見，這幅小尺寸的速寫裡包含了主要的概念，之後再詳細描繪，加以完善。

◉ 13-4
巴布羅・畢卡索
《格爾尼卡的習作》（*Study for Guernica*），1937
鉛筆、藍紙。21×27 公分
普拉多博物館，西班牙

◉ 13-5
巴布羅・畢卡索
《格爾尼卡的構圖習作》
（*Composition Study for Guernica*），1937
鉛筆、白紙。24×32 公分
普拉多博物館，西班牙

◉ 13-6
巴布羅・畢卡索
《格爾尼卡》，
1937
油畫。349×777
公分
普拉多博物館，
西班牙

當你畫完後，闔上雜誌，看著自己的畫。如果可能的話，請你也將自我批評的門關上，然後一幅接著一幅看。在你的腦海裡回想每一幅畫的原始雜誌圖片。你會發現腦海裡的畫面特別清晰，因為現在你是用藝術家的模式在觀看了。

選出你最喜歡的圖，把它們用膠帶或圖釘固定在牆上容易看到的地方。相信你的判斷力！你喜歡的一定是最棒的圖。你知道的比你知道自己知道的還多！將其他圖畫放在一旁，過一天之後再重新看一次。丟掉第二次再看仍然不喜歡的圖。（大多數的藝術家在二十幅畫中只會選一幅，有時比例甚至更低。我相信很多人不知道這個事實。但在那二十幅畫裡選中的那幅，一定具有某樣東西——某種紀錄；也許只是一條看起來對的線條；對於見到或感覺到的事物真實的回應。）

<div style="writing-mode: vertical">打開思緒大門，
用腦力激盪作畫</div>

姿態繪畫在某些方面和叫做「腦力激盪」的問題解決技巧很類似。做腦力激盪時，一群大約十二人的專家在特定時間裡，針對特定問題隨機提出任何浮現在腦海裡的想法，無論那些想法多奇怪或多荒謬。在這段時間裡，任何對想法的評斷或審視都是禁止的。理想的腦力激盪會議氣氛應該是不受拘束，沒有壓力的。所有的建議都會被寫下來，通常會寫在一塊黑板上，以利之後的評估。腦力激盪的主要目的——以及創意思考的第二階段，準備階段的主要目的——可以用下面這段文字描述：

若專案需要耗費極多的金錢、時間或精力，那麼最好針對問題的解決辦法，聚集所有可得的訊息和概念，仔細評估。

＊ 某個好建議：
「我認識的某倫敦策展人喜歡將他的美感鑑賞力藏在某種不經思索、俚語式的讚美或嘲弄之中。他建議任何站在不熟悉的畫作前的人們……勇於面對自己的感覺。我一直很感激這個建議，而且發現當我面對不熟悉的藝術領域時，與看起來很華麗或精巧的作品相較，真正好的作品更能使我感同身受，因為它含有某種情緒的重量。」
——查爾斯・查普林（Charles Champlin），《洛杉磯時報》，1984。

對於許多群體，例如教育工作者、音樂創作者、企業主管、科學團隊來說，腦力激盪是頗為成功的思考技巧。然而近來的調查顯示，腦力激盪對於獨自工作的個人來說甚至更有效——原因顯而易見。首先，對大多數的人來說，在競爭激烈的企業環境裡，大聲說出奇怪或荒謬的點子需要較多勇氣，特別是如果主管也在場的話。第二，腦力激盪非常倚賴大腦的語言模式，因此會和腦力激盪所需的大腦模式，也就是難以捉摸、好玩、喜愛視覺、尋找重複樣式的 R 模式作對。

我建議一個不同的技巧：用姿態畫做視覺腦力激盪。讓我們試試。

圖 13-7 羅傑・波倫（Roger Bollen）的＜滑稽企業＞（Funny Business）。經報社聯盟（Newspaper Enterprise Association）允許轉載。

★ 如果自我批評妨礙了你在畫畫時的表達自由，那麼以下由藝術治療師貝蒂・J・克隆斯基（Betty J. Kronsky）提出的簡短視覺練習會很有用（只要你在許多的她／他之間找到適用於自己的代名詞）：「我發現一個處理內心批評的有效辦法就是練習幻想。藝術家幻想她自己／他自己正在她／他想像中的理想空間裡進行藝術創作……忽然傳來敲門聲，敲門的是她的／他的自我批評。當她／他打開想像的門時，她／他看見門外站著自我批評。他或她和他／她對話；他／她盡力地回答自我批評。

這個練習能指出內在自我批評的特性。它是友善又有建設性，甚至有鼓勵意味的嗎？還是負面、殘酷、具破壞力的？站在門外的是什麼人？是某位家人、老師、某位目前人生中認識的人？人格中健全的部分也許會找到對抗批評的方法，也許能將它的能量付諸實用。」

——《釋放創意過程：完形心理學的實用性》（*Freeing the Creative Process: The Relevance of Gestalt*），1979。

你將這麼做

在開始之前，請先讀完所有的指示：

1. 從你的畫作檔案夾裡，拿出問題比擬畫。再看一次，將它深深印在你的腦海裡。想想任何你能從畫裡得到的洞見。然後閉上眼睛，在腦海裡將你的比擬畫視覺化。重複做幾次，直到你能清楚地在腦海裡「看見」你的畫。然後將問題比擬畫放回檔案夾裡。

2. 接著想想在比擬畫裡，被你拉到意識層級的問題或狀況，在你的心裡重新檢視任何有關的問題、新訊息、可能的關係或模式，或者遺漏的訊息。在你動手畫之前先看過本頁下方的清單，可以輕輕喚起與問題有關的記憶或訊息點滴。

 記得，我們要處理的是邊緣的感知，用線條定義邊緣：一樣物件銜接到另一樣物件的地方。想想你的問題比擬。想想邊緣線。哪一條邊緣線很清楚，哪一條不清楚？區塊最大又沒邊緣線的地方是哪裡？你最近的探索中，有沒有能夠符合空白區塊的？現在你更了解主題了，形態和以前不一樣嗎？——更大、更小、更複雜或不同的形狀，諸如此類。

3. 開始畫。用鉛筆或簽字筆，畫在十五張或更多影印紙上。在每一張紙的右上角寫下編號，1 到 15。同樣地，若有可能，這次也要用計時器。

★ 亞歷克斯・奧斯本，一位美國發明專家，提出了「創意思考清單」。其中幾個點子是：
「有沒有其他用途？調整？」
「改變顏色、動作、氣味、型態、形狀？」
「哪裡可以被放大？變得更堅固？讓數量倍增？
　變得更小、更低、更短、更強、更大、更厚？或以迷你的、一模一樣的、分裂的、誇大的形式？」
「不同的配置、排版、次序、速度、成分、材料、力量、地點、方式、音調？」
「何者可以被反轉、調換、合併、優化？」
「哪些是瓶頸、交點、意外、目標、無效率之處、必要的需求？」
　　　　　　　　　　　　——《應用想像力》（*Applied Imagination*），1957。

每一張紙畫 1 分鐘。

4. 你要針對同一個問題，越快越好，一個接一個地畫出比擬圖，試著發現新訊息是如何融入的。同樣地，避免畫下能辨識的圖形、文字、符號、流星、閃電，除非比擬非得使用某些符號不可──箭頭或問號等等。記得，線條語言的表現力無遠弗屆，但是符號和 L 模式的文字以及概念關聯緊密，可能會限制住你的注意力。

請注意，這不是毫無意識地隨手塗鴉，而是用視覺型態表現出想法。你會了解筆下的圖像，線條語言是能夠解讀的。而既然你的大腦是在跟自己溝通，你不需要擔心別人能否看得懂你畫的圖像。

5. 在每一張紙上，你畫的第一條線應該是快速徒手畫出的版面框線──比擬的邊緣。框線不需是筆直的線，轉角也不必是直角。版面可以是任何你想要的形狀，每一幅的版面也可以不一樣。這個邊緣將問題和周圍毫無關係的世界，或是問題裡的每一個部分區隔開來。

6. 讓你的大腦專注在問題上，開始畫第一個比擬。動筆的速度要很快，就像飛掠而過的想法。不要審查任何想法，也不要停下來塗改。忽略 L 模式的抗議（「這件事蠢斃了」之類的）。只管繼續畫。當你畫畫的時候，想法會來到你身邊……突如其來地出現。

現在開始畫吧。

　　畫完之後，看看你的畫，如同你審視自己的姿態畫作品。但是這一次要尋找出任何可能幫助你組織和釐清問題的視覺化思考記號。這些思考也許有許多型態：面對問題的新態度；認清楚某些不適合繼續留在問題邊緣裡的資訊；相反地，一部分被視為無關緊要的舊想法，現在也許有了新的面貌。

★　「每一件創造行為都牽涉到……一種嶄新純真的感知，從我們大量接受的信念中被解放出來。」
　　　　　　　　　　　　　　　　──亞瑟・柯斯勒，《創造行為》（*The Act of Creation*），1964。

看畫的時候要一幅一幅照次序來，提醒自己當初畫那幅畫時的想法為何：當時腦海中浮現的是哪些訊息或點子。就像雜誌上的圖片，你會發現自己清楚地記得畫每一幅畫時的想法，這個記憶也會深深印在你的腦海裡，隨時準備被拿出來當作視覺化圖像使用。

下一個步驟很重要：在每一幅畫的背面或正面用文字寫下主要的想法。這些紀錄可以短到只有一個字，或者更詳細。在這個時候你不能拋棄任何一個想法、排斥任何一個點子。你將它們和問題連結起來，可能證明了它們很重要。

再一次，選擇畫作，將選中的釘在牆上。但在第二天重新看過一次之前，先別丟掉剩下的畫作。

在準備過程中，你需要幫助大腦做好準備，將資訊依照視覺的、感知的關係整理好。現在看著釘在牆上顯眼處，被選中的畫作，將它們變成視覺記憶：看著它們，在腦海中拍張心靈快照，閉上眼睛測試自己是否能在腦海裡看見它們，並將它們和你寫在每一幅畫上的文字連結起來。重複這個過程，直到你以視覺圖像的形式熟悉這些畫。在思考過程中，這是個重要的步驟：依照布萊克的建議，你正在用與主題相關的文字和圖像使心智飽和，做出所有可能的連結，將拼圖碎片盡可能拼湊起來，準備進入下一個醞釀階段。

14 以蝸牛的速度作畫 ■ ■ ■ ■ ■
Drawing at a Snail's Pace

　　下一步要反轉上一章的過程——仍然要感知邊緣，但是這一次要使 L 模式感到無聊，然後自動退場休息。你得以非常慢、非常慢的速度畫畫。

　　這個過程叫做「純」輪廓畫（"Pure" Contour Drawing），有時也被稱為「盲」輪廓畫（"Blind" Contour Drawing）。你只需要準備一張紙，用膠帶固定在你的桌上（這樣畫畫的時候，畫紙才不會移動）。

你將這麼做

在開始之前，請先讀完所有的指示：

1. 將計時器設定為 10 分鐘，放在你看不見的地方。

2. 照著這個姿勢坐下：你作畫的手放在膠帶固定的畫紙上，準備好畫畫；但是身體轉往紙面反方向，自己看不見畫紙（如◎ 14-1）。

◎ 14-1
畫「純」輪廓畫時的姿勢。重要之處在於不能看見你的畫。

★　　「輪廓」（contour）就是形狀的**邊緣**。輪廓線的定義和「外形線」（outline）是不同的。外形線通常指的只是形狀的**外部**邊緣。輪廓線則是任何的邊緣線，無論是形狀的裡面或外面。

3. 看著你的另一隻手，特別專注在手心的皺紋、拇指與生命線尾端交會處的皺紋，或拇指下方的手掌丘與手腕交界處的皺紋——任何你看得到複雜紋路的部位。

 你只需要畫一小部分手上的線條和皺紋——練習「以不同的方式觀看」和畫出你見到的事物。在後面的章節裡，你會練習畫出整隻手。

4. 將你的目光凝聚在一條皺紋上（當皮膚的兩個區塊相會時，相會的位置會有一條線——也就是邊緣線），開始畫那條皺紋。眼光沿著那條皺紋慢慢、慢慢地，一公釐一公釐地移動，同時用鉛筆記錄下雙眼感知的任何一絲細節。想像你的未來取決於此時的觀看，以及盡可能記錄下的皺紋細節。想像你的眼光和鉛筆移動的速度完全一樣，而鉛筆是必要的記錄工具（就如地震儀上的指針），記下每一分鐘的感知細節、線條的每道彎曲、每一個最細微的轉向。

5. 當你完全看見以及畫下那條皺紋的每個細節之後，轉移到下一條和它交會的皺紋，開始精確記錄它的樣子，以及與第一條皺紋的關係。然後再畫下一條交會皺紋，以此類推。

6. 不要轉身看你的畫。只要時間還沒到，就不要將目光從你的手掌轉開。**最重要的是：只要計時器還沒響，就繼續畫，不要停。**

7. 忽略 L 模式的抗議：「好慢，好無聊，好荒謬，對文字一點用處都沒有。」儘管繼續畫。很快地，L 模式就會慢慢靜下來——先到一邊暫時休息。這個時候，你會發現自己**正用不同的方式觀看**。你也許發現想看更多，還要再多。複雜細小的邊緣線和紋路可能開始變得不可思議地、格外地有趣。請任由這個現象發生：這就是我們期待的視野轉換。

 當你感覺自己正進入一個不同的意識模式或狀態，請不要抗拒。R 模式是很有趣又令人感到滿足的；你會覺得感官敏銳、充滿興趣和自信，注意力集中在眼前的任務上。當然，有些人覺得這種心智轉換令人害怕，甚至警覺起來。不要怕，因為這個狀態並不會持續很久，它脆弱到有一點干擾都會被打斷。如果你願意，也可以主動結束這個狀態。

 為什麼害怕？我有個半開玩笑式的推測：L 模式也許怕你會「越界」過深，變得不想「回來」。嚴肅一點說，如果是因為害怕「失控」，那麼

更不值得怕了。當計時器響起時，你會馬上完全回復到「一般的」L 模式。每位創意發想者都知道，真正的問題在於維持 R 模式，讓它久到能將手裡的任務完成。

現在開始畫吧。

當你畫完之後，看著自己的畫。你會看見一系列潦草的筆畫，新鮮有趣、不流於俗，甚至具有相當深刻的藝術家個性。我最喜歡的回憶之一，就是作家茱迪‧馬克思‧霍華德（Judy Marks Howard）頭一次看到純輪廓畫時所說的一段話。她說：「沒有人能用左腦思考畫出這種畫！」這個觀察真的很實在。L 模式就是不能接受這麼複雜的視覺訊息。

當然，問題是：「畫這種畫有什麼好處？」這已經是個老問題了。從基蒙‧尼克萊德斯（Kimon Nicolaides）著名的繪畫著作《自然繪畫方式》（*The Natural Way to Draw*）面世的幾十年以來，美國的美術教師已經習慣使用純輪廓畫來幫助學生畫得更好——也就是觀察得更好，但是為什麼這個方法有用，卻始終不得其解。我姑且用以下的推測作為解釋。

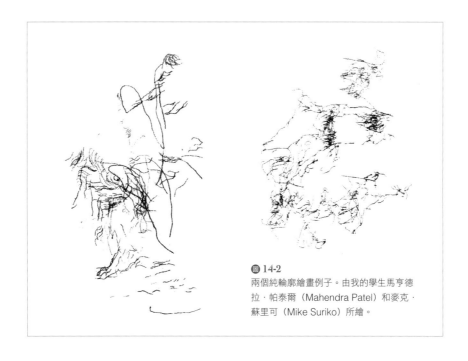

圖 14-2
兩個純輪廓繪畫例子。由我的學生馬亨德拉‧帕泰爾（Mahendra Patel）和麥克‧蘇里可（Mike Suriko）所繪。

首先，純輪廓畫能使經常將形狀的細節——手指、手指甲、皺紋——抽象化的 L 模式罷工。L 模式會說：「我知道了，那是一條皺紋。為什麼要一直看著它呢？我已經說出它的名字了。它們全部都是皺紋。我已經畫下記號了，那是我一貫用來表示皺紋的記號，在這裡！它們長得都一樣；我們只要畫一些這類線條，事情就結束了。讓我們進行下一步吧……這實在是太無趣了。」諸如此類。

　　其次，純輪廓畫能改變 R 模式慣用的操作方法。也許在「一般的」分工中，R 模式將整隻手視為主要的感知目標，L 模式則將細節抽象化。但是刻意將 R 模式的注意力聚集在細節上（一條皺紋或一片指甲），或許能強迫 R 模式將細節看作**整體結構**，但同時仍保有它對於細節和整體結構**關聯性**的感知。

　　顯然地，R 模式能夠繼續往深處、甚至更深處挖掘，看見細節裡的細節裡的細節，就像中國傳統的多寶格，一個套著一個，卻仍然保有整體外型和組成元素之間的複雜關係。有了這種必要的心智狀態，才能畫出察覺到的形體，因此在某方面說來，純輪廓畫也許能夠對兩種模式產生衝擊作用，讓兩種認知模式了解，某件與從前不同的狀況正在發生，也或許因此造成許多學生在做這個練習時的焦慮感。

　　簡而言之，在純輪廓畫設定出的環境裡，R 模式並不和 L 模式分享視覺訊息解讀的任務，而是專注在整體，所有的細節和結構彼此關聯。這些組成整幅畫面的關係不可思議地複雜（請回想第 65 頁，蒙德里安的《菊花》），遠遠不是 L 模式有能力或有興趣面對的。但是這種見樹又見林的整體感知能夠為視覺提供的完整性，正是藝術和創造力的基石——阿奎納所說的「完整」（參見第 134 頁）——要產出美麗的圖畫或優雅的問題解決之道，需要滿足三項美的要件，完整是其中的第一項。

　　總結來說，純輪廓畫的效果之一，是（盡可能）從**關聯性**的角度，而不是一般線性次序的角度來體會感知，這種感知是完全不受語文概念影響的；之二，是創造一幅畫，記錄這樣的經驗。在你的純輪廓畫中，正如比擬畫一樣，你將感知到的想法視覺化了。

在下一個練習裡，我們要使用純輪廓繪畫的技巧，進一步定義問題的邊緣，用問題和實際物件之間的隱喻／比擬關係，使心智達到飽和。

你將這麼做 ─────

在開始之前，請先讀完所有的指示：

1. 手邊隨機準備幾樣物件：葉子、捏皺的玻璃紙或鋁箔紙、貝殼、鉛筆、花朵、木片，或者照著阿道斯・赫胥黎（Aldous Huxley）的建議，觀察身上衣物的皺摺。任何物件都可以，越複雜的越好（一本主題是物件的攝影集也很好；最好是像 14-3 裡的複雜自然形體）。

◉ 14-3 育雛海葵 Epiactis prolifera
尤金・柯茲洛夫（Eugene Kozloff）攝影，1973。
出自《太平洋北部沿岸濱海生物》（*Seashore Life ofthe Northern Pacific Coast*），1973。

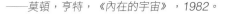

✱ 「許多年前，完形心理學家沃夫岡・柯勒以頗有興味的手法，示範一般人將完全不同的經驗以隱喻／比擬方式做連結：他要受試者將兩個完全無意義的字「馬魯瑪」（maluma）和「突卡提」（tuckatee）與抽象圖形（如下）連在一起。屢試不爽，柯勒的受試者全都將馬魯瑪與 A 連結，而將突卡提與 B 連結。

 ──莫頓，亨特，《內在的宇宙》，1982。

A B

✱ 英國作家及哲學家阿道斯，赫胥黎在 1954 年的著作《知覺之門》（*The Doors of Perception*）裡描述南美仙人掌毒鹼（mescalin，編註：一種致幻毒品）對他感知日常事物的影響──例如他的灰色絨褲。他眼中的皺摺是「活生生的象形文字，以奇妙的表達方式，表現出純粹的存在，那令人無法捉摸的神祕……我的灰絨褲上的皺摺充滿『存在意義』。」

2. 將畫紙貼在你的桌子上。

3. 計時器設定 10 分鐘。確定你不會被干擾。如果有必要，鎖上房門！

4. 將你的手和準備畫畫用的鉛筆放在紙上，頭轉向另外一個方向，好讓自己看不見圖。

5. 回想你的問題比擬畫。用你腦海裡的眼睛看那幅畫。然後回想姿態繪畫作品，同樣用腦海裡的眼睛看。一張看完再看下一張，同時重新檢視問題。心智可以運作得很快，彷彿一閃而過。

6. 接著，專注在問題的某一個面向上，也許有某個東西吸引了你腦海中那雙眼睛的注意力，或許它有些令你困惑或感興趣。

7. 選擇一個物件（事實上，任何物件都行；因為 R 模式對於發現比擬的相似性極有彈性，也很敏銳）。告訴你自己：「我想解決的問題（或問題的某個細節）和這個物件有何相似之處？」要有耐性──讓你的（右邊）大腦把玩這個念頭。試著將問題和物件視為彼此連結的，物件就是問題的隱喻（●14-4 雖然看似有些玩笑意味，卻可以示範給你看這種隱喻／比擬關係）。專注在使你困惑的細節上，同時也專注在眼前的真實物件上。

 接著，將你的注意力放在實際物件的某個細節上。專注在那個細節的邊緣──花瓣或貝殼紋路的邊緣，或是你正在凝視的物件上某個部分。

8. 開始畫。同樣地，不要看你的圖，讓你的視線和鉛筆用同樣緩慢的速度移動，記錄一切。同時，讓的腦子完全專注在困擾你的問題細節：別讓自己胡思亂想。在作畫的過程中，跟上任何你發現的線索和連結。你的目標是連最細微的洞見都要抓住，抓住你察覺到的那絲與眾不同的細節。一直畫到計時器響起。

 你會注意到，剛開始看似什麼也沒發生，L 模式會抗議，用邏輯爭辯：「太耗時了，浪費時間，真荒謬」諸如此類的批評。忽視這些抗議的聲音，繼續畫。我們並不希望得到很重大的洞見，因為當你的感知被拼湊成形之後，重大洞見會在後面的醞釀階段和啟發階段發生；我們想得到的是些許進度，一點小小的收穫，為這個困惑的細節和整個問題建立新的關係。當你的手在忙的時候，你會發現心智也會將細節當成整體結構來認知，進而和整個問題、完整的概念建立關聯性。

現在開始畫吧。

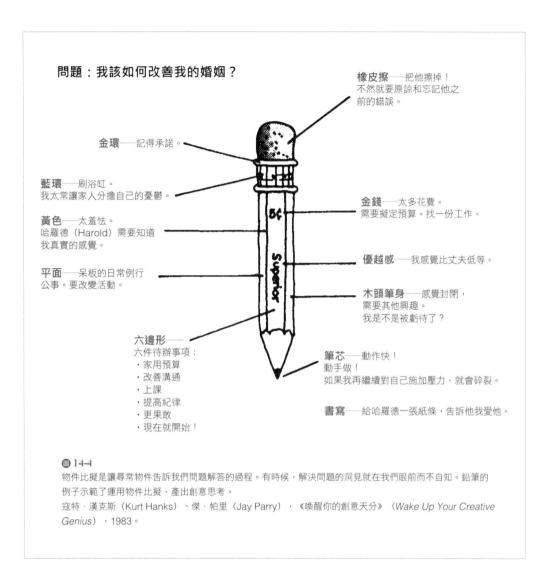

問題：我該如何改善我的婚姻？

橡皮擦──把他擦掉！
不然就要原諒和忘記他之前的錯誤。

金環──記得承諾。

藍環──刷浴缸。
我太常讓家人分擔自己的憂鬱。

金錢──太多花費。
需要擬定預算。找一份工作。

黃色──太羞怯。
哈羅德（Harold）需要知道
我真實的感覺。

優越感──我感覺比丈夫低等。

平面──呆板的日常例行
公事。要改變活動。

木頭筆身──感覺封閉，
需要其他興趣。
我是不是被虐待了？

六邊形──
六件待辦事項：
・家用預算
・改善溝通
・上課
・提高紀律
・更果敢
・現在就開始！

筆芯──動作快！
動手做！
如果我再繼續對自己施加壓力，就會碎裂。

書寫──給哈羅德一張紙條，告訴他我愛他。

📖 14-4
物件比擬是讓尋常物件告訴我們問題解答的過程。有時候，解決問題的洞見就在我們眼前而不自知。鉛筆的
例子示範了運用物件比擬，產出創意思考。
寇特・漢克斯（Kurt Hanks）、傑・帕里（Jay Parry），《喚醒你的創意天分》（Wake Up Your Creative
Genius），1983。

★　「尋找不同物件或點子之間的相似點時，隱喻／比擬式思考能為想法另闢蹊徑，進而打開通往創
意問題解決法的道路。
如果看似不同的物件在某方面其實有其相似性，也許它們在其他方面也有相似之處；這就是比擬
的意義。我們追求想法，而發現新意義、新的理解，以及很常見的：舊問題的新解決方法。」
──莫頓・亨特，《內在的宇宙》，1982。

畫完後，轉過頭看你的畫。你會再一次看見既奇怪又美麗，充滿精細筆畫的純輪廓畫。當然，對他人來說，經過純輪廓畫的特殊描繪過程，畫中的物件也許難以辨認——但是物件雖然不在視野之中，卻在心裡面！這幅畫有很特殊的價值，因為它是一個視覺連結、一個隱喻、某種護身符，象徵你對問題邊緣的洞見。要將這個洞見印在記憶中，就在畫的下方用一個標題或一段敘述寫下任何你想到的洞見，以及畫中的物件名稱。

圖 14-5
一則商業管理的隱喻。
這個「星艦迷航記」的管理原則，是由瓦伊諾·W·蘇奧賈南（Waino W. Suojanen）在 1983 年《管理與人類心智》（*Management and the Human Mind*）一書中提出的。

比如說「梧桐葉：我現在看到……」，或「我現在了解到，我必須更深入地看……」，諸如此類。在一幅畫上，你也許會想寫下好幾則紀錄。

　　下一步，凝視你寫上文字紀錄的畫，把畫記在腦中。看向別處或閉上眼睛，在腦海中喚出這幅畫。如果你發現有任何細節顯得模糊，就再看一次畫，重複這個過程。記得，在準備階段裡，我們的目標是儲存圖像的視覺紀錄以及文字，以便在醞釀階段使用。

15 從預設立場的另一面作畫 ■■■■■■
Drawing on the Other Side of Our Assumptions

教導人們畫畫的時候，最困難的事情就是說服他們物件並不是唯一重要的——包圍物件的空間至少也具有相同重要性。事實上，藝術領域中有一句話：「如果你能夠解決負空間，你就能解決整個繪畫（或彩繪、雕塑）」。「解決」意指彩繪、繪畫或雕塑成為一個整體，是整合後的圖像。也許你很難了解**空間整合物件**（spaces unify the objects）的概念。換個更好的方式說，就是空間和物件結合起來，形成一幅統整的畫面。

將空間視為形狀

　　對負空間的感知是整體繪畫技巧的第二項基本元素。當你在準備過程中拓展你的研究時，你會將這個第二技巧與第一技巧整合起來。第一技巧就是在顛倒畫、姿態畫、純輪廓畫裡使用到的感知邊緣的能力。在這些練習裡，你主要是藉由勾描邊緣，看見並畫出物件及人物形狀。這一章裡的練習，則是用邊緣畫出空間的形狀。你會記起來，在藝術領域裡，當兩個東西相會時，其間的空間就形成邊緣：也就是一條勾勒出**共享邊緣**的線。

圖 15-1
椅子的負空間畫，學生約翰·馬特歐（John Mato）繪。

✱　看到問題的負空間：

　　「一個非常好的例子就是，夏洛克·福爾摩斯説：『你注意到那條狗在夜裡的叫聲嗎？』華生説：『我沒聽見狗叫。』福爾摩斯説：『正是。狗沒叫這件事才值得注意。』」

　　　　　　　　　　　　——喬納森·米勒（Jonathan Miller），《心智狀態》（States of Mind），1983。

感知負空間時，你的注意力會從物件和人物（用藝術語彙來說，就是「正形狀」〔positive shape〕）轉移到位於其間的邊緣（用藝術語彙來說，就是負空間）。請注意，藝術詞彙裡的「負」，並沒有任何不好的意思；它指的只是那些一般來說無法命名的區域——比如說，樓梯扶手欄杆之間的區域。在繪畫中，這些空間很重要，你之後就會看到。

在英文裡，負空間通常是複數——因為在畫裡，空間通常是由物件的邊緣，或圖畫的邊界包圍起來的。如果以單數來稱呼負空間，「空間」（space）這個詞看起來便會像是一個沒有邊緣的三維空間，通常被認為是無邊無際的，無法直接以圖畫畫出來（雖然弔詭的是，藝術家能藉由掌握有邊緣的空間，以推論的方式描繪出沒有邊緣的空間）。

<div style="writing-mode: vertical-rl;">並非空無，而是充滿無物</div>

「無物」（nothing）的概念與我們西方文化相衝突，也和 L 模式偏好可以被命名分類的「實際物體」相左。有趣的是，虛無空間的概念深深浸潤著東方文化。在陶友白（Witter Bynner）著作《老子的生命之道》（*The Way of Life According to Lao Tzu presents*）中一則引自道家思想的韻文，便表現了這個概念：

「三十輻，共一轂，當其無，有車之用。埏埴以為器，當其無，有器之用。鑿戶牖以為室，當其無，有室之用。故有之以為利，無之以為用。」

更甚者，東方思想家願意讓虛無的面貌模糊不清以及無所知，認為它可以是無從命名或不須闡釋的。空無或無物能夠保持它的狀態，就如史丹佛大學商學研究所管理學教授理查・坦納・帕斯卡爾（Richard Tanner Pascale）在本頁下方的說法。

✱ 「模稜兩可或許被視為圍繞住某些事件的一種未知的遮蔽物。日本人以『間』（Ma）字形容這個狀態，在英文裡並沒有對應的翻譯。這個字很有價值，因為它給予事物不可知的面向一個明確的位置。在英文裡，我們會說椅子和桌子間的空間是空的；日本人不說那個空間是空無的，而是『充滿無物』（full of nothing）。雖然這個說法聽來有趣，卻直指核心。西方人提到未知的事物時，往往以已知的事物為參考（比如椅子和桌子間的空間），但是東方語言裡卻清楚地給未知事物該有的地位。」
——理查・坦納・帕斯卡爾，《禪以及管理的藝術》，（*Zen and the Art of Management*），1978。

在帕斯卡爾的文章裡，他敘述日本主管在商業問題中幾種操作「空無」（empty）空間的方法，正好和美式商業模式著重於物件導向，或說「標的化」（objectives）的手法相反。比如說，假使計畫要合併兩個部門，美國主管通常會採取「發布公告」的做法，將新的狀況具體化，並且加以命名。然後他們會透過具體的方式，處理任何直接受影響的員工可能會有的焦慮和困難之處。

在類似的情況下，日本主管通常會靜靜地轉化到狀況的「負空間」，非正式地融合某些程序，增加兩個部門的訊息流通，在受影響的員工習慣新的布局前，讓情況維持在模稜兩可的狀態。只有在他們完全習慣改變之後，主管才做出正式的宣布——也就是 L 模式裡的命名行為。

或者，在面對生產的問題時，日本主管會以和美國主管不同的視角看問題。日本人比較傾向先專注在圍繞問題的空間上：要解決的困難背景，而非美國式的直接瞄準：「界定問題」、「界定目標」、「做決定」。

除此之外，帕斯卡爾還指出在西方，我們選擇「表現突出」的領導人，但是東方文化選擇「能融入」的領導人，而非「特出」。對東方思想來說，「居中空間」（space between）的整合功能比站在鎂光燈下還有價值。由於這種看法廣為領袖和群眾認同，提高組織整體性這件事，遠比表現特出贏得讚譽還來得重要。

帕斯卡爾認為，西方科技和商業法則極為成功，具有很高的生產力。但是他仍然建議，東方觀點提供了新的視角，「賦予人類需求獨特的人類價值」。不過要注意的是，他反對直接融合東西兩種想法（你可以想像 L 模式說：「好！我明白了！首先，我們做一點那個——你怎麼稱呼它來著？喔，對！負空間……好。這樣就成了。現在，我剛剛說到哪

★ 「在美式管理學中，領導者被視為面對困難時，唯一有能力做決定性行動的人……但是日本人甚至連一個與西方語言中的『做決策』對應的詞彙都沒有。
這個語言上的特點反映出更深層的意義，顯示當我們無法完美掌握情況時，日本文化認可舉棋不定的態度。在面對困難的交易時，日本人做『選擇』，而西方人喜歡認為自己是『做決定』。」
——理查·坦納·帕斯卡爾，《禪以及管理的藝術》，1978。

了？」）。因為帕斯卡爾擔心若直接結合西方式假設，東方式商業手法也許只會變成表面化的技巧。

帕斯卡爾以一段建議為文章作結：「我認為，如果從我們西方預設立場的另一面看，重要的管理問題也許會比較容易了解。無疑地，要開放地接受兩種觀點，個人就必須有非常高程度的自我成長，才能知道何時運用哪一種觀點，也才能學習觀點所需的技巧。」

兩種觀點的開放心態

這正是我們的目標：無論創意探索的領域為何，都能開放地接受兩種觀點，然後至少在某些細微處，用開放的心態從兩方面看我們的假設。學習理解和處理負空間是一項有趣的練習，遠比光談論它更有意思。我相信它能幫助我們用更接近東方角度的觀點看事物。另外也同樣重要的是，它能為事物帶來新的面貌，同時確保創意過程的準備階段中，視覺圖像具有一致性。

要體會負空間在創意思考中的力量，試著做下面這個簡短的練習。

圖 15-2
一個物體的兩種看法：
1. 看見物體。
2. 看見和物體**共用邊緣**的空間。

在開始之前，請先讀完所有的指示：

1. 將畫紙用膠帶固定——任何一張可以練習的紙，廢紙也可以，拿一枝鉛筆準備開始畫。這個練習和純輪廓繪畫相反，你會看見筆下的畫，所以可以不時檢查一下進度如何。圖 15-3 是作畫時的參考姿勢。

圖 15-3

2. 將你的左手舉起來放在面前（若你是左撇子，就舉右手）。閉上一隻眼睛，不同於用望眼鏡的雙眼視覺；用單眼看你的手（閉上一隻眼能夠產生「扁平化」，或是二維空間的視覺，物體邊緣會很清晰，而不是模糊的。許多畫家在畫畫時都會閉上一隻眼睛，這樣有助於將三維空間轉化到扁平的二維空間畫紙上）。要比較兩者的不同，你可以先閉上一隻眼睛看你的手，然後用兩隻眼睛，最後再用一隻眼睛。

3. 下一步，擺出手勢，使手勢中有至少一個封閉空間——如果可能的話最好不只有一個。圖 15-4 是可能的手勢參考。

4. 將你的視線專注在其中一個空間裡；一直凝視直到該空間以一個形狀跳入視覺焦點。這種**以形狀跳進焦點**的過程需要花點時間，我還不知道是為什麼。也許是因為在短時間之內，L 模式還在說：「眼前什麼也沒有，你為什麼還瞪著看？我可不想跟空無打交道。空無對我來說毫無意義！

我最在行的是實際存在的東西——有名字的東西！如果你堅持做……這種蠢事，我就要……閃了。」

太好了！它又被騙了！現在，讓我們仔細看看。

5. 將你的手穩定地擺出你選好的姿勢。當看著你的手時，盡量讓你的頭也保持穩定的姿勢。這樣做是為了確保你只會看到一個姿勢，也只用一個姿勢畫畫。

圖 15-4
我問畫家馬克·衛斯利（Mark Wethli）：「當你想看見負空間時，能夠一眼馬上看見嗎？」
衛斯利說：「在空間變成形狀跳進我的注意力之前，是需要一點時間。但這段時間已經越來越短了。」
摘自我和衛斯利的對話，1981 年 8 月，加州長灘市。

之前提過蒙德里安的畫作《菊花》（第 65 頁），假如花朵的角度有些微改變，畫家眼中見到的邊緣就會完全不同。同樣地，如果蒙德里安改變了他的頭部位置（連帶改變了他眼睛的位置），就會從一個新的視角看菊花，產生新的邊緣。

在人體素描課程裡的進階學生，會因為模特兒稍稍移動而感到喪氣；一位學生抱怨模特兒「呼吸動作太大了」。我們其他人（甚至包括模特兒）都覺得這個說法很好笑，但這也點出了作畫的時候，手必須放在同樣的位置。如果手的位置改變，邊緣（和空間）就會改變，為這幅畫帶來問題。

6. 現在看你的手，專注在你選定的封閉空間上，然後開始在紙上畫出那個封閉形狀的邊緣——只要畫那個形狀就好了，畫得盡可能與眼中看到的形狀相符。用純輪廓畫裡學到的慢速繪畫技巧，記錄下越多負空間邊緣的細節越好，偶爾看看畫出來的圖，檢查比例和線條走向（為了區分這種密切注視的輪廓描繪和「純／盲」輪廓畫，我將這種描繪法稱為「變化式」〔Modified〕輪廓繪畫）。

7. 不要改變眼睛凝視的焦點，忘記你的手！將注意力保持在負空間上。試著別想自己在做什麼，也別和自己講話。

別替那塊空間命名！不要告訴你自己：「它看起來像隻鴨子（或一條魚，或隨便什麼）。」試著轉換成另一種心智狀態，能接受空間不需要名字，也能接受空間不需要被分類、分析、個性化、剖析。讓形狀做它自己，讓它有自己獨特的長度、寬度之間的關係和複雜性。無論它是什麼，它就是你眼中所見，筆下所畫的主題。你要使自己的畫**符合**空間的形狀。

8. 如果你看到另一個封閉的空間，就也連它一起畫出來，畫出它和第一個空間的正確關係。如 15-5 所示。畫出你見到的所有空間之後，停筆。讓你的手休息，但是要記得原來的姿勢（你的手擺放的方式），假如你想再繼續，才能順利接下去畫。

現在開始畫吧。

圖 15-5

　　畫完之後，看著你的畫。你會看到一個或多個形狀怪異的空間「碎片」，那些你原本認為空無的形狀，現在開始看起來「充滿無物」（full of nothing）。你可以用鉛筆替那些形狀填色，如果這樣做能幫助你看出來它們是真實存在著的話。

下一個步驟，是看見負空間和畫中形狀的共用邊緣。將你的雙眼專注在你的畫作上。用你腦海裡的眼睛，在你畫出來的負空間／形狀的周圍或中間，創造出你的手指和拇指，或是拇指外的其他手指。如果你的腦海裡不太看得見那些手指，就將你的手擺回原來的姿勢，然後再次看著你的畫，直到你能將手指視覺化（見 15-6）。當你發現能在腦海裡「看見」手指時，請留意那種驚喜的感覺，雖然你根本沒有畫下它們。也請你留意，腦海裡的手指看起來「畫得有多好」。

圖 15-6
試著看見**沒被畫出來的**（手指和拇指）邊緣。

此時，我們面對了另一個我之前提過的弔詭：畫出你不知道的，比畫出你知道的還容易。在這個例子裡，空間的邊緣線變成手指和拇指的邊緣線。其實它是同一條線。但是因為你對空間一無所知，你就能夠用全新的眼光看這塊空間，進而畫出眼中所見的形狀。你已經對自己的手、手指、拇指太清楚了。但是你的腦子對空間還是保持開放無礙的態度。畫出負空間和手的共用邊緣，你也在毫不知情的情況下畫出了手。你在沒刻意畫手指的情況下正確地畫出了手指！

這就是負空間的主要用途：讓畫畫變得簡單。不是嗎？那些形狀看起來是不是很簡單？如果你也這麼覺得，那是因為你眼裡只看見空間，腦子裡並沒在苦苦思索手和手指看起來「應該」是什麼樣子——你已經體會了繪畫小小的神奇之處。

★　「有時候，只畫出空間，剩下的讓物體自己看著辦，確實比較容易。」
　　　　　　　　　　　　　　　　　　——亞瑟·L·格普蒂爾，《自學手繪》，1933。

你將這麼做

再做另外一個簡短的預備練習。同樣地，在開始之前，請先讀完所有的指示：

1. 用膠帶固定另一張紙。

2. 聚攏手指，指尖朝向你的眼睛，讓你自己幾乎看不到指甲尖。閉上一隻眼睛，專注在其中一片指甲上。同樣地，靜待一陣子，等形狀跳進你的注意力裡（我知道，這是一個很容易被命名的「正形狀」，但是要記得，R 模式就是不照 L 模式的規矩走！**任何形狀都能被想像成負空間**，進而被當成負空間運用，只要大腦願意）。

你現在能清楚地看出來，眼前專注的這個形狀並不是指甲形狀呢！它就是它自己的形狀。你的任務就是畫出眼睛看見的形狀，而不是畫出它「應該是」的形狀。

啊！現在大腦要反抗了。既然它不是「正確的形狀」，我又怎麼能叫它指甲呢？別想太多！不要用它正常的名字稱呼它。只要畫出你看到的——充滿無物的形狀。

3. 接下來，將你的視線轉往手指上方的負空間。畫出那個形狀。看看指尖下面，找到一個能讓你專注的形狀。那個形狀會是手的一部分，但我們仍然能將它稱為負空間／形狀。畫出那個形狀。如果你想，也可以一個接一個地畫出負空間／形狀，或者在任何時候停筆。請參考 🔲 15-7。

現在開始畫吧。

🔲 **15-7**
用**形狀**作為負空間。

專注在：

a. 上方的空間　　　c. 其他形狀
b. 下方的空間　　　d. 中間的空間

畫完之後，看著自己的畫。你會注意到，只要簡單地轉換心態，就能隨心所欲看見空間中尖端朝向你的手指，或是一組負空間。

這是負空間的第二個功能：讓你掌控空間。在你剛剛做完的練習裡，你畫出透視前縮過的手指，也就是手在空間裡的三維立體視角。透視前縮法並不容易畫，因為你必須正視矛盾：我畫在紙上的奇怪形狀，如何能同時是我所知道的手指？再一次，藉由畫出「容易的」負空間／形狀，你也畫出了「困難的」手部姿勢。

組
合
在
一
起
︰
空
間
和
形
狀

在下一個練習裡，你會畫一幅「真正的」畫，用繪畫元素中的兩個構成技巧：感知邊緣和空間，完整畫出你自己的手。你也會開始體會到第三項技巧——感知關係和比例。

畫這張畫的主要目的，是讓你觀察自己在體驗每個練習所需的大腦模式時有何反應。試著留意越多細節越好，不要讓你自己的觀察干涉圖畫。如果你的大腦開始胡思亂想，就觀察你正在做的這件事，把自己拉回畫中。察覺任何不自在或不安感。同時察覺愉悅的、滿足的、樂在其中的感覺。如果可能的話，也觀察你專注的感覺。如果中途發生任何打斷你或使你分心的狀況，也觀察你的反應。所有的觀察都能訓練你的腦子，依畫畫所需，隨心所欲地轉換大腦模式。當然，你又一次騙過 L 模式，使它自動讓出「看見」實際事物的任務。因此，R 模式會接手理解原本會被錯過的訊息，將這些在準備階段不可或缺的視覺訊息呈現給大腦。

你將這麼做
在開始之前，請先讀完所有的指示：

1. 確保你有整整半個小時不會被打擾的時間（可能的話，甚至更久）。不

★ 「亨利五世於阿金庫爾戰役（the battle of Agincourt）之前對薩立斯伯雷伯爵（Lord Salisbury）說：「一旦下定決心，萬事俱備。」
　　　　　　　　　　　　　　——威廉‧莎士比亞，《亨利五世》（*Henry V*），第四場第三幕。

要用計時器，你需要多少時間畫完，就用多少時間。畫這幅畫最好的情況是沒有時間壓力，甚至根本感覺不到時間流逝。

2. 你會需要兩張紙——一般的書寫用紙就行了——以及一枝筆。用一般寫字用的 HB 鉛筆就行，或者你也可能會想用筆芯較軟的繪畫用 2H 鉛筆。

● 15-8

手邊放一塊橡皮擦備用。

3. 在兩張紙上畫出框線，徒手畫或用尺輔助都可以。如同● 15-8 所示，兩個版面的尺寸應該要一樣。你當「模特兒」的那隻手放在一張紙上，在另一張紙上將手畫出來。● 15-9 和● 15-10 示範的是作畫的狀況。找到舒服的姿勢之後，將兩張紙用膠帶貼在桌面上，好確保它們不會移動，讓你分心。

4. 將你作為「模特兒」的手擺出有趣的姿勢，最好具備前縮透視的樣態（手指或手腕朝向你），還有有趣的負空間（要記得，你必須穩定地維持這個姿勢，所以一定要是個舒服的姿勢）。

5. 花一點時間觀察你的手創造出的負空間，雙眼短暫地專注在其中一個負

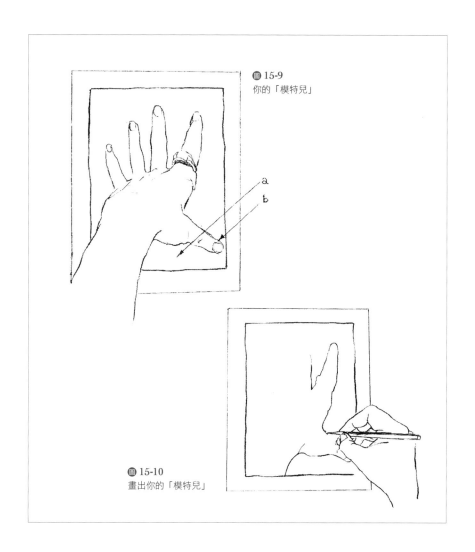

a
b

空間上。這個過程會幫助你轉換到 R 模式的感知。

6. 觀察你的「模特兒」手所在的版面框線，作為檢查角度的依據。你可以
 告訴自己：「我的手部邊緣線條與版面的垂直線之間，夾角是幾度？」
 或是相反的，你可以看著負空間（■ 15-9 裡的「a」）問自己：「位於
 手部周圍和邊框之間的空間是什麼形狀？」你會注意到，因為有了版面
 框線限制住「模特兒」手，圍繞著手指的負空間變得比較容易看出來了。

 此外，你還可以開始檢查比例。比如說問你自己：「和手指的寬度比起來，

這隻手指的長度如何？」或「和拇指尖端的寬度相較，拇指跟有多寬？」

7. 請注意，任何形狀都能被視為負空間。比如說，在 ◉15-14 裡標示為「d」的形狀是手的一部分，但是假如大腦將其視為負空間／形狀，將會更容易去觀看。由於那個形狀和其他手指及拇指共用一條邊緣，你遲早會不經意地畫出那一部分的手指和拇指，到時候看起來和畫起來都會很容易了。

另一個例子：若將指甲周圍的形狀（◉15-14 的「a」和「b」）視為負空間，會比指甲本身提供更好的訊息。為什麼？因為「指甲」的概念太強烈了，而且就像你之前看到的，當不尋常的角度改變了我們已知的形狀，觀看和畫出這些形狀就會更加困難。由於指甲周圍的形狀和指甲本身共用邊緣線，只要你畫出圍繞指甲的形狀，就能順勢畫出指甲本身——而且畫得很正確！

◉ 15-11
學生馬克·葛雷（Mark Gray）畫的變化式輪廓畫

◉ 15.12
學生拉切斯（Rachez）畫的變化式輪廓畫

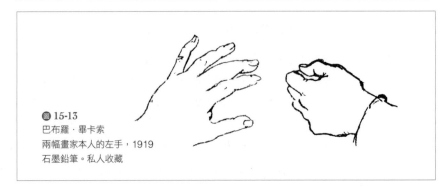

◉ 15-13
巴布羅·畢卡索
兩幅畫家本人的左手，1919
石墨鉛筆。私人收藏

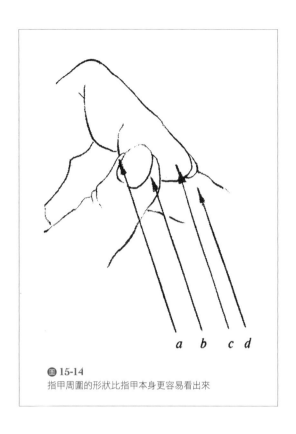

a b c d

圖 15-14
指甲周圍的形狀比指甲本身更容易看出來

事實上，如果你在畫的過程中遇到任何難以描繪的部分，就立刻將焦點轉向與其相鄰、可以被視為負空間的形狀。這是能讓繪畫變得有趣簡單的神奇關鍵點。

8. 讓你的大腦作好準備，找到那些能讓拼圖完整的「拼圖」碎片，讓每一塊碎片扮演好自己的任務，依靠彼此之間緊密的關聯性將拼圖拼出來。你的工作就是觀察這些關係，忠實地記錄下來，不要問它們為何是這個樣子。假如你看見了什麼，就相信什麼。

9. 從這條邊緣到那條邊緣，這塊空間到那塊空間，在你將每個部分拼湊起來的過程中，試著清楚地看見每個部分的關聯性。不同部分連結起來後，你會發現它們「很合理」。兩條線會如你期待地合為一體，兩塊形狀會依你原本就知道的拼在一塊。這些都是讓你感到快樂的「小驚喜」，也是繪畫令人愉悅之處。

10. 如果某一條線或某個形狀「畫錯了」，別慌張。回頭檢查一個或兩個已經畫好的形狀、空間或邊緣，找出原因。尋找和「外物」的實際狀況不符的形狀、角度或比例。改正任何感知錯誤的形狀之後，繼續往下畫。記得，畫作本身有自己的邏輯、自己的啟發能力。畫畫並不神祕，畫中的關聯性都是很合理的——美麗、優雅，具有美感上的邏輯和合理性。這些特點彼此融合在一起。

11. 最後，相信你眼中所見到的。記得，所有你需要的訊息都在那裡，就在你的眼前。

這是變化式輪廓繪畫，藉由畫出形狀和空間的邊緣來完成。因此線條是慢慢畫出來的，你會盡可能記錄下沿著邊緣線發生的視覺訊息細節——最理想的狀況是所有的細節。慢慢畫，你會打從心裡享受繪畫的過程。

現在開始畫吧。

畫完之後，花點時間欣賞你的畫，欣賞它的全然性和協調性，以及來自於你自身感知能力誠心觀察的結果。

<div style="writing-mode: vertical-rl;">用創意思考檢視負空間</div>

現在盡量重新回想，你在作畫過程中，心智狀態改變的所有細節。你是否沒有意識到時間的流逝？是否有意識地在正形狀和負空間之間來回轉換？你是否能回想自己原本用一種方式看物體，但有意識地轉換自己的感知模式，使自己用新的方式看同一件物體？你是否體驗到剛開始並不自覺，但是突然以清楚的感知跳進注意力裡的某個細節？是否也體驗到，繪畫開始變得像非常有趣的拼圖遊戲，而你能夠正確地將每一片拼圖碎片以「正確的關聯性」結合？你是否也體驗到，當某個細節「看起來畫得很正確」時，那種小小的喜悅？

我相信，這些問題也正是創意思考的問題。當然，畫出負空間的重

★ 此時拿出你的「指導前」手部畫作（受指導前畫作的第三幅），和你剛完成的這一幅作比較。你也許會看見，當初畫指導前畫作時，忽略了多少能感知到的訊息。

點是體驗「不同的」感知模式和心智轉換，讓你知道改變之處在哪，它們帶給你什麼感覺。我真心相信，要是已經學會看見圖畫中的負空間，就不可能再回到以前的感知方法。即使是最短的練習，也能以細微但重要的方式永遠地改變你的大腦模式。一旦體驗過了，負空間的感知就能用在啟發式思考上。讓我們試試。

讓我們將注意力轉向探索的問題

　　在下一個練習裡，你要先拿出一幅之前完成的，和狀況或問題有關的比擬畫。如果你的畫並非關注於某個特定問題，那麼就將它們視為創意探索的個別領域。現在，先看你的問題比擬畫，專注在其中被線條或形狀封閉起來，可以當作空無一物的區域。將你的注意力放在這些空間裡。為了讓它們在你的腦中清晰地呈現，你甚至可能會想要重畫問題比擬畫，這次只畫出圍繞在問題四周的空間形狀。或者你也許偏好用相片底片的方式視覺化問題比擬畫，將原畫的正負區域調換。然後，用位於你眼前或在你腦海裡視覺化的「正」「負」比擬畫，將你的思緒集中在畫的負空間上。將它們看作充滿訊息，比正形狀更容易看見及解讀的空間。一旦你的思緒專注之後，就可以開始問一些問題：

　　問題一：在這幅問題比擬畫裡，負空間和正形狀之間的比例關係是什麼？它們在畫框裡緊密結合，形成一致的全然整體；整幅畫框都被「占滿了」。其中有多少是被問題占滿，又有多少是被空間占滿？（我知道在畫問題比擬的時候，你並未刻意在「問題」周圍留出空間。但是在被邊框限制住的區域裡畫出問題，你便潛意識地描繪出負空間。作為繪畫視覺語言的一部分，它們現在已能被你用解讀問題本身的方法「解讀」了。譬如，你可能將「問題」畫得很大，留下周邊很小的區域。這個現象的「解讀」結果很有可能告訴你，問題離你很近、占據了你的思考、在你的「視野」裡占有很大的空間。相反地，如果圍繞問題的負空間比「問題」的形狀還大，也許代表問題看起來還很遙遠，甚至遙不可及。）

　　問題二：畫作裡有沒有任何能做為負空間的正形狀？將那一部分的問題轉換成負空間，也許能夠讓你看清目前被扭曲得無法辨識的訊息，正如你的指甲經過前縮透視之後會改變形狀。

圖 15-15
在工作桌前的伊莉莎白·雷頓。

圖 15-16
伊莉莎白·雷頓，《中風》 (Stroke) ，1979。
在這幅充滿力量的畫作中，雷頓以負空間表現她於 1979
年受中風影響的右臉。

問題三：改變負空間之後（也同時改變了正形狀，因為兩者共用邊緣），會產生何種結果？你能不能讓負空間變大或變小？能不能將空間從畫面的一邊轉換到另外一邊，或從上方轉換到下方？若將畫作上下顛倒，你會得到何種有關空間的訊息？

問題四：是否有任何關於此次問題探索的新線索或新方向？你得到新的洞見了嗎？如果有，就像之前的畫作一樣，將你的洞見拉到語文層級，下標題或為畫作「貼上標籤」。

最後，替你的每一幅畫作拍下心靈快照，將它們儲存在記憶裡，作為視覺化的負空間圖像，加上幾個語文標籤，和之前的圖像一起在這個階段中使心智充滿訊息。隨著每一個新步驟，你都加入了將會在醞釀階段引導你的新啟示。

16 觀看不只關乎視覺 ■■ ■ ■ ■
There Is More to Seeing than Meets the Eyeball

人類花大量的腦力從不斷進入我們知覺系統的訊息中抽取意義。大腦似乎渴望得到結論、找到終點及結果——一個多半由命名和分類組成、辨認外來刺激的結果。我們每個人都渴求辨明外來訊息的那一刻，也就是「我現在知道了！」的那一刻，也是未說出口的「Eureka！」（我找到了！）的那一刻，無論進入大腦的那項資訊是重要還是瑣碎。通常，伴隨這個結果而來的是某種程度的放鬆，程度多寡取決於辨明的結果有多重要。

也許一部分出於這種對於辨明事件和物體永無止境的需要，人類的感知並不是我們所假設的「讓我看一下那些訊息是什麼就好了」的接收方式。進入視網膜的視覺化訊息並不見得就是我們「看到」的。對感知的研究結論正好相反：「我們的大腦在闡明事實前就先做判斷了。」卡洛琳・M・布魯默（Carolyn M. Bloomer）在她 1976 年的著作《視覺感知原則》（*Principles of Visual Perception*）裡如此說明這種狀況：

> 「如果這個看法是對的，你的大腦其實並非用開放的態度解讀外來刺激。取而代之的是，你只能看見那些與心裡已建立的分類有關聯的事物。它作的結論不代表是對外來刺激的客觀認知，而是更確認既存於大腦裡的概念。這也代表，在感知層級上，我們的心智在它認知事實前就做了決定：我們在外來刺激發生之前就已有了結論！……結果就是，你面對現實的時候，其實已有大量先入為主的想法。」

很顯然地，這種感知的假設（布魯默的說法是「感知的偏見」）使人生變得比較簡單。如果面對每一件事都必須從頭開始思考，且對每一項外來刺激都像是第一次碰到時那樣付出全部注意力，那麼我們永遠無法熬過一天。

問題是大腦的預設結論機制無所不包，隨時準備「先下手為強」，一心想避免因

★ 「『觀看』是一種經驗……負責看的是人，而不只是眼睛……觀看這件事，並不只關乎視覺。」
——N・R・韓森（*N. R. Hanson*），《發現的模式》（*Patterns of Discovery*），1958。

「不知道」而陷入焦慮，因此幾乎不可能為了「真正地」觀看而隨心所欲地關掉這機制，即便另一種感知模式有時較適合也較有用。

我相信，這就是畫畫看起來困難的主要原因：作畫需要極大的努力，將大腦的既有機制晾在一旁。

讓我給你看幾個例子：

在我某堂課開始之前的實驗裡，我要求學生畫出教室裡掛著的美國國旗，做為該學期第一幅畫。那面國旗掛在牆上一根傾斜的旗桿上。我要學生「畫出你眼中所見的那面國旗。」學生 R‧F 的畫如圖 16-1。

圖 16-1
《國旗，編號 1》。學生 R‧F 繪，1978 年 2 月 8 日。

★ 人類學家愛德華‧T‧霍爾（Edward T. Hall）對於預設結論的說法：
「有一種潛藏的文化具有高度的固定模式——一套非口語、不能言明的行為和思想規則，控制著每件我們做的事。這種潛在的文化規則，定義了人們看世界的方式……我們大部分人要不是毫無所覺，要不就是僅僅察覺其表層現象。
我最近和一位有著非凡心智、極為聰明的朋友討論日本（的文化差異）時，了解到自己不但沒能讓他完全理解我的想法，對於我講的重要論點，甚至在他看來也全無道理可言……對他來說，要了解我就等於必須重組他自己的思考……放棄他自己智識的壓艙石，很少會有人願意冒險做出如此激進的行動。」
　　　　　　　—— 愛德華‧T‧霍爾，《生命之舞》（The Dance of Life），1983。

第一幅畫：預設的反應

　　我相信，學生Ｒ・Ｆ的第一幅畫作呈現出Ｌ模式對於這個作業作出的預設、概念式反應。他畫的國旗具有簡化以及迅速完成的跡象，顯示Ｒ・Ｆ馬上「理解到」作業的內容。「國旗？」他也許告訴自己：「好啊，我會畫『國旗』。」（這句話可以用教育心理學家的口吻來解釋：用來代表「國旗」概念的語言相關符號，是在成人之前，還在學習語言的孩童時期就發展出來的，之後再被設定進大腦。）Ｒ・Ｆ也許還繼續在內心說：「這就是了。幾條橫槓，有星星的區塊，然後是旗桿。旗桿頂端有一個箭頭。好啦，畫完了，美國國旗。」（請注意，他只畫出六條橫槓，三條紅槓和三條白槓。這一點完全符合**簡化法則**：足夠表現出概念就行，不需要更多。星星被簡化成點，旗桿簡化成直線。）

　　下一週上課時，我對學生說（許多人也畫了類似的國旗圖樣）：「請再看一次，近一點看那面國旗。我知道你們認為橫槓是直的，它們始於國旗的一端或是有星星的區塊，筆直橫越到另一端。但如果你們真的仔細看掛在牆上那面國旗的橫槓和星星，你們看見什麼？」

「簡化法則」的例子。
魯道夫・阿恩海姆，
《混亂與藝術》（Entropy and Art），
1971。

＊　「……知識對於感知物體很重要，因為大腦必須處理眼睛接收到的訊息，但是知識是被建構在內、已經被儲存起來的，絕大部分的知識並不位於知覺層級。我們無法以智力操控它，藉以影響我們的感知。這兩者幾乎可說是分開運作。」
　　──理查・Ｌ・葛瑞格里和喬納森・米勒的對話，〈視覺感知和錯覺〉（Visual Perception and Illusions），《心智狀態》，1983。

我觀察到，學生 R・F 凝視牆上的國旗許久，我看得出來，他心裡有兩種衝突的看法正在較勁：那些原本彼此平行的橫槓，為什麼看起來互相呈直角交叉？為了釐清他的困惑，R・F 必須接受這個矛盾之處，讓他的 R 模式對國旗的視覺感知掩蓋住他的第一個 L 模式反應。他極為專心地看著國旗，內心的衝突不斷掙扎。然後，我終於看見他的面部表情有了變化，「現出靈光」。

圖 16-2
《國旗，編號 2》，R・F 繪，1978 年 2 月 15 日。

他馬上開始動手畫，畫出第二幅國旗（圖 16-2）。這一幅比較接近現實中進入視網膜的國旗圖像了——眼球真正接收到了外來刺激。

第三週，我對學生說：「很好，你們已經接收到部分訊息了。現在讓我們接收更多。我了解你們知道橫槓的寬度都是一樣的——也就是從國旗一頭到另一頭，橫槓的寬度都不會改變。我也知道你們曉得每顆星星都長得一模一樣。但如果你們真的仔細看，你們究竟會看見什麼？」

R・F 再次久久地凝視國旗，和新的悖論進行角力，試著將「以為自己知道」的概念暫時放在一邊。

圖 16-3
《國旗，編號 3》，R・F 繪，1978 年 2 月 22 日。

這次的感知花了 R・F 更久的時間，對其他學生來說也一樣，因為訊息雖然顯而易見，卻也細微且難以捉摸地令人感到弔詭。但是，R・F 終於看見了，他的臉再次因為這個發現而「亮了起來」。「它們變了！」他說：「它們的寬度會改變，星星的形狀也改變了。」

雖然他這麼說，但是我看得出來他很掙扎，L 模式的預設又急忙出現挽回頹勢。他問：「怎麼會這樣呢？」然後搖搖頭，似乎想甩掉這個念頭。他接著說：「我一定看錯了。」

「不，你的觀察是正確的。」我說：「彎曲的旗面使橫槓和星星有了視覺上的改變。如果你畫出眼睛所見的變形，那麼，弔詭地，你就能忠實地畫出國旗曲折的表面。無論任何人，看見那幅畫的時候，都不會注意到橫槓的寬度改變或是星星的形狀『很好笑』，對他們來說，那些橫槓和星星看起來『很正確』，他們反而會想知道，你怎麼有辦法讓旗面看起來是『曲折的』。」R・F 安心了，畫出圖 16-3 ──當然，過程有其困難，因為大腦並不容易放棄它的預先設定。

一般人看見 R・F 的三幅畫作（圖 16-4）也許會以為他在三個星期之內「學會畫畫」。但事實完全不是那樣：R・F 是學會了「用不同的方式」**觀看**，也就是說，他「看見」了一直都在那裡，但一開始卻被排除在外的訊息，只為了要快速做決定和下結論。

圖 16-4 R・F 在三週內畫的三幅畫作

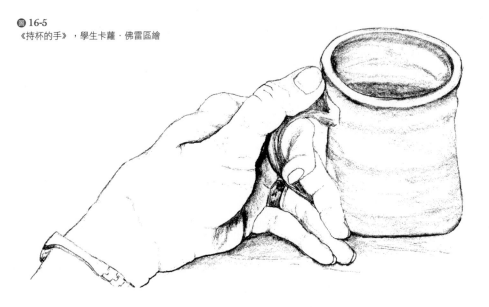

圖 16-5
《持杯的手》，學生卡蘿・佛雷區繪

概
念
的
驚
人
力
量

　　第二個例子：學生卡蘿・佛雷區（Carol Frech）繪製自己持杯的左手（圖 16-5）。

　　這門課已經開始四個星期了，卡蘿也學會觀察，畫出邊緣和負空間。藉由運用這些構成技巧，她畫出了自己的手，朝向自身的手指呈現出前縮透視的效果，可說畫得很成功。她甚至還加入一點光線邏輯（陰影），也畫得很好。因為我們還沒討論視覺的比例關係，所以畫中的拇指是一個比例，其他手指相較之下則稍微短窄了些。

　　而杯口的感知很正確，也畫得不錯。雖然她「知道」杯口是圓的，但大腦卻能「接受」調整為橢圓形的明顯改變，也許是因為概念上需要杯子有一個開口，而那個開口又必須朝上。

　　然而，當卡蘿畫杯子底部時，L 模式和 R 模式的感知發生了衝突。在感知上，這個橢圓形的弧度大致上應該類似於杯子開口的弧度（如圖 16-6）。但是卡蘿畫出的杯底呈直線，因為**杯子放在平面上**。如果她畫出了眼中所見的真實狀態，她就會畫出圓弧形的杯底曲線——感覺這個杯子將會翻倒，灑出裡面的液體。

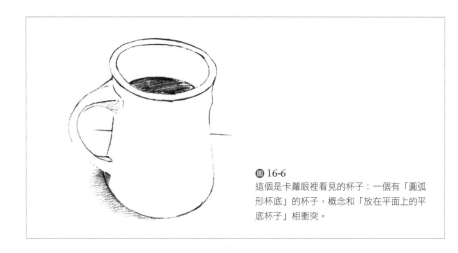

🔵 16-6
這個是卡蘿眼裡看見的杯子：一個有「圓弧形杯底」的杯子，概念和「放在平面上的平底杯子」相衝突。

　　這個平底／平面的概念非常強，可以追溯至童年時期形成的概念——甚至也許是打翻牛奶的記憶。因此，卡蘿的錯誤極為常見，就連繪畫技巧更純熟的學生也會犯。

　　我在卡蘿作畫時走過她的身旁，注意到這個問題，建議她觀察手裡的杯子，檢視杯底的形狀。剛開始，她看不出來橢圓形的曲線。我建議她看杯子下的負空間。過了一會兒，她看見了，說道：「喔，我看見了，是彎曲的。」

　　她停了一陣子，和心中的弔詭互相角力（「明明是一個平底的杯子放在平面上，底部怎麼看起來是圓的？」）她認真地花了一段時間看杯子。然後她擦掉原先畫的杯底線條，我移動腳步，想著她會改過來。當我又走回來時，卻驚訝地發現她又畫了同樣的直線。

　　卡蘿看起來很困惑。我問她怎麼了，她說：「我不知道，我想再試一次。」她又擦掉線條，再次認真地看手裡的杯子。她的臉上浮現一個我已

★　「有些朋友曾說我著迷於數學研究時，有一種特別的觀察方式。」
　　　　　　　　　　　　　　　　　　　　——賈克‧阿達馬，《數學領域的發明心理學》，1945。

經見過無數次的奇怪表情，往往發生在與弔詭概念角力中的學生臉上：雙眼會先專注在畫作上，然後是杯子，接著又回到畫作上；嘴微微張開，嘴唇緊繃，牙齒咬著下唇。她的肢體緊繃地向畫作前傾，像是試著讓她的心智保持極度鎮定。她開始畫杯底，我可以看見她的手緊緊握著鉛筆，開始發抖。她越畫，手抖得越明顯。我看著她又畫出了和以前同樣的線條。

她畫完之後向後一靠，洩了氣似地輕輕搖頭。

「你在想什麼，卡蘿？怎麼了？」

「我也不知道怎麼了，」她說：「我看得見，可是卻沒辦法叫我的手畫出正確的線條。」

我將她的畫作保留下來——這個非常好的例子，正顯示出概念凌駕感知的意外力量，證明了本頁下方感知專家理查・L・葛瑞格里的論點。這次的經驗對卡蘿來說是一次關鍵性的洞見，讓她在下次繪畫時克服了困難。

<div style="float:left">在系統裡投進
小小的干擾</div>

心理學家發展出許多的多義圖像（ambiguous images），能在大腦預先設定的系統裡丟進一點「干擾」，提供大腦兩種同樣合理的解釋。在看到這種圖像時，大腦會迅速下結論，然後發現它幾乎不可能「堅信」那個結論，因為另一個同樣令人信服的設想也迫使大腦不得不對它產生認可。

因此，我們會發現大腦不斷在兩個結論之間來回轉換，先是傾向其中一個結論，然後又傾向另一個。

✱　「我想，非常重要的一點是，我們感知的和認為的可以非常不同。」
　　「換句話說，我們可以知道自己的感知有誤，但是在許多情況之下，我們並不能糾正自己的感知。」
　　——理查・L・葛瑞格里與喬納森・米勒的對話，〈視覺感知和錯覺〉，《心智狀態》，1983。

✱　這裡使用的字眼「干擾」（glitch），指的是一種奇怪的、虛假的、出乎意料或是無關的機制或訊息，能夠擾亂原本順利融入的、預先設定的，或我們習以為常的思路。

大多數人發現自己幾乎無法控制這種轉換現象，我相信多義圖像讓我們體驗了意識層級中大腦模式必要的轉換，使我們能理解到圖像裡（或創意思考）的不同感知，就如同 R·F 的（無法改變的／能夠改變的國旗橫楨）和卡蘿·佛雷區的（平的／圓的杯底）繪畫經驗。

圖 16-7
「可轉換的花瓶」
由艾德加·魯賓於 1915 年發表，至今仍然是廣受喜愛的形狀／背景轉換圖例。我們可以看到一個花瓶或一對側臉。

讓我們試試一些多義圖像。首先是花瓶／臉孔圖像（圖 16-7），於 1915 年由艾德加·魯賓（Edgar Rubin）發表。圖中的兩個圖像具有同等地位：兩個相對的側臉，或中央的對稱瓶身。

要注意的是，雖然圖像本身的形狀不曾改變，但是當你的大腦在兩種解讀之間來回轉換時，圖像看起來卻有極大的變化。還要注意的是，這種轉換並不是隨心所欲的，甚至會違背你的意願，比如，如果你決定要看見花瓶，而不是臉孔，試著下定決心（真好玩的說法啊！）看見其中一個圖像，而不是另一個。如果你感覺自己從前曾作過這種嘗試，你的感覺沒錯；看見負空間正需要你做這種決定，而且還必須是在意識層級中做才行。但在多義圖像中，你會發現自己的大腦有它自己不屬於意識層級的想法，並且不斷轉換。這兩個形狀都一樣能夠被同時視為正形狀和負空間，如果你畫出一個感知，就等於同時畫出另一個。因此，這一類的多義圖像提供了很好的例子，示範出負空間感知如何運作，以及它身為繪畫構成技巧的重要性。一個很有趣的實驗是試著畫出花瓶／臉孔圖像，如圖 16-8 和圖 16-9 所示。

以下是個很有趣的實驗：

1. 在紙面上方和下方各畫一條水平線，作為圖像的頂部和底部。

2. 畫出一邊的側臉——右撇子就畫左邊的側臉，左撇子就畫右邊的側臉（這樣做的目的是讓你畫第二個側臉時能參照第一個側臉）。

3. 畫出另一個對稱的側臉，完成圖像。如此一來，你也在不經意之間完成了中間的對稱瓶身。

4. 在畫另一個側臉時，留意你的「心智狀態」，特別是任何你體驗到的困惑或衝突。

◉ 16-8 左撇子的畫法

◉ 16-9 右撇子的畫法

第二張：翻轉的奈克方塊

另一個可變的感知例子是翻轉的奈克方塊（Necker Cube，圖 16-10），由瑞士地質學家路易・亞伯特・奈克（Louis Albert Necker）在 1832 年發表。奈克注意到透明晶體的圖像，在空間中似乎經常以觀者無法控制的方式改變位置。當你凝視圖 16-10 時，你會看到方塊的方向會隨機式翻轉，內部變成表面，空心變成實心，近的變

◉ 16-10 翻轉的奈克方塊

成遠的，根本不受你的意志控制。此外，兩個奈克方塊也會自然而然地隨機轉換，一個跟著一個，如果你的視線集中在中央點上，兩個方塊則會同時轉換。

圖 16-11
雙重奈克方塊，請將焦點放在中間的點上。

<div style="float">第三張：鴨子／兔子的多義圖像</div>

心理學家約瑟夫・查斯特羅（Joseph Jastrow）的多義圖像（圖 16-12）繪製於 1900 年，可以同等地視為鴨子或兔子。請留意，當認知轉換到「兔子」時，你會傾向於看見整隻兔子，雖然可見的只有兔子頭。同樣地，當看見的是鴨子時，我們像是看見了整隻鴨子。要記得，線條本身很明顯地並沒改變。但是每一個看法裡的線條卻又似乎不同。我要再次請你留意，就算我們不願意，這種圖像轉換仍然會自顧自地發生。

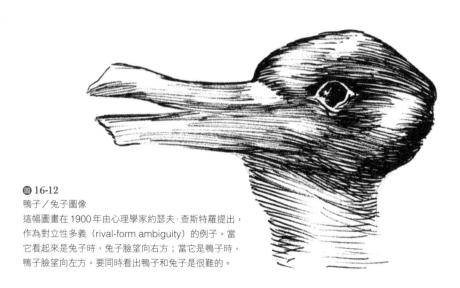

圖 16-12
鴨子／兔子圖像
這幅圖畫在 1900 年由心理學家約瑟夫・查斯特羅提出，作為對立性多義（rival-form ambiguity）的例子。當它看起來是兔子時，兔子臉望向右方；當它是鴨子時，鴨子臉望向左方。要同時看出鴨子和兔子是很難的。

我必須抱歉地說，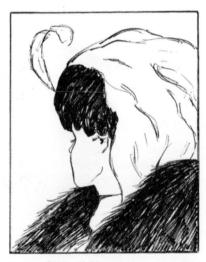16-13 的多義圖像通常被稱為「妻子／情婦」圖（為了平衡，我畫了第二幅畫，並且認為可以很公平地稱之為「丈夫／情人」圖，請見16-14）。原始的圖在 1930 年由心理學家 E·G·波林（E. G. Boring）提出，是一幅很戲劇化的例子，顯示出感知如何從一個角度或結論轉換到另一個。這幅畫藉由精心安排的線條，畫出兩個同樣合理、但是完全不同的圖像。

當你自己的大腦「認定」其中一個圖像時，留意腦子裡的想法：圖像中一個是轉頭望向肩膀後方的年輕女孩，戴著項鍊和毛皮披肩；或者，另一個是一位老婦，甚至可說是個醜陋的老太婆，頭部深深陷入大衣的毛皮領口裡（我該讓你自己決定哪一個是妻子，哪個又是情婦）。解決完這第一幅畫的弔詭之後，你就會發現「丈夫／情人」圖像比較簡單：穿戴羽飾帽子和荷葉邊襯衫的年輕人；以及蓄著大鬍子，戴著老式睡帽的老人。

另一方面說來，在看轉換圖像的過程中，你也許會遭遇到意料之外的困難。這也許代表你強烈地偏好毫不含糊的結論。你的心智已經提早認定第一幅圖像了，進而抗拒任何會推翻原始圖像的其他結論。

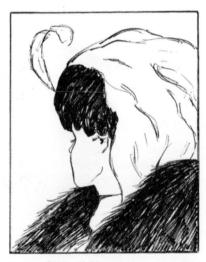

圖 16-13「妻子／情婦」

圖 16-14「丈夫／情人」

這種抗拒可以非常強烈，正如卡蘿·佛雷區畫杯子時的經驗。如果你看不見「另一個」圖像，就繼續盯著圖像看，另一個圖像遲早會「浮現出來」的。

這些圖令人深深著迷。我們渴望得到結論的心智企圖抓住圖像的內容，會不斷尋找訊息，直到它「看懂」：正如 R·F「看懂了」國旗上會變化寬度的橫槓。當這個現象發生時，你會發現自己看見了第二個圖像，或者也可以說是大腦「發現了」第二個圖像。接下去又如何呢？也許 R 模式正向 L 模式呈現兩幅概念完全不同、卻又同樣合理的圖像，而左腦無法「作決定」。事實上，即使 L 模式「看懂了」，它還是無法同時接受兩個圖像——這是個非常有趣的現象。

大腦渴望結論

在幾乎所有和我一起工作過的群體裡，都有一定比例的人沒辦法「找到」其中一個圖像，雖然兩個圖像都正在眼前。對於渴望結論的大腦而言，這幾乎可說是痛苦的經驗。在這些實例中，假使「啊哈！」時刻最後真的發生了，當事人幾乎總是會發出既興奮又無法抑制的驚呼，快樂和放鬆之情溢於言表，大腦轉換回第一個圖像之後，又轉換到第二個圖像，像是要確定轉換感知的合理性。

在我看來，過早下結論是繪畫和創作過程中最大的障礙。在準備階段裡，最基本的要求就是保持開放的心態，才能在渴求結論的大腦無法滿足的情況下，繼續尋找訊息和點子。繪畫也是一樣：你必須不斷觀看，並且不提前作出「看懂了」的結論。但是，要如何在系統裡置入「干擾」，才能使我們達到一種準備階段所必須的、開放而非關閉的心智，以及統合（L 模式與 R 模式）的視覺呢？

★　奧地利作家羅伯特·穆齊爾用文字描述接受曖昧或矛盾經驗時的心態：
「眼前看見的是真相，卻又不是真相。我可以同時看見兩件完全衝突的事物，兩者卻又同時成立。我們不能使這個洞見凌駕另一個——因為兩者各有其生命。」
——《日誌、箴言、評論，以及談話》（Tagebücher, Aphorismen, Essays und Reden），1955。

正如看見邊緣和負空間，下一個繪畫的基本構成技巧是「感知關聯性」（主要針對角度和比例），能夠幫助大腦略過預先設定的結論。我們可以用「觀測」（sighting）將這個技巧付諸實行。這個技巧能夠上溯至文藝復興時代，最重要的使用者是偉大的德國畫家阿爾布雷希特·杜勒（Albrecht Dürer）。

根據丹尼爾·丹尼特（Daniel Dennett）所說，觀測是非常有效的策略。但它也是五項繪畫基本構成技巧中最困難的一項，它的過程繁雜，因此很難解釋，而且學起來非常耗費腦力，至少在一開始時是如此。由於觀測需要審視關聯性和比例，相當複雜，這個過程比較像是 L 模式而非 R 模式的功能。因此，L 模式會更加抗拒，不願被勸退而放棄任務。不過，雖然比例關係通常以 L 模式習慣的數字表示，比如 1：2（一份這個比上兩份那個），這項任務卻主要由 R 模式處理，尤其是和空間關係打交道的時候。此外，觀測角度和比例的關係時，會牽涉極深的弔詭性，需要大腦正面解讀並且接受結論——又是一個比較適合 R 模式的功能，因為 R 模式看起來較能處理悖論。

然而，一旦學會觀測之後，它就能讓我們具備一套迅速、簡單、俐落的方法，將腦子裡的預設想法晾在一旁，強迫腦子看見新的訊息、看見「外物」。讓我們試試一個最簡單的觀測技巧。

★ 在系統裡置入「干擾」的想法來自哲學家丹尼爾·丹尼特。丹尼特探討自己在研究大腦處理訊息的策略時所遇到的困難，他談到：

「最近，我想到一個很好的比擬。假設你有一項抓間諜的任務。你接收到的指令是：『我們發現有人將我方各種訊息洩漏給敵方，你的任務就是堵住漏洞，我們要你抓到間諜。你打算怎麼做？』有個類似於認知心理學中許多實驗的有效策略，就是在特定的地方安置小小的錯誤訊息——刻意在系統裡置入小錯誤。

你能隨意地置入某種『假真相』……然後看看過一陣子之後，敵人有無任何依賴那項錯誤訊息的跡象。」

丹尼特說：「如果跡象真的出現了，你多半很快就能抓到間諜。」

——摘自丹尼爾·丹尼特和喬納森·米勒的對話，〈人工智慧和心理研究策略〉（*Artificial Intelligence and Strategies of Psychological Investigation*），1983。

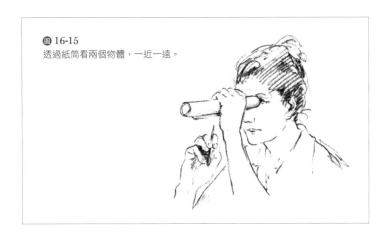

圖 16-15
透過紙筒看兩個物體，一近一遠。

　　如果你現在身邊正好有朋友、家人，身在有其他學生的教室裡，或者能走到喧囂的馬路上，你就可以試著做下面的練習（假設你一個人在家，就可以拿兩個杯子，兩顆蘋果，或兩盞燈──任何類似的兩個物體）。

　❶ 讓你的朋友們與彼此拉開距離，或將兩個物體安置得離彼此越遠越好，一個離你很近，另一個則在房間的另一頭。

　❷ 比較兩個人或兩件物體。問你自己：「他們看起來是不同尺寸嗎？」如果是的話，有多大的不同？你不需要實際測量，只要在腦子裡比較兩者，記下彼此的不同。

　❸ 下一步，將一張影印紙捲成圓筒，從紙筒裡看（圖 16-15）最近的物體──人的頭部、蘋果、杯子、燈──並調整紙筒，使物體剛好填滿紙筒口徑（在這個情況裡，紙筒就是「干擾」）。

　❹ 不要改變紙筒口徑，將你的視線挪向遠方的對象。用遠方的對象和紙筒口徑的尺寸關係，比較近距離對象的比例。你一定會大吃一驚。

　❺ 現在，不要用紙筒，不借助外力地觀察兩者，看看你剛剛透過紙筒所見到的尺寸差異。你也許會覺得有點困難。

　❻ 再拿起紙筒看，檢查兩者的尺寸。

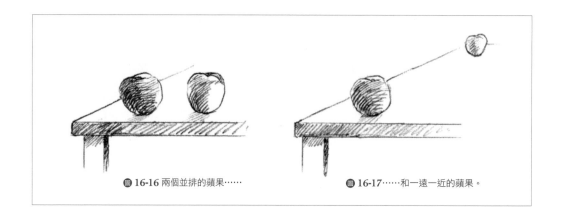

圖 16-16 兩個並排的蘋果……　　　　圖 16-17……和一遠一近的蘋果。

❼ 很快地用速寫方式記錄下透過紙筒所見的兩個不同尺寸，如同圖 16-17 裡相距甚遠的兩個蘋果。

　　無疑地，你會驚訝於尺寸的變化，並「看透」大腦為了符合某些標準而設定的機制，或是「正常的」期待，和落入眼中的視覺刺激有很大的差異。又一次，大腦「自己做下決定」。這個現象的面向之一被心理學家定義為「尺寸恆常性」（size constancy），也就是說我們多多少少將同樣種類的物件感知為相同的大小，無論它們距離我們多遠。這很有用，也許對於日常生活的感知機制來說是必須的，讓我們不過於留意因為距離造成的些微尺寸差異：無論離我們很近或是位於房間的另一頭，一顆蘋果看起來仍然很「正常」。

✱　「我們相信，大腦能夠針對世界建構可預知的假設，這個能力對於生存極有幫助。我們現在知道大部分的大腦假設，尤其是感知性假設，大部分都和物理現實有落差。無論在何種情況下，感知都只是概略狀態；多多少少有些謬誤，而多半不為我們注意。」

　　　　　　　　　　　　　　　　　　　──理查・L・葛瑞格里，《科學中的心智》，1981。

✱　在一個非常發人省思的分析研究中，赫歇爾・利波維茲（Herschel Leibowitz）和 L・O・哈維（L. O. Harvey）指出，尺寸恆常性和距離感知之間表面上存在著弔詭。什麼是表面存在的弔詭？就是尺寸恆常性需要物體尺寸不隨距離變化，但我們卻又要以物體看起來變小，來當作判斷距離的線索。

　　　　　　　　　　　　　　　　　　──赫歇爾・利波維茲，《視覺感知》（Visual Perception），1965。

但是，你要準備面對另一種弔詭：我們總是雙軌並行地思考著。當大腦認為相似的物體都有同樣的大小時，無論物體距離我們多遠，它仍然會使用第二條操作法則，以遠處物體看起來和「正常」物體相較之下有多小，來決定它有多遠！此外還有其他線索影響這種潛意識的距離判斷：質感或顏色深淺的變化、和其他物體的尺寸比較，諸如此類。但是在意識層級，尺寸恆常性（以及顏色恆常性、質感恆常性）是具有壓倒性優勢的。

在這個時候，你也許會微微搖頭，就像 R・F 對著看似改變，但認知上知道橫桿寬度不會改變的國旗搖頭。但是請別走開！我們會突破這種表面的矛盾，正如杜勒努力解決視覺上的弔詭，在掌控空間的同時，也同時獲得稍微掌控大腦的能力。

兩個關鍵問題

讓我用另一個方式來談弔詭。顯然地，在無數問題之中，人類的大腦不斷問兩個關鍵問題：「它是什麼？」和「它在哪裡？」第一個問題比較適合 L 模式，需要忽略察覺到的大小變化，才能夠不斷為物體命名分類；和你相距 100 公分的蘋果，與和你相距 200 公分或 500 公分的蘋果都一樣是蘋果。你可以想像，如果不同尺寸的蘋果需要不同的名字，該有多麼複雜（「圖釘大小的蘋果」、「5 元硬幣大小的蘋果」、「李子大小的蘋果」，諸如此類）。

此外，也許是為了加強一致性，無論蘋果距離有多遠，看起來都是同一個尺寸：實際的尺寸改變已經被「抹滅了」。本頁下方的軼事描述了孩子對於眼中尺寸變化的困惑，而隨著她長大，對這些變化已經視而不見，尺寸恆常性取代了孩提時代的疑惑。

★ 我的女兒安（Anne）在大約四歲的時候，和家人一起送外婆到機場。道完再見之後，安看著外婆上了飛機，然後專注地看飛機飛走。她在回家的路上問道：「如果外婆飛走的時候變小了，那飛回來的時候是不是又會變大？」

第二個問題比較適合 R 模式:「它在哪裡?」回答這個問題,需要大腦將物體和它知道的類似物體尺寸相比較,感知尺寸變化。R 模式的計算方式顯然是立即性的,而且並不透過文字。「根據蘋果的長相和我所知的其他蘋果相比,那顆蘋果離我大約有六步的距離。」這種計算手法——和尺寸變化訊息進入視網膜的過程——多多少少不為意識所察覺,也許是為了不干擾或不使語言系統複雜化。這個隱藏的訊息只有在某些特殊情況之下才會重見天日——在系統受到干擾時。下面的例子顯示了系統受到干擾時的狀況——由於干擾有很長一段時間都未被發現,在下述的例子裡,造成了有害的結果。

首先,是事件的背景(負空間!)。當你在夜裡開車時,對向來車的頭燈看起來都是一樣的尺寸,無論該車是遠或近(下次你開車時可以試試)。這個有意識的感知具有主導性,而且是預先設定的:你能夠察覺到它,而且幾乎不可能光靠意志力改正。但是,同時之間,車頭燈的尺寸改變(包括它們之間的距離)形成了「真正」的視覺訊息,在進入視網膜之後,被大腦在潛意識層級中用來決定對向來車究竟有多遠。

這裡的干擾是:當外國車種剛引進美國時,便開始發生令人不解的夜間車禍,肇事原因來自外國車比美國車更小、距離更近的車頭燈。美國車的駕駛潛意識注意到來車比較小、距離較近的車頭燈,便自然地假設(又是潛意識地)對向的外國車還很遠!因為只有少數人意識到這種潛意識的雙軌思考,驚愕的肇事駕駛往往無法解釋,比如說,為何會在迫近的外國車面前直接左轉,造成車禍。

在作畫的時候,你會被迫面對這一類的問題和視覺悖論。你沒辦法改變這個狀況:大腦會繼續使用隱藏的尺寸變化訊息測量距離,但同時強迫你將同類的物體「看作」相同的尺寸。

英國科學家及認知專家理查·L·葛瑞格里說過,唯有受過訓練的藝術家才能克服尺寸恆常性(以及其他的恆常性)。我希望這個說法是真的,但我也認為藝術家和任何人一樣,會受到這個原本很有用的大腦機制誤導。差別在於藝術家學會如何取得「真實的」訊息,在作畫的時候,藝術家需要以不變的眼光,看見進入視網膜的圖像。

● 16-18
四個人形的尺寸其實是一樣的。

看見和相信：雙軌系統

● 16-18 是另一個讓人摸不著頭緒的例子，顯示出大腦如何竄改視覺訊息。畫中是另一個顯而易見的感知恆常現象，可以稱之為「概念恆常性」（concept constancy）。這個恆常現象似乎極具優先權，甚至強過於尺寸恆常性。

❶ 在這幅畫裡，四個人形的尺寸由左到右看起來似乎從小到大，然而他們的尺寸是一模一樣的。你可以如圖 16-19 所示，拿一張紙標出左邊人形的高度，然後用剪刀在紙上照著標記，剪出符合人形高度的切口，使左方人形剛好填滿（● 16-20）。現在，用這個測量工具檢查其他人形的尺寸。如果你發現無法相信這個結果，就再檢查一次。你現在正在用工具（干擾）迫使大腦待在邏輯的盒子中，無法「推諉卸責」。

❷ 下一步，將這本書上下顛倒。現在——沒有測量工具也沒關係——你也許更容易看出來，所有的人形大小是一樣的。

229

❸ 但是,違你所願的是,將書本反轉回來會讓最遠的人形又變大了,而且對任何人來說——藝術家或非藝術家——都幾乎不可能抗拒大腦玩弄「真實」訊息產生的效果。我假設大腦的「想法」是這樣:一個位於遠方,卻比近處人形還大的人形,肯定大的不得了,因為越遠的東西看起來越小。這是一個很有用的概念。問題是,大腦明顯地放棄了將相似物體(此處的物體就是「提公事包的男人」)視為同樣大小的習慣,而決定將遠處物體「看作」比實際還大,很顯然是要讓這個概念「比實際情況還更真實」。這太超過了!

就算**知道**人形的真正尺寸,卻仍然不能幫助大腦克服概念恆常性的效應。背景的交會線條創造出透視現象,讓你覺得人形站在空間裡的不同位置,這個感知已經勝過尺

寸恆常性，而且一般來說你不能控制這些尺寸的改變。這時候很容易在系統裡丟進一個干擾——任何干擾都有作用，而且能讓你「獲得」實存的「外物」的訊息。使用測量工具，比如你剛剛做的那個，是非常有幫助的（雖然大腦也許會忽視測量結果！），將圖像上下顛倒看起來是最有效的干擾。

但是為什麼？上下顛倒的時候，概念式的線索多半不受影響——也就是說雖然有四個人形，但是線條仍然造成了透視感。那麼，為什麼一旦畫面上下顛倒之後，大腦會馬上停止玩弄視覺訊息？這個問題很難回答。而且不用說的是，我們不可能為了解決問題，而把整個世界上下顛倒過來，或是倒立著過日子。事實上，感知的恆常性在日常生活中是必要的，它能將複雜的視覺訊息減少到大腦可處理的程度。

但有時候你必須將大腦告訴你的訊息推到一旁——你得忽略這些訊息，不認為它們可信——否則你會看見其實不真的在那裡的東西，或看不見真的在那裡的東西。對於繪畫，這種掌控是很必要的，我相信在創意過程中的準備階段，來自 L 模式和 R 模式的資訊，有意識的認知和潛意識的感知，都必須被整合為一致的視野。創意思考者和藝術家，都必須用不同的方式觀看。

★　另一個說法是：「……他深受分類的考驗所苦。」
　　　　　——艾琳·布瑪（Erin Bouma），《世界學生時報》（World Student Times），1982。

★　「看起來是這樣，借用基斯·岡德森（Keith Gunderson）的話來說，我們似乎『無權進入』（underprivileged access）自己不斷運作的心智。我們甚至連自己正在想什麼都會搞錯。」
　　　　　——丹尼爾·丹尼特與喬納森·米勒的對話，〈人工智慧和心理研究策略〉，1983。

17 觀測原因、比例及關聯性 ■ ■ ■ ■ ■

Taking a Sight on Reason, Ratios, and Relationships

　　在繪畫的第三項基本構成技巧「感知關聯性和比例」裡,觀測有何幫助?而在創意過程的準備階段中,觀測又發揮何種助力?

　　在觀看關聯性的過程中,觀測提供了一個法則——一種工具或是干擾——用以幫助大腦接受與 L 模式預設的概念互相競爭、有時甚至可能互相牴觸的訊息。觀測完成這項任務的方式,是使用環境裡恆常(不會改變)的部分,與最新觀察到的訊息相比和做對照,然後提供方法,用以比較各部分之間的差異與關係——也就是以比例和透視角度觀看事物。

　　在創意的準備階段,觀測關聯性、比例,以及感知邊緣和負空間,能幫助我們看穿顯而易見的訊息,發現其他可能性。我相信,這些其他的可能性是以原始的資訊令創意思考過程裡的醞釀階段更加豐富——原始的意思是指其他人也許還沒看見這個訊息,雖然那些訊息一直都在那裡。歷史上的創意過程中充滿許多實例,當事人常會說:「等等!我看見不同的東西了!」

　　觀測的基本法則是比較。但是對某些人來說,觀測也許看起來有過多細節而且複雜。原本很有趣、振奮人心的繪畫可能變得更像思考和解決問題的過程,更像花腦筋計算,而不是一趟令人愉悅的追尋。不過,我向你保證,雖然學習觀測(也就是學習看見關聯性)看似既漫長又費工夫,但只要學會了,觀測這件事就會像閃電一樣快,像一個手勢那樣簡單優雅。此外,觀測事實上是非常有趣的,因為它賦予你藝術家神奇的整套看家本領,獲得控制空間的力量。

　　真正的問題是,觀測無法適切地翻譯成語言。它太複雜了,像是用文字形容旋轉樓梯或是高空鋼索表演。一個複雜的空間感知計算,會在一秒鐘之內從某個正在作畫的人腦中閃過,若要寫成文字的話,卻可能需要六到八張紙才能解釋清楚。當你學會觀測技巧之後,訊息會在你的大腦裡迅速閃過。而要學會這個技巧,正如學新的舞步或打高爾夫球,必須了解其中的過程並且親自嘗試。

「為什麼藝術家老愛這樣做？」

「為了把太難畫的部分擋住。」

<div style="float:left">觀測就是去相信</div>

我必須承認，在早期教學生涯中，由於學生的嘆息和抗議，我並未堅持觀測這個環節，希望他們能以某種方式學會這項技巧，比如透過潛移默化之類的。這個做法是錯誤的，就像不教授學員完整的煞車和換檔方法，只因為他們抗議踩煞車或換排檔太難。

我現在看出來了，全面的繪畫不容忽略任何一項構成技巧。否則學生就會陷入五里霧中，永遠無法畫出正確比例、畫出透視或畫出困難的物體，比如前縮透視現象。在繪畫的基本構成技巧中，觀測也許是最複雜的，卻也是最令人獲益的。而既然我們要將這些技巧轉移到創意過程的準備階段，以及整個創意思考過程中，用心智捕捉關聯性就極為重要了——而且，再次強調，這令人獲益良多。

<div style="float:left">認識視圖平面</div>

藝術家必須具備基本的概念，才能以此為基礎學會觀測的技巧。這個基本的概念牽涉到所謂的「視圖平面」（picture plane）。

在最近一堂課裡，為了試著解釋視圖平面的概念，我說：「想像無論你走到哪裡，頭轉往哪個方向，在你的面前都有一片透明塑膠板。它永遠在你的眼睛前方，和你的視線垂直。再進一步想像，這片塑膠板上印了水平和垂直的網格。再想像一個細節：在網格中央的直線交叉點上

有一個小圓圈。要觀測繪畫的對象，就想像你正透過這片塑膠板，對齊三點：你的一隻眼睛（另一隻眼睛緊閉）、網格上的小圓圈，以及繪畫物件上由你決定的任一點。現在，你已經建立好『視點』（point of view）了，也建立了和所繪物件相關的、由可靠的三點形成的『瞄準線』（line of sight），你在畫畫的過程中隨時可以回來參考這條線。」

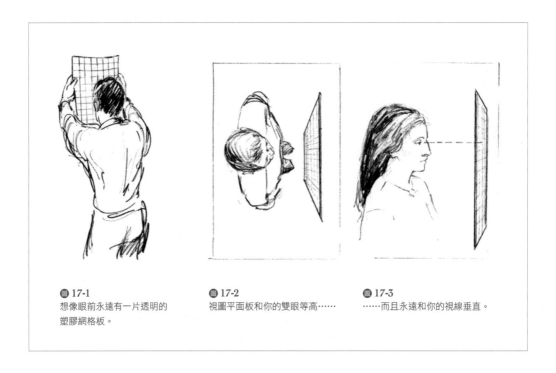

⊙ 17-1
想像眼前永遠有一片透明的
塑膠網格板。

⊙ 17-2
視圖平面板和你的雙眼等高……

⊙ 17-3
……而且永遠和你的視線垂直。

我又半開玩笑地繼續說，藝術家就是一輩子面前掛著塑膠網格板的人。其中一位學生，伊蓮諾・麥考利（Eleanor McCulley）認真看待我的玩笑，真的做了一個讓我又驚又喜的魯布・戈德堡式（Rube Goldberg）*的發明，如 ⊙ 17-4 和 ⊙ 17-5 所示。

伊蓮諾的發明其實是個好點子，應該被列入 1850 年代晚期成立的美國專利局（U.S. Patent Office）所記錄的幾十樣類似的發明行列之中。所有這些得到專利的觀測工具，都是十六世紀德國畫家及理論家阿爾布雷希

伊蓮諾的發明：
移動的杜勒工具

234

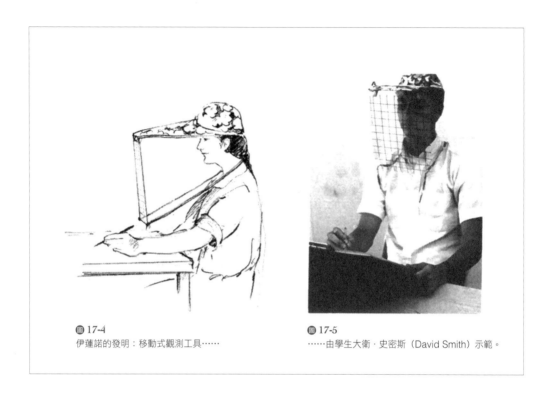

图 17-4
伊蓮諾的發明：移動式觀測工具……

图 17-5
……由學生大衛・史密斯（David Smith）示範。

特・杜勒幾樣發明的變異版本。杜勒的發明又是根據早期文藝復興時期的藝術家，包括萊昂・巴蒂斯塔・阿爾伯蒂（Leon Battista Alberti，1404-1472）、菲利波・布魯內萊斯基（Filippo Brunelleschi，1377-1446）、李奧納多・達文西（1452-1519）的作品而來。

不過，伊蓮諾的發明特別具有巧思，由於網格是固定的，能和藝術家的臉孔及眼睛保持不變的關係，因此會永遠和視線齊高，並且和「瞄準線」垂直，這是觀測中關鍵的要件和概念。她的發明因而是一種移動式的「杜勒工具」，生動地呈現了視圖平面的概念：一個想像中在藝術家面前懸掛的二維透明平面。

＊編註：戈德堡式發明，指的是一些設計很複雜的機器，以繁複迂迴的方法完成原本很容易做到的事。因為完成的工作其實很簡單，所以也帶有「極為混亂或複雜的系統」的意思。

下一個關鍵步驟是：畫家在視圖平面「上」（在這個例子裡是塑膠板）看見的，就是會被畫在畫紙上的圖像。當然，圖像是透過（through）透明塑膠板看到的，但是**上面**（on）這個字眼卻比較符合整個概念。對於畫家來說，畫圖像時一定得想像主題不再是立體的，而是被壓扁成平面（就像一張照片），貼在塑膠板上。畫家現在要做的就是將那個平面圖像畫在（從某一方面來說是複製在）畫紙上。這兩個圖像——視圖平面上觀察到的實際場景（被轉移成扁平的二維圖像），以及實際場景描繪在畫紙上的結果——其實是同樣的圖像。藝術家致力於使這兩個圖像相符，同時（說來弔詭）還試著在腦中牢牢記住實際的立體場景。

進一步說，網格提供了某些關係和比例訊息。如果你看看圖 17-6，杜勒繪製的木板畫，這一點就會更清楚了。杜勒透過網格（可以是畫了線的玻璃板，但實際上是釘了繩線的木框）來觀察他的模特兒。在他前方的桌上有一張紙，紙上的網格與他面前的木框相符。

請注意垂直的定位柱（圖 17-7），是用來引導他一隻眼睛（另一隻眼睛也許是緊閉的）的觀測位置，進而確定視點是固定的（在前文提到的塑膠網格板中，小圓圈的作用與瞄準柱是一樣的）。杜勒會在紙上準確畫出

★ 亞瑟·L·格普蒂爾在他 1933 年的繪畫相關著作裡，提出一個能夠幫助學生掌握視圖平面概念的好練習：

首先，拿一片大約 23 公分寬、30 公分長的玻璃板。面對模特兒（或是靜物與風景），用一隻手拿起玻璃板，另一隻手直接在玻璃板上，用鉛筆式蠟筆或麥克筆作畫。當你畫完之後，將玻璃板放在一張紙上，仔細端詳畫作。然後用濕布擦掉圖，用同樣的手法畫另一張圖。

如果你對這個看起來白費功夫又沒有創意的練習厭倦了，就將玻璃平放在畫板上，在兩者之間放一張白紙，當作玻璃板上簽字筆畫的背景。在前方擺一個物體當作模特兒，試著正確地在玻璃板上畫出物體輪廓，你畫的要比實際物體更小一點。畫好主要輪廓之後，將玻璃板豎起，閉上一隻眼，透過玻璃板向前看，使玻璃板上的圖和實際物體相重疊。如果有必要，你可以移動玻璃板。如果你的畫是正確的，兩個輪廓應該幾乎完全重疊。如果畫得不正確，就會很明顯地看出哪裡畫錯了，你可以修改錯誤之處。

使用這個方法，你能夠牢牢抓住一個概念：視圖平面上的物體和你的圖會是（或應該是）同樣的圖像。如果你在沒有老師的情況下做本書裡的練習，那麼這個練習將會非常有用。

——亞瑟·L·格普蒂爾，《自學手繪》，1933。

透過網格看到的物體，所以他所畫的會精準地符合他所看見的，就有如形體被壓扁在網格上，成為平面而非立體的圖像。

圖 17-6
阿爾布雷希特‧杜勒（1471-1528）
《製圖人以透視法描繪斜倚女人》（*Draughtsman Making a Perspective Drawing of a RecliningWoman*），1525
木版畫，紐約大都會藝術博物館

圖 17-7
垂直的定位柱，引導杜勒用來觀察的眼睛。

比如說，杜勒沿著「瞄準線」看他的模特兒時，也許會檢查模特兒的左膝蓋頂端位於網格的哪個位置（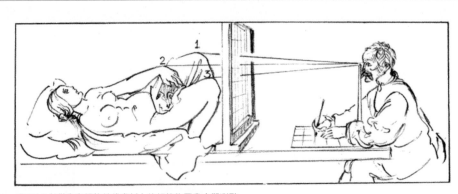17-8 的觀測點 1）。在他檢查完那一點之後，就會在紙上畫下來，並且能夠依據與觀測點 1 號的關係，確立她的左手腕頂端位置（觀測點 2）。接著，根據這兩個觀察點和網格線，他就能確定右膝蓋頂端的位置（觀測點 3）。

一個接一個，杜勒將這些觀察點從視圖平面轉移成圖畫，過程中並不質疑為何這條邊緣會在這裡，或是為何一條手臂或腿的形狀，和他熟知的如此不同。他的目標很簡單：不經過重複修改，將他最直接的感知——進入視網膜的訊息——記錄下來。同時之間，又弔詭地保持對圖像的立體知識，只不過和那些知識保持相當的距離。

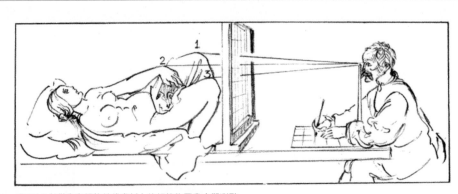

● 17-8 杜勒在有網格線的畫紙上的相符位置畫出觀測點。

網格能為作畫過程中重複發生的兩個重要問題提供答案：

❶「相對於那些以網格和畫框造成的恆常垂直線、水平線，（這條邊緣線、那個形狀、那塊負空間的）夾角為何？」

❷「從我這個角度看，和這個形狀的尺寸（寬度、長度、高度……等等）相比，另一個形狀（的寬度、高度、長度）有多大？」

在衡量關聯性的時候，網格提供了干擾——外在的訊息來源，能幫

將兩組訊息鎖定在一種關係裡

助（或是說**強迫**）大腦接受原本感知到的事物，而不先將它們修改成符合預先設定的概念。換個方式來說：如果有一條線是斜的（和其中一條網格形成角度），你也會照樣畫出來，雖然概念式思考（L 模式）也許會抗議：「怎麼會這樣？肯定是錯的！」或者，當你看見那條因前縮透視而被壓縮的手臂，長度和寬度顯得一模一樣，L 模式會說：「少來了！每個人都知道手臂的長度比寬度還長！」這些反對的聲音都必須被擱置一旁，也就是要忽視它們，接受你的感知，就算這些感知和你**所知道的**相牴觸。

如果你看到的是這個樣子，就照這個樣子畫。然後，說來弔詭（也很神奇地），你在畫紙上畫出來的形狀，在別人眼中看起來便會是（也就是被演繹為）三維立體空間中「真正的」形體。

<div style="writing-mode: vertical">杜勒工具的變體</div>

這是一個迅速又簡單的觀測方法：透過窗戶觀察屋頂、街道或一排樹。

❶ 用一枝能畫玻璃的筆，比如蠟筆或簽字筆。首先，在窗戶玻璃上畫出一個大版面，大約 45 公分寬、60 公分長。

❷ 在窗戶旁找一個位置，讓你能夠舒服地在玻璃上畫畫。窗戶就是你的「視圖平面」，也是你畫下在「視圖平面」上所見景物的畫板。

❸ 在版面中央大約與視線等高處畫一個小圓圈，當作瞄準點（也就是杜勒的垂直定位柱）。這個點能夠形成「視線高度」（eye level），又

★ 1435 年，偉大的文藝復興時期畫家、建築師暨數學家萊昂‧巴蒂斯塔‧阿伯提寫了一篇簡短的藝術論文〈論繪畫〉（della Pittura）。在這篇論文裡，阿伯提探討了空間的概念和問題，這個主題在接下來的歷史上，一直是物理學家、哲學家、藝術家以及數學家探討的重點。阿伯提從極度實用的觀點處理透視問題，他稱作「示範」的實驗也都極為簡單。

「基本的概念是，當我們透過一扇窗戶向外看某個物體時，我們可以透過在窗戶玻璃上描繪物體輪廓，得到正確的形狀，但是作畫者只能使用一隻眼睛，而且不能移動頭部。」

　　——小威廉‧M‧艾文斯（William M. Ivins, Jr.），《藝術和幾何：空間直觀研究》（Art and Geometry: A Study in Space Intuitions），大都會藝術博物館出版，1946。

叫「地平線」（horizon line），因為雙眼的視線高度無限地向前方延伸，最終會成為地平面上的（水平）線。

❹ 選擇窗外任何一個易於使用的點，連出三個點：你的一隻眼睛（另一隻眼睛緊閉）、玻璃上的小圓圈、景物中選定的一點。這三個連起來的點會形成固定的「視點」，如果你在畫的過程中移動頭部，就可以回來再找到這個定點。

❺ 閉上一隻眼，另一隻眼凝視「視點」。想像外面的景物已經被壓扁了，貼在玻璃外側。

❻ 直接在玻璃上畫出景物，一隻眼始終在「視點」上。試著心無旁騖，不要想著自己正在做的事，也就是不要追究為何某條線是斜的，或是為何某個東西的尺寸有如此巨大的變化。**相信你的眼睛所看見的**，你的眼睛看到的就是事實。你的任務很簡單──用相符的線條畫出被「壓扁在」玻璃外側的圖像。不要把事情想得太複雜，因為它的確很簡單。畫出形狀和負空間的邊緣，在形狀和空間之間來回觀察，將注意力平分給這兩者。

❼ 畫好之後向後退，看著你的畫（如果你不是在三層樓高的位置，也許可以在窗戶外面貼上一張白紙，讓畫作更清楚）。

你會看見自己畫出了「透視效果」的景物，事實上卻沒使用任何科學式的透視法則（大部分藝術家都學過透視法則，將透視法則暫放在一旁，畫出眼中所見的景物，可以稱為「裸眼」〔eyeballing〕畫法）。

❽ 現在讓我們再回到杜勒的工具。如果你想將畫轉移到紙上，就可

✱ 在繪畫領域中，「裸眼」（eyeballing）指的是不透過任何器械或透視工具的輔助，純粹觀看、繪畫，並不深究感知上的矛盾。我想，「裸眼」的相反應該是「大腦觀測」（braining）或類似的詞彙──意指畫出你（概念上）知道的「外物」。這兩者各自占據繪畫光譜的兩端，其間是兩者不同比例的結合。

以在玻璃畫框內部平均畫出網格，然後在畫紙上畫出第二幅網格（不需要和玻璃上的網格尺寸一模一樣，但是長度和寬度的比例關係要一樣）。最後一個步驟就是將玻璃上的畫，根據網格上的形狀複製到紙面，就像杜勒把他透過眼前網格看見的都「複製」到面前的畫紙上那樣。

這樣真的是在作畫嗎？

　　你也許會對自己說：「但這不是真的在作畫；這只是複製線條而已。」沒錯，從某一方面來說的確是這樣。但從另一方面來說，這就是學習觀看和畫畫。透過繪畫，我們學到以**直接感知**的方法觀看；而透過直接觀看，我們學會如何畫畫——「複製出」我們看到的。兩者彼此呼應。器械式輔助只是示範了觀看和繪畫的過程，而在之後我們可以**不借助外力**，完成這兩個過程。

　　請注意，我現在講的仍然是寫實繪畫——記錄感知。描繪想像景物的能力會在之後才發展而成，並且先以基本的繪畫技巧為基礎，正如先學會說話再學會閱讀和寫作，然後再寫詩和散文。用繪畫表達自己的想法，絕大部分是透過你在紙上畫下的、具有個人特質的筆畫，就像你在所有畫作裡呈現的面貌，但也許其中個人特質最明顯的是比擬畫。畫裡的個人特質是你的「簽名」，沒有任何人能複製。慢慢地，個人特質的表現會和視覺技巧，以及想像或發明出來的形狀融合，創造出真正具有表現力的藝術作品。在那之後，以藝術表現自己的目標可能會花上一個人一輩子的時間，就像許多藝術家的自傳所呈現的。愛德華·希爾在本頁下方的話準確點出我們必須訓練眼睛觀看，才能畫出表現式的繪畫。

★　「學生必須將理解，而非自我表達，設定為他的目標；先理解之後，自我表達便會自然而然地產生。由此觀之，學習繪畫的價值遠不只於訓練專業的畫家。我們所有人都能從學習觀看中受益。」

——愛德華·希爾，《繪畫的語言》，1966。

再繼續談談使用藝術家的繪畫工具這一點，請容我引用最近一本畫展畫冊裡對偉大的十六世紀荷蘭畫家，英國亨利八世御用肖像畫家小漢斯・霍爾班（Hans Holbein the Younger）的描述。

這本畫冊的作者說，許多肖像畫反應出「⋯⋯霍爾班使用了一個工具，在畫家和模特兒中間的玻璃上描繪出模特兒的頭部輪廓（圖17-9）。雖然並沒有證據證明霍爾班真的使用這個方法，但是這個推斷是很有說服力的，因為杜勒詳細描寫的方法，正與霍爾班的時代相符。杜勒將他的方法推薦給對自己的技巧沒自信的畫家，但是對霍爾班來說，他也許是因為趕時間而使用杜勒的方法，因為他的模特兒不願意久坐。在現代人看來，這個主意有點像是不公平的捷徑，與使用攝影技術相似。」

然而，作者又說，現在的觀者似乎並不反對使用這種工具，並且不知怎地「不受浪漫主義的反對意見影響，認為『器械式』工具的輔助會減損藝術的貴氣，或許也覺得不需再為了使用工具而懷抱歉意了。」

 17-9
小漢斯・霍爾班
《珍・西摩皇后》（Queen Jane Seymour）
黑色、彩色粉筆，輪廓線以墨水筆加強
皇家藏品，英格蘭溫莎城堡

對一個正在學習感知技巧的人來說，使用玻璃上的網格，最主要的學習心得是，**視圖平面上看到的畫面，與畫紙上的畫面完全相同**。第二個心得是，當你設定好能夠讓自己純粹觀看和畫出「外物」，你就再也不會掙扎於事物看起來「應該」如何的想法了。讓我們試試。

要做下面的練習，你必須有一塊塑膠網格板。塑膠網格板很容易做，你只要找一塊大約寬 22 公分、長 30 公分的塑膠板，不要太薄，當你以單手拿在眼前時能保持直立即可。水平線和垂直線必須以尺輔助，用簽字筆或蠟筆畫出；線條間隔大約 3 公分到 4 公分。在橫線和直線相交的中央點上畫一個小圓圈，參見 ◉ 17-10。文具行有售的透明文件夾可以畫出很好的網格。或者你也可能想先在白紙上畫好網格，再用影印機印到透明塑膠片上。無論哪個方法，你都會發現不需要很多錢就能做好。

你要用這張塑膠網格板畫出房間一角，或是周邊環境裡某一個你認為有趣、有挑戰性的角落——也許是玄關或廚房一角。你的畫能幫助你學到一個技巧，技巧中有兩個彼此環環相扣的重點，兩者具有同樣的重要性：

第一，用「比例」或「透視」看物體。也就是說看見物體的真實面貌，不受既有的概念想法扭曲。第二，看見物體與「恆常」（constants）的關聯性。作畫的時候，恆常就是垂直線和水平線，所有的角度都能和這兩者透過比較而確定位置。網格能幫助你將畫面從視圖平面轉移到紙上。網格能夠提供你：1.版面或邊界線；2.恆常（垂直和水平線）；3.衡量相關比例的工具；4.防止大腦改變或誤認訊息的必要干擾。

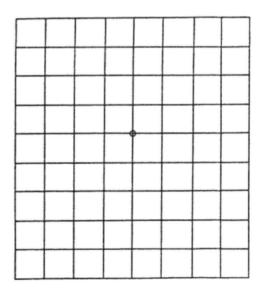

◉ 17-10
觀察用的塑膠網格板。網格裡的方格大小任你決定。有些人喜歡小格子，有些人喜歡大格子，有些人喜歡只用一條垂直線配上一條水平線。

你將這麼做 ─────

在開始之前，請先讀完所有的指示：

1. 拿起網格板，放在與你雙眼等高的平面上——記得伊蓮諾·麥考利發明的工具！如果有必要，伸直雙臂將它拿在手裡，將網格板固定在視圖平面上——也就是和你的「瞄準線」保持適當（垂直）的關係。拿著網格板在你的家裡、辦公室或是教室裡走動，直到你找到自己喜歡的、讓你感興趣的景物。

2. 一旦決定了要畫的景物，就選一個舒服的姿勢，面前可以是桌面、畫板或一本大書，用來作為畫紙背板。將畫紙用膠帶固定在背板上，不讓它移動。拿一枝鉛筆，旁邊放塊橡皮擦備用。

3. 在紙上畫任何你想要的版面尺寸，但是長寬比例要和你的網格板一樣（如果尺寸允許，你也可以將網格板放在紙上描出輪廓）。輕輕在紙面上畫出相符的網格（你可以將畫紙覆在網格板上，讓邊緣對齊之後，將網格描到紙上，若有必要就用尺畫）。

也許你已經很有自信了，不需要在紙上畫出網格。現在你已經懂了視圖平面的概念，網格已經不再必要。但是還有很重要的一點，（我已經警告你這很複雜了！）在一張沒有網格的畫紙上，**畫紙邊緣**就代表垂直線和水平線。無論你的畫紙放在桌上的位置為何，畫紙左右兩側就是垂直線，上下兩條線代表水平線，正如「外物」所傳遞的訊息。你心裡要記得，兩個平面上（網格板和畫紙）的網格和版面外框**都代表真實世界中「外物」的垂直線和水平線**，這個干擾和恆常不變的部分是你必須具備的，才能「真正」觀看。

圖 17-11
在你面前的景物裡選擇「第三點」，用於完成你以三點構成的「瞄準線」：你負責觀察的眼睛（另一隻閉起來）、網格上的小圓圈，以及在所描繪圖像中你選擇的一個點。

4. 現在閉上一隻眼睛，另外一隻眼睛凝視網格中央的小圓圈。然後將那個定點和面前景物中的某一點對齊，如此便和「視點」形成「固定」連結。對齊的三點能讓你在每一次重新觀測時，回到同樣的網格位置。記得每次觀測都要閉上一隻眼，網格板也要維持在垂直的視圖平面上。

5. 用房間一角的垂直線和網格板上的垂直線交叉檢查（同樣也是垂直的還有房間的垂直壁面交線、窗戶、門，以及所有其他與視線垂直的物體；水平邊緣線──天花板、地板、桌面──則會變得和水平網格形成斜角），畫一條垂直線表示房間的角落。

6. 透過網格板，現在檢查天花板線條和水平網格形成的角度。你也許會發現每個角度都不同。雖然你知道天花板是平的，而且和牆壁垂直，但你仍要將這個想法放在一邊，照著你看見的，畫出每一個角度。問你自己：「和網格板上的水平線相較，這個角度如何？」然後在你的畫紙上畫出同樣的角度，不要思考。不要把它想得很複雜；也別追究為何角度會是這樣或那樣。你的目標只是**如實看見**物體的樣貌，將感知畫在紙上（⬛ 17-12 是這個觀察過程的例子，但是要記得，如果你的「視點」不同，天花板的角度就會不同）。

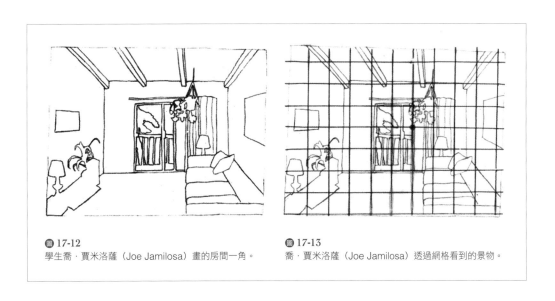

⬛ 17-12
學生喬・賈米洛薩（Joe Jamilosa）畫的房間一角。

⬛ 17-13
喬・賈米洛薩（Joe Jamilosa）透過網格看到的景物。

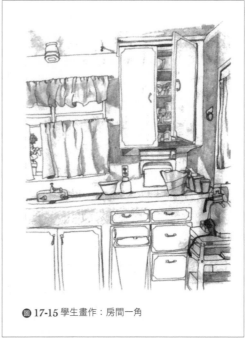

圖 17-16
身兼作家的繪畫課學生佩格‧布拉肯（Peg Bracken），選擇的角落有骨董縫紉機和坐落其上的文字處理器——是個很好的對比。

7. 在作畫的過程中，你會發現透過畫收集到的關聯性訊息越來越多。這個方式提供你一個檢查所有關係的冗長過程；你可以和網格相較，檢查某條線的長度，或是某個角度的寬度，以及其他線條和角度。過程雖冗長，卻能讓你對自己的感知正確性具備信心。

8. 你畫出的線條能界定空間和形狀，畫作將會像拼圖一樣慢慢成形，你也會感覺這幅「拼圖」隨著作畫過程的演進變得更有趣。你也許還能欣喜地感覺到自己獲得了新的力量，能夠克服空間和立體畫面帶來的疑惑。由於 L 模式無法占上風，最終它會漸漸安靜下來，到那時候，觀測將會變得有趣—— 甚至很好玩。

現在開始畫吧。

　　如果有必要釐清疑惑，你可以在任何時候停筆，參考前面的指示。當你畫完之後，我想你會很快樂地發現自己的感知和筆下的景物有多麼準確（17-14 到 17-16 是幾幅學生畫的房間一角）。

下一步：只有你、畫紙和你的鉛筆

　　使用塑膠網格板作畫，在必要的時候停下來重新對齊網格，檢查角度和比例，某種程度上似乎是個低效率又緩慢的過程。即使如此，網格卻是訓練觀測技巧的絕佳工具。不過，你現在已經準備好進入下一個更簡單、更快、更優雅的過程。在這個過程裡，你畫圖用的鉛筆將成為你唯一的觀測工具。

　　使用這個技巧，意味著你幾乎不用停下來觀測：持筆的手只需要停下來一會兒，伸直你手持鉛筆的手臂觀測，就如 17-17 漫畫裡所示的。然後讓你的手和鉛筆回到畫紙上繼續畫。這時候，觀測會變得很快又很容易。

圖 17-17 埃倫（Alain）繪
©1955、1983《紐約客雜誌》（The New Yorker Magazine）

這一次的重點是，鉛筆就像某種**可移動的網格線**（同時也是干擾），拿它當基準，你就能觀察出任何角度、確立任何比例、檢查任何感知的正確性。如此，鉛筆成了簡易版的網格。因為這個方法既優雅又簡單，因此廣為絕大多數藝術家使用。唯一比它還簡單的方式是「裸眼」觀測——只用眼睛觀測，沒有任何工具介入；也許你發現自己早已開始使用裸眼觀測了，至少在某些時候是如此。

你將這麼做
　　讓我們只用鉛筆幫助觀測。**在開始之前，請先讀完所有的指示：**

1. 請某人當你的模特兒，假如你想的話，也可以坐在鏡子前當自己的模特兒。我會用法國畫家艾德加·竇加的畫作《迪亞哥·馬特利的肖像習作》(*Study for a Portrait of Diego Martelli*) 作為例子（圖17-18）。你馬上就會發現，常被稱為最偉大製圖員（draftsman）的竇加用他慣用的方式，將畫作標上網格。

在你開始畫「模特兒習作」之前，我建議先作以下這個迅速的練習：用竇加的畫來練習觀測。如果你願意，可以複製他的畫，或者只練習觀測。然後你就會準備好畫自己的模特兒了。

圖 17-18
透過竇加的網格看你的「模特兒」迪亞哥·馬特利。
艾德加·竇加
《迪亞哥·馬特利的肖像習作》(*Study for a Portrait of Diego Martelli*)
福格藝術博物館，麻州劍橋市哈佛大學。梅塔和保羅·J·薩賀斯（Meta and Paul J. Sachs）藏品

2. 將本書放在面前，與視線齊高的位置，如果有可能的話，和臉孔距離大約 90 公分。坐在這幅竇加的畫作前，在你的畫紙上畫出版面邊緣，比例和眼前的竇加畫作邊框一樣。和畫紙本身的邊緣相較，這個邊界更能讓你看清楚邊緣——垂直線和水平線。你也許想在版面上畫出竇加作品裡的網格，這樣能幫助你判斷角度和比例。

3. 你的手、拇指和鉛筆能夠當成「觀景窗」（viewfinder），將「外物」（這個案例裡是迪亞·馬特利的肖像）用你的左手（左撇子就用右手）和拇指形成的直角框起來。然後，先將鉛筆豎直作為第三邊，再平擺著形成第四邊，如 🔘 17-19 所示，用這些動作構成「隱形的」邊緣。你可以將手向眼睛挪近或遠離，讓眼睛「聚焦」在想畫的取景上，使模特兒和負空間適宜地坐落在四條邊界中（假如你想做一個「真正的」觀景窗，就在厚紙中央割出一小塊長方形空格，如 🔘 17-20 所示。但是只用鉛筆和你的手以及拇指做觀景窗很容易，而且能使你不依賴任何器械式幫助）。在第二幅《迪亞哥·馬特利的肖像習作》（下一頁的 🔘 17-21）中，竇加改變了焦距，在版面中將模特兒畫得更大，向觀眾拉近。

🔘 17-19 迅速又簡便的「觀景窗」

🔘 17-20 另一種「觀景窗」

4. 回到竇加的第一幅習作，記下人形的整體外部形狀。有時候，這個練習也叫做「裝箱」（boxing up），幫助藝術家記得物體的整體比例和形狀（圖 17-22 則是詼諧地將這個過程反轉過來）。

5. 要觀測角度時，先閉上一隻眼睛，握住鉛筆的手伸直，使鉛筆位於隱形的視圖平面上（鉛筆代表塑膠網格板上的「一條線」，垂直或水平都可以）。看看鉛筆和迪亞哥‧馬特利左肩之間的尖角形狀，如圖 17-23 所示。記住那個尖角形狀，然後在紙上用相符的角度，畫出肩膀邊緣線。閉起一隻眼，用鉛筆檢查下一個角度（也許是後腦杓），然後畫出那條線。繼續畫，從一條邊緣挪到相鄰的下一條邊緣，從一塊負空間移到相鄰的下一塊負空間。所有的角度都能用這個方法界

定出來──簡單地比較恆常狀態、垂直線和水平線。記得，你可以藉著將注意力轉到負空間上，驗證這些觀察的正確性。

6. 至於觀測比例，則需要使用不同的過程。基本概念是：物體、風景、人物（或一個問題！）的所有組成部分都有環環相扣的比例關係，**你不能隨心所欲地加以改變**。你的工作是看出那個關聯性，而且要真正地看見。並不是靠你認為它**可能**是怎麼樣，也不是你認為它**應該是**怎麼樣，更不是你認為它**能夠**怎麼樣，而是它**本來就是那樣**。我們討論的是現實，「外物」真實的狀態，以及觀看現實的方法。

7. 將握住鉛筆的手臂伸直，鉛筆呈水平位置。鉛筆頂端放在模特兒頭部一側，用你的大拇指標出頭部的另一側（圖17-24）。將拇指保持在該定點，維持這個寬度

HOW TO DRAW GEOMETRIC SHAPES

圖 17-22
反轉「裝箱」的過程。
由西摩‧切瓦斯特（Seymour Chwast）繪製。
圖釘平面設計公司（Pushpin Graphics Inc.），舊金山市。

圖 17-23 觀測角度

（這是「比例基準1」），然後，手肘不要伸縮，將鉛筆轉成垂直方向，測量他的頭部長度（包括大鬍子底部）。你會發現這個關聯性——也就是比例——大約是一比一又二分之一（1：1 ½）（圖 17-25 和圖 17-26）。

記得這個比例——1：1½。現在開始畫頭部，確定頭部占據版面的比例，和竇加畫作裡頭部占據版面的比例是相符的（也就是說，與版面相較，頭部尺寸是正確的）。竇加的網格能助你一臂之力。還要確定的是，頭部和版面頂部邊緣相較，位置是對的——竇加的網格也能幫你。

8. 下一步，問你自己：「相對於頭部長度，背心的邊緣應該落在哪裡？」同樣地，觀察原作的比例（1：1⅓），做下記號提醒自己觀察結果。利用負空間畫出手臂，但是要注意觀測上臂的粗細。再回到「比例基準1」，也就是頭部寬度，然後測量：「和頭部寬度相較，上臂有多粗？」你會發現比例大約是 1：⅔。（手臂寬度是頭部的三分之二。）

9. 一步一步畫完整張畫，觀測任何角度和比例，永遠都要記得界定關聯性，並且記得用負空間作為觀測的驗證工具。

現在開始畫吧。

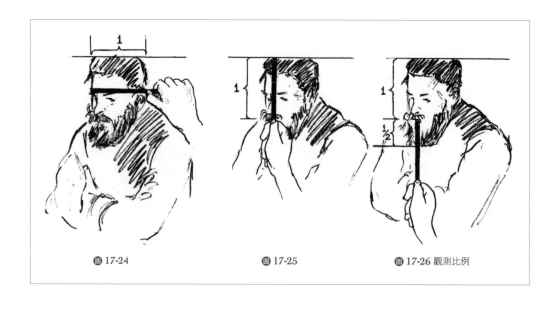

圖 17-24　　　　　圖 17-25　　　　　圖 17-26 觀測比例

圖 17-27
學生馬克・如爾（Mark Rule）畫
的人像畫

在你完成我建議的觀測練習之後，拿一張新的紙，開始畫你的「模特兒習作」。照著同樣的步驟指示：限定格式邊界，用你的手／拇指／鉛筆作為觀景窗；畫出版面；然後開始畫，依據垂直線和水平線進行各種必要的觀測，判斷比例關係，用負空間這項訊息做交叉檢查（圖17-27 是一個例子）。

畫完之後，我相信你會發現每個細節都「恰當地結合在一起」。我也能想像你沒用鉛筆當作干擾，檢查很多角度和比例，而僅僅是迅速地基於視覺判斷，以「裸眼」蒐集訊息；甚至你也可能很輕鬆地跳過了大腦預設的某些概念。R 模式可以極快又極有效地掌握視覺訊息（正如 L模式之於語文訊息）。但是對於畫畫的人來說，知道在面對「困難的」弔詭或相衝突的觀點時，能借助有效的觀測過程來驗證，是十分令人安心的。也許這樣的關係正如同字典和參考書之於作家，以及節拍器和調音叉之於音樂家。

將技術性解釋放在一旁開始畫

　　當然，觀測永遠只是概略性的，而且可能會出錯。但是這個偶爾被稱為「合成透視」（synthetic perspective）的方法，已被許多藝術家使用了數個世紀，展現出令人滿意的結果。當然，知道其他的透視系統也會很有用，並且能增加我們掌握空間的能力。但是對繪畫入門者來說，將觀測和其他構成元素結合之後，效益會非常高。比如大部分是無師自通的文森·梵谷，也許就使用了觀測方法繪製出《文森的房間》（圖 17-28 和圖 17-29）。

　　我知道，這些解釋和練習聽起來都很技術性，不但牽涉到數學，還很繁瑣。但是請你記得，在學習觀測技巧的同時，你也學會了融入繪畫的前三項構成元素：感知邊緣、負空間和比例關係。雖說繪畫的複雜性無可否認，可是一旦學會之後就會變得很容易，甚至可說是自動化的反應——就像任何複雜的整體技巧一樣。

●**17-29** 文森‧梵谷，《文森的房間》，1888。油畫。芝加哥藝術學院。

　　現在回到我們討論的主旨：觀測技巧又與解決問題和創意思考過程有何關係？因為用「符合比例」和「透視觀點」來看我們經驗中的每一件事，是絕對重要的。比例和透視都需要我們將自己感知到的現象以適當的關係連結起來，自身也具有相關的重要性。你是否常常聽別人說「他過度放大事情的嚴重性了」或「她看事情的角度根本不對」？

　　在這兩個例子裡，看起來當事人都將問題用某種方式扭曲了──也許是高估或低估了問題的某個重點。或是也許相對於問題，當事人所處的位置不切實際──或許距離太遠，無法「觀看」細節；或相反的，距離太近以至於無法「綜觀全局」。我相信，觀測的視覺技巧能夠訓練大腦「衡量」比例差異，將我們和我們的感知放進真正存在的畫面中。

　　當然，每個人的感知各有不同。但是在解決問題的時候，恆常因素也很重要。請回想一下，恆常因素的定義就是無法被大幅改變的事物，

所以能用來與其他因素比較、衡量或對照。無論在何種情況下，忽略恆常性，幻想做出不適宜的改變，會造成感知錯誤和無效的解決之道。觀測的視覺技巧能幫助心智選擇性地使用恆常因素，使我們從比例和透視角度看問題。

現在拿出你的問題比擬畫，將你的心思放在眼前的問題上。**請看完所有指示之後再開始做練習。**

❶ 看著你的比擬畫，問自己：「這個問題的恆常因素有哪些——哪些是人生中既定的事實，不能改變或操控，卻有助於『對映出』其他可以改變或暫時性的元素？」比如說，一項我們都具有的恆常因素，就是時間。我們每個人的一天都是 24 個小時，不多不少。

❷ 想像恆常性是一幅網格。在紙上畫出一幅網格，（用文字）替垂直和水平線貼標籤。每一條線可以有不同的標籤，你也可以只用兩個如「垂直」和「水平」的通用標籤。

❸ 在腦海裡替網格拍下心靈快照。在你的想像中將它轉移到一片透明的塑膠板上。現在，在你的腦海裡，透過這張恆常網格看著你的問題（你也許想把觀測練習裡用到的實際塑膠網格板放在你的比擬畫上，腦中要記得你為網格下的標籤）。或者，你想用只有兩條線的網格板，如同第 142-143 頁裡廣告公司的方格例子。

❹ 檢查問題和網格之間每個部分的關係。問題在「視線高度」（網格正中央）的上方、下方、左方或右方？尺寸上的比例是否告訴你什麼訊息（回想情緒比擬畫裡，**圖形在版面內的位置**所具有的重要性）？哪些恆常因素影響你對於整體問題的感知？時間是不是一個恆常因素？或是金錢？家庭關係？工作？要是沒有了這些網格——恆常元素——問題會變得如何？問題還會是問題嗎？如果不再是問題，那麼恆常因素是否是問題的源頭？你該如何理解這個可能性？能否以任何方式影響恆常元素？和問題相比，它們能不能被挪動？比如說，如果時間是水平的（也就是持續不斷且「平靜」的），而不是垂直的（具有障礙性，有如路障），那麼又會如何？

❺ 將這些新訊息放進視覺性記憶裡：用文字做了標籤的恆常因素，以及與恆常因素相比時，你對問題的新感知。

❶ 再次看著你的問題比擬畫，或是在腦海裡回想你一路走來的問題、初步洞見和準備階段。再次將塑膠網格板覆蓋在畫作上，你會在下一步練習中看出問題不同部分之間的關聯性。

❷ 檢視整個問題，選擇其中一個部分或面向作為「比例基準1」，它會是衡量其他部分（「X」）比例的依據。觀測「比例基準1」，作如下的比較：「X」和「比例基準1」相較之下有多大（多重要、多緊急、多具代表性）？由於這些屬於非寫實畫作（沒有能夠辨認出來的物體），因此我們不需要使用數字比例。這裡有幾個重要的問題：問題的這個部分相關比例有多大（你可以用網格檢視它們的關係）？和其他人的角色「尺寸」相較，你在問題裡的角色「尺寸」有多大？這個問題是由很多很小的部分組成，或是一個單一的大型聚合？最大的部分位在版面裡的高處或低處——也就是說，在你的「瞄準線」上方或下方，中央線的左方還是右方？從這個不同的、多少經過計算的角度來看，你看到什麼新的訊息了嗎？記得，觀測是特意經營的方法，一道程序，用來取得視覺化的現實。這個新技巧如何影響你對問題的感知？

❸ 選擇問題的另一個面向作為「比例基準1」，再次衡量「X」。

❹ 繼續檢查比例關係，直到你夠了解位於問題邊界內的各個部分。同樣地，一個重要的步驟是用文字為你的洞見貼上標籤，無論多麼簡短，然後將新的訊息——圖像和文字——存入記憶裡。

你剛剛已經用了塑膠網格板作為器械式的協助感知工具，那也是最有效的干擾。但如果你再複習一下大腦裡其他的干擾，比如顛倒看畫、多義圖像，或丹尼爾‧丹尼特所說的「有效策略」：在系統裡置入一點錯誤訊息來「抓間諜」（第224頁下方文字），那麼你將準備好進行下一個步驟。

❶ 在你的腦子裡透過干擾檢視背後的原則。關鍵點在於大腦傾向於

相信常態、已被測試過無誤的事件、留存在記憶裡的舊有概念。大腦認為這些訊息很有用，因為它們不需再借助新的思考或重新思索與舊訊息不符的新訊息。

❷ 現在，重新思考你的比擬畫，想想它呈現的問題，在你的腦中尋找一個也許對問題有用的干擾。是否有任何能夠產生新回應，或者凸顯出舊有訊息的錯誤的資訊，可以置入系統裡？

❸ 干擾可以是很簡單的「如果這樣……會如何？」之類的問題，或只是將問題上下顛倒。或者也可能很精密，像「妻子／情婦」或「丈夫／情人」這樣的隱藏圖像畫（hidden-image drawing）。或許在你的問題比擬畫中，也有一個同樣能成立的「隱藏圖像」—— 看起來是一個意思，但實際上卻是另外一個意思？比如說，圖像看起來像「憤怒」，但用另一個方法看卻像「愉悅」？一個你以為是「X」的東西，若被視為「Y」卻也同樣合理？（有無數的科學發現在一開始都以「隱藏圖像」的形式出現，比如盤尼西林的發現過程：從一個面向看，關鍵物質是黴，但是從另一個面向看，它卻是治療傳染病的解方。）另一個更深入的、從多義圖像出發的建議：如果你久久地凝視自己的畫作，它也許會內外翻轉，就像奈克方塊，展現出問題的新視角？

❹ 一個來自童話《白雪公主》的知名干擾，是只會說實話的魔鏡。試著將你的問題比擬畫拿在鏡子前，在鏡中呈現出相反的圖，然後在其中尋找看待問題的新視角。

❺ 如果你找不出干擾，就再用文字替你的想法「貼上標籤」，將洞見存進視覺記憶裡。

記得，觀測必須和恆常性、原因、比例、關聯性共同作用。感知了問題的邊緣和負空間之後，你現在要依據新得到的比例和透視訊息，把它們照著合理的關聯性拼在一起。

最後，想像你再次看著語文語言和視覺感知這兩個肩併肩的特偉哥和特偉弟。我認為在這兩種模式裡，**文字**之於語言和**邊緣**之於感知很有可能具有同樣的地位；語言裡的前後文（幫助建立段落的意義）多多少少等同於感知裡的負空間；語言中的文法和語法，與感知裡的關係和比例則是第三項地位相當的組成元素。

若真的是這樣——文法和觀測具有同樣地位——難怪你剛學會的這些技巧常被認為既困難又枯燥，正如學生對文法和語法的評價？然而，這些技巧是不可或缺的；沒有文法，語言就會變得很古怪，正如沒有觀測絕對畫不了畫。我們一定得學會這些技巧。這兩項技巧很快就會自動自發，和其他技巧融合在一起，對於精確感知和解讀我們的經驗來說，絕對必要。唯有如此，創意過程準備階段所需的視覺和語文訊息才能徹底被理解。

★ 「到最後，我們極有可能發現我們看待人類行為和思想的方式，看起來已經超越了傳統的區分法則，比如藝術家和科學家、正常和受傷的腦子、有技巧或毫無技巧的人之分。

而專注在藝術上，我們可以彰顯原本被忽視的能力和特質，也許還會發現這些面向在藝術以外的領域也擔任了重要的角色。」

——霍華德・嘉納，〈藝術的挑戰〉（*Challenges for Art*），《科學美學》（*Scientific Aesthetics*），第 1 卷第 1 期，1976 年 6 月。

18 照亮道路的陰影 ■ ■ ■ ■ ■
Shadows that Light the Way

　　要準確感知，還有第四項必要的繪畫構成技巧：觀看以及畫出光線和陰影的技巧，在藝術術語中稱為「光線邏輯」（light logic），但是學生往往以「畫陰影」（shading）稱之。它對應語言裡的哪個部分？我們在故事或小說裡提及「亮點」（highlights）這個詞，或是形容一個地方「充滿陰影」（shadowy）。也許感知裡的光線邏輯等同於語言裡的**布局**，建立情緒、語調以及真實感。光線邏輯也一樣：「陰影」建立情緒、調性，使物體看起來「栩栩如生」，像是實際存在於空間裡的立體物件。和幾乎每個人都覺得很困難的觀測不同，觀看和畫出光線及陰影的技巧是令人感到愉悅的。

面對任何牽涉複雜視覺辨認的任務來說，右腦似乎通常凌駕於左腦之上。這些剪影式繪畫類似於克雷格・慕尼（Craig Mooney）的設計，能夠考驗觀者從片段訊息中組成完整、有意義畫面的感知能力。右腦受損的病人往往很難在這幾幅畫中看見臉孔。
——柯林・布萊克莫爾（Colin Blakemore），《心智的運作方式》（Mechanics of the Mind），1977。

對大多數讀者來說，學習光線邏輯是一個新的經驗，正如觀看複雜的邊緣、負空間、關聯性和比例對讀者而言也許同樣是新的經驗。但這是最後一項需要傳授的視覺技巧，因為第五項基本構成技巧，感知完形（Gestalt）——觀看「事物的真實面貌」或獨特之處——會從前面四項視覺技巧中浮現。這項技巧唯一需要的指導就是提醒讀者注意，當認清感知完形的感知現象產生時，會有一種猛然出現，對畫中圖像獨特、複雜、具有美感、「感覺對了」的欣賞之情。

達文西的工具

我懷疑有哪個成人不曾在雲朵裡看見維京海盜船和奔騰的馬匹，或是在花花綠綠的房間壁紙上看見女巫頭像和噴火龍？許多藝術家，包括李奧納多·達文西，都曾在藝術作品裡捕捉這種想像出來的圖像，顯然是以心靈之眼「看著」想像出的圖形再畫下。

為了符合我們的目的，我們可以借用這個能在咖啡漬裡看見圖像的心智過程，幫助我們畫出光線和陰影。進一步說，在創意問題解決法的過程中，我們應該利用同樣的心智過程，幫我們找出訊息不完整或是意義不明確的模式。

操控光線和陰影是藝術家最引人入勝的神奇竅門。竅門重點在於提供足夠的暗面形狀和亮面形狀訊息，「啟動」畫作在觀者腦中的想像過程。如此，身為畫家的你就能讓人們在他們的想像裡看見實際上並不在你的畫作裡的圖像。要運用這個把戲，畫家必須提供足夠的啟動訊息，甚至從某一方面來說，要控制觀者的想像力回應。

★ 李奧納多·達文西的工具

達文西在他的《筆記》（Notebooks）裡記述：

「我不禁要提到……一個新的研究工具。雖然看起來很複雜，幾乎到了荒誕的程度，但是對於激發心智創造出不同的發明卻極為有用。這也就是為什麼當你看見一面濺上污漬的牆時……也許會發現它和無數風景都具有相似性，如美麗的山丘、河流、岩石、樹木。或者，你看見的是戰爭和打仗的身影，或奇異的臉孔和服裝，以及數不盡能夠被你去蕪存菁，完整化的物件形體。」

——摘自羅伯特·麥金姆（Robert McKim），《視覺思考的經驗》（Experiences in Visual Thinking），1972。

這並不是說藝術家純粹只是利用想像的技巧布下陷阱，遠不僅止於此。藝術家也會很快地被圖像迷惑，圖像開始對它的創作者施以自身的魔法。事實上，圖像開始有了自己的生命，它先將想法傳達給藝術家，隨後又傳達給觀者。

你會很快體驗到這種奇怪的圖像控制能力轉移現象。但是，我要先給你看幾張引人注目、清楚點出想像力回應的圖畫。你也許已經看過這些圖畫了，但我們現在要從稍微不同的角度看它們。

當你用不同的眼光看下方形狀古怪的黑色色塊時，可以看出「FLY」和「WIN」兩個字。如果你注意看黑色塊之間的白色「負空間」，就能很容易地看出這兩個字。但是因為我們的注意力會立刻被白色背景襯托的黑色塊吸引，黑色塊之間的空間剛開始看起來並不顯眼。然而一旦白色塊被視為「真實」物體之後，黑色塊的重要性就會降低，白色字母看起來就像是填滿了頂端和底部的邊緣，即使頂部和底部空空如也。而且，只要字母被認出來之後，你會發現要再像剛開始時那樣只看見分離的黑色塊是很困難的事。

＊ 英國畫家 J・M・W・透納（J. M . W . Turner）曾短暫居住在有三個孩子的友人家中。他帶了一幅尚未完成的水彩風景畫，遠景已經完成，但近處景物卻有待描繪。透納將孩子們叫過來，給他們一人一碟水彩，分別是紅色、藍色、黃色水彩。他叫孩子們將顏色塗點在風景畫裡的空白處。孩子們嘻笑著塗色時，他在一旁聚精會神地看著，然後突然大叫：「停！」
他看著畫，添加幾筆新的細節，藉著孩子的筆跡完成想像中的景物，一幅畫大功告成。
　　—— G・G・哈莫頓（G.G. Hamerton），《J・M・W・透納的生平》（*The Life of J. M. W. Turner*），1879。

下一步，看著◉18-1裡的亮暗圖形。在你掃描圖像尋找含意時，試著觀察你的大腦活動。大腦會努力在圖像中找出意義，而只要眼裡仍然看得見這些黑白圖形，想放棄這個探索過程幾乎是不可能的。

跟之前一樣，這個圖形看起來極為明顯（是一個留著大鬍子的人──有些人說是耶穌──穿著白袍，站在樹叢前）。

如果繼續討論這類的大腦視覺轉換，我們還可以看一個最讓人困惑的圖形：◉18-2。觀察你的大腦如何尋找結論。看看它如何尋找任何能夠辨認的線索，並將線索和意義連在一起。還要觀察大腦如何堅持搜尋，感覺這個探索過程中的焦慮感。

◉18-1

◉18-2

★ 「在創作過程中的某個階段，創意產品──無論是畫作、詩歌或科學理論，都會自行產生生命，將自己的需要傳達給創作者。創意產物的生命和創作者的生命是分離的，並從他的潛意識中汲取原料。然後，創作者必須知道何時停止引導作品的走向，允許作品引導他。簡而言之，他必須知道，作品的智慧何時可能超越他自身的智慧。」

──喬治·奈勒，《創意的藝術與科學》，1965。

沒錯，圖中是一頭牛，臉孔朝向觀眾。下一頁裡的素描（圖 18-6）畫的就是這頭牛的姿勢，但是試著用合理的時間，自己將圖形看出來。至於留著大鬍子的男人，一旦你看出來之後，就不可能看不出來，你還會很納悶為何一開始沒看出來。

依據極簡的訊息畫出圖像

最後，請看看 一幅含有極簡訊息的圖像（圖 18-3）。圖中的黑白色塊也許是一個最好的例子，描繪出大腦如何用最簡單的黑白色塊構成一幅圖。如果你一開始沒辦法看出圖像，就試著伸直手臂，將本書拿遠，瞇細雙眼，在解讀色塊時將頭部左右移動（或將書本左右移動）。

圖 18-3

圖像會很快地浮現出來。在你認出來之後，就會發現大腦像找到救星般，死命抓住這個「答案」，不讓圖像再被解構成簡單的黑白方塊和圓圈。更甚者，你會發現自己在極簡的圖像上增添額外的細節——換句話說，也就是看見其他並不真正存在，卻能夠將圖像「填補」完整的事物。比如說，你也許會看見畫中的年輕女子面露笑容，眼神向你直視；也許會看見頭髮上的光澤、高顴骨、眼裡的神采，諸如此類。

從底部的陰影畫起

下一步，看著圖 18-4 的顛倒圖像。雖然大致上看起來是一個頭部後仰的男人，你卻會發現要解析這幅畫不太容易。特別留意圖像下方形狀怪異的黑色色塊；被顛倒之後，它們看來毫無意義。

現在，將本書旋轉 180 度，

圖 18-4

從正確方向看這幅畫。突然之間，那些黑色塊成形了，看起來已經不像分散的黑色塊，轉而變成立體圖像。你是否看得出來鼻子的邊緣？實際上那裡什麼都沒有——根本就沒有邊緣。你自己的腦子將空白補足了，在白紙上描繪出想像的邊緣。

現在，將書再翻轉回來，重新看著明顯無意義的黑色形狀。然後再旋轉成正向，再觀察一次想像力運作，將無意義的形狀轉化成明確的立體形體的過程。

其實只是光線邏輯！

奧古斯特・約翰（Augustus John）畫的愛爾蘭作家詹姆斯・喬伊斯（圖 18-7），描繪出一個看似顯而易見、卻必須強調的重點。這個重點就是：當光線落在不平均的表面上時，比如人的臉孔，被光線直射的亮面和處於陰影中的暗面之所以具有它們的形狀，是因為該表面（臉孔）的獨特形狀。換成另一張臉，即使光線一模一樣，亮面和暗面的形狀就會不同（參見圖 18-5）。

根據這個說法，反過來說也合理：有了光線和陰影，就會浮現出一張臉孔。改變這些亮暗面形狀，另一張臉孔就會浮現。請回想藏在畫

圖 18-5
光線邏輯。光線落在物體上，（在邏輯上）造成亮面、反射光和物體上的陰影。它們就是它們自身，根據光線下的物體形狀而定。

圖 18-6

裡的字 FLY 和 WIN，你會看見它們與以上說法之間的關聯：如果文字不同，白色和黑色色塊的形狀也會不同。

在你說「當然，這是顯而易見的！」之前，我必須趕緊補充關於觀看和描繪亮暗面時，最迷人（但也最耗費精力）的一件事，那就是每個形狀都是獨一無二的。沒有任何通用的形狀，也沒有兩個一模一樣的形狀。舉例來說，當奧古斯特·約翰畫喬伊斯的肖像時，他必須將喬伊斯的眼鏡落在臉孔上的陰影視為特例。這個陰影的獨特之處建立於眼鏡的外型和喬伊斯臉孔的形狀，以及當時造成陰影的光線。換成另一個模特兒、另一副眼鏡或另一種光線，眼鏡落在臉孔上的陰影就會不同。此外，如果喬伊斯變換姿勢——比如朝畫家所在的方向轉 90 度——約翰就會看見完全不同的光線和陰影，雖然仍是同一張臉孔；每一個形狀都會被當成新的形狀觀察，不會有完全一樣的兩個形狀。

⬛ 18-7
奧古斯特·約翰（1878-1961）
《詹姆斯·喬伊斯肖像》 *(Portrait of James Joyce)* （局部）。愛爾蘭國立美術館。

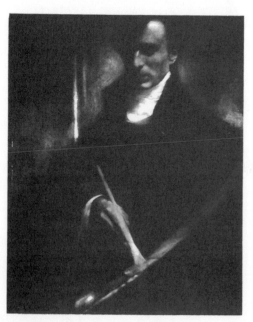

⬛ 18-8
愛德華·史泰欽
《自拍像》 *(Self Portrait)* ，攝影。
芝加哥藝術學院提供。

你的 L 模式不會喜歡這一點。如我們之前所見，這種觀看與 L 模式需要找到通用規則並且嚴格遵行的習慣相悖。此外，光線和陰影在人臉上造成的形狀，和我們從童年時期起開始認得的、能與文字和類型連結的舊有符號（眼睛、鼻子、嘴、耳朵，諸如此類）毫無關係。然而（讓 L 模式感到安心的）弔詭之處在於，如果將臉上的亮面／暗面形狀完全依照你眼中所見的描繪出來——也就是僅止於提供足夠的線索，不多不少——具有想像力的大腦就會將細節投射在陰影形狀上——眼睛、鼻子、嘴、耳朵和其他！比如說，如果你看著喬伊斯的左眼，是不是就能看見眼睛、虹膜、眼皮、眼神？

現在將書本上下顛倒，看著肖像的左眼。你可以看見並沒任何特別之處——看不出眼睛、虹膜、眼皮、眼神。只有模糊一團陰影。現在，將畫作再轉回正向，你是否看見，畫作中的細節完全是出於自己的想像力？最棒的一點是，大腦的想像力**永遠能想像出正確的細節**。藝術家不需要鉅細靡遺地畫出細節；只要幾條簡單的線索就能完成任務——當然，奧古斯特・約翰證明了這一點。

用邏輯推論作畫

要驗證這個現象，你可以畫一幅肖像。一張照片可以取代實際的模特兒，但是如果你能夠說服某人當你的模特兒，那更好。如果你找不到願意當模特兒的人，就用美國攝影師愛德華・史泰欽的作品（◉ 18-8）。想像你有這個榮幸，請攝影師本人當你的模特兒。再進一步想像你調整了投射燈光，讓它從上方向下照射，只在幾個區域投射出強光：前額、鼻子、白色圍巾、手、畫筆、調色盤。柔和的光線從人形後方反射出來，但是人形本身大部分位於陰影下。

以下的指示與史泰欽的照片有關，但如果你用的是別的照片或找了別的模特兒，同樣的指示也適用。

你將這麼做 ————————————————————————

在開始之前，請先讀完所有的指示：

1. 在你的畫紙上，畫出與 ◉ 18-9 的長寬比例相符的畫框。

2. 將你的畫紙放在桌上，用手持式削鉛筆機或小刀從鉛筆尖削下部分筆芯

的石墨粉，讓它們隨機落在紙上。當你削落足夠的石墨粉，散布在大部分紙面上時，就用紙巾將石墨粉用畫圓方式塗抹在紙上。繼續畫圓塗抹，如果有必要就多削一點石墨粉，直到你的紙面看起來覆蓋了一層平滑的灰色深色調，如同圖 18-10。

3. 現在看著史泰欽的照片，觀察光線的形狀。如果有必要，就將書本上下顛倒看清楚形狀。當書本上下顛倒時，注意陰影區域裡面幾乎看不見什麼東西—— 完全沒有任何能夠清楚辨識的五官。但是當你反轉書本之後，就像魔法一樣，人物的五官出現了，還伴隨著吸引觀者注意力的微妙神情。

你的工作就是重現這種魔力，只提供最低限度的訊息，使觀者（和你自己）看見你不需要付諸畫筆，想像出來的特徵。事實上，你甚至不需要用鉛筆。橡皮擦就是你的繪畫工具。普通鉛筆頭的橡皮擦就夠用了，你也可以用任何手邊有的橡皮擦。

4. 這一次，你會用上四個繪畫的構成技巧：邊緣、負空間、關聯性和比例，再加上光線和陰影。

圖 18-9
替你的畫建立版面。圖 18-8 中，史泰欽照片的長寬比例大約是 1：1¼。

圖 18-10
準備一張布滿均勻灰色石墨的畫紙背景。

現在再看一次照片裡的亮面形狀，記住它們與版面邊緣的相對位置（你可以將第 17 章裡的塑膠網格板放在照片上，幫助界定形狀，更正與整幅畫面的相對尺寸，或是你也許只想以「裸眼」觀測關聯性。記得，每一幅畫裡都需要觀測關聯性和比例）。

5. 下一個步驟很重要。回想 FLY 和 WIN 圖像，再用同樣的方式思考這張照片裡的亮面形狀。在這幅畫作裡，你等於要擦除「字母」形狀，留下相當於負空間的黑色色塊（回想字母之間的黑色形狀）。如果你正確擦除了照片中的亮面形狀，結果會是你正確地描繪出相片中人物臉孔的立體表面。

因此，仔細地看清楚第一個形狀——比如說，前額上的亮面；然後運用你手邊的橡皮擦，直到擦出那塊亮面形狀為止（圖 18-11）。接著進行下一個鄰近的亮面形狀—— 也許是鼻子上的亮面區塊——以相對於前者的適當比例關係將形狀擦出來（圖 18-12）。接下來是上唇的亮面形狀，再之後則是下巴，以此類推（圖 18-13）。

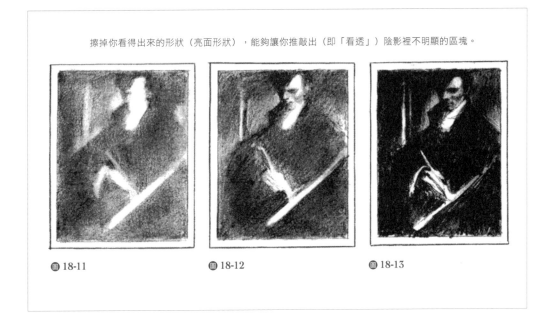

擦掉你看得出來的形狀（亮面形狀），能夠讓你推敲出（即「看透」）陰影裡不明顯的區塊。

圖 18-11　　　　　　圖 18-12　　　　　　圖 18-13

6. 在每一個步驟中都要暫停一下，稍微瞇起眼睛或左右移動頭部，看看圖像是否開始浮現，以及你是否已經看出來並不真正存在的細節。當你發現這些現象時，就用正在浮現的圖像加強、改變或修正你的亮面形狀。你會發現自己不斷來回重複：畫圖，想像；畫圖，想像；畫圖，想像。在這個時候，你會真正開始用不同的方式觀看，體會到事物的完形，也就是真正的繪畫經驗。

這個經驗真的感覺很棒。如果你畫的是真實人物而不是照片，你絕對會看見那個人的美麗之處，在這個嶄新的模式裡用你的眼睛和心智真正觀測。如果模特兒又是你熟知的人，你會驚訝於自己從未真正觀察過對方，從未注意過對方美麗的雙眼、漂亮的鼻子、優美的下巴線條！就算描繪的是照片，也會有一股神妙的力量向你席捲而來。這幅充滿神祕光影的畫作有多麼美！這個人有多麼美！

7. 畫作像是有了生命！當你用橡皮擦擦出所有的亮面之後，也許會想用鉛筆加強某些陰影區域。但是記得將相片上下倒轉，檢查你認為自己看見的訊息是否真的存在。不要添加不必要的訊息，不然你會破壞整場「遊戲」。

現在開始畫吧。你至少需要半個小時完全不被干擾地作畫。

🖼 18-14 到 🖼 18-16 是幾幅學生依據上述指示畫出的作品。

＊ 在史泰欽的照片裡，觀者能推敲出位於陰影裡的細節。
我對於在字典裡找出能代表 R 模式想像過程的字眼很感興趣。下面這個詞義能夠貼切描述觀看陰影中細節的經驗：
「推敲」（extrapolate）在已知的範圍中推斷出事物的價值；向未知的領域投射、延伸或擴展已知的資料或經驗，藉由假設未知領域與已知領域之間的延續性、對應性或類似性，得到針對未知領域的推測性知識；獲得未知或未體驗過領域的知識。

——《韋氏大字典》，1972。

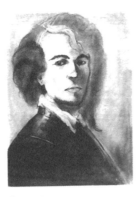

圖 18-14
學生大衛‧卡爾多納（David Cardona）的自畫像

圖 18-15
學生卡洛‧克羅夫茨（Carol Crofts）的自畫像

圖 18-16
學生厄尼‧安東內利（Ernie Antonelli）的自畫像

逆轉過程：使陰影重見天日

　　想像有一位擁有天使般面孔的年輕女子同意當你的肖像畫模特兒（圖 18-18）。你請模特兒坐在椅子上，自己坐在畫家凳子上，看著比自己視線低一點的模特兒。你也調整好光源，使光線照在她臉上（其實是攝影師南希‧韋伯〔Nancy Webber〕替你調整好光源）。模特兒讓你聯想到達文西美麗的十六世紀畫作《岩間聖母》（*Virgin of the Rocks*）中的「天使」（圖 18-17 是「天使」頭部細節）。你也在桌上擺好了畫紙、鉛筆、橡皮擦，觀測了模特兒，界定外形，用一隻手和拇指形成的直角加上鉛筆構成的第三邊和第四邊，試了幾個不同的構圖。現在，你已經決定了版面——看似最適合這個姿勢的邊界形狀——你已經準備好開始畫這幅肖像了。

你將這麼做

我會在作畫過程中引導你，但是我建議你在開始之前，請先讀完所有的指示：

1. 在一張影印紙（或圖畫紙）上，根據照片的長寬比例畫出版面邊界。

2. 依照和史泰欽照片同樣的作畫過程，先用石墨粉將畫紙上底色，但是色調比較淺一些。

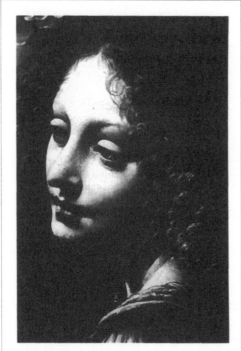

● 18-17
達文西，《岩間聖母》天使頭部細節

● 18-18
南希‧韋伯拍攝的對照照片
南西‧莫瑞爾（Nancy Maurer），洛杉磯海港學院
藝術系學生。

3. 用你的鉛筆，輕輕畫出左邊頭髮、臉頰、下巴、脖子和肩膀周圍的負空間。然後同樣輕輕畫出一條線（又叫「中軸線」〔central axis〕），通過鼻樑和嘴巴中央。如你在● 18-19 裡看見的，這幅畫的中軸線稍微傾斜（與你代表垂直的紙面邊緣相較）。接著，再輕畫一條線，標出眼睛位置（又叫「眼睛高度線」〔eye-level line〕）。這條線會和中軸線交叉。記得讓這兩條重要的線和版面邊緣交會。

4. 先不要畫眼睛、鼻子、嘴巴或耳朵。這些五官會慢慢自光線和陰影中浮現。

5. 要非常仔細地正確畫上中軸線／眼睛高度線，也要留心模特兒頭部下半部（眼睛高度到下巴）和上半部（眼睛高度到頭髮頂端）的關係，特別是眼睛高度線。

這個重要的恆常比例是1:1。也就是說，如果沿著中軸線量測，人類頭部眼睛高度線到下巴的距離和眼睛高度線到頭頂的距離是一樣的。這個恆常現象適用於所有的成人頭部，幾乎無一例外。而因為在這張畫裡，模特兒坐的位置比你的稍微低一點，比例會變成 1：1 ¼（圖 18-20）。換句話說，從這個特別的角度來看，五官占據不到半個頭部的區域。

我必須強調這最後一條指示，因為剛開始畫肖像畫的學生最常犯的錯誤就是將眼睛畫得太高。我相信這個感知錯誤的原因，是因為大腦認為所有的五官都一樣重要，因此將它們看得比實際的大。

一個五官放大的例子（也許畫家為了強調五官而刻意如此畫）是圖 18-22。同樣的放大現象也出現在學生的畫作中（圖 18-21），和那幅據說是耶穌臉孔的杜林裹屍布（Shroud of Turin）上，因此使人——或者至少使我——對裹屍布的真正來源產生疑問（圖 18-23）。

圖 18-19

圖 18-20
比較頭部上半部和下半部的比例

圖 18-21

學生哈肯‧何依默爾（Haakon Hoimyr）接受指導前的畫，顯示出被放大的五官。這是剛開始學畫的學生典型的錯誤。雖然藝術家常常刻意拉伸五官（比如**圖 18-22** 肖像畫家唐‧巴哈迪〔Don Bachardy〕所做），入門學生卻多半是因為無法避免扭曲而畫出這樣的五官。

經過指導之後，何依默爾的自畫像。1983 年 12 月 13 日。

◉ **18-22**
比較一下模特兒本人（左）和
肖像裡的頭部比例。右方的畫
家唐・巴哈迪臉上的笑容似乎
是在邀請觀者分享他故意拉伸
五官的創作意圖。
照片來自《洛杉磯時報》。

◉ **18-23**
「杜林裹屍布」是一塊麻布，
上面有帶著陰影的圖像，據稱
是耶穌受難之後的裹屍布。布
上的圖案據說是因為和耶穌的
頭部和身體接觸而形成。照片
由維儂・D・米勒（Vernon D.
Miller）拍攝，1978。

圖 18-24 留意五官占據多小的區域

圖 18-25 擦出亮面形狀

6. 將鉛筆放在模特兒的照片上，就能量出比例關係：這個稍高於模特兒的視角是 1：1¼。

你會注意到模特兒的下巴底部邊緣位於畫框以上稍微超過四分之一高度的地方。在你的圖上標出這個位置，然後標出眼睛位置線，再來是用 1：1¼ 的比例標出頭髮頂點。此時要注意臉孔上被五官占據的部分有多小（圖 18-24）。

7. 用你的鉛筆尖開始替陰影形狀加深顏色。若有必要，將照片和你的畫反過來，幫助你看見陰影的形狀。在作畫時，要注意有些陰影只比紙面本身的灰色調稍微深一點，但有些卻非常深──是鉛筆能畫出的極限。還要注意頭髮之間的深色陰影。這些也應該被視為暗面形狀。在這個繪畫階段，盡可能避免使用線條；甚至試著將上眼瞼的眼皮摺痕也視為狹窄的暗面。還要避免畫出五官，但是要邊畫邊想像，試著「看見」五官，雖然此時它們並非真正存在。留意任何不經意畫出，但是看起來「感覺對了」的筆畫。

8. 下一步，跟之前的練習一樣，用橡皮擦擦出亮面。看著照片（以及達文西的畫），問你自己最亮的亮面位置在哪裡。你會看見是在眼皮上、鼻樑以及臉頰區域。由於你能擦出的最高亮度是白紙本身，你可以將這幾個部分的灰色全部擦除。藉著倒轉照片，你會看見這個最亮的區域有很明顯的形

狀，幾乎是橢圓形（臉頰上和肩膀上有些比較小的亮面，參見 18-25）。

9. 畫中顏色最深的部分（顴骨下方的陰影、頭部後方的負空間，諸如此類），頂多只能和你的筆芯畫出來的顏色一樣深。在最亮的部分（紙面）和最深的部分之間有許多中間色調，稱為「明暗度」（value）。這些明度之間的關係很重要。

幸好，剛入門的學生對於研判這些關係還算拿手，只要

18-26
透過亮面和暗面形狀畫出相像之處

先將兩個極端──紙面的白色和鉛筆能畫出的最深色──告訴他們就行了。比如說，模特兒左邊的臉有部分位於陰影中，色調大約介於最亮處，和頭部後方負空間中最暗處之間。但是，最深的顏色是在脖子上、鼻尖下方，以及下唇下方；畫這幾處時下筆的力道要重一些。注意下巴下緣是由一道具有反射光的微弱邊緣烘托而成，但這裡的色調卻沒有最亮的區域那麼亮。在這一處不能用橡皮擦太用力擦除。

10. 現在，你已經畫出頭部的大致形狀了，以及絕大部分的亮面形狀和暗面形狀，要想像出五官，變得十分簡單。弔詭的是，唯有頭部形狀畫得精確，五官看起來才對。

先凝視照片良久，然後半瞇起眼睛，試著在你的畫裡「看見」五官。然後只要標出足夠激發想像力回應的記號即可。如果你「抓不到」肖像的相似性或神情，別慌張。輕輕將紙面塗上灰色調，再用橡皮擦和鉛筆「畫出」相像之處。要有自信，當你用鉛筆加強了你想像的五官之後，你會看見一幅成功的畫作。

在此同時，要小心別過度描繪！你的畫作觀眾會想玩這場「遊戲」，而且你只需要稍微幫一點忙，他們就能「看出大局」。記得 18-7 奧古斯特・約翰那張朦朧的畫！

11. 最後一步，用你的鉛筆和小塊橡皮擦，提高畫作完成度（圖 18-26）。

現在開始畫你的肖像畫吧。

　　試著給自己一個小時不受打擾的作畫時間。一旦融合複雜的構成技巧之後，你就會沉浸在這幅作品之中，純粹是「在畫畫」。你會發現自己想要更深入地觀察你模特兒的特質，那夢幻又神祕的、內心的神情。無疑地，你將不會意識到時間的流逝，在作畫過程的某個時間點，對於事物的整體——也就是全形——的感知將會浮現。這個經驗非常寶貴，能夠引導你進入繪畫過程的新洞見。

　　當你完成後，再次花點時間欣賞畫作的美麗之處。你已經畫出一幅寫實的、在美感上令人滿足的肖像。這不是透過 L 模式說「那是一隻眼睛」，然後畫出一隻像眼睛的符號那樣的方式所完成的畫作，而是 R 模式使用它所有的感知技巧完成的傑作——繪畫的基本構成技巧——而你也加入了不得了的想像技巧。

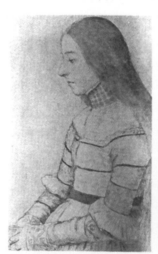

《安娜·梅耶的肖像》（Portrait of Anna Meyer），小漢斯·霍爾班繪。

《對霍爾班所繪肖像的習作》（Study of Holbein's Portrait），文生·梵谷臨摹。

安德莉亞·安德森（Andrea Anderson），職業鋼琴家。

🖼 **18-27** 南希·韋伯的對照攝影作品

中王國時期第十二朝森努威皇后坐像（局部），埃及。　蘇珊娜・邁爾斯（Susanna Meiers），藝術家。

圖 18-28 南希・韋伯的對照攝影作品

　　圖 18-27 到**圖** 18-29 提供了幾個模特兒，由南希・韋伯拍攝，富有想像力也發人深省的「雙重影像」（**圖** 18-27 是「三重影像」），能讓你進一步練習繪畫的整體技巧。你會發現每組圖像強調了不同的繪畫元素。霍爾班繪製的肖像（以及梵谷的臨摹畫）強調的是邊緣線和負空間。具啟發性的是，在梵谷臨摹的霍爾班肖像裡，五官和頭部相對於身體的比例被放大了（你也許會想試試臨摹霍爾班的畫，稍微和偉大的荷蘭畫家比賽誰畫得好）。

　　相對之下，埃及雕像和非常相似的模特兒（**圖** 18-28）都表現出了亮面／暗面。請注意頭部的 1：1 比例，可以由這兩幅正側面圖中看出來。當然，這提醒我們：關係和比例元素深藏在所有的藝術作品裡，正如**文法**是所有寫作的一部分。

最後，一幅比我們之前看過的畫更抽象些的圖（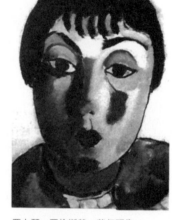 18-29）。俄國表現派畫家亞力瑟・亞倫斯基（Alexej Jawlensky）刻意將模特兒的五官放大簡化，賦予大量的表現效果。你可以先用寫實手法畫南希・韋伯的模特兒（強調亮面／暗面的照片），然後用亞倫斯基的抽象手法畫出同樣的五官。如此一來，你可以體驗偉大藝術家將模特兒特徵「抽象化」時的心智狀態。

卡蘿・克拉克（Carol Clark），公關人員。

亞力瑟・亞倫斯基《夢幻頭像》(Dreaming Head)。

📖 **18-29** 南希・韋伯的對照攝影作品

畫出陰影裡的問題

觀看光線和陰影的構成元素，能夠使你剛學到的整套感知技巧更完備，並且提供你一個新的、格外豐富的、更具深度的思考方式。關鍵點在於落在任何物體上的些微光線，都足夠讓你推敲出——看透——仍然位於陰影之中的訊息，而陰影又讓你看見也許當時被「忽略」的邊緣。

這個技巧需要靠「想像」來達成，但要注意的是，我說的並不是幻想或純粹的想像。對解決問題有幫助的想像源自於光線和陰影的關係，也和現實有關聯，無論連結性有多麼微弱。請回想史泰欽的自拍像：在陰影暗面中能見到多少訊息，取決於亮面形狀——也就是光線的真實狀態。因此，弔詭的是，你對於未知區塊的推敲能力取決於你是否能正確

地看見已知區塊——也就是不遭到任何變形扭曲。

　　現在，回到問題比擬畫，從這個新的角度觀察它。即使你的比擬畫裡沒有任何「陰影」，你仍然能夠發揮想像力。你的畫裡有沒有任何部分能夠被視為立體型態？如果有的話，它們是否在問題的其他部分造成陰影？當你看著問題時，光線落在哪個部分？這些部分是跟你比較接近的，你能夠認出它們，毫無疑問。哪裡又有微弱的陰影，並不能完全遮掩形狀（雖然訊息本身還是很模糊）？你能否開始「看透」這些區塊，從已知的部分開始推敲，找出未知的訊息？哪裡又是最深的陰影，深到完全看不出訊息？稍微更用心觀察，你能不能發現任何能夠將結構視覺化的線索？亮面形狀是否告訴你更多陰影區域的訊息？是否有別的方法，讓其他區域的光線稍微滲透進這些深色陰影中？

將問題視為一種完形

　　最後一步，用你的心智專注地將問題視為一個整體，但是由許多複雜的部分組成：與感知和視覺化相連結的文字和概念；邊緣、負空間、關係和比例、光線和陰影。你要看見「整幅畫面」，彷彿你將把它畫出來一樣。在心裡拍張快照，試著留意每一個細節。把它記下來。讓你用來為洞見「貼上標籤」的文字從腦海中一個一個閃過，如果可能的話，讓那些標籤所連結的圖畫一同浮現。試著不遺漏任何細節，但要接受自己可能無法將每個細節都看得很清楚。試著將所有的訊息保留在腦海中，就算只有一下下也好——不要企圖做出（不成熟的）結論，在這個時候不要試著找到解決之道，僅僅將它視為一個整體，視為一種完形——事物本身——而不帶任何評斷，幾乎是在禪定的狀態。將圖像，也就是事物的完形，當成一幅完整的畫作存放在你的記憶裡。

　　你的大腦現在已經充滿了這個問題。你已經做了研究，蒐集了不能再更多的訊息。你已經在大腦裡配置好知識，將它和圖像以及視覺化策略做連結。感知思考的啟發功能提供你看問題的新方法，並讓喜歡次序、分析、語文概念的 L 模式臣服於喜好同步、比擬、綜合感知的 R 模式。你已經走到漫長的準備階段末尾了；在你選擇研究的領域裡，「知曉」並「看見」任何在這個階段應該知曉並看見的一切了。

　　現在是時候給你的大腦下指令了。

19 接近魔幻時刻的繪畫 ■ ■ ■ ■ ■

Drawing Close to the Magic Moment

我們現在接近關鍵的一刻了。你專心一志地研究一個或一組問題的時刻——也就是漫長的準備階段——已經結束。準備階段裡花的時間是創意過程中最長的。靈光一現的初步洞見必須經過漫長的準備過程。

創意過程中的另一個意外事件：焦慮，可能會在準備階段裡漸漸形成。任何可能的問題解決之道，都有可能隨著你獲得的新感知而消逝。即使在此時你已經費了許多功夫，從各個角度看問題，從透視和比例觀點觀察主題，也蒐集了已知的訊息，將它們藉著形狀和空間以及光線／陰影組合起來，你仍然會覺得茫然和焦慮感不減反增。

<div style="float:left">過程的模式</div>

這是過程的一部分。根據富有創意者的筆記和日記，漫長的準備階段需要清晰的眼界、耐心、信心和勇氣。物理學家彼得・A・卡拉瑟斯（Peter A. Carruthers）在最近一次有關創意思考的訪問中說：「『Eureka！』（我找到了！）的迷思在於略過了得到突破之前的漫長構思期。雖然光線到來之前的時期令人茫然困惑，人們仍然知道有某個東西在那裡，只是他們還不知道那究竟是什麼。」正如蘿莎蒙・哈汀在她的著作《解剖靈感》中談到這個階段：「創作事實上並不總是令人愉悅的過程。」請回想查爾斯・達爾文既冗長又耗費心力的研究階段，長時期蒐集物種之間的變化證據：多年過去，他卻依然沒能釐清演化法則。然後就在某個時刻，拼圖的關鍵之鑰、組織原則、最終的啟發，終於展現在他眼前。

★ 當物理學家彼得・A・卡拉瑟斯被問及他的研究方法時，他說：「我的思考是非常圖像式的。」對卡拉瑟斯來說，特定問題的組織模式也許需要經過一段時間才會浮現，就像影片膠捲上的單格圖片。他說：「在某個時間點，你會突然領悟事情的道理。」

卡拉瑟斯的訪問者，《紐約時報》的科學撰稿人威廉・J・布羅德（William J. Broad）說：「你可以在他的筆記裡感覺到一切的具體性，輔以小型的線稿和繪圖。」

——摘自一系列與創意思考有關的文章，*1981*。

我們目前離那個魔幻時刻還很遠。無論如何,你已經完成一大部分了。你已經向你自己提出了一個漂亮的問題。在尋找答案的過程中,你也敞開心胸,尋找能看見的訊息。你也學到讓之前被忽略的感知「進門來」。你在問題四周設下邊界,使它自周遭的世界裡獨立出來。藉著 R 模式引導 L 模式,你此時已經找到與問題有關的最多訊息了。你用新的方法觀察了這些訊息,尋找比擬式的洞見。你找到構成問題的形狀和空間之間的關係。你藉著微弱的光線,推敲出原本位在陰影中的問題。你也將問題視為一個整體。然而……

你仍然對解決之道一無所知。拼圖的碎片看起來並不能湊在一起。但是大腦還是渴望得到結論,即使答案仍不可得。我相信,這就是創意過程的關鍵時刻。你可以因為深怕問題也許根本沒有解答,臣服於焦慮而放棄;或者你可以鼓起勇氣接受焦慮,將問題擺在眼前和腦中,邁出不確定的下一步。

✱ 詩人 T・S・艾略特 (T. S. Eliot) 看啟發階段的眼光稍有不同:

「在這些時刻裡,持續在我們的日常生活中施加壓力,但我們卻不自覺的,由焦慮和恐懼造成的負擔突然消失了,這是件負面的事:也就是說,那並非我們普遍認為的『靈光一現』,而是打破原本堅固的習慣性藩籬——它們會迅速地再度形成。某些障礙物被暫時性地排除了。伴隨而來的感覺不太像是我們認為的正向愉悅感,而更像是突然自無法忍受的負擔中解脫。」

　　　　——《詩歌與評論的用途》 (The Use of Poetry and the Use of Criticism),1933。

✱ 法國數學家賈克・阿達馬引述美國心理學家愛德華・鐵欽納 (Edward Titchener) 在思考時使用視覺化想像的說法:

「無論閱讀任何作品,我都會直覺地將事實或論點排列成某種視覺化的模式,我也偏向用這種模式思考,就像使用文字一樣。」鐵欽納又繼續說,越符合這種模式的作品就越容易理解。至於阿達馬本身的思考模式,他清楚地說:

「(a) 圖像的幫助,對於我的思路來說是絕對必要的。

(b) 我永遠不會被圖像矇騙,甚至根本不用擔心被矇騙。」

　　　　——《數學領域的發明心理學》,1945。

創意階段始於有意識地企圖創作或解決問題，這一點似乎並無太多異議。但是在過程中的某個時間點，通常是因為疲憊或挫折，我們會將問題「放在一邊」或「停止處理」它。問題會**轉換**到另一個領域，在與一般思考方式不同的狀況下發展或增長。現在，你要進入創意過程的下一個階段了。

醞釀階段——位於尋找訊息的最後階段（準備階段）和「啊哈！」（啟發階段）之間——可長可短，一方面可以是幾個星期、幾個月到幾年，另一方面又可以是一瞬間的事，就像臨場發揮的音樂演奏。作家莫頓・亨特在《內在的宇宙》裡指出，啟發的發生可以像是緩慢的日出時分。比如說，十七世紀的德國天文學家約翰尼斯・克卜勒（Johannes Kepler）發現三條行星運動定律裡的前兩條時，就體驗到緩慢的啟發過程。亨特引述克卜勒的話：「十八個月之前，我看到第一道曙光；三個月之前，天亮了；幾天之前，陽光普照帶來了最美妙的景象；現在沒有任何事物能阻擋我。我進入了神聖的狂喜之中。」

但是當啟發造訪時，它通常是以突然的、完整的、耀眼的答案所被人感知。英國詩人 A・E・豪斯曼（A . E . Housman）談到他突如其來的直覺時曾說，有時候一首詩會以完整的形式出現在他的腦海之中。

✱ 「我們已經知道，大腦的大部分運作是在潛意識之中完成的，我們也合理地尊重以這種方式運作的運算／控制功能的複雜性和品質。甚至，那些我們以為自己有意識到的精神活動，實際上也只能意識到其中一部分而已。一定有某個精細的轉換和掃描過程，能成功地將相關想法移轉到我們的意識之中；我們意識到了那些想法，卻不知道那些想法是如何出現的。
這種潛意識的活動有時看似會延伸到複雜的邏輯思考——否則我們該如何解釋，為何有時會在最出乎意料的時刻感受到針對某個難題的洞見或解決之道？即使我們以為有意識的過程完全主導了精神活動，我們也有可能是錯的；真正的大腦活動也許是在幕後靜靜運作的那個部分。」
——狄恩・E・伍德瑞吉（Dean E. Wooldridge），《大腦的運作方式》（*The Machinery of the Brain*），1963。

✱ 「某位愛因斯坦的密友告訴我，他的許多偉大點子是在他刮鬍子的時候突然產生的，令他不得不在每天早上小心地移動刮鬍刀，免得驚訝之餘割傷自己。」
—— 朱利安・傑恩斯，《二元心智的崩塌：人類意識的起源》，1976。

無論醞釀期有多長，當它開始的時候，就是你的大腦該「從旁思考」的時候，也是你該讓大腦開始思考問題，找出解答的時候。

上面這最後一句是刻意這麼寫的，雖然也可以用比較通用的方式表達：是時候你該「從旁思考」，也是時候你該開始思考問題。但是我認為前一句的寫法比較接近事實：在醞釀過程中，大腦會自行思考，與比較尋常的認知方法不同。富有創意者的筆記對這一點寫得很清楚：醞釀階段運作時，當事人正在進行別的活動。

關於大腦／心智二分法，以及負責「思考」的究竟是大腦或是人，向來有許多激烈的爭論。但是正如本頁下方解剖學家 J・Z・楊（J. Z. Young）指出的，這類爭論也許只是某種基於我們對大腦的認識而產生的語義爭論。因此，跟隨歷史學家大衛・S・勒夫特提及的富有創意者的說法，我決定採用「它會思考」（It thinks）這個句型。

「它會思考」的句型，和一般常見的「潛意識有某個未知的東西運作，產生想要的靈感——『啊哈！』」的說法並不一樣。我想表示的是，大腦專注在問題上，充分吸收了與語言連結卻以視覺化圖像呈現的資訊（比如比擬畫），在複雜度和密度上達到了無法以一般方式處理的程度。你也許會在創意過程中體驗到這個關鍵點，並且伴隨著焦慮，也就是上一章即將結束前我建議你重新檢視「整個問題」的時候。

* 「大腦會思考嗎？」有人會說這是分類上的混淆：「思考的是人。」他們會說人不僅僅是腦子。我應該比較傾向於這種說法，但僅止於部分上同意，因為我們現階段對大腦的認識仍不足。「當前，『大腦』這個詞指的至多只是一塊錯綜複雜的灰白色物質。有沒有可能改變這些看法，賦予『大腦』這個詞完整的含意，使我們在說『思考的是大腦』時，這個句型不再帶有語義上的錯誤？」
　　——J・Z・楊，《大腦程式》（Programs of the Brain），1978。

* 歷史學家大衛・S・勒夫特在他 1980 年為羅伯特・穆齊爾所寫的傳記《羅伯特・穆齊爾和歐洲文化危機，1880-1942》中說到：「羅伯特・穆齊爾和李希騰堡（Lichtenberg）、尼采（Nietzsche）及馬赫（Mach）一樣，偏好『它思考』的說法，而不是一般繼笛卡兒（Descartes）之後的西方思維『我思考（故我在）』。」

我相信這個時間點多多少少會被大腦「辨認」出來，能在意識（L模式）層級中被看見。深受焦慮所苦的大腦亟欲尋找解脫之道：「我該怎麼做？放棄？怎麼放棄？撒手不管這一切嗎？我好歹該做點什麼！」最後，精疲力竭之餘，甚至有些無望，意識模式會說：「好吧，你去找答案。」我相信，這個刻意的「停止處理」問題的決定能夠使大腦放棄有意識的控制，進而促使（或許「允許」是更好的字眼）善於對付大量複雜現象的 R 模式「從旁思考」。在 R 模式操控空間的複雜結構裡，它同步並全面地「看著」爆滿的密集訊息，尋找「合適的安置」，也尋找**意義**，直到每個部分「就定位」，最後終於「看見」將資訊**結構性統合**——將資訊組織起來的原則——的關鍵。

因此我認為，醞釀階段主要是由 R 模式操控語文和視覺資訊的**視覺化結構**，大部分在意識層級之外運作，直到大腦將「啊哈！」的感知傳達給更具意識性的語文處理過程。這個溝通手法將啟發轉譯為 L 模式能夠理解的形式：可以命名的圖形或夢、語文陳述、具有結構的故事情節、數學方程式、發明、商業策略，或是能夠用 L 模式譜寫的音樂篇章。簡而言之，就是問題的解決之道。

大腦甚至也許能感覺到解答「快出現了」。有些證據顯示，在不同的問題解決過程中，心跳頻率也會變化，當解答呼之欲出時心跳會加速。紐約大學的心理學家和教授莫利斯・史坦（Morris Stein）將這個現象命名為「生理意識」（physiological awareness），並說即使被研究的受試者本身並不知道自己找到了問題的答案，也會有同樣的現象。

★　奧地利作家羅伯特・穆齊爾說：「思想不是對於內在事件的觀察，它本身就是內在事件。
我們並不是反省某件事，而是那件事在我們的內在自行思索。
思想並不存在於我們看清某件於我們內在發展的事件，而是存在於內在發展的事件浮現到明亮可見的區域。」
——羅伯特・穆齊爾，1905。摘自其傳記作家大衛・S・勒夫特著作，1980。

如果我們的確能啟動神祕的醞釀階段，有意識地指示大腦用準備階段蒐集到的訊息找到解答，這些指示也可能因人而異，根據每個人的個性，以及當事人與其大腦之間的關係而定。

美國詩人艾米・洛威爾（Amy Lowell）談到將一首詩的主題丟進腦子裡：「就像朝郵筒裡丟一封信。」她又接著說，她只不過是等著答案出現，就像在等「回信」。果不其然，六個月之後，針對那個主題的詩句文字就會在她的腦海中出現。

★ 賈克・阿達馬說，發明是一項選擇——意指從可得的訊息中選擇——而且「這個選擇不可避免地受到科學性美感左右。」

他又接著問：「這種分類是在心智的哪一個部分發生的？肯定不是意識領域。」阿達馬同意偉大數學家亨利・龐加萊的說法。後者認為「潛意識所負責的不只是將各種想法組合成不同結構這種複雜的任務，還有選擇出符合我們美感、看似較為有用的概念這種既精細又重要的任務。」

——賈克・阿達馬，《數學領域的發明心理學》，1945。

★ 作家朱利安・杜古德（Julian Duguid）敘述在一趟郵輪旅程中，遇見某人對他如此建議：

「他說：『你想寫故事嗎？沒有哪件事比寫故事更簡單了。你的大腦會出於本能記得每一件發生在你身上的事件……然後把這些經驗編織成故事情節。你只要擦擦阿拉丁的神燈就夠了。』

『那做到這件事的技巧是什麼？』我問。

『我們的大腦本能永遠不會睡覺。每天晚上我們睡覺的時候，停下來的只是大腦較高的層級。很容易就能證明這一點。』

『聽起來真有意思，我該怎麼做呢？』

『的確很有意思。在你入睡之前，你只需要告訴潛意識你想要什麼。隔天早上，就會有一篇故事等著你了……』稍後他又說：『順帶一提，根本沒有什麼好怕的……神燈裡的精靈就是你的僕人……你大可以給他取個名字。』

『我決定稱呼內心裡那個陌生人為我的助手。』」

——朱利安・杜古德，《被說服的我》（I Am Persuaded），1941。

另一個例子是美國作家諾曼·梅勒（Norman Mailer），在最近的一次訪問中使用了「潛意識」一詞，不過他的說法與艾米·洛威爾的相呼應。梅勒將他的指示與他此時極為了解的主題「婚姻」連結起來。他說：「寫作的時候，你必須和你的潛意識相結合。（如果你遇到寫作問題）你就選擇一個時間告訴自己：『我明天再和你見面』，你的潛意識就會替你準備好某樣見面禮。」

讓我告訴你我自己的小實例——其實是寫這本書時替問題找到答案的一小部分經驗。我需要替第二部分的比擬畫找到一個名字。自1965 年來，我始終將這類畫作稱為「情緒狀態畫」（Emotional State Drawings），但總是想要找到一個更好的名字。那稍嫌笨重的名字似乎一直無法完全符合我想傳達的意思。當我著手寫這本書時，我也開始苦思更適合的名字。由於苦無解答，我不得不在稿子裡用空白暫代。

幾個月過去了。最後，出於沮喪，我猛然大聲說出：「好吧，讓你去找。」我雖然沒有明說「你」是什麼，卻有意識地意指自己的大腦。我記得自己思考著這句話，感覺講得很好——給大腦下指令，交出問題。

我把難題放到一邊，開始進行本書的其他部分——雖然在我的腦子裡有某個部分仍然被未解決的問題困擾著。然後有一天當我開車在高速公路上前往辦公室時，突然有個詞彙衝進我的思緒裡：比擬畫（Analog Drawings）。我對大腦說：「真是感謝你。」

*　還有更多的例子：
通用汽車在加州的創新概念中心執行設計師朱里宇斯·金（Julius King），談到透過「同伴」（Companion）的協助，一起進行創意問題解決法的過程：
金指出，《韋氏大字典》將「同伴」定義為：1. 同志；2. 與另一方共同生活並為另一方服務的受雇方。
——摘自談話內容。洛杉磯，1984 年 10 月 19 日。

*　彌爾頓（Milton）說他的「上天守護女神……不須想求……便賜我渾然天成的詩句。」
「歌曲造就我，而非我造就它們。」歌德（Goethe）說。
「思考的不是我，」拉馬丁（Lamartine）說：「是我的想法替我思考。」
——摘自朱利安·傑恩斯，《二元心智的崩塌：人類意識的起源》，1976。

所以，要開始醞釀，你首先必須在準備階段中走到死巷裡，沒辦法再提供大腦更多訊息。你發現自己身處於與問題有關的可得知識邊界上，眼前卻看不見答案。下面是幾個讓你接近醞釀階段的建議做法，雖然不同的思考者就會有不同的方法。

❶ 最後一次將你所有的畫作聚集起來，排列次序也許和你作畫的次序不同，讓比擬畫（以純粹的線條語言視覺化的思想）和感知技巧畫（寫實畫出「外物」的作品）混在一起。你會看見，比擬畫裡早已存在剛學會的五項繪畫感知技巧了：邊緣、負空間、關聯性和比例、光線和陰影、完形。在早期的畫裡你潛意識且直覺性地應用了這些技巧，你在當時知道的，比你知道自己知道的還多。相對地，你也會發現線條的非語文語言出現在你的「寫實」畫中：版面裡的圖形位置、筆畫的輕重程度、有尖角或是弧線的形狀、表現式的圖形結構，再次被使用在潛意識、直覺的層級。你還會發現自己的作畫風格——你獨特的標記——呈現在所有畫作中。

現在，在你的腦中重新檢視一次畫作喚起的視覺訊息和文字解讀。

❷ 在這個時候，將你的三幅指導前畫作拿出來，和稍後的畫相比。就像我大多數學生一樣，你也許會被它們嚇一大跳。畫這三幅指導前畫作的人真的是你嗎？你能不能看出來，自己在畫這三幅畫時的「心智狀態」（L 模式或 R 模式）？觀察視覺化訊息如何被轉譯為簡化的、象徵

★ 數學家賈克・阿達馬引用語言學家羅曼・雅克布森（Roman Jakobson）寫給他的信：
「符號（圖像）是思想不可或缺的支持……最通用的符號系統是語言；但是內在思考，尤其是當有創意地、出於自願地使用其他更靈活、不如語言標準化的符號系統時，可以讓創意思考更自由、更有活力。」
雅克布森認為對創意工作來說，最有效的符號就是「個人符號，可以再被細分成恆常的符號，屬於一般性的習慣，也屬於當事人的個人符號；以及章節符號，是特別建立起來的，只用於單一的創意行為。」
——賈克・阿達馬，《數學領域的發明心理學》，1945。

式的形狀，以配合你腦中的語言概念和程序？思索幾分鐘，想想你已經在掌握繪畫技巧的過程中走了多遠，透過繪畫表達自己的能力又增強了多少。

現在，在你的腦中回想繪畫的五項構成技巧，然後將它們轉化為解決問題的靈感來源。

❸ 接著，先將所有的想法放到一旁，專注在問題上。先暫時接受在準備階段到醞釀階段中那種無法避免的焦慮感。由於你要大腦思索問題，此時就必須面對自己對解答一無所知的狀態。這個狀態需要某種程度的毅力，當然也取決於問題對你的重要性。

❹ 現在，已經重新檢視過直到如今你對問題的所有認知了，指示你的大腦去找到你所要搜尋的解答。你用來下指令的語言型態完全由你決定。你也許可以往郵筒裡丟一封信；或是和你的大腦訂一個在未來某日某時的約會；或者你可以像我一樣，簡單地說：「好啦，你去找吧。」

❺ 你現在可以去度假或是做別的事情，讓你的腦子「從旁思考」。問題會留在你「心智後方」的某處，在你的意識層級之外。我想你會體驗到一種不安或焦慮，如果問題對你來說很重要的話，甚至會是明顯的焦慮。雖然你知道焦慮是過程的一部分，焦慮卻不會因此減輕。你必須有足夠的勇氣來承受這個感覺。

你的大腦不會讓你失望的。某一天，當你在高速公路上奔馳，或是在洗澡的時候，答案會忽然從天外飛來。

✱ 偉大的法國數學家亨利‧龐加萊形容自己踏上電車時，啟發突然從天而降的時刻：
「我的腳才剛踏上臺階，想法就出現了。在那之前，我的腦中根本沒有任何能夠引出它的相關想法：也就是，過去用來定義富克斯函數（Fuchsian functions）的變換，和非歐基里德幾何學使用的一模一樣。
我並未證實這個想法……只是繼續和這個想法展開已經開始的對話，但是心裡卻非常確定。當我回到康城（Caen）之後，出於良知，我在閒暇之餘驗證了結果。」
——賈克‧阿達馬，《數學領域的發明心理學》，1945。

　　第四階段有個奇妙的特點，就是正在進行創意發想過程的當事人，會立刻知道啟發結果「是對的」。因為它切合問題的所有部分，解答會被欣然接受，不受任何懷疑或問題干擾。也許在某種意義上來說，整個大腦都對答案感到滿足。在藝術、文學、科學中真正的創意答案通常需要額外的時間才能成形，但是點子、策略、指導原則通常會清晰地出現。

　　此外，創意發想人常常體驗到由啟發中的美麗和優雅帶來的愉悅。解答回到意識層級，它一致的完整性將問題和答案融為一體，這件事本身就像是一件藝術品。在這個神奇的時刻，意識和潛意識在一瞬間成為創意的整體，此刻的狂喜和愉悅隨著啟發，一併迴盪在記憶之中。

20 畫出發自內心的力量 ■ ■ ■ ■ ■
Drawing Power from Within

　　你現在已經準備好，完成由想像力發起的任務了。創意過程進入最後的驗證階段。最後的成果型態仰賴於許多因素，每個人的成果型態都不同，因為創意發想的領域也各有不同。因此我不會討論各位讀者在各自所長領域的可能成果，而僅僅指出驗證階段的大方向。

　　正如字面上的意義，驗證的功能之一在於檢查啟發的正確性——證明它符合現實。如果準備階段的工作夠詳細、夠謹慎的話，大部分的啟發最後都會證明是正確的，而且會具有隨著啟發階段而生的絕對確定感。驗證是屬於意識層級的任務，而且你在整個階段中都會或多或少知道自己在做什麼。

驗證階段的長短

　　完成驗證階段所需的時間長短差異甚大。驗證可以和寫下一首詩或記下一條數學命題的證明所需的時間一樣短，也可能花上幾年的時間。以瑪里・居禮（Marie Curie）來說，她出色地預測了瀝青鈾礦裡具有新元素，要驗證這項預測就需要多年的努力，將一公克鐳從八公噸瀝青鈾礦裡提煉出來。幸運的是，如她所記述，獲得啟發時的狂喜愉悅迴盪在記憶裡，讓她有足夠精力撐過最後階段。因此，「啊哈！」時刻能加強對工作的信心、減少焦慮、增加完成任務的勇氣和意願。畫已經繪成，歌曲已經譜完，方程式已經通過測試，書、評論或詩詞已經寫就，實驗已經完成，產品已經製造完畢，企業已經重新組織，廣告策略已經擬定；或者，也許關乎一輩子的某種任務已經展開。

★　「創作者與其創作之間的關係極為獨特；首先，因為他將其視為他的一部分，並且是他送給世界的禮物……健康的自我需要自身的創作被傳達、被接納。」

<div align="right">—— 喬治・奈勒，《創意的藝術與科學》，1965。</div>

在這最後一個階段裡，將自己孤立於他人也許不是個好方法，除非問題極為隱私。

如果你的創意任務目標是產出有用的新點子或新產品，那麼在某個時間點上它將會被介紹到現實世界，你也會希望創作被眾人接受。因此，驗證階段可以提供測試產品的機會：你可以在這個階段和他人討論你的想法，你也應該鼓勵他人品評。同樣地，勇氣——和你對大腦創作成果的信心——是必須的，甚至應該比之前的階段還更需要。記得，你負責照看這個賦予你的洞見。如果因為害怕別人同意與否就裹足不前，你將永遠無法完成整個創意探索過程。

在第 19 章裡，我說過 L 模式擅長的邏輯和語言技巧，會在最後一個階段裡重新獲得掌控權。對大部分的創意任務來說，L 模式都會是驗證階段的主角。即使如此，創意的目的就是產出不但有用，而且美麗的成果。由於驗證階段將洞見轉化為真實的形體，美感意義上的正確性和美本身，將能協助確保最終成果如實反映出啟發階段中揭露的美。事實上，美感和整個創意過程的關係極為密切，就連在驗證階段也不例外。

因此，我相信這時很適合再次提醒各位讀者阿奎納所提出的美的三

* 一則關於愛因斯坦的軼事：

「我記得最清楚的就是，當我提出一個在我看來使人信服又合理的建議時，他一點都沒顯露出反對之意，只說：『喔，好醜。』

若是他認為某個方程式看起來很醜，就會馬上失去興趣，而且不了解為何有人願意在上面花時間。

他相信，美麗是理論物理學探索重要結果的指引原則。」

——赫爾曼‧邦迪（Hermann Bondi）談愛因斯坦，摘自 G‧J‧惠特羅（G. J. Whitrow）的《愛因斯坦：其人及成就》（*Einstein: The Man and His Achievement*），1973。

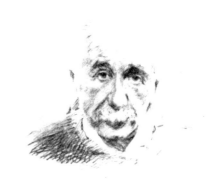

要件：完整、和諧、煥發。這三者能夠為 L 模式照亮前方的道路，協助改善它在驗證階段裡的意識層級任務。無論創意成果的型態為何——寫書、建構程式、打造原型機器、設計投資策略——真正的創意產品永遠不醜陋，而是美麗的，正如愛因斯坦確切相信的理論。此時位於心智後方的 R 模式啟發式思維，是 L 模式必要的指引，避免在意識一步一步走向結論時失去美感。

因此，在逐步驗證的階段中，要記住阿奎納所提的三項要件：

第一，當你在驗證洞見時，仍然要繼續觀察整個任務的完整性，使它在邊界內發展到最完整的程度。這個邊界將任務框住，並將任務和無邊無盡的空間和時間背景區隔開來。在邊框之內，任務是統一的單一物件，所有的部分具有合宜的一致性。這就是阿奎納的「完整」：整體的統一性。

第二，在你分析驗證成果的時候，從一個點到另一個點，試著觀察每一個部分彼此之間的關係，以及和整體的關係。領會整體結構的比例和韻律，使每個部分平衡又協調。這就是阿奎納的「和諧」：適切、對稱、調和的整體。

第三，藉著驗證過程，看見創意任務本身，而非其他任何事物：它是你的思想的獨特產物，前所未有。當你賦予概念形體時，注意每個部分都和其他部分緊密結合起來，就像本該如此——依照邏輯與美感後唯一可能合成的結果。這就是阿奎納的「煥發」：整體向外發散而出的透澈、確切，以及可理解性。

當最後一個驗證階段完成之後，你——此時也包括其他人——會看見你的創作，看見它的完整、和諧、煥發，並且體驗到「帶有審美上的愉悅，靜定地煥發光彩。」

✱　法國詩人和評論家保羅‧梵樂希談驗證：
　　「主事者提供了火花，你的任務就是將它發揚光大。」
　　　　　　　　　　　　　　　　——摘自賈克‧阿達馬，《數學領域的發明心理學》，1945。

對大部分的人來說，「我如何才能更有創意？」是非常深的問題。我相信問題的答案是種悖論，真正變得有創意的人，往往並非試著變得更有創意，而是進一步發展該部分的心智，也就是掌管視覺、感知，與創意思考極度相關的大腦模式。我真的相信，學習用藝術家的觀看模式，是通往更豐富創造力的正確途徑。當然的確有別的路可走，但是富有創意者的筆記清楚指出：視覺的、感知的過程是創意的核心。

除非一個人像愛因斯坦一樣，天生具有強大的視覺化能力，否則我相信加強感知技巧會為創意探索過程帶來正面影響。在已經具有的語言能力上再加入視覺技巧，很有可能提高大腦的整體能力，這是非常合理的事。

此外，學會繪畫實在是個很美妙的經驗，難以用文字形容。繪畫讓人覺得握有力量──不是凌駕事物或人的力量，而是某種理解、知曉或洞見的力量。或者它也許只是連結的力量：透過繪畫，我們能和身外的事物以及人類進一步連結，也許連結性增強，連帶也增強了我們的內在力量。

在畫畫時，你永遠有一種感覺，就是假如你看得夠近、看得夠深，就會看見某些祕密，看見世上萬物的本質。因此，一個人可以一輩子都透過繪畫來學習，因為這些祕密像是位於一口無底的井底，也因為探索者永遠不希望探索之旅走到盡頭。

正如各位讀者已經體驗到的，繪畫和創意兩者都充滿弔詭。永遠沒有盡頭的探索既折磨人又令人深深滿足，這正是其強烈的弔詭特性之一。我們永遠覺得下一幅畫會揭露我們尋找的東西，然後再下一幅，又下一幅。另一個矛盾是，在向外看、用藝術家的觀看方式看你周遭的世界時，又會

* 「唯有思考暫停，心智靜止的時候，才可能出現透澈、洞見或理解的狀態。然後你才能看得非常清晰，才能說你的確了解了……然後你才有了直接感知，因為你的心智已經不再困惑。
要透澈，心智首先必須完全安靜、完全靜止，然後才會有真正的理解，理解力才會開始運作。並非逆勢而行。」
　　──吉杜‧克里希納穆提（Jiddu Krishnamurti），《你就是世界》（You Are the World），1972。

同時增加對自己內在的洞見。相反地，向內看、找到內心的藝術家時，你會得到對外在世界的洞見。我相信，這些矛盾的洞見共同形成好奇心的基礎，引導我們走向創意探索之旅。

一旦你開始走上繪畫之路，就會很自然地經常轉換到藝術家的觀看模式。你對人、事、物的反應會以很細微的方式轉變，因為你已經開始用不同的方式觀看了。由於無論你畫什麼，畫作往往呈現出意想不到的複雜性和美，你會變得更好奇、更具觀察力，以不尋常的觀看方式看見的圖像，會鮮明清晰地留在腦海裡。隨著時間過去，大腦會因為充滿圖像而變得豐富，當你在思考的時候，隨時可以喚出這些圖像。

不過最重要的也許是，繪畫能釋放出內心的藝術家，也就是常常被意識層級深深鎖住的人格特質。為了創造美而釋放出真正潛能的愉悅一直都在那裡，在你觸手可及之處，只要你的大腦願意。

★　愛因斯坦的兒子談父親：

「……我們常常覺得他的個性比較像藝術家，而不是科學家。比如說，對於一個好的理論或好的研究結果，他最高的讚譽不是『它是正確的』或『它是精準的』，而是『它很美麗』。」

——漢斯・阿爾伯特・愛因斯坦（Hans Albert Einstein），摘自《愛因斯坦百歲紀念文集》，1979。

★　「這種對自然漸形強烈的觀察力，在我試著作畫時為我帶來最主要的喜悅……整個世界以它的珍寶向我敞開。最簡單的物體也有它們的美麗之處……所以很顯然，你絕不會覺得無聊。……老天爺！有這麼多值得讚嘆的，我們能夠好好欣賞它們的時間又這麼短！」

——溫斯頓・邱吉爾，《我的繪畫消遣》，1950。

謝辭

我想感謝許多在投入此書的過程中幫助過我的人。特別是過去幾年中與我一起合作，在大學裡教授繪畫課程的教師群。本書中由學生完成的畫作，正反映出這些出色的教師精湛的教學技巧，包括馬爾卡・希特一柏恩斯（Marka Hitt-Burns）、亞琳・卡托紀恩（Arlene Cartozian）、琳達・葛林柏格（Lynda Greenberg）、琳達・喬・羅素（Linda Jo Russel），以及辛西亞・舒伯特（Cynthia Schubert）。 除此之外，我也要感謝 J・威廉・博奎斯特（ J. William Bergquist）、安・波麥斯勒・法洛（Anne Bomeisler Farrell）、布萊恩・波麥斯勒（Brian Bomeisler）、唐・達美（Don Dame）、弗雷德里克・W・希爾斯（Frederic W. Hills）、伯頓・比爾斯（Burton Beals）、裘依・莫利（Joe Molloy）、卡蘿・韋德（Carol Wade）、黛安・麥克亨利（Diane McHenry）、吉姆・卓布卡（Jim Drobka）、哈洛德・羅斯（Harold Roth）、彼得・霍夫曼（Peter Hoffman）、史丹利・蘭德（Stanley Rand）、史蒂芬・霍恩（Stephen Horn），以及羅伯特・拉姆西（Robert Ramsey），他們為了我慨然貢獻時間、點子，還有精力。最後，我還要感謝羅傑・W・斯佩里（Roger W. Sperry）無窮的善意和慷慨。

像藝術家一樣開發創意
Drawing on the Artist Within

作　　　者 ｜ 貝蒂・愛德華 Betty Edwards

譯　　　者 ｜ 杜蘊慧

社　　　長 ｜ 陳蕙慧

副總編輯 ｜ 戴偉傑

主　　編 ｜ 李佩璇

特約編輯 ｜ 高慧倩

行銷企劃 ｜ 陳雅雯、尹子麟、余一霞

封面設計 ｜ 兒日設計

內頁設計 ｜ 陳宛昀

讀書共和國出版集團社長 ｜ 郭重興

發行人兼出版總監 ｜ 曾大福

出　　版 ｜ 木馬文化事業股份有限公司

發　　行 ｜ 遠足文化事業股份有限公司

地　　址 ｜ 231新北市新店區民權路108-3號8樓

電　　話 ｜ (02)2218-1417

傳　　真 ｜ (02)2218-0727

E m a i l ｜ service@bookrep.com.tw

郵撥帳號 ｜ 19588272木馬文化事業股份有限公司

客服專線 ｜ 0800-221-029

法律顧問 ｜ 華洋國際專利商標事務所　蘇文生律師

印　　刷 ｜ 通南彩色印刷有限公司

初　　版 ｜ 2021年10月

定　　價 ｜ 520元

DRAWING ON THE ARTIST WITHIN: An Inspirational and Practical Guide to
Increasing Your Creative Powers
Original English Language Copyright © 1986 by Betty Edwards
All Rights Reserved.
Published by arrangement with the original publisher, Fireside, a Division of Simon
& Schuster, Inc.
through Andrew Nurnberg Associates International Ltd.
Complex Chinese Translation copyright © 2021 by Ecus Cultural Enterprise Ltd.

國家圖書館出版品預行編目（CIP）資料

像藝術家一樣開發創意/貝蒂.愛德華（Betty
Edwards）著；杜蘊慧譯. -- 初版. -- 新北市：木馬
文化事業股份有限公司出版：遠足文化事業股份有限
公司發行, 2021.10
300面；18.5x23公分
譯自：Drawing on the artist within : an inspira-
tional and practical guide to increasing your
creative powers
ISBN 978-626-314-045-5(平裝)
1.繪畫技法 2.創意 3.創造性思考

947　　　　　　　　　　　　　110014910